中世紀至廿世紀
各種風格畫派

你不可不知道的
300幅名畫
及其畫家與畫派

許汝紘 編著

分析畫家風格、瞭解繪畫流派、欣賞藝術創作
精選107位知名大師，帶你走進燦爛的藝術殿堂

You
must know
these
famous
paintings

Contents

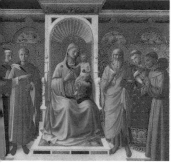
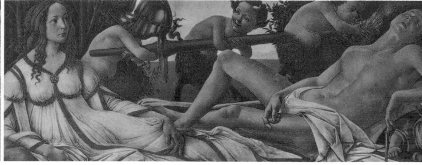

Contents

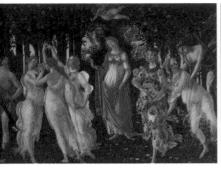
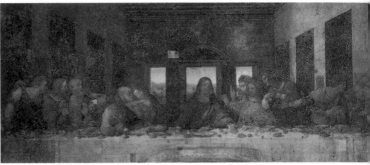

Contents

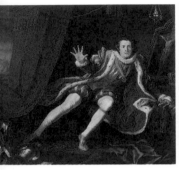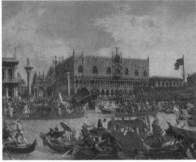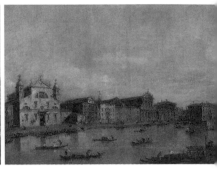

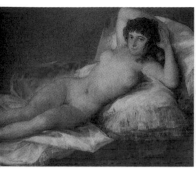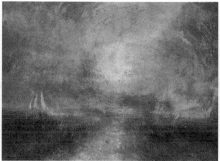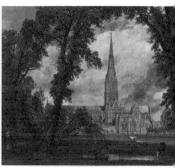

Contents

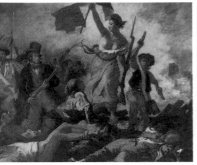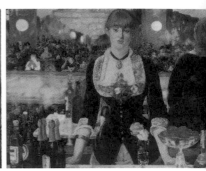

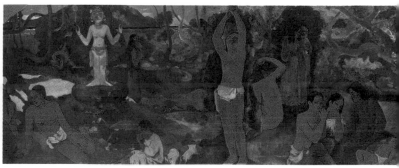

Contents

 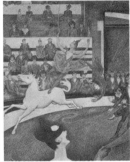 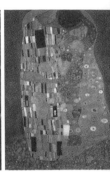

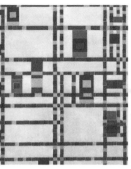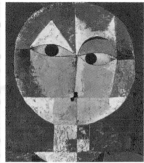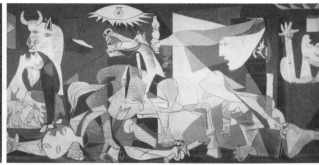

Contents

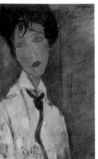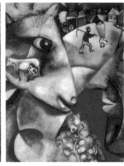

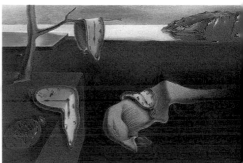

Contents

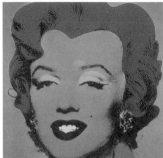

出版序

　　歐洲的繪畫史，美得就像一首詩；像一首千人共同攜手演出、驚天動地的偉大交響樂。從大家所熟悉的中世紀繪畫大師喬托，甚至更早之前到現在，許許多多的大師們共同創造了千姿百態的藝術風格與流派，讓我們既驚嘆又崇拜不已。

　　這些不僅影響藝術發展，也記錄世世代代人們生活型態的繪畫創作，和所有的歐洲藝術類型一樣，都是從最早期的只為宗教、皇室、貴族服務，逐步發展並走進平民的生活當中，成為日常活動的一部份。雖然繪畫不像建築那麼容易歸類，卻在每一種畫派的源起、興盛、沒落、傳承當中，從背離傳統到凝聚思維，一步步艱辛但堅定地走出自己繁花怒放的錦繡天地。其中不乏吸取前人精華的完美作品；有汰蕪存菁、開創新局的曠世之作；也有自創局面、思維獨特的精美畫幅。

　　從十八世紀開始，繪畫藝術也同樣在社會、文化、科技等多元因素的衝擊下，有了翻天覆地、摧枯拉朽的變化。更多的流派、更多的思維、更豐富的創作、更深刻且影響更廣的理論，濃豔、激揚、解構、反叛，就像一聲轟然巨響，頓時爭奇鬥豔、百花齊放。在《你不可不知道的100部歌劇》、《你不可不知道的音樂大師及其名作》，及《你不可不知道的歐洲藝術》陸續出版之

後，我們就收到許許多多讀者的來函鼓勵與讚賞，並期待能更進一步了解歐洲藝術中，包括：音樂、美術、建築的發展歷史與重要大師及其作品。於是在徵詢編輯顧問的意見，及藝術企劃小組的審慎規劃下，《你不可不知道的300幅名畫及其畫家與畫派》終於問世。

當然，想要在浩瀚的繪畫作品中挑選出300幅影響深遠、具有相當的代表性、可以具體分析其中的創作風格，又能讓讀者一眼就能認同其重要性的作品，其難度之高、資料蒐集之不易，一度讓我們望之卻步。然而在企劃小組反覆地討論，一再地刪除、增補、爭辯、決議之後，終於將這300幅精采作品呈現在您的面前。

一本繪畫藝術的入門書想要兼容並蓄、鉅細靡遺地將這些曠世之作的精髓，一一呈現在讀者眼前，絕非易事。首先受限於出版規模，難免會有許多的遺珠之憾，而重要的近現代畫家及作品，也可能因為國外授權的難度高、歷史資料蒐集不易，而被忍痛放棄。

雖然我們來不及躬逢其盛，參與大師們劃時代的藝術活動，與他們把酒論藝，但我們仍深深期待，讀者能因閱讀、欣賞這本書，同時在大師們的思緒中、畫筆下，了解他們的努力、掙扎、成長的笑與淚，咀嚼那份耐人尋味的創作喜悅，進而走入藝術的燦爛殿堂，成為一位能欣賞藝術作品、了解畫家風格、會分析流派的鑑賞家，那將是我們最大的成就與滿足。

高談文化總編輯

許 汝 紘

你不可不知道的
300幅名畫
及其畫家與畫派

喬托
Giotto di Bondone
1267-1337

達文西推崇他是「凌駕過去幾個世紀眾多畫家中，最傑出的人物」。喬托是第一個以自然的筆調和戲劇性的人物造型，來描繪裝飾性宗教畫的畫家，成為義大利文藝復興美術領域的開山祖師。他出生於義大利佛羅倫斯近郊，同時也是位建築師。佛羅倫斯的聖瑪利亞大教堂（Santa Maria Novella）就是由他負責營建的。

*001.*金門相會

1302-1305

年老無子嗣的若亞敬離家隱居、苦修以求子，上帝派遣天使長加百列，告訴每天在家裡祈禱上帝賜子的聖安妮，她與久未見面的丈夫將在耶路撒冷的金門相會，兩人相會後的擁吻將會為他們帶來子嗣。據說在金門相會後，年事已高卻長期未孕的聖安妮就懷了瑪利亞。這幅壁畫將信徒對宗教的虔誠，以及上帝對教徒的溫情表露無遺。

在這幅畫裡，喬托只用一座城門來支撐全局，路旁信徒的注目構成整個畫面的框架，聖安妮與若亞敬兩人頭上交疊的光環，說明他們是畫中的主要角色。只畫了一半的牧羊人，則是表現出在畫面以外，還有另一半的空間正延續著的技法。畫中人物的一舉手、一投足都像真人一樣，他們頸部肌膚的皺褶，以及身上自然垂著的長袍，都是現實生活人物的寫照，整個畫面給人一種神聖之感及肅穆之美。

濕壁畫 · Fresco

濕壁畫的原意是「新鮮」的意思，是一種十分耐久的壁飾繪畫。製作時先在牆上塗一層粗灰泥，再塗上一層細灰泥，然後將大型的草圖描上去，再塗第三層更細的灰泥，這就是壁畫的表層。由於灰泥會乾掉，因此塗的面積以一日的工作量為限。然後將融於水或石灰水的顏料，畫在濕的灰泥上，由於顏料乾了之後會變淡，因此著色時要斟酌濃度。這種技法興起於十三世紀的義大利，而於十六世紀趨於圓熟，十五世紀之前馬薩其奧的壁畫便屬於濕壁畫，到了拉斐爾之前其技法已經完全具備。

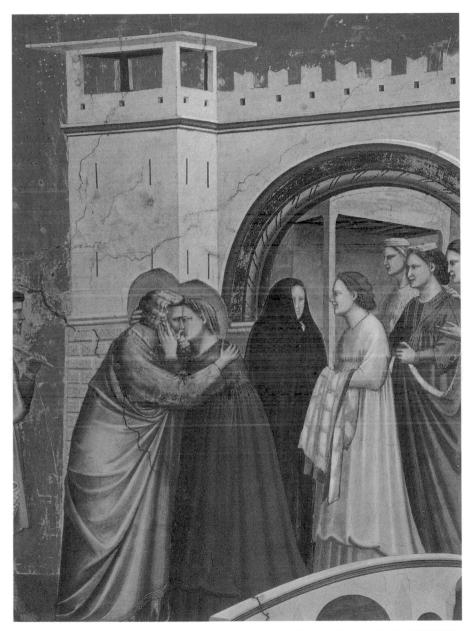

喬托　金門相會　創作媒材：濕壁畫　尺寸：200 × 185 公分　收藏地點：義大利，帕度亞，阿雷那教堂

002. 哀悼耶穌

1305-1308

耶穌從十字架上被解下來時,聖母瑪利亞將他環抱在手臂裡面,表達她的悲痛;在耶穌誕生的時候,她就是用這個姿勢抱著她的嬰兒,用這個眼神彼此交會。喬托筆下的她始終有著非常堅強的表情,她環抱耶穌表露哀傷的這個姿勢,被稱之為聖殤。

這幅壁畫的耶穌所在位置,雖然不是在傳統強調神聖的中央,而是移到畫面左側,但由周遭人物動作、視線的凝聚,更凸顯出他的主角地位。

前傾凝視耶穌的聖約翰,他張開雙臂表示心中的絕望,表情、姿勢帶有一種肅靜的氣氛;女聖徒們的手輕輕地握著耶穌帶著釘痕的雙手和雙腳,神情充滿哀傷。這種不用象徵手法的寫實場面,所流露出來失去親人的悲情,更是深刻感人。

喬托認為繪畫並不只是文字的代替品,看他的作品,如同親眼目擊真實的情景,這種身歷其境的感覺,就像在欣賞一齣舞臺劇。

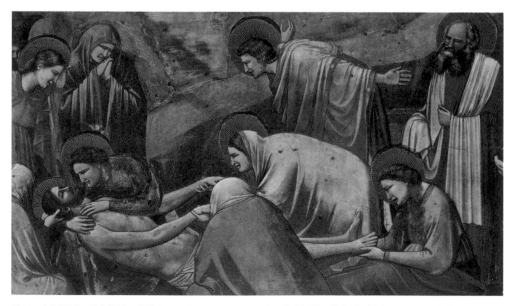

喬托　哀悼耶穌　創作媒材:濕壁畫　尺寸:**200 × 185** 公分　收藏地點:義大利,帕度亞,阿雷那教堂

范艾克
Van Eyck
1390-1441

范艾克出生於荷蘭，有很長一段時間，在藝術的發展史上，都認為他和他的哥哥希伯特是油畫技法的發明者，雖然這種說法十分存疑，但顯然是他創製了一種完善的油彩溶劑，使他的作品得以保存至今而色彩幾乎未變。他以寫實的精密描寫和微妙的光影表現，讓作品聞名於世。代表作有《阿爾諾非尼夫婦像》等。

003. 奏樂的天使

1427-1429

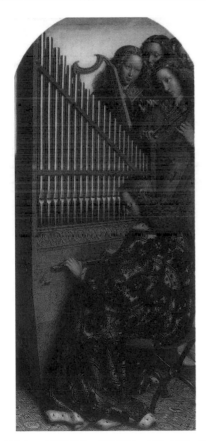

《羔羊的崇拜》組畫是希伯特和揚‧范艾克兄弟的共同創作，但是，希伯特卻在1426年突然去世，揚‧范艾克遵守哥哥的託付，獨力將組畫完成。組畫在1432年被隆重地安置在聖約翰教堂，這座教堂現已更名為聖巴蒙教堂。《奏樂的天使》是組畫內部畫面的一部分，組畫內部的上層，由左至右分別是：亞當、歌唱的天使們、童貞女、聖父上帝、施洗者聖約翰、奏樂的天使們（本畫）、夏娃。下層從左至右依序是：法官團和基督騎士、膜拜神聖羔羊的儀式（組畫的核心）、隱士和朝聖者。

　　《奏樂的天使》的畫面有著精確和平衡的角度佈局，風琴在整體空間裡的位置相當重要，觀者的視線會隨著風琴音管傾斜的線條而移動，加上右方站著的幾位天使，尤其是穿著紅袍、操控風琴音箱的金髮天使，突顯出前景彈奏風琴的天使身形。

范艾克　奏樂的天使　創作媒材：木板、油彩　尺寸：164.1 × 72.9 公分　收藏地點：比利時，根特，聖巴蒙主教堂

004. 包著紅頭巾的男子

1433

這幅肖像畫的主角身分是個謎。由於男子流露出權貴所擁有的沉靜睿智表情，所以有人認為這位男子是范艾克的上司或是一位權要，也有人認為他是名富商，甚至還有人因其面貌與范艾克的妻子神似，而認為這名男子是范艾克的岳父，但這些猜測至今都不曾獲得證實。

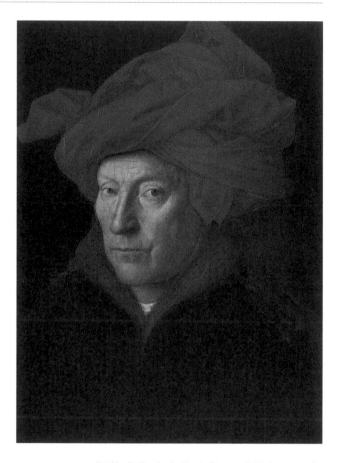

在這幅畫作上，相當吸引人目光的大塊紅色頭巾突出了人物臉部的線條，眼部的皺紋和眼線位置的每一個細部，都表現得相當細膩，觀者似乎能從主角的眼神看透他內心深處的思想。頭巾皺摺的交會處具有完美的透視結構，搭配光線的運用，令人物相當具有真實感。

范艾克的肖像畫，雖然受到義大利傳統畫風的影響很大，但在基本特徵上卻截然不同。義大利文藝復興時期的肖像畫會將人物予以美化，而范艾克所創的法蘭德斯派則實事求是，即使畫面不賞心悅目或比例失調，也要真實呈現人物的原來面貌。

范艾克　包著紅頭巾的男子　創作媒材：木板、油彩　尺寸：**25.5 × 19** 公分　收藏地點：倫敦，國立肖像畫廊

*005.*卡農的聖母

1436

范艾克畫過多幅以聖母和聖嬰為主題的作品，我們可以從這一系列的作品中，看出他不斷演進的軌跡。在《教堂裡的聖母》畫像上，還可以看到聖母形象與哥德式教堂的透視之間，存在著比例失調的現象，但在這幅畫裡，和抱著聖嬰的聖母形象與畫面中其他人物的形象就十分諧調。

《卡農的聖母》的場景設定，很可能是在一個羅馬式教堂的半圓形後殿。位於畫面正中央的是坐在寶座上、披著紅長袍的聖母，聖嬰坐在她的腿上，她的左右兩邊分別是聖多納基和正在介紹捐贈者的聖喬治。聖母寶座上的小雕像，一個是殺死阿佩爾的坎恩，另一個是獵殺獅子的聖松。寶座後面的繡花帷幕與牆壁分離，與寶座下方向前延伸的地毯，展現了空間的連續性。范艾克精細地表現出各個小細節，從人物身上的盔甲、衣料的花紋，到柱子木料的紋路，均注入超乎尋常的精緻細微效果。

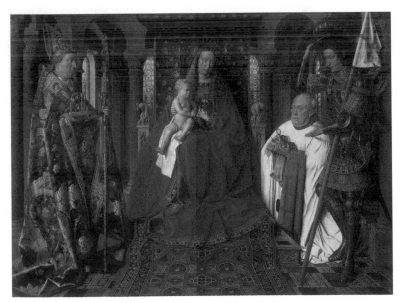

范艾克　卡農的聖母　創作媒材：木板、油彩　尺寸：**122 × 157** 公分　收藏地點：比利時，布魯日美術館

烏切羅
Paolo Uccello
1397-1475

烏切羅出生於佛羅倫斯,是一位理髮師兼外科醫生的兒子。他的作品特別強調遠近法,不拘泥於創作對象的實際顏色,每每改用自己所喜愛的顏色來作畫,也曾驚世駭俗地將原野塗上天空的顏色,或把街道整個染紅。他的作品給人一種超乎現實的印象,對於20世紀的超現實繪畫產生了影響。

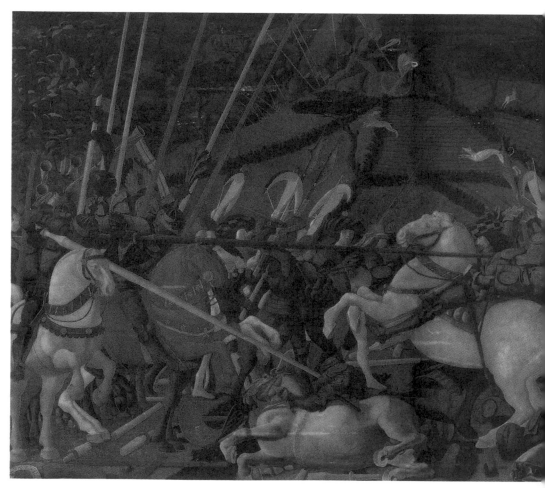

烏切羅　聖羅馬諾的戰役　創作媒材:木板、蛋彩　尺寸:**182 × 323**公分　收藏地點:佛羅倫斯,烏菲茲美術館

006.聖羅馬諾的戰役

1456

　　這幅畫散發出奇妙且近乎夢幻般的氣氛，而顯得動人心弦。烏切羅喜歡用非現實的手法來表現象徵性的空間，在近景中以簡潔的筆觸勾勒出騎士間的戰鬥情形，同時也展現騎士的形體構造，並以垂直的舞臺來表現透視的空間。

　　烏切羅利用背景上的樹籬側影劃分空間，以區別不同的地形界線。無垠的田野、蜿蜒的樹籬、專注的獵手和驚恐逃竄的野獸，這些狩獵景象與近景中殘酷激烈的戰爭形成一個有趣的對比。這個絕妙的背景，逼近畫面中的各個人物，完全沒有給天空留下任何空間。

　　在這戰爭的場面中，人和動物彷彿在剎那間凝結住，近景的騎士大多人仰馬翻，中景的馬匹有些正揚起前蹄、有些則翹起後腳，而折斷的長矛，錯落有致地散落一地，使畫面空間增添些許層次感。穿著笨重盔甲的騎士閃著棕色的光芒，在紅、白、藍色馬匹的相互映襯下，一個超越時空的戰爭事件，被描繪得出神入化。

007.狩獵

1460

　　《狩獵》為烏切羅晚期之作，在整個暗綠色調的背景中，烏切羅使用他擅長的明暗對比，襯托出騎士、馬、狗，及前排的花草。整幅畫有著嚴謹的架構，他借用了近景四棵松樹的垂直樹幹，劃分出五個相連的場景空間，其中左右兩側部分較小，中央的三個部分較大。此外，躺在地上的五個枝幹，除了具有分隔區域的效果，也與畫中人物一同指向空間底部的中心透視點聚焦。

　　雖然身處於早期義大利文藝復興時期，但烏切羅內心卻嚮往哥德式藝術。對他來說，一幅畫不過是一個畫面而已，他的主題、內容、意義其實不那麼重要，他專研前縮透視法，或許是為了要讓人產生視覺上的錯覺，進而形成一種奇幻感，畫面上的人和物並非真實世界的情況，相反地可能還是現實的反動。烏切羅創造出另一個世界，就像一個魔術師，一位操控光線的實踐者。

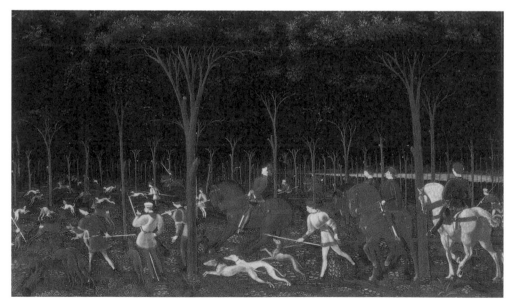

烏切羅　狩獵（局部）　創作媒材：木板、蛋彩　尺寸：65 × 165 公分　收藏地點：牛津，阿什莫林博物館

安基利訶修士
Fra Angelico
1399-1455

安基利訶修士的畫風，延襲自喬托與馬薩其奧的樣式，帶著強烈的哥德式風格。1417年間，他同時具備了俗人與畫家的雙重身分，開始他的畫家生涯。1433年，他所屬的教會接管了聖馬可大教堂，於是他開始在教堂內繪製一系列約五十幅左右的濕壁畫，作品大多以聖母及聖徒的故事為主題，對後來的祭壇畫產生極大的影響。

008.

1437-1438

聖母、聖嬰和六位聖徒

這幅畫中，六個聖徒圍繞著聖母、且分組排列，無論在空間上還是概念上都形成了新的和諧。以牆作為畫中的背景，又進一步凸顯了這幅畫的構圖，與其說牆是建築物的一部份，不如說它是一個彩色畫框。

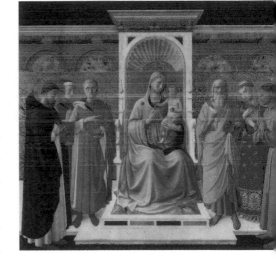

如果從畫的正面來看，畫面中央部分的聖母坐位突出，而且位於一級臺階之上，臺階下面是向兩邊延伸的底座。四位聖徒或正面或側身站立其上，另外還有兩位聖徒則站在下面的草地上。

六位聖徒呈半圓形排列，每個人物都有其全新而鮮明的人性特徵，所以每個人均有其獨特的表情。畫作也十分注意整體氣氛的營造，證明這幅畫受到文藝復興思想的影響。聖母座、延伸的臺階和人們排成的弧形，構成了一個圓形的空間，這空間似乎還一直延伸到畫面之外，吸引觀賞者也成為一個參與者。

安基利訶修士　聖母、聖嬰和六位聖徒　創作媒材：木板畫、蛋彩　尺寸：180 × 202 公分　收藏地點：佛羅倫斯，聖馬可修道院博物館

馬薩其奧
Masaccio
1401~1428

他可說是文藝復興時期，藝術革命的創始者與領導者，不滿二十歲便以堅韌不拔的精神，選擇了文藝復興運動這條坎坷的道路，在短短六年之間，他留下布蘭卡契禮拜堂裡史詩般的作品，以及確立了《三位一體》中最完美的透視法原理。卻在1429年後消失於畫壇，傳言甚囂塵上，但無人能佐證他已被毒死的可怕流言。

*009.*奉獻金

約1425

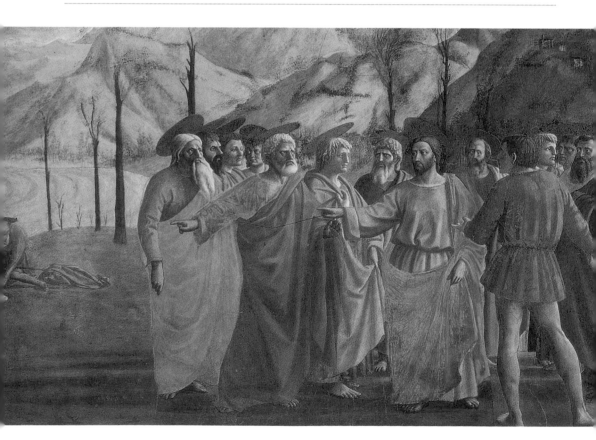

　　這是馬薩其奧於1425年末繪製在布蘭卡契禮拜堂的白色牆壁上一個非常著名的宗教故事。畫中將三個不同時刻的福音故事繪製在統一的場景中，使一個畫面同時出現數個聖彼得，這三個連續的動作分別為：中間部分畫的是耶穌指示彼得如何獲得交稅的錢，左邊是彼得全神貫注地從湖岸邊撈起錢袋，右邊則是彼得正在屋前繳錢給收稅官的情景。禮拜堂壁畫的主題是藉聖彼得來宏揚教義以拯救人類的事蹟，因此畫面中很容易就能指認出身披黃色長袍的聖彼得。

　　馬薩其奧的繪畫手法猶如雕刻般，使人物的造型突出，並且喜用大色塊和富有明暗對比強烈的色彩。畫面的結構宛如魔術般地從左邊展開，位於中間的福音使者們，圍成半圓形狀站在耶穌的周圍，而右邊的門廊前面是聖彼得和收稅官，每一位人物的特性都可以從長袍皺褶上的光線，和每個人的動作、臉部的表情中辨別出來。正由於馬薩其奧重視人物的真實神情，所以出自他手筆的人物總是栩栩如生。

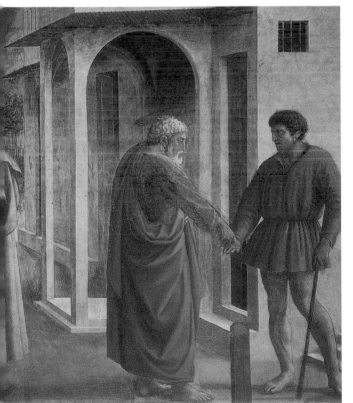

馬薩其奧　奉獻金
創作媒材：濕壁畫
尺寸：255 × 598 公分
收藏地點：佛羅倫斯，聖母瑪利亞
教堂（布蘭卡契禮拜堂）

010

布施和亞拿尼亞之死

在佛羅倫斯的聖母瑪利亞教堂裡，布蘭卡契禮拜堂祭壇右邊的《布施和亞拿尼亞之死》與左邊的《聖彼得投影行醫》相互呼應著，在《使徒行傳》中，

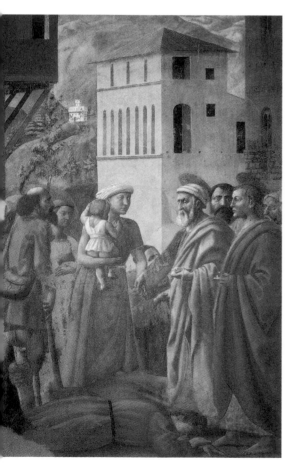

這是兩個連貫的故事：擁有財產和房屋的人，變賣了全部的家當，傾其所有將一切財產放在使徒們的腳下，然後再全部分給需要的人。但亞拿尼亞卻只賣掉一部分財產，並將變賣所得的一部分偷偷私自保留；他將錢置於使徒們的腳前時，聖彼得對他說：「亞拿尼亞，為什麼要讓撒旦充滿了你的心，致使你向聖靈說謊，還將一部分變賣所得留為己有呢？你不是向人們說謊，而是向上帝撒了謊！」亞拿尼亞聽了這一席話之後，當場倒地，斷氣而死。

前景中倒在地上的就是亞拿尼亞，右邊身著黃色披袍的是聖彼得，觀畫者順著他的手，將目光集中在接受布施的婦女和她懷抱中的孩子身上；右側的白色建築物延伸到畫面中央，則為本畫製造出有景深的立體效果。

馬薩其奧　布施和亞拿尼亞之死
創作媒材：濕壁畫
尺寸：230×162 公分
收藏地點：佛羅倫斯，聖母瑪利亞教堂（布蘭卡契禮拜堂）

法蘭契斯卡
Piero della Francesca
1415~20-1492

出生於義大利中部的珊塞保爾克洛，父親從事皮革業。他以穩重的色調，毫無破綻的構圖，和具有強烈真實感的描寫能力，在文藝復興諸畫家中表現得極為傑出。直到今天，他的影響力依然存在。晚年熱衷於幾何學，也有著作傳世。哥倫布在西印度群島登陸的那一天，他逝世於故鄉，據說當時已經失明。

*011.*鞭笞

約1453

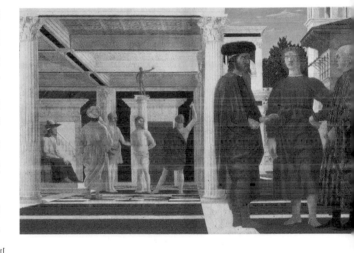

在有關這幅畫的一團謎霧中，人們曾經一度認為右邊的三個人物，所代表的是心術不正的奧登托尼奧以及他的兩個管事。被封為費德里科公爵的奧登托尼奧，是烏爾比諾公爵的繼母在結婚時所帶來的拖油瓶，而在他左右站著的則是他的邪惡參事；他們三個曾在一起陰謀計畫奪取公爵的領地。然而今天大家傾向將這三位人物作正面的解釋，在畫的上方可以看到CONVENER-UNTINUNUM（他們走到一起了）這幾個字，明顯暗示兩個敵對的教會應該要重新和睦相處。

　　法蘭契斯卡，在《藝術家傳》中獲得瓦薩利的極致推崇。他擅長掌握空間、光線，且具有完美的數學頭腦。中央消失點由於透視線的關係，而設在遠處的牆上，很容易就看得出來。兩組人物被華麗的立柱中線所分割，所以兩組人物沒有輕重不一的現象。每一個場面都有自己的光源，一方面既照亮了空間，另一方面又襯托出人物的立體形象，並且將整幅畫的氣氛渲染得寧靜而莊嚴。這種輕描淡寫的繪畫風格，也是法蘭契斯卡典型的藝術表現手法。

法蘭契斯卡　鞭笞　創作媒材：木板、蛋彩　尺寸：59 × 81.5 公分　收藏地點：烏爾比諾，國立畫廊

*012.*復活

約1458-1463

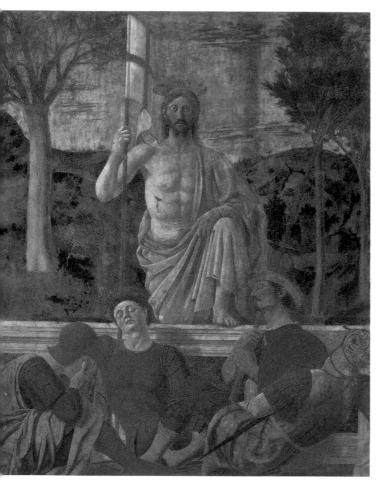

這幅畫是法蘭契斯卡偉大的創作之一，是為故居的市政廳所創作的。這個小鎮的名字叫波爾哥‧珊‧塞保爾克洛，字面上的意義就是「聖墓之鎮」。而在盾形的鎮徽裡，原本就有一座耶穌之墓的標誌，因此，它和法蘭契斯卡這幅畫簡直是天作之合。

畫面分為兩個透視區，下面的區域畫了幾個衛兵正在睡覺，它的視覺消失點走得很低，這使得人物顯得更威風、更壯實。據說，那個鬍子刮得十分乾淨、背靠著墓牆的衛兵，實際上是法蘭契斯卡的自畫像。

在畫面上方區域直挺站著的是基督，法蘭契斯卡不僅把這幅畫中的基督形象，畫成一般人常見的樣子，並用嶄新的風格表現，讓基督自然地融入看起來不甚諧調的主題之中。他按理想的人體形象來表現基督，還在背景裡呈現出一種優雅的美感。

法蘭契斯卡　復活　創作媒材：濕壁畫　尺寸：225×200　收藏地點：義大利，聖塞波可，市立博物館

梅西那
Antonello da Messina
1430-1479

梅西那是文藝復興時期，最大膽也最具開創性的藝術家之一，同時也是唯一受到法蘭德斯畫派影響的畫家，他對當代及後世繪畫藝術的影響也最深，尤其是他的肖像畫作品，影響了整個威尼斯畫派的藝術風格與走向。他專心研究肖像畫的繪畫技巧，努力地揭露角色的內涵與心理，沉穩而生動的肌理表現，充分體現古典主義風格的典型特色。

013.

1460-1465

書房中的聖哲羅姆

　　這幅畫在1529年首次被記載，當時認為可能是范艾克的作品，現在可以確定為梅西那所作，而且是他早期最優秀的作品之一。

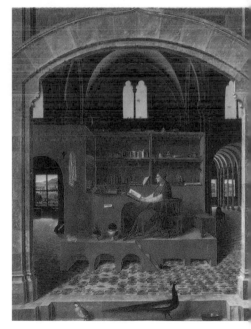

　　圖中人物聖哲羅姆，這位早期教會中最偉大的學者，正在寬廣舒適的書房內閱讀著。整幅畫使用驚人的精細筆法描繪，背景是哥德式建築的表現手法，仔細觀察畫面，會發現空間增加了深度，好像可以一層一層打開，使觀畫者目不暇給。聖哲羅姆坐在拱樑下，周圍放置許多書籍，有的闔上、有的打開；建築上方有幾扇窗戶，窗外是無雲藍空；圖的左方，長廊末端的窗外是一片寧靜的景色，穿過樹叢，可以看到湖面上的小船，遠處還有圓形山丘。

　　這幅畫可能是梅西那年輕時在藝術上的力作。他所以創作此畫，是為了展現自己的繪畫技巧，使他能夠躋身當時風靡社會的藝術大師行列。

梅西那　書房中的聖哲羅姆　創作媒材：木板、油彩　尺寸：46 × 36.5 公分　收藏地點：倫敦，國家畫廊

014.聖母聖告圖

1474-1476

精確的空間深度感、明亮的光線運用、如雕塑般的立體人像，構築了這幅佳作的骨架。

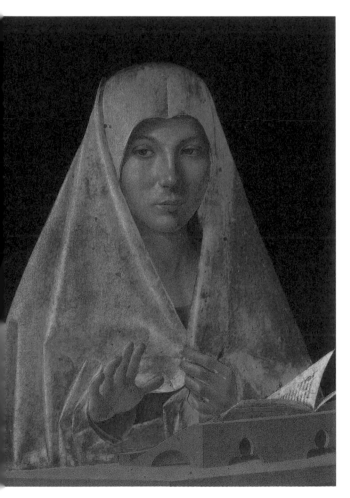

梅西那在這幅作品中，拋開了使用風景或建築物作為背景的窠臼，利用黑色的背景，來突顯畫中聖母剛強堅毅的神情，而藍色斗篷則是當時畫家對聖母表示尊敬的用色習慣，梅西那也不例外地加以使用。

與其他的聖母畫像最大的不同點，是梅西那採用真實的模特兒，使畫中的聖母減少了一般畫作中應該具備的神聖感，而人物的五官輪廓清楚明晰，嘴角露出的微笑與深邃的眼眸，則讓聖母充滿了神祕氣質。

這幅動人的作品，以幾近三角形的構圖來規劃，年輕的形象代表著童真聖母的身分，斜睨著的眼神彷彿聽見了報喜天使即將走近了的聲音。

梅西那　聖母聖告圖
創作媒材：木板、油彩
尺寸：45 × 34.5 公分
收藏地點：西西里島，巴勒摩，國立美術館

曼帖那
Andrea Mantegna
1431-1506

1460年，曼帖那成為居曼多的宮廷畫家。他的作品完全延襲達文西的創作風格，特別講究透視法的運用。當時他為宮廷城堡所創作的一整套《婚禮堂》的壁畫作品，成為透視技法極致表現的代表作之一。眾多的畫中人物，有從天花板俯瞰地面的，也有繪製於牆壁上的，創造了一個栩栩如生的特殊延伸空間，是文藝復興時代第一個有完全「仰角透視」的幻覺裝飾畫。

015.婚禮堂

約1473

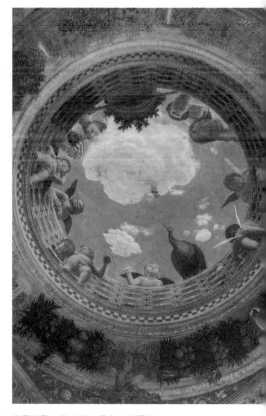

當人們觀賞婚禮堂的牆壁，把目光從地上轉移到屋頂時，自然而然會從屋頂的圓孔中看到藍色的天空。屋頂中間的圓孔周圍，有一圈欄杆，八個小天使和一隻孔雀，就靠在這個欄杆上，女人們靠在木桶旁邊，面帶微笑地從欄杆上探身往下看。這一個奇妙的透視圖，是創造出完美建築幻覺的一個典型例證，以透視法的繪畫技巧，將畫作本身和建築物完全結合，達到以假亂真的錯覺。如這座婚禮堂，圓形拱頂的天花板原是密合的，但透過曼帖那高超的技法，加上人物仰角透視建築物的效果，使這座拱頂宛如是個敞開的天窗。

畫家鉅細靡遺地描繪出建築物的細節，不論是立體的木棍，還是平面的花紋圖案，都刻劃得如同真實的物體。我們可以感覺到，作者想創造出一種統一的空間感，把屋頂和四面牆上的畫景連為一體。毫無疑問，曼帖那的才華的確出眾。

曼帖那　婚禮堂　創作媒材：濕壁畫　尺寸：屋頂圓孔，直徑270公分　收藏地點：義大利，曼多，公爵府

波提且利
Sandro Botticelli
1445-1510

在佛羅倫斯誕生成長，曾受到麥第奇家族的保護。描繪過許多以異教為主題的作品，以及聖母、聖子像等名作。後來，他的神祕性傾向愈來愈強，而埋首於創作但丁《神曲》的插畫。他最富盛名的作品包括《春》、《維納斯的誕生》等等。據說他晚年時失去了所有的財產，也丟了工作。有人看到他拄著兩根拐杖，在街上踽踽獨行。

016.維納斯與戰神

1483-1486

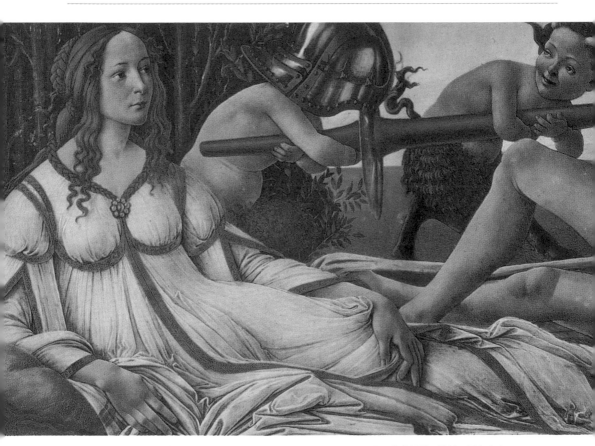

波提且利　維納斯與戰神　創作媒材：畫板、蛋彩　尺寸：69 × 173 公分　收藏地點：倫敦，國家畫廊

維納斯凝神專注地看著戰神，點出新柏拉圖派的觀念——愛與和平戰勝戰爭與衝突的想法，因此菲奇諾說：「維納斯似乎主宰和安撫了戰神，而反觀戰神卻完全沒有主宰維納斯。」

維納斯扮演著大自然和人類之母的角色，畫中的她穿著樸實無華的潔白長袍，長袍鑲著金邊，和她濃密的金髮相互輝映，而戰神則脫去了令人生畏的形象，正暖洋洋的睡著，莽撞的農牧神，一個玩弄著丟在一旁的甲冑，一個朝著酣睡的戰神耳旁用力吹螺，畫家發揮了高度的想像力，用輕鬆詼諧之筆畫出古代天神休憩的狀態。

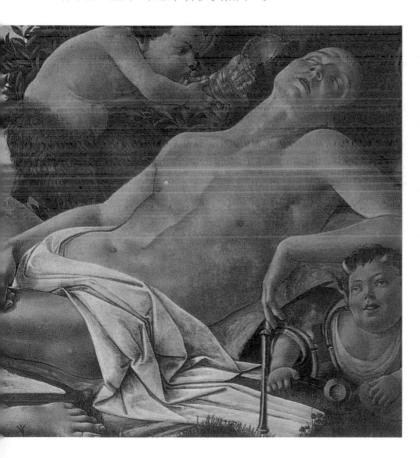

這幅作品色澤純潔鮮明，人物型態完美，戲而不謔，籠罩著一片和諧氣氛，是波提且利最優美的作品之一，同時也是波提且利神話畫作中，唯一非收藏於義大利的作品。

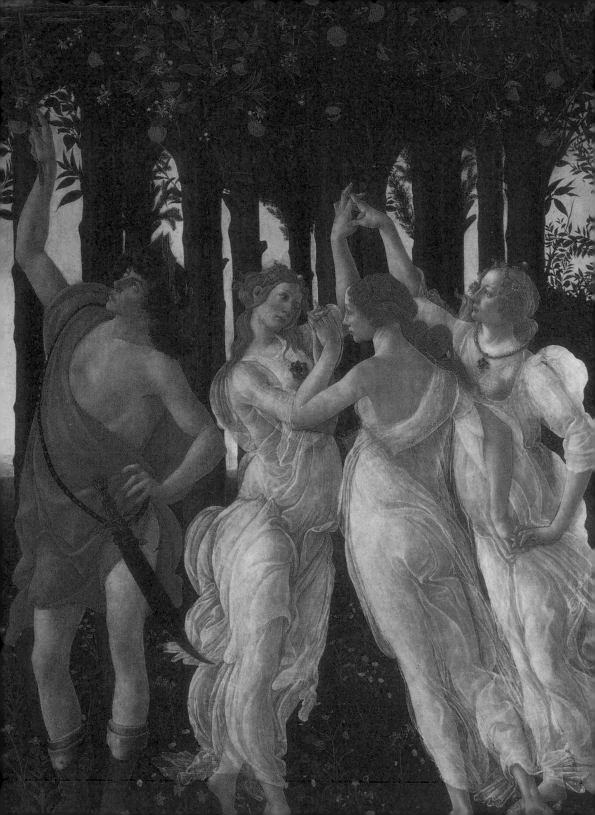

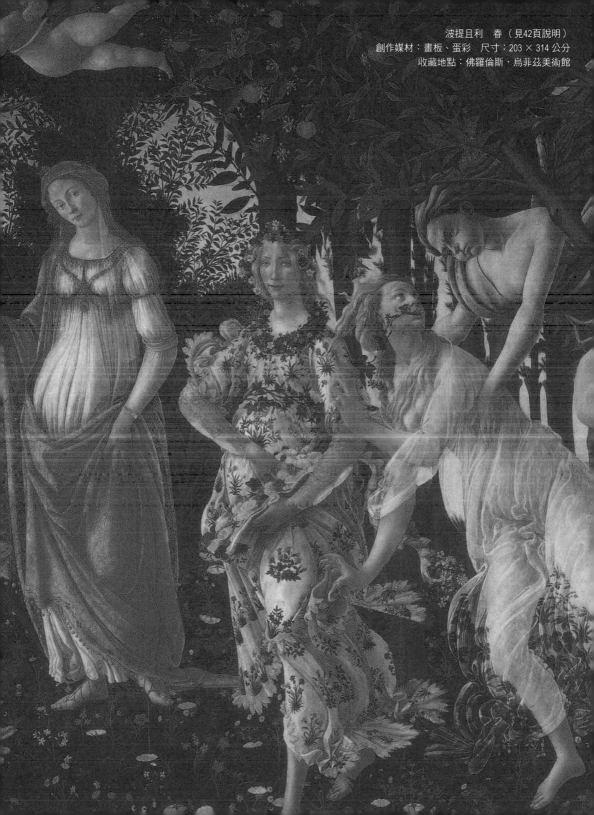

波提且利　春（見42頁說明）
創作媒材：畫板、蛋彩　尺寸：203 × 314 公分
收藏地點：佛羅倫斯，烏菲茲美術館

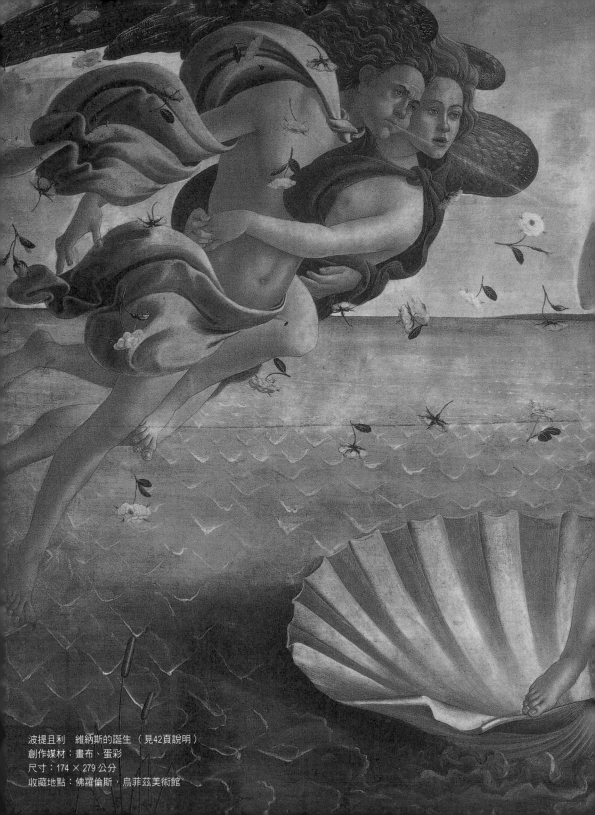

波提且利　維納斯的誕生 （見42頁說明）
創作媒材：畫布、蛋彩
尺寸：174 × 279 公分
收藏地點：佛羅倫斯，烏菲茲美術館

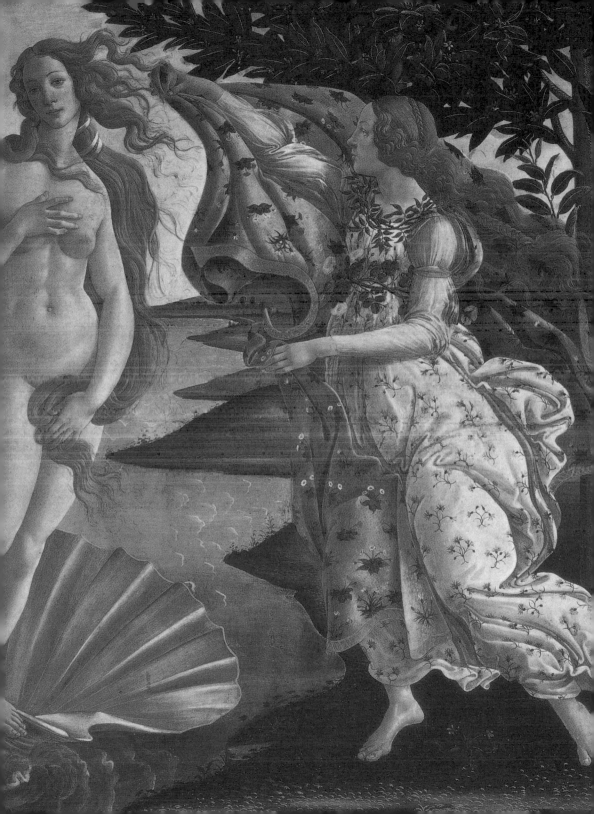

*017.*春

1482

　　文藝復興時代，第一幅以異教神話為題材的作品就是這幅作品，在波提且利的時代中，藝術家們關心的人物都是以男性為主，而此畫是最早以宏偉的氣勢讚頌女性的美與優雅的畫，日後也成為世界名畫之一。

　　站在正中央維納斯上方的是蒙住眼睛的丘比特，這裡的維納斯不僅代表了愛的女神，而且也代表大自然中擁有一切的繁衍力量，她和右側正在灑玫瑰花的花神顯然都懷孕了。右側的西風之神正捉住山林女神克洛麗絲，向她吹氣，西風之神憂鬱的藍色面容，與克洛麗絲帶著驚奇的臉龐形成對比；左邊的墨丘利正要轉身，似乎說明了季節正要轉入夏天，維納斯心不在焉地舉起右手，為一旁的美惠三女神祝福。畫中所有人物的臉孔都深具古典美，體態顯得輕盈，各自自在舒展地漂浮在草地上，以維納斯來說，過去的形象甚少穿著這麼飄逸的透明長袍，充滿哥德式的畫風優雅而輕盈。（圖請見38.39頁）

*018.*維納斯的誕生

1484-1486

　　這張維納斯的臉，是所有藝術創作中最美的臉，她的臉一如樂譜線條般生動，和古代雕像中那種扁、圓、呆板的臉完全不同，據說可能是以波提且利的情人西莫內塔‧韋斯奇的臉為模仿對象。波提且利著力於描繪體態修長、以輕盈之姿站在貝殼上的維納斯，身體線條明晰到幾乎可以作為浮雕，而這麼苗條優美的維納斯，在體態豐盈的花神對比下，更顯贏弱。

　　正在猛力吹著風的是西風之神，這在原來的神話中並不存在，波提且利再度運用想像力，創造出這一男一女搭配的西方之神；右下角的時序女神穿著一件精巧的白袍，腰間纏著花，在波提且利的許多作品中，都出現這樣的衣著，這些靈感也許是來自希臘或是哥德式的藝術創作。在儀態萬千的裸體女神身上，我們看到了充滿靈性的美感，寧靜得讓天與地融合為一，使它從原本僅是一幅題材充滿異教美的作品，變得深深打動人心。（圖請見40.41頁）

波希
Hieronymus Bosch
1453-1516

本名為赫羅尼姆斯・凡・埃肯（Hieronymus van Aken），生於荷蘭的荷透根波希（s-Hertogenbosch）鎮，因而取名波希，據推斷他的一生也都在此地度過。祖父及父親都是畫家，一般認為波希是在他父親的畫室內習畫的。從少數的紀錄中顯示，他是一位持有財產、過著穩定生活的人。波希的作品在當時及他死後均出現許多的仿製品，直到現在仍經常為辨別其真偽而眾説紛紜。留有《最後的審判》等多幅祭壇畫，超現實主義畫家視他為創作始祖。

019.樂園

1500-1510

波希具有非凡的想像力和幻想式的創造才能，這些特點在這幅名為《樂園》的大型三聯畫中發揮到極致。這幅作品是奇幻想像和情感探索的最佳範例，可說是波希這些情感經驗的表現；溫柔的裸女圍繞在荒唐、惡魔般的機器邊；可愛的小動物和可怕的野獸交雜在一起；美麗的幽靜角落與遭到破壞的景色互相連接。

一般人對於此畫有兩種不同的解釋。歐洲曾經流行過一種名為「亞當主義教派」的神祕異端理論，這一派主張透過性混雜，鼓動信徒去追求放蕩的享樂和肉體的情慾。因此從這一角度來看，《樂園》這幅畫描繪的就是亞當主義教派的一次狂歡。但是，事實上並沒有證據顯示波希和他的朋友們曾參與此一教派。

因此，另一種解釋則認為，三聯畫的中間畫板描繪裸體男女被一大群動物所包圍，是暗示人類受自己的惡習所支配；在左側畫板上，出現的是罪惡的根源——夏娃的出世，造物主就站在亞當與夏娃之間；右側畫板上，則描繪被各種可怕形體的惡魔充斥的地獄情景，在這悲慘的場景裡，惡獸折磨接受懲罰的男人與女人，將他們分解、吞噬。（圖請見44.45頁）

波希 樂園（見下頁）
創作媒材：畫板、油彩　尺寸：220 × 389 公分
收藏地點：馬德里，普拉多美術館

020.

聖安東尼的誘惑：中間畫板

《聖安東尼的誘惑》這種主題，在波希的作品中占有相當重要的地位。

波希的藝術作品充滿中世紀社會末期普遍存在的，對邪惡的困擾，包括恐怖、怪誕、可怕、神祕、虛幻、性與暴力，他擅長用象徵手法和寓意語言來陳述邪惡。這幅畫亦然。《聖安東尼的誘惑》的中間畫板上，可以看到一群淫晦的妖魔在一個戴高帽、穿紅披肩的魔法師召喚下，突然亂蹦亂跳地出現；還有一些人在奇形怪狀且坍塌的建築物前面大吃大喝，有人說這種情景是黑彌撒。

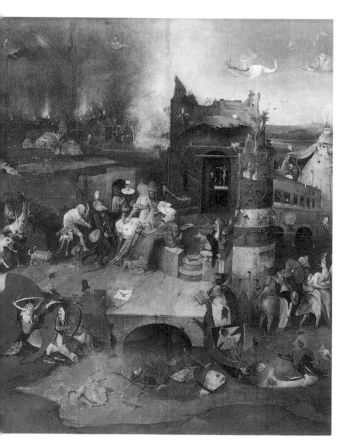

在畫面的左上方，出現了熊熊烈火，遮蓋住了一部分的天堂。這似乎代表著，人類若是不堅定自己的信念，不但隨時會遭受到邪惡的引誘，甚至可能因此失去內心的平靜，而斷絕了上天堂的路。

波希　聖安東尼的誘惑：中間畫板
創作媒材：畫板、油彩
尺寸：131.5 × 119 公分
收藏地點：里斯本，國家古代美術館

達文西
Leonardo da Vinci
1452-1519

達文西是義大利文藝復興時期的巨匠，是一位身兼畫家、雕刻家、建築家、科學家和發明家的「天才」。在佛羅倫斯、米蘭和羅馬等地工作享有盛名之後，晚年受法國國王的邀聘，在法國的安波瓦茲終其餘生。《最後的晚餐》是受米蘭大公的囑託而製作的，此外，他還留下包括《蒙娜麗莎》和《岩窟的聖母》等名作。

*021.*抱銀貂的女子

1485-1490

　　這幅精美的肖像畫，描繪的是米蘭公爵盧多維哥・史弗薩的情婦——氣質高雅的切奇莉亞・加勒蘭妮。一般認為，這幅作品之所以不像達文西平常的風格，可能是因為達文西需要迎合新主人的口味。無論如何，切奇莉亞美麗的面孔和雙手，出自於大師筆下是無庸置疑的。而毛色光潤、充滿生氣的銀貂，純粹是為了顯現象徵意義而存在——銀貂的希臘文是「加蘭」（Galen），與加勒蘭妮（Gallerani）的字音相近。

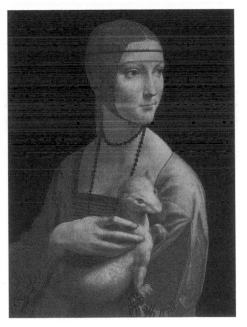

　　明暗的處理，是這幅肖像畫中最引人注目之處，光線和陰影襯托出切奇莉亞優雅的頭顱和柔美的面容。

　　達文西不斷嘗試闡述照亮室內人物臉龐的光線來源理論，他使用明暗法（光亮和陰影的均衡）創造間接照明的幻覺。所謂間接照明，是使用牆壁或屏幕來反射光線，這一種理論被認為非常現代化，與今天攝影家使用的方法不謀而合。

達文西　抱銀貂的女子
創作媒材：木板、油彩　尺寸：54 × 39 公分
收藏地點：布拉格，札托里斯基博物館

*022.*最後的晚餐

1495-1497

1495年達文西接受米蘭攝政盧多維哥·史弗薩的委託，繪製大型壁畫《最後的晚餐》。作品是描繪福音書故事中一個關鍵的時刻，達文西匠心獨具，選擇了耶穌用餐時，宣布在座有人要出賣祂的那一刻，眾門徒大為吃驚的情形。

眾門徒震驚的情緒不僅流露在臉上，也表現在手部，在畫中達文西用了許多細緻的手部動作，如有人雙手按在桌上、有人豎指發問、有人撫心自問，而叛徒猶太則是雙手緊握著錢袋，身體略微向後仰，有下意識想要逃避的動作。

達文西對這幅壁畫的人物心理變化之掌握極為傳神，在此之前，從沒有畫家為了表現人物而去研究人物的心理，所以達文西被視為是這種新觀念的創始人，為世人證實「藝術家也可以是沉思與創造的思想家，與哲學家沒有兩樣」，這也是《最後的晚餐》之所以被稱為曠世傑作的原因之一。

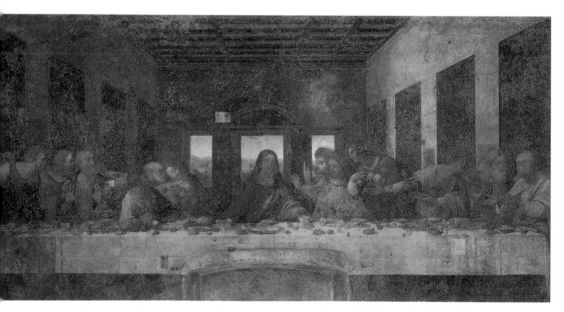

達文西　最後的晚餐　創作媒材：濕壁畫　尺寸：460 × 880 公分　收藏地點：米蘭，葛拉吉埃修道院

*023.*蒙娜麗莎

1503-1506

蒙娜麗莎最初只是一件普通的訂單，是佛羅倫斯商人弗蘭西斯科·吉奧孔達為他的第二位妻子，當時只有24歲的蒙娜麗莎所訂製。達文西花了四年心血作畫，自己卻成為第一個為這幅畫的魅力所傾倒的人，所以他決定將畫保存在自己身邊。

這幅畫作的技巧嫻熟卓越是無可懷疑的。女主角的優美姿態、細緻肌膚，及後方迷濛脫俗的風景，處處顯示出達文西的藝術造詣已臻於完美。光線使臉部富有質感，漸次融合的色彩，正是達文西出色的量塗法特色，他自己形容為「如同煙霧般，無需線條或界線」。

人們不清楚達文西為何未將完成的《蒙娜麗莎》交給女主角及她丈夫，只知道1516年，他離開義大利遷居法國時，將這幅畫一起帶了過去。達文西死後，畫像由法國王室買下，此後便一直歸法國王室所有，直到拿破崙把它移到羅浮宮珍藏為止。

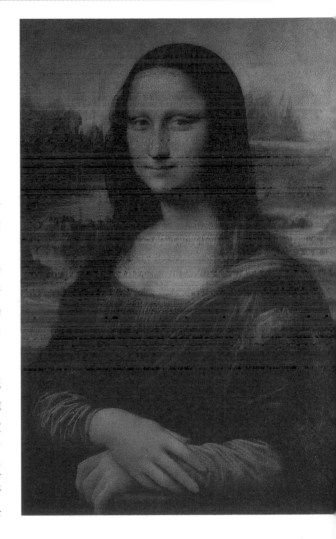

達文西　蒙娜麗莎　創作媒材：木板、油畫　尺寸：77 × 53 公分　收藏地點：巴黎，羅浮宮

024.

聖母、聖嬰和聖安妮

達文西有一些獨特的繪畫理論，譬如對於人物的繪製方式，他認為：「女子，應描繪其謙順……她們頭部低垂，側向一邊……，小孩，應描繪他們坐在那裡，扭來扭去……。」

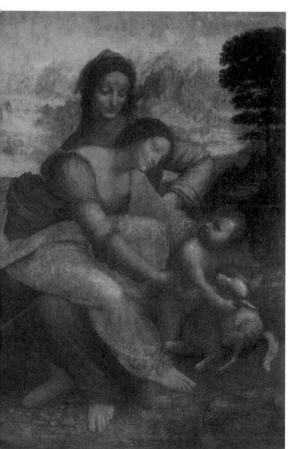

《聖母、聖嬰和聖安妮》這幅畫似乎剛好可以詮釋這種理論。在這幅金字塔式的構圖裡，聖母瑪利亞坐在母親聖安妮的膝上，她們的面容都有謙順的神情，聖母彎腰抱起的嬰兒耶穌，也有小孩好動、坐不住而扭來扭去的感覺。三人由上到下的目光交接，呈現出一種盤旋而下的動感。

文藝復興時期，藝術品多帶有象徵意味，這幅畫也不例外。耶穌戲耍的羔羊，向來被視為耶穌受難的象徵。瑪利亞在畫中輕扯愛子的動作，則是她明知沒有希望，卻還是忍不住想要幫助愛子擺脫悲慘命運的呈現。主題雖然隱含悲痛，人物的慈善表情仍讓整幅畫散發出安詳而平靜的氛圍。

達文西　聖母、聖嬰和聖安妮
創作媒材：木板、油畫
尺寸：168 × 112 公分
收藏地點：巴黎，羅浮宮

格林勒華特
Grünewald
1470~80-1528

格林勒華特與杜勒生在同一個年代，但畫風迥異，從他的作品中可以明顯看出，他曾仔細研究過文藝復興時期的繪畫技巧，譬如：透視法，以及對空間的處理模式，然而這些技巧，都只是用來突顯他對宗教的尊崇與情感，並不意味著他想創作文藝復興風格的繪畫。他留下來的作品很少，但件件都是精品，是研究晚期哥德式繪畫風格的首選之一。

*025.*釘刑圖

1523-1525

《釘刑圖》這個題材，一直是格林勒華特所喜歡的繪畫主題之一。二十年前他也曾畫過一幅《釘刑圖》，當時畫面上是一群望著被釘在十字架上的基督聖體而感傷哭泣的人。後來隨著個人經驗的增長、成熟和認知上的變化，畫法也有所改變，他把畫面人物減少到只剩下耶穌、聖母與聖約翰三人。

如果把這幅畫與以前的《釘刑圖》作比較，最大的差異就是基督的比例變大、份量更重了。基督遍體鱗傷，頭部被荊棘覆蓋著，表情因疼痛而扭曲；他絕望地張開雙手，蜷曲著鮮血滴流的雙腳，十字架的橫木，被他身體的重量壓得有點彎曲。

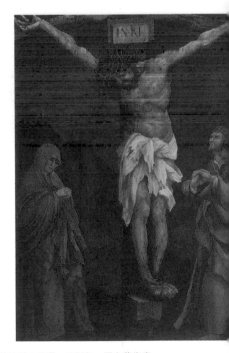

在如此簡單的構圖中，人物的臉部表情就顯得特別重要。聖母不敢注視自己兒子的遺體，她低著頭，在痛苦絕望中緊閉著唇；在雜亂的荊棘中，可以略為瞥見基督那痛苦萬分的表情；右側的聖約翰，則大驚失色地凝視著耶穌，彷彿陷入一場噩夢之中。

這是格林勒華特最後一幅描繪耶穌被釘上十字架的悲劇性作品，他企圖以簡單的構圖和對比的色彩，加強畫面上的悲劇性感染力。

格林勒華特　釘刑圖　創作媒材：畫板、油彩　尺寸：193 × 151 公分　收藏地點：德國，喀斯魯，國立藝術廳

杜勒
Albrecht Dürer
1471-1528

德國文藝復興時期最偉大的畫家、版畫家。從他的木版畫集《啟示錄》，可知其年輕時即已享有極高的聲名。曾受到薩克森侯爵、神聖羅馬皇帝馬克西米里安一世等人的榮寵與贊助。晚年著述了《人體均衡論》等作品，對後世的藝術教育貢獻卓著。銅版畫的代表作有《騎士，死亡與惡魔》、油彩畫有《四使徒》。

026.朝聖者來訪

1504

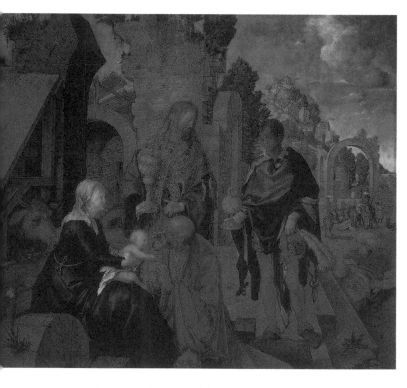

在這幅畫中，披著綠色披肩的金髮男子，畫的就是杜勒本人，杜勒經常在畫作中把自己也畫上去。而擅長以細膩寫實手法來作畫的杜勒，也將這些技巧展現在畫中，仔細看畫裡的牛、甲蟲、蝴蝶，不論是皮毛或是肢節，都相當明晰，甚至曾有人說杜勒對於動物繪畫的精細程度，足以跟達文西比擬。

杜勒對於畫面的整體結構向來追求至真至善，在這幅畫中以側面或是平面的石砌拱門，使空間產生節奏感，牛棚傾斜的屋頂和支撐屋頂的大柱子，則烘托出聖母和聖嬰，人物採用透視法的原理

杜勒　朝聖者來訪　創作媒材：油彩、木板　尺寸：100 × 114 公分　收藏地點：佛羅倫斯，烏菲茲美術館

來分佈，並且加上精心設計的道具，這樣一來，人和物就會處在空間和光線諧調一致的狀態下，所以即使遠處的山巒，也能一一掩映在耀眼的光線中。

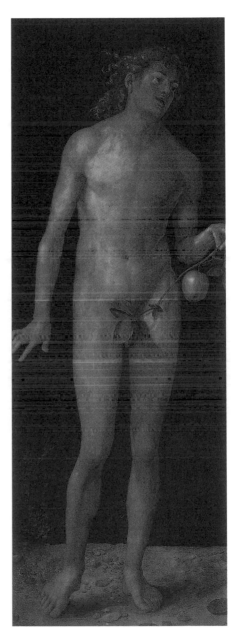

*027.*亞當　1507

杜勒曾經走訪義大利研究透視法以及人體比例學，學成之後創作了《亞當》與《夏娃》這兩幅畫作，這也是德國繪畫史上，第一次用和自然人體大小相同比例所繪製的裸體畫。

在創作這幅畫時，杜勒對美的看法和以往有些不同，所以畫中亞當的身體是纖細、苗條的，輪廓線條相當的柔和，畫面上沒有太過著墨於勾勒那些人體的生理細節，這跟以往他重視寫實的畫風明顯有著差別。

畫中的亞當是以一種稍微傾斜的方式來構圖，他的身體重心落在左腿上，右腳輕輕地抬起，右手微微向後擺，以平衡身體的重心。波浪式的捲髮、恬靜的神情、看似要說話的半開半閉的嘴等，一切一切讓亞當如一位優雅的舞者。

杜勒　亞當　創作媒材：油彩、木板　尺寸：209 × 81 公分　收藏地點：馬德里，普拉多美術館

028.
三聖一體的朝拜

1511

　　這幅畫是受富商委託，為照顧貧苦老人的機構——12兄弟會所畫，畫景鋪陳在天與地之間，地上的人物和天上的使者，都身處雲彩之間，而畫的中心是被釘在十字架上的耶穌，被聖父托著，而畫的最上方則是一隻沐浴在金色光輝中，象徵希望與和平的鴿子，畫中所有的人物表情都不同，不過相同的都是帶著無比虔誠與崇敬的眼神，注視著耶穌。

　　畫的結構分為四部分，三部分是在天上，第四部分是一條狹長的地面，聖父與把聖父披風展開，手持著與受難相關樂器的天使屬於第一部分，中間地帶是一大群信徒圍繞在三聖一體的周圍；而在聖父的左側，聖母領著一群殉道者，右側則是隨著聖胡安之後跪著的一群男女先知。

　　在下面的部分教士列隊向右行進，非教會人士包括名流與戰士則尾隨在威嚴皇帝之後，最下面，杜勒用令人難以置信的透明色調，畫出大湖和兩座小山，表現出遠景，而在右下角杜勒再度把自己融入畫中，自己手扶著一大塊牌子，牌子上寫著此畫的創作日期以及他自己的簡介，十分有趣！

杜勒　三聖一體的朝拜　創作媒材：木板、油彩　尺寸：135 × 123.4 公分　收藏地點：維也納，藝術史博物館

克爾阿那赫
Lucas-Cranach
1472-1553

克爾阿那赫的一生與政治歷史息息相關，每幅畫作都是歐洲歷史的縮影。鮮少有人知道他的成長過程，只知道他三十歲時已經是個有名的畫家，並創作了代表當時德意志繪畫最前衛的代表作《釘刑圖》。其後曾應邀到大學講課，成為宮廷畫師，這也是他功成名就的轉捩點，中晚年運途順遂，經商致富並曾擔任市長，但其作品在1543年以後便缺乏新意。

029.亞當和夏娃

1531

十六世紀，是德意志文藝復興光輝綻放最為熱烈的時期，在當時，裸體繪畫是最大膽的題材，克爾阿那赫的著名畫作《亞當和夏娃》正是其先驅之一。他的一生與歐洲政治歷史緊緊相扣，他的每幅畫都是歷史的縮影與見證。裸體畫作是當時的「時興產物」，克爾阿那赫借用了杜勒著名版畫《原罪》及《亞當和夏娃》為題材，再以略帶矯飾的方式完成了這幅畫。

《亞當和夏娃》是克爾阿那赫成熟期的作品，在這幅畫裡，亞當和夏娃是

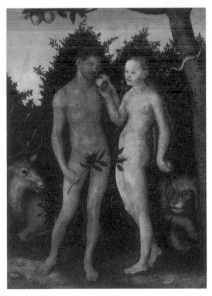

兩個完全對稱的圖像對比，他們的形象被框在由樹木組成的阿拉伯式圖案內，以一種優雅的側身角度來描繪，呈現出些許的僵硬，這幅畫裡也充分表現出克爾阿那赫的獨特畫風——感覺不到人物的重量和體積，也感覺不到周圍環境的深度，人物彷彿固定在停滯靜止的時空裡，但依然可以感覺到在主角所處的大自然風景之中，亞當與夏娃時時刻刻都被保護著，也展現出一種人與自然密不可分的親密情感。

克爾阿那爾　亞當和夏娃　創作媒材：畫板、油彩　尺寸：51 × 35 公分　收藏地點：柏林，國立美術館

米開朗基羅
Michelangelo
Buonarroti

1475-1564

與達文西同為文藝復興時期，義大利的代表藝術家。不只是雕刻、繪畫、建築方面的巨擘，同時也是一位詩人。他出生於佛羅倫斯近郊，歿於羅馬。《戴爾菲女先知》是米開朗基羅花費4年多的時間，為梵蒂岡的西斯汀教堂的屋頂所繪的壁畫中的一部份。全幅畫共達500平方公尺，是他最有名的代表作。其雕刻的代表作品則是《大衛像》與《聖母哀子》等。

*030.*西斯汀禮拜堂

1508-1512

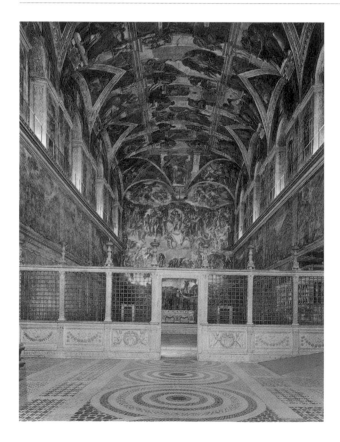

1508年，教皇朱力斯二世委託米開朗基羅為西斯汀禮拜堂天花板繪製壁畫。是有史以來由一個藝術家所承擔的一項最宏偉的單項藝術創作。米開朗基羅急於完成朱力斯前次委託的教皇陵墓工作，將禮拜堂壁畫看成一項無法完成的艱鉅工程，因而他試圖以各種方式來擺脫這個負擔。但他愈拒絕，教皇就愈執意要他完成，米開朗基羅終於在高壓強迫下簽了合約。

先前禮拜堂已繪上了反映基督與摩西生活片段的壁

米開朗基羅　西斯汀禮拜堂
創作媒材：天花板壁畫
收藏地點：梵蒂岡

畫，天花板也按慣例塗上了點綴著金星的藍色。米開朗基羅最初打算維持肅穆的格調，教皇雖希望壁畫能呈現更宏偉、更新穎的風格，但仍允許米開朗基羅按照自己的佈局來設計。於是他以連續不斷的拱柱和半月窗將牆壁與天花板連接在一起，而所有的腳線都以浮雕的形式繪出，使壁畫產生縱深感。

031.
創世紀中的三個片斷

1510-1511

《創世紀》的場面佈局更宏大，色調更強烈，顯示米開朗基羅對體感、量感、質感三種效果刻意的追求。

《創造亞當》的構思極富想像力，以亞當的軀體為中心，用兩隻手象徵著整個創世紀的開端。亞當伸出左手去接觸那賜予生命的上帝時，上帝則伸出右手食指呼應著他。畫面的焦點是神與人指頭的接觸，它並不在畫面正中，而是稍微偏左，因強調人體動作，使二人之間的聯繫具有動感，觀畫者彷彿將目睹到指尖接觸時迸發的火花。

《分開海水與陸地》畫面中，暗色的披風包圍上帝，似乎祂全部的創造力都蘊含在這圓圈裡。上帝的臂膀以勢不可擋之態顯示了這股力量，祂的雙手前伸，手掌張開，海水與陸地順著指揮一分為二，而衣袍飄動的環形曲線與筆直的地平線則形成對比。

《創造眾星》這幅畫中，造物主是以兩種姿態出現：一個是以正面示人，雙臂展開，另一個則背對觀眾，本圖顯示祂正繞著太陽飛轉，兩者既分開又彼此聯繫。傳說這分別是造物主開創天地的第三天和第四天，前者右手點亮太陽，左手促使月亮發光；後者則創造了植物與黑夜。由此可看出米開朗基羅力圖表現造物主無限而偉大的力量。（圖請見58.59頁）

米開朗基羅　創世紀中的三個片斷
創作媒材：天花板壁畫　尺寸：280×570公分、155×270公分、280×570公分
收藏地點：梵蒂岡，西斯汀禮拜堂天花板

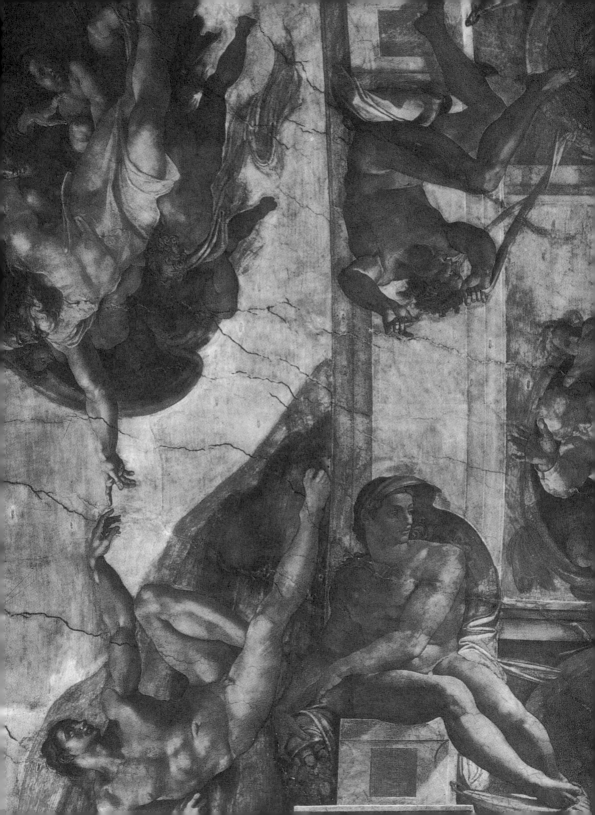

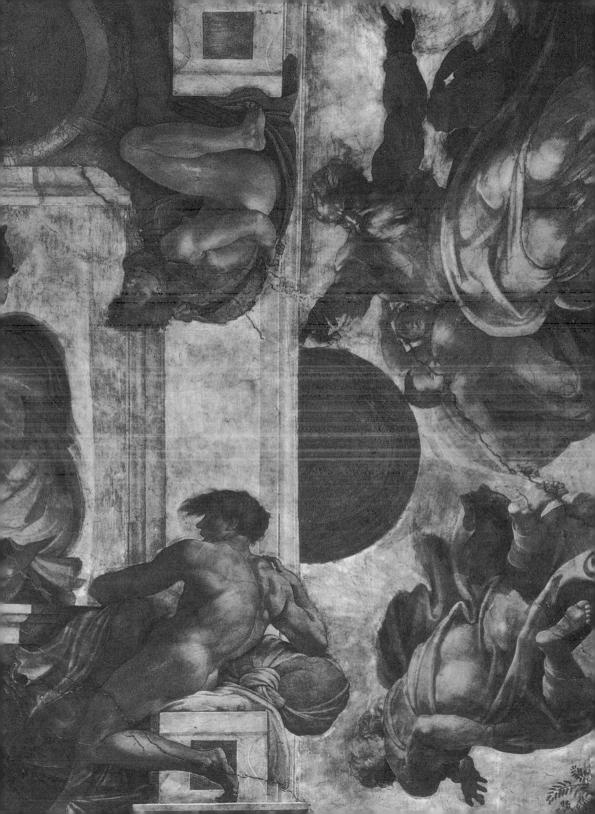

*032.*最後的審判

1536-1541

1534年，教皇克里門七世委託米開朗基羅為西斯汀禮拜堂祭壇作壁畫。當時米開朗基羅正經歷精神與信仰的危機，他選擇用「最後的審判」這一主題來展現他所承受的巨大痛苦。

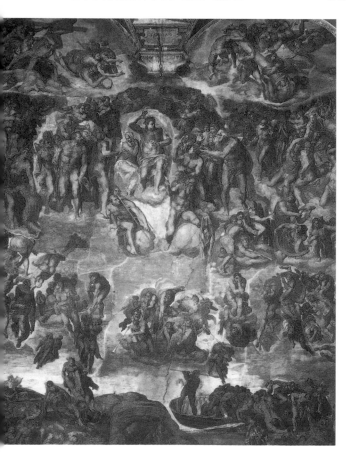

在構思上，《最後的審判》比以前的壁畫簡單，它描繪了基督來臨的那一刻，他要審判生者和死者，被他免罪的人將得到永生。由於牆壁面積廣大，藝術家面臨著一個難題：如何將大約四百個人物安排在這個空間中？必須有一種像旋風一樣的主要力量將整個空間結合成一體。最後，畫面構圖採用了水平線與垂直線交叉的複雜結構。

米開朗基羅為了解決從下面仰視畫中人物時，視線上所呈現的不諧調比例，便將上面的人物畫得大一點，底部的小一點，以適應自下而上的觀賞效果。1541年揭幕時，這幅獨自完成的鉅作引起轟動，然而，畫中裸體人物卻引發褻瀆神靈的爭議。二十多年後，米開朗基羅剛去世不久，教皇庇護四世就下令將所有裸體人物畫上腰布和衣飾，受命的畫家於是被戲稱為「內褲製作商」。

米開朗基羅　最後的審判
創作媒材：壁畫　尺寸：1370 × 1220公分
收藏地點：梵蒂岡，西斯汀禮拜堂祭壇牆壁

吉奧喬尼
Giorgione
1477-1510

出生於北義大利的卡斯特法蘭可，本名喬治。他的體格魁梧，性情開朗，因此，在他死後才冠上表示「偉大」的「ONE」字尾來讚譽他。在短短10年的活躍期間，他創作了調和光與色的獨特畫風，給予後代畫家極深的影響。至於他的生平，仍有許多謎團，是美術史上最具神祕色彩的畫家之一。

*033.*暴風雨 　　　約1505

　　吉奧喬尼僅用一個著衣的男人，去取代原來的裸體女像，便增加了此畫心理層面的緊張感，也加強了風景所表現出來的詭譎氣氛，更別說畫中象徵著希望破滅的斷柱所帶來的不安。

　　觀賞者的目光被畫面佈局引導著，越過了人物形象，順著河流往前移動，停留在電閃雷鳴的天空中；就算是去除畫中的人物也絲毫不削弱畫面的張力。這種險惡、神祕、閃動著奇形怪狀亮光的上空，和四周青藍色的風景，揭示了吉奧喬尼繪畫的「新方法」。這顯示了他對色彩的非凡敏感度，以及與大自然之間不同尋常的融洽關係，這在當時是非常獨特的，也是西方藝術中第一次出現的手法。

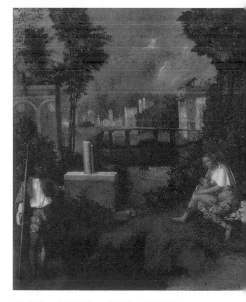

　　1569年時，這幅畫叫做《墨丘利和伊希斯》。當代的一位評論家根據這一點分析這幅畫時，認為它是取材自當時法蘭契斯卡·科隆納的浪漫小說《波利菲洛的夢》；若這種說法是對的，那麼此畫所表現的，就是正在哺乳嬰孩的仙女愛荻，和站在對面看著愛荻的眾神使者墨丘利。但是，此畫也有可能並非採自文學題材，所以威尼斯的藝術鑑賞家米奇爾乾脆把它形容為「描繪暴風雨、士兵和吉普賽女郎的風景畫」。

吉奧喬尼　暴風雨　創作媒材：畫布、油彩　尺寸：82×73公分　收藏地點：威尼斯，學院畫廊

拉斐爾
Raffaello Sanzio
1483-1520

拉斐爾出身於義大利東部的烏爾畢諾,是文藝復興時期的代表畫家之一。他的聖母聖子像,不僅確立了古典主義的樣式,而且有很長一段時間,一直被視為是西歐繪畫的典範。25歲時應教皇之請,製作梵蒂岡宮殿的壁畫,指揮聖彼得大教堂的興建。代表作有《西斯汀的聖母》、《雅典學院》等。

*034.*聖母的婚禮

1504

　　是的,拉斐爾邀請站在畫面的空間之外的你站進來,弧線向你圍伸過來,與分列在約瑟、瑪利亞和神父左右兩側的貴族和貴婦排成一個開闊的兩端,一起站在畫邊的弧形上。

　　拉斐爾受業於佩魯及諾畫室,採用老師繪製的《接受天國之鑰的聖彼得》這幅畫的構思,用文藝復興的新空間法加以改造。《接受天國之鑰的聖彼得》不過是一種從兩側往中央集中的排列,讓觀畫的你置身於畫面的空間之外。而在《聖母的婚禮》中,年輕的拉斐爾在繪畫空間的佈置方面則向前邁了一大步,就這麼用弧形朝你圍伸過來,再看看你頭上的那個神廟是個十六面的、看上去近乎圓形的建築,後面那扇通往藍天的門聯想起布拉曼特的建築,踏上背景那片十分逼真的瓷磚地,和約瑟、瑪利亞等融為一體,共同參與聖日的婚禮喜慶。過去與現在便這樣彼此融合,結合在一種可以稱之為歷史畫面的圖景之中,原來你也成為歷史繪畫的一部分。

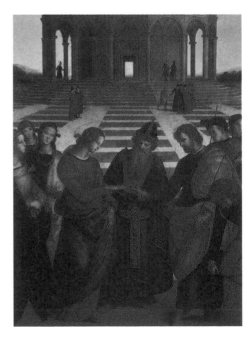

拉斐爾　聖母的婚禮　創作媒材:木板、油彩　尺寸:170 × 117 公分　收藏地點:米蘭,布雷拉美術館

*035.*拿金鶯的聖母

1507

在金字塔形的構圖中，聖母懷中的小耶穌和小約翰，撫弄停在聖母膝上金鶯的動作，自然且貼切地傳達出對幼小孩童的呵護情意；聖母左手拿著祈禱書，視線一時從書上移開，轉向兩個孩童，則是時刻關注的表現。而最引人注意的，是聖子的腳輕輕地踩在聖母腳上，這種身體的接觸充滿親情，動人心弦。這確實是一個不平常的動作，具有表現人情與天倫樂趣的特殊意義；這樣一個細節，透過拉斐爾充滿愛意的完美筆觸，隨著時間季節的不同而採用不同的光線與色彩所描繪的環境，顯得有血有肉、栩栩如生。

統一、簡練的構圖來自拉斐爾為創作每幅作品而畫的一張張草圖，他在描繪人物時，總是先畫出人物的裸體像，然後再添加服飾上去，此點與米開朗基羅相似，這樣一方面表現出人物的穩重感，另一方面則呈現出人物的立體感，從而使其躍然紙上。這些構圖的細節與人物的表情姿態，為本畫作蓄積了豐富的情感。

拉斐爾　拿金鶯的聖母
創作媒材：木板、油彩
尺寸：107 × 77 公分
收藏地點：佛羅倫斯，烏菲茲美術館

*036.*雅典學派

1509-1510

「雅典學派」是裝飾簽字大廳的壁畫之一，讚揚對真理的理性探求，而這正是文藝復興時期文化的精神。

倘若你稍加思考，也許會明白到內在心靈才是你唯一能確定之物。拉斐爾把自己畫進這幅作品裡，也許是要表達文藝復興的觀點——藝術創作是「心智的談話」，強調藝術創作不僅是要表現可見的形象，還要能夠表現「理念」。像是對菲奇諾所提出的「哲學的殿堂」的實現，《雅典學派》裡向縱深展開的拱門形成了人物活動的空間，大廳中柏拉圖左手臂下挾著《蒂邁歐篇》，右手饒富意義地以食指指天；亞里士多德則一手拿著《倫理學》，另一手伸向前方。他把眾多的人物按照不同的組別加以佈置安排，讓藝術家也進入了學者們的聚會中，使始終被當作「手藝」的藝術登上了智力與學識的殿堂。

拉斐爾擅長以簡單的形象表達複雜的思想，從安德烈‧夏泰爾的見解中，即可發掘此畫作深奧的意涵：「柏拉圖的手指表明了最終的方向：從數學到音樂，從音樂到宇宙的和諧，再從宇宙的和諧到理念的神聖秩序。」

拉斐爾 雅典學派
創作媒材：壁畫
尺寸：底寬 770 公分
收藏地點：梵蒂岡簽字大廳

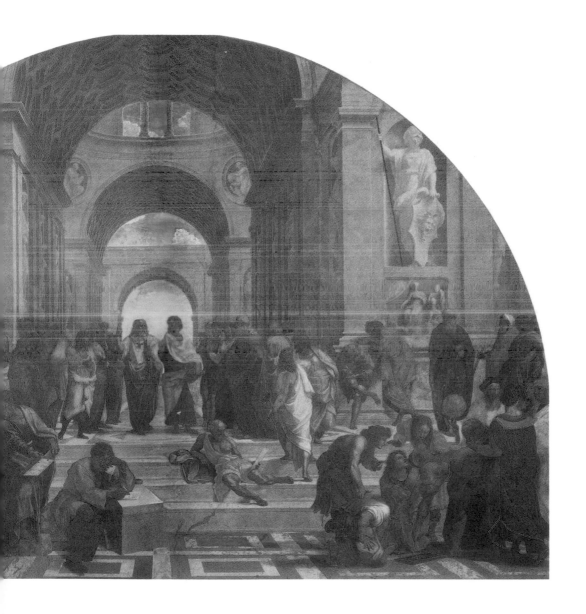

037.主顯聖容

1518-1520

在《主顯聖容》使畫面栩栩如生的許多細節中，一隻隻錯落不齊激動的手，似乎指示了靈魂得救、真理與生命的途徑。據說，拉斐爾臨終前，曾讓人把這幅來不及畫完的作品置於床前，這種說法也許不足為信，但拉斐爾很可能願意看著這樣的畫面闔上眼睛。試想，他正處於藝術創作的巔峰，卻要被病魔奪去生命，畫中的場面對他來說，又豈僅是耶穌升天和救治病人？那恰恰是光明與黑暗、生與死強烈對比的真實與象徵寫照。

在1981年之前，大部分專家都認定拉斐爾去世時，此畫的下半部分還只勾了輪廓，其餘部分則是朱里歐·羅馬諾所繪。這幅作品被認為缺乏拉斐爾的風格，色彩不鮮明，結構欠諧調，所以不被理解、遭到低估。當此畫得以修復，恢復了原先的色彩時，世人才看清楚那是一個藝術家的「遺產」。它最初被安置在萬神殿拉斐爾的墓前，後來又放在蒙托里奧的聖彼得教堂內，它也是歷史的「遺產」。拉斐爾用繪畫這唯一適合於他的語言，表達了對時代結束的不安和失望。與創作最後幾幅畫時的情形相反，拉斐爾不用助手，親自畫完整幅作品，摒棄透視學與對稱法，採用一種新的光，一種「強烈而刺激的光，使人物形象更加突出，將許多細節，隱在陰影之中……」。

拉斐爾　主顯聖容　創作媒材：木板、油彩　尺寸：405 × 278 公分　收藏地點：梵蒂岡美術館

提香
Tiziano Vecelli Titian

1488-1576

提香是威尼斯文藝復興時期最偉大的巨匠。由於他個人對於大型宗教畫的獨特詮釋及優雅、高超的技法，受到各界的青睞，因而得到神聖羅馬帝國皇帝查理五世，以及西班牙國王菲利普二世的保護，進而贏得屹立不搖的聲名。其代表作有祭壇畫《聖母升天圖》，這幅畫的雄偉構圖、生動的表現，以及具有動感的形象，成為繪畫史上引領潮流代表作。

038.聖母升天圖

1516-1518

身著紅衣的聖母沐浴在琉璃黃色的光影中，好像被風及圍成環狀的天使們推擁上升，高處是展開雙臂迎接她的上帝，祂的兩邊也有著天使；而在微冷藍色的條狀雲層下，使徒們激動地張開胳膊，神情顯得既高興又驚喜。整幅畫的視點很低，藉著透視法的運用，把畫面各部分的情境聯繫起來，效果張力強大，感人至深。

也因此在當時，這一幅畫令威尼斯畫壇耳目一新，其革命性的意義在於，提香將這個神奇的事件統一於同一時空中，用戲劇性的手法表現出來，其次以棕色、赭石色和鮮紅色這幾種暖色調所組成的色塊，也使畫面統一諧調，讓畫中有著米開朗基羅的雄渾，和震人心魄的涵義，也有著拉斐爾的歡愉和美麗，更有著大自然的真實色彩。

提香　聖母升天圖（右頁圖）　創作媒材：畫布、油彩　尺寸：100 × 142 公分　收藏地點：巴黎，羅浮宮

039.基督下葬

1525

　　提香一開始從事繪畫創作，就為各種訂貨人畫過許多以宗教為主題的作品，《基督下葬》這幅畫取材於拉斐爾的《下葬圖》，但整幅作品又超越以往。提香完全以個人主觀的想法來繪製，他用落日時分灰暗的光線，營造出暗示性的悲劇氣氛，基督雙臂一隻被下葬人扶起，另一隻手臂則由另一個下葬人撐住，下葬人的手和基督的手臂呈現對比色，顏色暗沉的袖子與基督鬆垂的手臂也極富悲劇性，在畫的左側，提香仔細描繪聖母瑪利亞和瑪達萊娜的面孔，聖母的表情沉鬱、屈從於現實，瑪達萊娜的神情則是蘊藏深深的情感，帶著絕望的痛苦神情。

　　從左至右的一系列人物形象中，提香採用了相近法和對比色，聖母的斗篷是亮的天藍色，瑪達萊娜的衣服則是黃色和赭色，裹屍布是白色，在黃昏的微光中，由於色調比比相連，色彩顯得格外突出，光線從右後方照在下葬人的背上，他的雙肩擋住光線，暗影遮在基督的面孔和上半身，呼應基督蒼白的身軀，讓哀傷的氣氛濃得化不開。

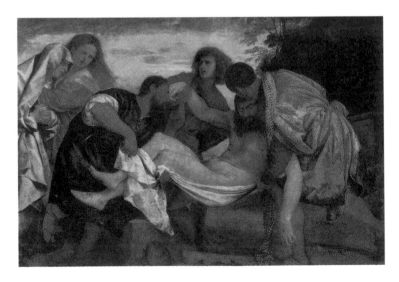

提香　基督下葬
創作媒材：畫布、油彩
尺寸：125 × 148 公分
收藏地點：巴黎，羅浮宮

040.

撫摸著兔子的聖母和聖嬰、聖喬瓦尼及卡特琳那

在歐洲藝術中，人物和風景之間的關係有著特殊的意義，風景可以被解釋為心靈狀況的揭示和表現，以此畫中籃子裡的蘋果和葡萄為例，水果有象徵情慾的意味，聖母手中的兔子則暗示著聖母雖受孕生子，但並沒有任何過失的意涵。

在構圖上提香極為精心，聖母瑪利亞的形象採取傳統的金字塔形；畫中和諧之感來自於相近的色調，聖母藍綠色的斗篷與紅色衣服形成互補，這些互補色又被兔子的白色皮毛所突顯，在金黃色的曙光映照下，顯得極其寧靜。

由畫中可以看出，提香此時的藝術造詣是相當成熟的，畫中

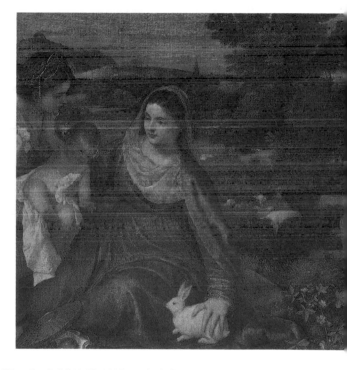

人物的動作與舉止極具人格化的特質，加上靜謐的環境，讓人物和風景之間產生和諧的對應關係，同時形成一種不亞於透視法的統一性，這種統一性主要來自於構圖、色調，人物與風景等元素的精心運用。

提香　撫摸著兔子的聖母和聖嬰、聖喬瓦尼及卡特琳那　創作媒材：畫布、油彩　尺寸：100 × 142 公分
收藏地點：巴黎，羅浮宮

041.達娜厄

1553-1554

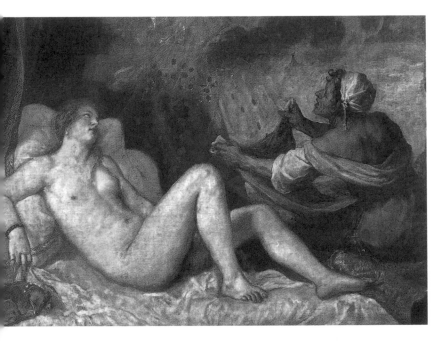

這是一幅「詩畫」，描述達娜厄被化作金幣雨的宙斯深情擁抱，在畫中帶著性感表情的達娜厄，裸體的身軀釋放出放鬆、柔軟的感覺，她光滑、潔淨、透明的肌膚，加上受到白色床單和紅色簾幕的對比作用，以及天空中猛烈噴發出的金幣所映射的光芒，讓達娜厄更形突出，與跟在一旁貪婪地張開圍裙，焦土般暗褐色皮膚的老婦，形成明暗且強烈的對比。

背景的天空中飄浮著被神光劈開的雲，光線向來是提香最擅長表現的部份，也因此光與暗影將畫面分割成兩部份，而為了融合這兩部份，提香以紅色的床作為中介，讓對比色不顯突兀。

事實上這個故事題材之前都有許多名家畫過，也有人在達娜厄身旁畫上小愛神等人物，不過在效果上，都沒有像提香畫上老婦人來得有戲劇性，這個新的因素讓整幅畫變得豐富起來。

提香　達娜厄
創作媒材：畫布、油彩
尺寸：128 × 178 公分
收藏地點：馬德里，普拉多美術館

霍爾班
Hans the Younger Holbein
1497-1543

霍爾班是德國畫家，同時也是北歐地區最有成就，也最善於心理刻劃的寫實肖像畫家，他創作的宗教畫也同樣受到矚目。他流傳後世的作品，十分細膩精緻，有等身大小的，也有小型的纖細畫作品。當他受邀跨海到英國擔任宮廷畫家之後，也為英國皇室留下了許多精采的作品，目前在溫莎古堡中有85幅的收藏品。

*042.*喬治·吉斯澤肖像　1532

畫中主角，喬治·吉斯澤是柯倫的商人，這幅畫像和真人的大小相當，身穿素淨黑袍的吉斯澤，黑袍上突出鼓起的大袖子，纖毫畢露地顯現絲的質地。

霍爾班不厭其煩地在吉斯澤周圍精心描繪了大量的物件，這些物件都是他所從事的行業必須具備的東西，從書架上的書籍、帳簿，到前景的錫蠟盒或銀盒裡裝著的錢幣一應俱全，在豪華且紋路分明的東方桌毯上，放著還有一個透明度令人驚嘆的玻璃花瓶，瓶中插著一束石竹花，花枝似乎要伸出畫面，將花朵的生命

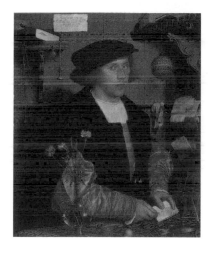

力表現的出神入化。霍爾班雖然刻劃了大量的物品，但卻絲毫無喧賓奪主之感，吉斯澤那張蒼白、含蓄內向的臉，仍然是畫裡最醒目的焦點。

從以上的觀察不難發現，霍爾班顯然想在這幅畫中展現他的所有技法，不過這也是有原因的，因為在霍爾班重返倫敦時，他原來的贊助人有的已經作古或已失勢，他面臨必須重新尋找新贊助人的窘境，在這幅畫完成之後，向他訂畫的人也就紛至沓來了。

霍爾班　喬治·吉斯澤肖像
創作媒材：木板、油彩　尺寸：96.3 × 85.7 公分
收藏地點：柏林，國立博物館繪畫陳列室

*043.*使節

1533

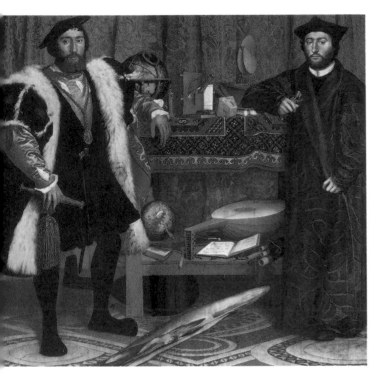

天鵝絨以及金色纓綬等，都十分細緻真實；而傲然挺立的神態，則宣揚著他們既是拓展人類知識的學者，又是權勢顯赫的貴族，桌上擺放的音樂、天文學、製圖學的物品，顯示其豐富的學識和興趣。

在畫的前景中，有一個變了形的骷髏頭，霍爾班藉此來暗喻死亡的信號，強調人類的成就都只是虛幻無常、瞬息即逝的東西。

地板上精美的鑲嵌圖形，是向西敏寺借鏡而來的，在畫中，霍爾班再一次顯露他無比高超且精細的描繪技巧；這也是霍爾班最優秀的作品之一，名列西方藝術最偉大的肖像畫作品之一。

左邊的是擔任過大使的波利西勳爵，右邊是他的朋友拉沃的主教喬治‧德賽費，是一位著名的學者和音樂愛好者，也是當時同情路德派教義的極少數法國主教之一，霍爾班以畫中打開的讚美詩集所寫的路德教派讚美詩，顯示這位主教的想法。

身穿華服的兩人，身上的絲綢、

霍爾班　使節
創作媒材：木板、油彩
尺寸：206 × 209 公分
收藏地點：倫敦，國家畫廊

044.

丹麥的克里斯蒂娜公主肖像

　　克里斯蒂娜是丹麥國王克里斯蒂安二世的女兒，這位公主十五歲時，嫁給了米蘭的斯福爾扎公爵為妻。公爵早卒，她就住進了布魯塞爾哈布斯堡攝政王的宮廷中。

　　1538年，霍爾班受命為克里斯蒂娜畫像，作為亨利八世待選的皇后畫像之用。他花了三個小時的時間，畫了一幅簡單的速寫，亨利看了畫之後，相當喜歡，千方百計想娶克里斯蒂娜為妻，後來因為政局多變，導致婚事未遂。

　　雖然霍爾班作畫的時間倉促，但仍然把這位年方十六、臉色蒼白、身材修長的少女神態，準確無誤地掌握住了，當時公主正在為她的丈夫服喪，所以除了戴著一隻指環外，不戴任何手飾，全身只穿了一件發光的黑天鵝絨長袍，沉鬱、蒼白的臉上，神情安靜地注視著畫面之外，微微豐腴的臉，還未完全脫去稚氣。在霍爾班的畫中，很少有這樣簡樸而又不著意刻畫的作品。

霍爾班　丹麥的克里斯蒂娜公主肖像
創作媒材：木板、油彩
尺寸：178 × 81 公分分
收藏地點：倫敦，國家畫廊

布隆及諾
Agnolo Bronzino
1503-1572

布隆及諾出生於佛羅倫斯的屠戶家庭，雖然出身卑微，但家庭仍給他應受的教育，並接受亦師亦友的彭托莫的教導。1530年被聘任為裝飾皇家別墅及繪製肖像畫的工作，其後委任繪製祭壇，期間的作品將矯飾主義與學院式風格表現得相當自如，於兩者間取得細緻平衡，1545年起他受聘為麥第奇家族繪製肖像畫，將他的藝術成就推到頂點。

045. 　　　　　　　　　　　　　　1540

巴爾托洛梅奧‧麥第奇的肖像

布隆及諾成為麥第奇宮廷中的肖像畫家，是在1540年左右。他根據傳統技法，將人物臉部特徵表現得栩栩如生，為巴爾托洛梅奧和他的妻子繪製的許多肖像畫，幾乎都和真人一模一樣。布隆及諾擅於以肖像畫來表現他筆下人物的社會形象與地位，因此對巴爾托洛梅奧的描繪，便能輕易突顯出這個階層人物所應具有的涵養。

布隆及諾在其繪畫中，將形象和顏色的配合，運用得極為出色。身著精緻長衫的巴爾托洛梅奧，以莊嚴肅穆的宮殿為背景，他的左臂靠在欄杆上，人物形象的暗色輪廓，在背後灰色建築物的襯托下，幾乎沒有立體感。畫面是以衣袖及手的色調為主，手部畫得細緻入微，顏色的明暗和著意刻畫的目的，在於增加人物形象的整體感，揭示人物的心理、氣質、興趣、思想，甚至包括了憂慮的情感。

布隆及諾　巴爾托洛梅奧‧麥第奇的肖像
創作媒材：畫板、油彩
尺寸：104 × 85 公分
收藏地點：佛羅倫斯，烏菲茲美術館

046.

1540-1545

維納斯的勝利寓意畫

此畫原名：Allegoria del Trionfo di Venere，但也有人稱之為Allegory of Lust（慾望的寓言）。 這是一幅非常美麗的畫，畫的中央是裸體的維納斯，身旁的丘比特正在吻她，右側是充滿歡樂與愛的遊戲，左側則是欺詐、忌妒和其他愛慾的象徵。在這幅畫中，布隆及諾用維納斯和丘比特的形象，將愛的歡樂與危險、痛苦分開，但無論如何，維納斯和丘比特的姿勢——丘比特用手撫摸女神的胸部，彼此的臉則輕輕的接觸——都帶有明顯的情慾意味。

布隆及諾根據腿和胳膊的線條來構成畫面，維納斯和丘比特美麗的裸體極為靠近，幾乎引起了性慾和衝動的意念，但作品中卻用人物的姿勢和形式上的完美來緩和。

布隆及諾　維納斯的勝利寓意畫　創作媒材：畫板、油彩
尺寸：146 × 116 公分　收藏地點：倫敦，國家畫廊

矯飾主意 · Mannerism

矯飾主義是指1520年-1600年間流行於義大利的一種繪畫風格，源自義大利「manirera」。大部分的矯飾主義畫家都輕視自古典藝術到文藝復興時期所建立的藝術「規矩」。矯飾主義作品的特性，堅持以人物為優先考量，人物的姿態僵硬、故意扭曲拉長，或誇張的表現肌肉的效果，矯飾主義畫家偏好富於變化且鮮豔的色彩，色彩的運用不在於描繪形象而是用來加強感情效果。主要畫家包括布隆及諾（Bronzino）、阿爾比諾（Cavaliere d'Arpino）

047.

1550

神聖家族、聖安娜及聖約翰

角形為基礎，描繪出聖母瑪利亞、聖嬰耶穌和聖約翰的姿態。雙手捏著小鳥的聖嬰耶穌在聖母左側，右下方的聖約翰，臉部側轉向耶穌，伸出的手中握著一顆果實。在聖母瑪利亞的兩側，對稱地安排了聖安娜和聖約瑟，他們用慈愛的目光看著小耶穌，人物的背後則展示著山脈和建築風景。

完美的佈局，及呈現的安詳、古典風格，使人聯想起米開朗基羅的作品，但在這幅作品中，卻沒有如米開朗基羅般的戲劇性造型。

1545年，麥第奇公爵建立了一間掛毯製造廠，從那時起，布隆及諾又開始了另一項重要的工作——繪製掛毯草圖。自從布隆及諾這幅作品問世之後，掛毯這項藝術也因而受到推廣，因為掛毯能更充分地區分各種色調，呈現猶如鑲嵌藝術般的效果。

這幅畫以其古典的風格和優美的人物而備顯動人。畫面的結構是以三

布隆及諾　神聖家族、聖安娜及聖約翰
創作媒材：畫板、油彩
尺寸：124.5 × 99.5 公分
收藏地點：維也納博物館

丁多列托
Jacopo Tintoretto
1518-1594

丁多列托自稱是提香的弟子，他努力追求達成綜合米開朗基羅的素描，以及提香多變的色彩的目標。他的作品畫幅都十分龐大，大量運用構圖繁複、色彩明亮，以及利用前縮法，對單一時刻與事件作充分的掌握與描繪。他的構圖大多植基於一個向外擴散的中心點，畫中人物的動作十分激烈狂熱，表情豐富且變化多端，充分展現畫家高超的創作技巧。

048.愛神、火神和戰神
1551-1552

這是一幅調情的畫面，丁多列托利用人物的姿態、交織的衣褶和反射的光線等手法，將畫面處理得相當生動。愛神慵懶地斜倚在黑白交錯的床上，光線打照著她玫瑰色的光滑肌膚，渾身充滿了性感；火神面對美麗的愛神，顯得有些不自在；而頭戴鋼盔、身披胄甲的戰神，則神情狡黠，從一張桌子下探出頭來。

丁多列托為了使觀畫者能以各個角度去欣賞畫中的主角，而以透視法和圓形鏡子來達到這個目的。我們不但可以從鏡中觀察火神的背影，也可以從正面看到他笨手笨腳發現愛神的嬌美後，那副發窘的神態。此外，畫家還在畫面右下角加進一隻小狗，朝著牠準備吠叫的方向，讓觀者發現躲起來的戰神。整幅畫面建構在左上至右下的對角線上，既俏皮又充滿調情意味，增添了幾分戲謔的趣味。

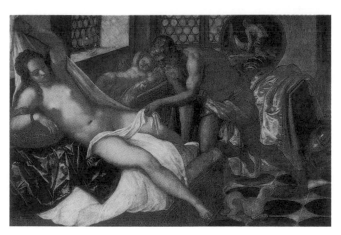

丁多列托　愛神、火神和戰神　創作媒材：畫布、油彩　尺寸：134 × 198 公分　收藏地點：慕尼黑，舊畫廊

*049.*蘇珊娜和老人

1557

重要的作用。長滿玫瑰花藤的籬笆，不僅切割出主角的空間，同時也把觀眾的注意力引向形狀各異的樹枝背景中，令觀者馬上就能發現有一個老人藏在籬笆後面，而另一個老人則從籬笆的另一端探出身來。

光線是這幅畫的主角。丁多列托利用鏡子反射的光線加強了蘇珊娜的形體，特別是臉部的亮度，光線也使蘇珊娜看來膚質細膩、光彩照人。由於丁多列托利用鏡子產生反射光線的技巧極為高超，因而博得了「光的畫家」的美譽。

丁多列托筆下的蘇珊娜風姿綽約，她明亮耀眼的裸體在綠色和軟色調的背景烘托下，顯得十分醒目。

這幅畫的特點是什麼？首先是丁多列托捕捉了抒情和肉慾的瞬間，抓住了蘇珊娜自然寧靜的神態，還安排了兩個偷窺的猥褻老頭，具體表明目擊者的存在。畫中園景的構圖，經過丁多列托仔細研究之後，產生了

丁多列托　蘇珊娜和老人
創作媒材：畫布、油彩
尺寸：146.6 × 193.6 公分
收藏地點：維也納，藝術史博物館

老布勒哲爾
Pieter Bruegel the elder
1525-1569

生於布雷達附近的布魯格爾村，此村莊不確定是位於荷蘭或者是比利時。布勒哲爾在比利時的安特衛普習畫，而後遷居至布魯塞爾，終老於此。他喜愛創作以諺語故事、民眾生活、聖經故事為題材的宗教畫，對平民的日常生活也有栩栩如生的描繪。畫中蘊藏著尖銳的諷刺及深遠的寓意，創出獨特的畫風。主要作品有《農民婚禮》等。

050.兒童遊戲

1560

　　將這麼多的兒童集合在一幅畫上，是布勒哲爾的魄力和巧思。他的大型畫作如同一本書般適合「閱讀」，往往在尺幅之間就能展現一個完整的世界，這幅《兒童遊戲》就是其中的代表作。乍見之下會被一群紛鬧活潑的小孩弄得眼花撩亂，但仔細分辨卻會看見這些各年齡層都有的兒童正投入遊戲中，有跳背的、抽陀螺的、滾鐵環的、騎馬打仗的……，凡能想到的都不難發現，因此有人嘖嘖稱奇，讚揚這幅畫是一本「兒童遊戲的百科全書」。

　　更有趣的是，一大群孩子們擠在狹小的畫面中，為什麼不會撞在一起呢？布勒哲爾巧妙地將透視的交點放在畫面右上角──街道延伸而去的地方，讓孩子們在呈放射狀分佈的透視線上，分組散開找到遊戲的地盤。在這樣的安排下，也留下了將包含河流的風景插進畫面一角的餘裕。世人對這幅畫的作畫動機有不少臆測，有人說布勒哲爾的童年一定不快樂，所以畫中的兒童臉上幾乎都沒有笑容，畫面最右邊甚至有一個小孩被人粗野地揪住頭髮；有人則主張畫家是故意諷刺成人的幼稚和愚行，否則為何所有孩子都長得像是成人的縮小版？無論如何，畫家細膩入微的刻劃功力，確實還原了十六世紀一個活躍小鎮的風貌。（圖請見80.81頁）

老布勒哲爾　兒童遊戲
創作媒材：木板、油彩
尺寸：118 × 161 公分
收藏地點：維也納，藝術史博物館

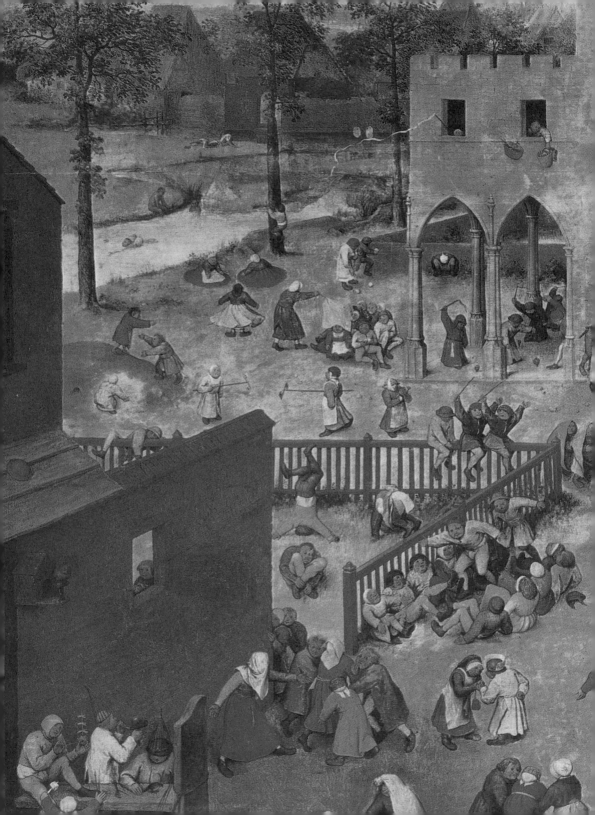

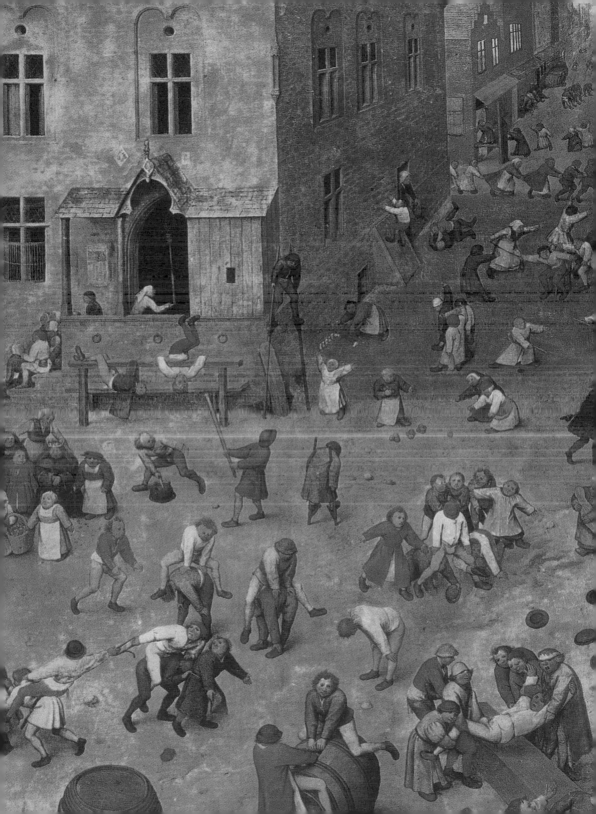

051.農民婚禮

1568

　　這幅《農民婚禮》描寫的是十六世紀歐洲鄉間生活的一個迷人片段。新娘無疑是坐在綠色掛毯下，戴紅色頭飾的長髮女人，但她的新郎是誰呢？這個問題向來令人匪夷所思，有人懷疑是坐在桌角，幫忙分發餐碟的紅帽年輕人，但又有人反駁說他跟新娘長相相似，應該是她的親戚才對。

　　還有另一種說法是，坐在新娘左手邊一對城市人打扮的夫婦，容貌穿著跟其他人差異頗大，顯然是來自外地，有可能是新郎的雙親，而新郎應該是坐在新娘對面，那位手持酒瓶、身體往後仰，長相與他們相似的高鼻子男性。

　　尋找新郎的同時，你是否也發現所有人的動作和心思，都逃不過畫家的眼睛呢？躲在大帽子底下的饞嘴兒童、桌邊正與人交頭接耳的側臉僧人、畫面左邊專注倒酒的年輕男子、表情茫然等待吹奏時機的風笛手，全在瞬間被捕捉入筆，這一幅畫也因而顯得更加真實而饒富趣味。

　　此外，看到畫面中最右邊的僧人旁邊那個黑衣戴帽、露出側影的大鬍子了嗎？不少人認為他就是布勒哲爾，將自己入畫是他在畫上署名的創意手法。

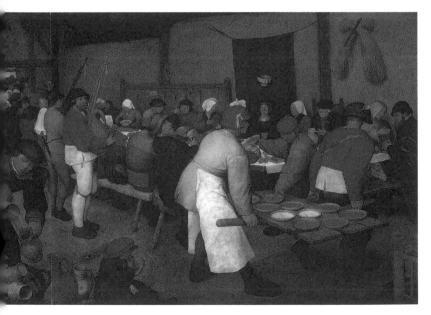

老布勒哲爾　農民婚禮　創作媒材：木板、油彩　尺寸：114 × 163 公分　收藏地點：維也納，藝術史博物館

*052.*農民舞會

1568

右前方那位腰間佩帶短劍、帽上別著湯匙的先生，正拉著他的舞伴，以跑跳步領著我們進入舞會現場。和畫面中間那個低頭沉醉在舞蹈中，頭戴帽子的男人點頭致意後，接著我們的目光又會被左邊的風笛手和他身旁的崇拜者、桌邊那對拉手學

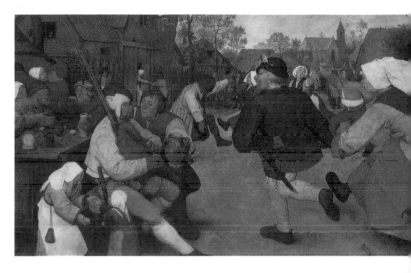

大人跳舞的孩童，以及他們身後那群酒酣耳熱的男人所吸引，這畫面的諧調性和韻律感，全拜布勒哲爾沿著對角線將畫面一分為二的大膽構圖安排所賜。

此畫與《農民婚禮》是成對的兩幅作品，大小相同，一樣是十六世紀鄉間生活的幽默紀錄。畫中描寫的舞會通常在一年一度的露天市集中舉行，而市集正是為了祭祀當地守護神而舉辦的慶祝活動，為期一個禮拜，像畫中一樣愉快詼諧的小人物們，每年都會在這個時節盡情享樂。

在布勒哲爾的時代，描繪聖經故事和遠古神話仍然是藝術的主流，他卻絲毫不媚俗，反而熱衷於創作這些鄉土氣息濃厚的畫作。《農民舞會》是他比較晚期的作品，這個時期的他，除了繼續不鬆懈地捕捉人的容貌衣著外，也開始放大人物的比例。即使如此，畫家對小細節的處理仍然一點也不馬虎，不僅明察秋毫地描繪樹葉的形狀、房舍籬笆以及教堂尖塔上的磚瓦，就連掉落地上的提壺把也不遺落。

老布勒哲爾　農民舞會　創作媒材：木板、油彩　尺寸：114 × 164 公分　收藏地點：維也納，藝術史博物館

維洛內些
Paolo Veronese
1528-1588

出生於義大利北部的威羅納，原名為巴羅·卡里亞利。不過嚴格說來，那也非他的原名，而是借用故鄉某位貴族的姓，事實上他是石匠所生的五個兒子中最小的一個。鼎盛時期，他在佛羅倫斯創作了許多華麗且明快的畫作，其雄偉的構圖被喻為有如戲劇舞臺。由於作品多半投合市民口味，收入頗豐，不過，他也同樣揮金如土，後來罹患熱病遽逝。

053. 約1580

維納斯和入睡的阿杜尼斯

從提香開始，輪廓勾線畫法的傳統技巧就已經被打破，輪廓線條逐漸在當時的作品中淡化，最後溶解在重疊的色調之中，而維洛內些在色調的搭配上，更進一步強調了這樣的技巧，尤其是這幅作品，畫中描繪阿杜尼斯在夢幻般的景色中，安睡在維納斯的懷中。浸潤在情愛中的人物和黃昏的景致，都被抹上一層朦朧的柔情，這是維洛內些後期繪畫中十分典型的情調。

在綠色和淺藍色組成的色彩環境中，中間的人物處於一個封閉式的圓圈之中，與背景的大自然風景，形成了諧調的整體，並以畫家擅長描繪的小愛神和狗兒作為結尾，人物的構圖在維納斯裸露的人體曲線中，形成了完美的平衡感。即使強烈的情感使他沉溺於這種矯揉造作的表現手法中，維洛內些的作品依然能保持色彩的完美與透明。

維洛內些　維納斯和入睡的阿杜尼斯
創作媒材：畫布、油彩
尺寸：212 × 191 公分
收藏地點：馬德里，普拉多美術館

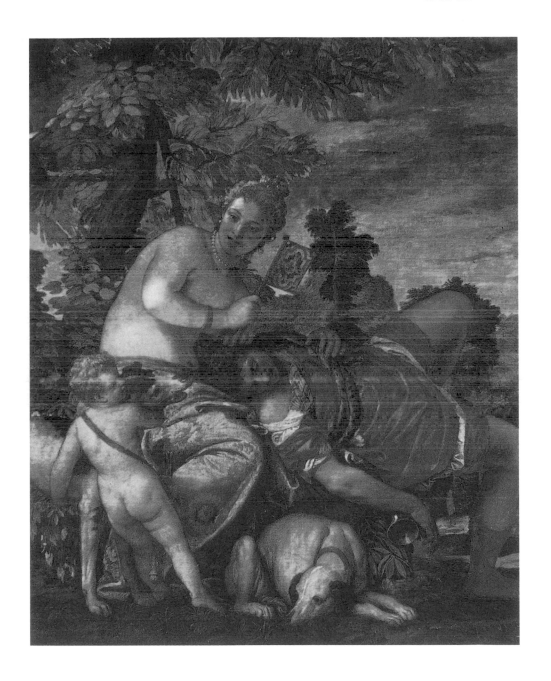

054.

約1565-1575

大流士家屬在馬其頓王亞歷山大面前

　　維洛內些的敘事題材繪畫《大流士家屬在馬其頓王亞歷山大面前》，所出現的宏大場面，以及極為渲染的誇大構圖，成為一再被後代所流傳稱頌的藝術精品。欣賞這一幅作品時，你很容易產生進入畫面的感覺，似乎自己也成為一名旁觀者，站在這些人物身邊一樣。

　　維洛內些用一條從左下方延伸至右上方的對角線來建構整體畫面，自左至右將故事情節分割為幾個畫面。畫家只靠著身披深色貂皮斗篷，側身跪在前排中央的婦人，就塑造出空間的立體感，婦人左邊的一組人物和右邊的武士群，因而被突顯出來。

　　維洛內些再一次將一些特殊角色，如侍從、侏儒、動物請到畫中與歷史人物站在一起。雖然曾有人指責他不該將這類形象帶進畫裡，但維洛內些辯稱道：「畫家有權像詩人和瘋子一樣，做他們喜歡做的事。」並說：「……我畫素描，創作各種形象。」

維洛內些　大流士家屬在馬其頓王亞歷山大面前
創作媒材：畫布、油彩
尺寸：234 × 473 公分
收藏地點：倫敦，國家畫廊

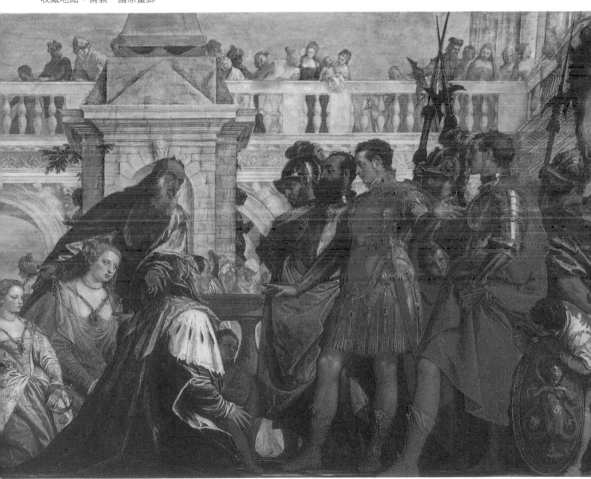

葛雷柯
El Greco
1541-1614

葛雷柯本名為多美尼可斯‧帖奧托可普洛斯（Domenikos Theotocopoulos），出生於希臘的克里特島，曾在義大利住過，三十五歲以後定居於托利多。他善於描繪以修長的人物形象，來結合天地風景的壯觀宗教畫和肖像畫，並藉此建立自己獨創的風格。

*055.*脫掉基督的外衣

1577-1579

身著紅衣的基督被黑壓壓的人群包圍著，基督面部顯露出奇異的表情，大而明亮的雙眼正仰望著天國，他蒼白的臉色，乃至求告聖父的雙眸，被四周圍密密麻麻露出獰笑面容的人群襯托得非常突出；在他高大身軀的左側，站立著身披精美甲胄，神情憂鬱看著我們的武士，右側穿綠袍的劊子手，正動手撕扯他的袍子。

畫面底部，安排了一組對稱的人物，右側穿著白衣披著黃外衣的男子正往十字架上釘釘子，左側的兩位女子和瑪利亞悲傷地觀望著其舉動。

葛雷柯放棄文藝復興時期以來，畫家極為重視的透視法，營造出縱深感，他將全部激動人心的力量放在擠壓的人群上，人群象徵著雖然有罪，但也是受難者的人類，基督在被人群擠壓的情況下，有著往前推向觀畫者的感覺，使觀畫人在不知不覺中也成了此畫的參與者。

葛雷柯　脫掉基督的外衣　創作媒材：畫布、油彩　尺寸：285 × 173 公分　收藏地點：托利多主教堂

056.托利多風景

1596-1600

　　烏雲密佈的天空下，壁壘和高塔錯落起伏、顯現出鋸齒形的輪廓，托利多昏天暗地，烏雲翻飛，突如其來的銀色電光，令人戰慄。葛雷柯不斷的改變、扭曲和重新發現這一個幻象，讓這個城市的天空變化多端。

　　在這幅畫中，托利多不再只是一種裝飾性的背景，它本身即是一幅完整的風景畫。而且充滿魔力、令人心悸，籠罩在綠色和虛幻光線下的托利多城，城垣、高塔和建築物密密麻麻，極具魔力地錯列排列開來。被黃褚色山巒截斷而併發出的螢光綠色，以及城鎮的輪廓在陰暗天空的銀光映襯之下所發出的亮藍色，交錯混雜主導了整個畫面。

　　這是葛雷柯的一件上乘之作，它讓我們意識到，偉大的繪畫作品中的建築物或自然美景，並不一定要取決於一個真實的空間，或是真確記錄下某一事件，一個創造出的閃爍空間，或許更能深切詮釋畫家的靈魂或思維。

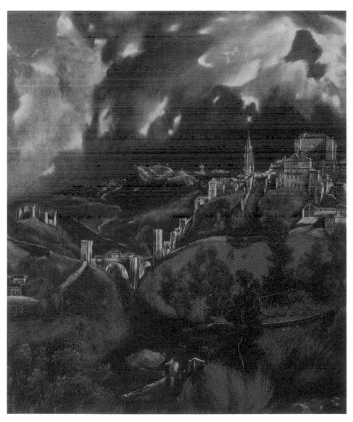

葛雷柯　托利多風景　創作媒材：畫布、油彩　尺寸：121 × 109 公分　　收藏地點：紐約，大都會美術館

057.

揭開啟示錄的第五封印

　　這是作者晚年創作的名作，此時期他以誇張和變形的手法來作畫，因此產生一頗為刺眼和抽象的風格，十分標新立異，在氛圍上也頗奇異詭譎，因此被視為現代表現主義的先驅。

　　這幅畫取材於《啟示錄》中的一段情節，聖約翰退隱到希臘的拔摩島上，想看見世界末日迫近的景像，在看到神聖啟示的天堂與地獄時，所記錄下的圖像。

　　畫面前景的左側，聖約翰跪在地面上，雙臂向天國伸展開來，他的面前是一些裸體的殉難者，而懸浮於空中的小天使們，正默默俯視著這一切。在色彩上，聖約翰藍灰色的內袍上閃耀著金屬的光澤，紅色的外袍鋪在棕色的地面上，並以俐落的筆觸塗抹少許的黃色，形成光照之感，如幽靈般虛幻。

　　構圖上，葛雷柯無視於透視與比例的原則，反而專注於畫面的內容，以致左側的聖約翰高大的身材顯得比例極度失調；殉難者的群像則較小，且紛紛面向著聖者，以或站或跪的姿態呈現著，彷彿在夢幻中舞動著蒼白的身體。

葛雷柯　揭開啟示錄的第五封印
創作媒材：畫布、油彩
尺寸：225 × 193 公分
收藏地點：紐約，大都會美術館

卡拉瓦喬
Michelangelo Merisi da
Caravaggio
1571-1610

出生於北義大利的卡拉瓦喬，另有一說是出生於米蘭。5歲時，從事建築的父親去世，20歲左右前往羅馬。將宗教上的人物逼真地描寫成庶民，使傳統式的畫像風格為之丕變。這種強調明暗及寫實特色的畫法，被稱為「卡拉瓦喬樣式」，為拿波里（那不勒斯）、西班牙、荷蘭等地的藝術發展帶來深遠的影響。

058.

1594-1596

抱著水果籃的小伙子

　　這是一幅肖像畫，也是一幅靜物畫，因為畫中少年的臉和他手捧著的水果籃，各占了同樣比重的篇幅。

　　卡拉瓦喬最喜歡描繪「生命稍縱即逝」的主題，即使是在這幅蘊含著各式色彩，主角亦俊美白皙、正值青春年少的明亮畫作中，我們仍能嗅出「時間」與「死亡」的哀愁。

　　首先，褐髮少年的雙眼隱含著一抹淡淡的憂傷，而主題和象徵則集中在他胸前：籃中桃子的顏色不再豔紅，葡萄串逐漸失去光澤，水果都熟透了，彷彿正在變軟、腐壞中；而葉緣初枯發黃的、被蟲啃嚙過的、捲縮中的，以及已完全乾枯下垂的各種葉子，則更加深了這種耗損的意象。

　　「塵世萬物很快都將回歸到死亡的黑暗中」，熱愛現實生活事物的卡拉瓦喬在畫中訴說著他的觀察。

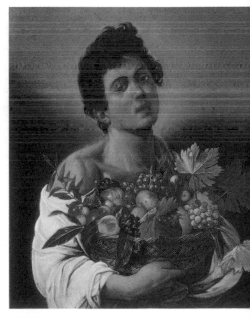

卡拉瓦喬　抱著水果籃的小伙子
創作媒材：畫布、油彩
尺寸：70 × 67 公分
收藏地點：羅馬，博爾蓋塞美術館

*059.*聖馬太殉教

1599

　　聖馬太殉教的前一刻，裸體持劍的劊子手突然出現，一把抓住他的手臂。聖者一面想保護自己，一面仍努力伸手去抓雲端天使伸給他的棕櫚葉。一旁的少年害怕地轉身逃逸，他臉上的驚慌和劊子手的殘暴形成強烈的對比。而這一幕，是打在畫面正中央那個圓形的光圈告訴我們和畫中其他觀眾的，而成為這關鍵一刻見證者

的他們圍著這個圓圈排列，個個神情驚愕、不知所措。

　　在右邊角落，卡拉瓦喬還刻意安排了一個很接近觀畫者的人物背影，製造畫面景深，使我們很輕易就能走進這幅戲劇性十足的畫中，將黑暗中的事物細節、在場人物的動作、表情看得一清二楚。

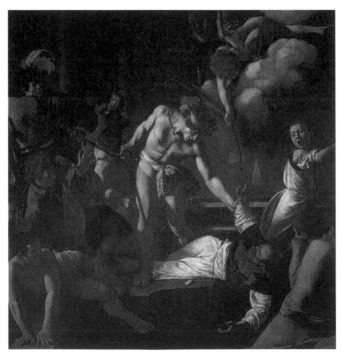

卡拉瓦喬　聖馬太殉教　創作媒材：畫布、油彩　尺寸：323 × 343 公分　收藏地點：羅馬，聖路易·德·弗朗西斯教堂

060.埋葬基督

1602-1604

　　就是那道光！從畫面右上舉起雙臂、表情絕望的女人開始，逐一照亮呈螺旋形下降分佈的人物，依次是：面孔在陰影中、彎身抹淚的另一個女人；伸手打算在這最後一刻再次撫摸孩子的聖母；低頭托住基督身體、臉部線條處在暗處的男人；然後有一個男人扶起基督的雙腳，慢慢轉頭望向我們，無言地宣告他們沉痛的安葬儀式。

　　最後一瞬間，光線一口氣集中在耶穌基督為救贖人類而受難的身體上，他

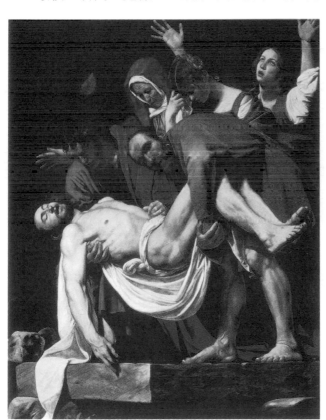

泛白而呈弧形的身體，打斷了從右上（朝天的手）到左下（垂落在墓地石板上的白色衣角）連成一氣的對角線構圖節奏，把我們的視線和注意力拉到基督蒼白的身體和無怨無尤的臉上。光的運用是卡拉瓦喬作畫的訣竅，在暗調的畫面中，他透過戲劇性的舞臺光（而非自然光）來點出人物的形象、個性和物體的質感。

　　畫中人物的手勢是經過仔細研究描繪而成的，從左而右協助畫面動態的鋪陳，並且呈現出強烈的悲劇張力。

卡拉瓦喬　埋葬基督　創作媒材：畫布、油彩　尺寸：300×203公分　收藏地點：梵蒂岡

魯本斯
Sir Peter Paul Rubens
1541-1614

魯本斯是巴洛克時期的代表畫家。父親是安特衛普的法學家,他出生於德國,而在義大利學畫,三十一歲時回到安特衛普開設繪畫工作室,接受富裕市民和宮廷的訂購,畫了許多經典的作品,他所畫的以宗教、神話和歷史為主題的作品特別著名。魯本斯具有多方面的才能,建築方面亦有相當的成就,熟悉七國語言,也是一個活躍的外交官。

*061.*瞻仰聖母

1609

魯本斯 瞻仰聖母
創作媒材:畫布、油彩
尺寸:224 × 200 公分
收藏地點:維也納美術館

在以往的畫像中,對於天使與聖母瑪利亞的人物安排,都是天使在左而聖母在右,而魯本斯的這幅畫作中,他顛覆傳統的把天使與聖母的位置做了交換,以飄動的斗篷呈現天使從右邊落下瞻仰聖母的感覺,而聖母瑪利亞則穩重靜謐地站在跪凳和帷幔之間,一動一靜之間呈現出一種對比的和諧。

在顏色上,兩個人物的衣服色調都很突出,聖母的藍色大斗篷,和背後的紅色帷幔,透過白色衣服在色調上形成的緩衝,讓對比的色彩變得十分諧調;暗沉的灰綠色則襯托出天使身上飄動的橘黃色斗篷,展現出飄逸的質感。

整幅畫從右下到左上以對角線的方式來構圖,來自上方向中間折射過來的光線,讓畫中所有的人物清晰分明,天使的手優雅的伸向聖母的書本,讓畫面向左延伸,而畫作中天使與聖母在視線上的交會,產生猶如彼此正在對話的動感。

*062.*神聖家族

1632-1634

　　第一眼看到這幅畫作，您的視線一定會被聖嬰耶穌清澈明亮的眼神所吸引，魯本斯使用了微妙的透視法，讓畫中所有人物，包含聖母瑪利亞、聖約翰、聖朱賽佩和聖安娜都望著聖嬰耶穌，而耶穌靈活的大眼睛卻注視著觀畫者，這樣的情節鋪陳，讓觀畫的人與畫有了微妙的互動。

　　在這一幅畫中您也可以清楚的感受到，聖母瑪利亞和聖嬰耶穌是畫中最醒目的部分，這是魯本斯以他所擅長的，用暗色來烘托光線，以淡色調來突出反射光的手法，所營造出來的明暗對比效果，加上以近景的方式來襯托聖母瑪利亞和聖嬰耶穌，而讓其他人置於後方的安排，讓畫作有了層次感。

　　另一個值得注意的地方是，聖約翰的左手跟耶穌的手，有一條若有似無的細線連接著，這使得左右兩邊的人物有了一個平衡點，並藉此渲染出畫中人物真實的生活氣息。

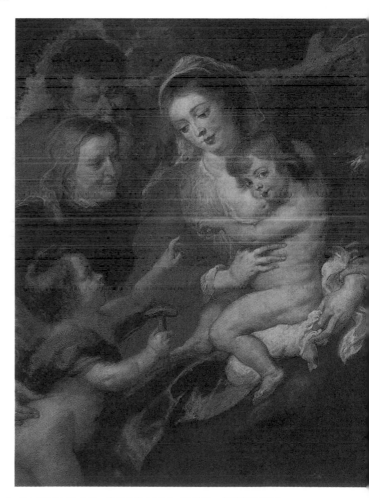

魯本斯　神聖家族　創作媒材：畫布、油彩　尺寸：118 × 98 公分　收藏地點：科隆，華拉夫・里哈茲博物館

*063.*愛的花園

1632-1634

魯本斯　愛的花園　創作媒材：畫布、油彩　尺寸：198 × 283 公分　收藏地點：馬德里，普拉多美術館

這是一幅充分表達肉慾享受的作品，整幅畫被金黃色的明快、溫馨氣氛所圍繞，人物造形也展現出魯本斯「強、勁、洗、鍊」的筆觸，讓畫中隨意或站或躺於草地上的人物栩栩如生，擺脫了他早年在人物造形上，與雕像或紀念碑雷同的情形。

魯本斯的畫風承襲自吉奧喬尼和提香的作品風格，對這兩位大師來說，風景是精神的象徵，因此在這幅描繪露天聚會的作品中，人物和風景之間結合得相當緊密，用這樣的感覺，來象徵畫中人物感情聯繫密切。對於如何讓風景更容易與人物結合，魯本斯在反覆修正後得到的結論是：「人物要比風景先畫，要將風景和諧的融入畫中，一定要避免一再地潤色與修改。

畫中人物都有著溫文儒雅的氣息，這樣的感覺來自魯本斯用了許多描繪絲絨的色調，也因為這幅畫展現出溫馨、柔和以及流暢感，還因此曾經被國王菲利普四世裝飾於臥房中，顯見當時它有多受青睞！

064.搶奪薩賓婦女 1635-1637

一群被劫持的男男女女，在畫的左側被推擠成金字塔型，擁擠的人群一直延續到畫面中央，而處於近景的一名騎士，則正舉起一名驚慌失措的薩賓女子，右上角高傲的羅慕路斯振臂高呼指揮戰況，背景深處在拱門之後，羅馬萬神殿的圓頂，依然清晰可見，在如此複雜的畫面中，卻完全不顯凌亂，主要關鍵在於，魯本斯巧妙地以兩條斜線將畫面構成數個空間，將錯綜複雜的畫面，安排得井井有條。

在色調上，身著古裝的男子和法蘭德斯風格打扮的婦女，以及被劫奪的各個片段，都一一沐浴在明亮的暖色調中，而粗曠的線條，以及渲染的畫法，讓畫面展現出慷慨激昂的力量，因此德拉克洛瓦曾說：「魯本斯的繪畫有著不必多加修飾的渾然天成之感。」（圖請見98.99頁）

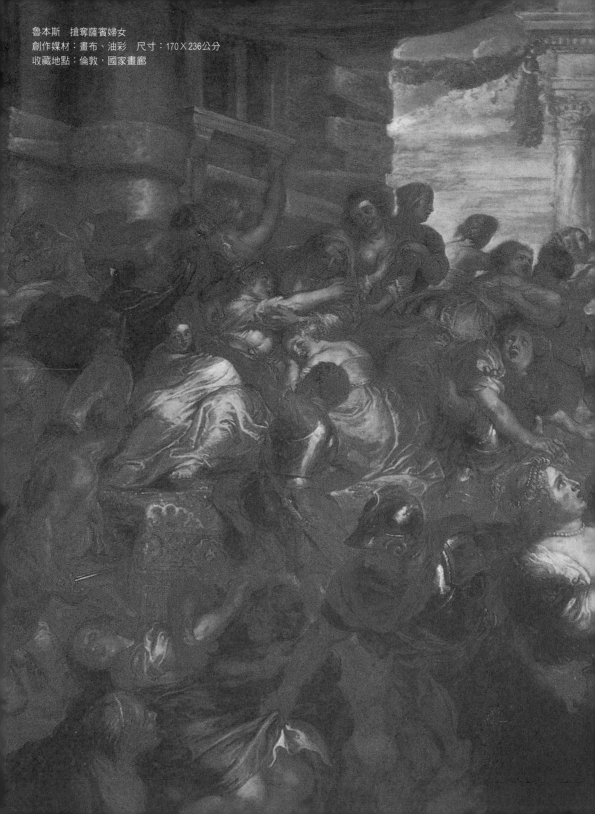

魯本斯　搶奪薩賓婦女
創作媒材：畫布、油彩　尺寸：170×236公分
收藏地點：倫敦，國家畫廊

拉突爾
Georges de La Tour
1593-1652

在藝術史的長河中，拉突爾是一位非常神祕的畫家。他在世期間可謂名利雙收，但在死後卻默默無聞。拉突爾生活在戰亂的年代，故鄉飽受戰爭摧殘，因此生平鮮為人知。他的作品含蓄、靜謐，無論是探討生死或是宗教畫的主題，都帶著一股神祕感。然而在那個世紀中葉，巴黎的藝術鑑賞品味發生了變化。凡爾賽式的宮廷風格開始吃香，拉突爾生動的古典含蓄風格不再時髦，因而逐漸被人們所遺忘。

065.彈四弦琴的人

1631-1636

這幅作品是拉突爾最有名氣的作品之一，是一幅傑出的風俗畫，這絕對不是畫家在畫室中能夠獨自苦思出來的作品。拉突爾以樸實的寫實主義手法，充分展露他對繪畫技巧的成熟掌握。精確描繪的所有的細節，顯示他對當時社會現象的同情與關懷。

流浪琴師飽經風霜、受盡戰爭蹂躪的凄苦神情；透過對服裝的觀察與材質皺褶的細膩描繪；典雅而逼真寫實的四弦琴，與停在掛帶上栩栩如生的蒼蠅等等，在在勾勒出因戰爭而落魄的豪門貴族悽慘的處境，同時處處展現拉突爾對人物觀察的細膩與用心。

1931年之前，沒有人敢斷言這是拉突爾的作品，而這幅畫也先後被許多聲名顯赫的人收藏過，一度還成為大作家司湯達的珍藏品。身為卡拉瓦喬的弟子，他承繼了老師以寫實的方式來描繪人物的筆法，不落俗套的創作方式，比義大利畫家少了一些戲劇性，卻也多了許多深刻的憐憫心。

拉突爾　彈四弦琴的人　創作媒材：畫布、油彩　尺寸：162 × 105 公分　收藏地點：法國，南特爾美術館

*066.*木匠聖約瑟

約1640

　　《木匠聖約瑟》是拉突爾藝術成熟期的傑作之一，稱得上是十七世紀的繪畫傑作。

　　從十六世紀中葉起，反宗教改革之火在歐洲燎原般燃起，反宗教改革的人特別崇拜約瑟，把這位耶穌的世俗養父的地位，排在僅次於聖母瑪利亞之後，拉突爾把聖約瑟畫成身材魁梧偉岸，可說是非常確切。他彎著腰，大手緊握著工具，肌肉突起；汗珠在手臂和額頭上閃著光，顯示他多麼努力的在工作著。

　　年幼的耶穌頭上沒有神所特有的光環或其他任何外表裝飾物，他舉著一支蠟燭，這支蠟燭是畫面上唯一的光源，就像耶穌是世界上唯一的神靈之光的光源一樣。耶穌幼嫩細膩的肢體白裡透紅，就像一股從體內向外自然放射的光芒一樣，拉突爾只有在畫神的時候，才會使用這種技法。木匠正在加工的那塊木頭，在這裡象徵十字架。

　　拉突爾可能與聖方濟會交往密切，因此這幅畫的主題上，不僅反應出對表現日常生活情景的興趣，也反應出聖方濟會教徒對聖約瑟、童年的耶穌和十字架的特殊情感。

拉突爾　木匠聖約瑟　創作媒材：畫布、油彩　尺寸：137 × 101 公分　收藏地點：巴黎，羅浮宮

*067.*算命者

年代不詳

真正由拉突爾署名的畫很少,因而很難準確說出這幅畫的創作日期。

畫中人物近乎靜止不動,不論正面像或是側面像,這幾個站著的人,靠手臂、手掌和眼神連成一個整體。那個年輕人(從華麗的服裝來看,很可能是一位貴族),把注意力全部集中在那個面容枯槁的老吉普賽算命人身上,一點也不理睬她那幾個年輕的同謀。站在他左邊的那個女孩正在割他的金鍊條;另一個女孩在偷他的錢包,準備轉手給第三人(那第三人在陰影裡伸著手,準備接過錢包)。

這是一幅涉及道德問題的畫。有錢的年輕人愚蠢至極,被老吉普賽人的詭計給迷惑了,而那幾個年輕美貌的同夥則趁虛而入,偷走了他的錢。

拉突爾 算命者 創作媒材:畫布、油彩 尺寸:**102 × 123** 公分 收藏地點:紐約,大都會博物館

蘇魯巴爾
Francisco de Zurbaran
1598-1664

蘇魯巴爾出身於富商家庭,很早便在畫壇上嶄露頭角。受到修道院的委託從事繪製宗教畫的工作。隨著第二段婚姻的來臨,他以抒情的筆法畫出不少優秀的靜物畫這類世俗題材作品,以及受難的耶穌與宗教題材畫。第二任妻子的逝去使他陷入長期的頹喪中,雖然有第三任妻子為他生了六名子女,但可怕的瘟疫幾乎毀了全家人的生命,他一生致力於繪畫直至逝世前仍專注於創作新風格。

068.拿撒勒之家

1630

蘇魯巴爾對少年耶穌被薊花冠刺傷手指的題材相當感興趣,他曾為此畫了一幅《少年耶穌手執薊花冠》,後來又將它發展為《拿撒勒之家》。

年輕的耶穌在家中用刺薊編織花冠時,手指被薊刺刺傷而流出血來,坐在他旁邊的聖母瑪利亞將臉轉過來看著他,溫柔的表情及憂傷的淚水,訴說著她彷彿已經從兒子手指上的鮮血,預見他戴著刺薊花冠,步向死亡之路的景象。

畫中,耶穌腳旁的盆子、桌上的書及水果、半開的抽屜、聖母腳邊的針線籃,這些純樸的房間擺設,看起來像是在描繪一個普通的家庭,但少年和母親所流露出的哀傷情調改變了畫面的感覺。畫面左上方金黃色強光中隱隱浮現的天使,似乎在告訴人們,耶穌的死亡之路,是上帝必與之同在的天啟事件。

蘇魯巴爾有濃厚的宗教意識,這種虔誠敦厚的個性也反映在他的畫中,使他的畫面充滿活力及深厚的宗教信念。(圖請見104.105頁)

蘇魯巴爾 拿撒勒之家 創作媒材:畫布、油彩 尺寸:165 × 230 公分 收藏地點:克利夫蘭,克利夫蘭美術館

*069.*牧羊人的朝拜

1638

　　這幅畫是蘇魯巴爾為在赫雷斯‧德‧拉‧弗朗特拉的護衛聖母瑪利亞卡特爾教會大殿堂，所創作的系列畫中的一幅，是典型追求、捕捉神聖感的作品。故事的主角聖嬰耶穌位於畫景的中央，聖約瑟和聖母圍繞在他兩旁，聖母將他輕輕托起，天使和牧羊人環繞著他們慶祝，有人崇敬地獻上羔羊、有人欣喜地獻上雞蛋，他們有的看著聖嬰，有的互相問候致意，還有人面朝觀畫者，彷彿是在邀請我們一同參與盛會。

　　畫的上方是一群可愛的小天使坐在雲端上合唱，一位美麗的天使在右上方彈琴，天使身上的紅色衣服、聖母瑪利亞的粉紅色衣服，以及左下角手持雞蛋籃婦女的紅色裙子，這三個紅色區塊構成對角線，連結整個畫面，象徵人世和天堂的連繫。聖約瑟、聖母溫文儒雅的氣質，與百姓的質樸憨厚形成對比，顯現出兩人被上帝挑選為聖徒的神聖性。

蘇魯巴爾　牧羊人的朝拜
創作媒材：畫布、油彩
尺寸：261 × 175 公分
收藏地點：法國，格勒諾勃（Grenoble）美術館

070.

貢薩洛·德伊列斯卡斯教士

　　這幅畫是蘇魯巴爾為瓜達盧佩修道院所作的18幅油畫中的一幅，畫中人物是國王卡斯蒂利亞·胡安二世的懺悔牧師，也是科爾多瓦的教皇，此

蘇魯巴爾　貢薩洛·德伊列斯卡斯教士
創作媒材：畫布、油彩
尺寸：290 × 222 公分
收藏地點：西班牙，卡塞雷斯省，瓜達盧佩修道院

肖像畫被認為是蘇魯巴爾一生中最重要、最有意義的作品之一。

　　蘇魯巴爾十分精確地掌握住畫中人物的永恆魅力。在這幅特別強調顏色、寓意、光線的使用、外景與內景空間關係的畫作中，他透過人物的舉止來顯示這種永恆性：德伊列斯卡斯教士臉上似乎被闖入者所驚動的表情、暫停工作而半舉的右手、投向闖入者的嚴厲目光等等，表現力強勁和心理狀態描寫深刻正是這幅肖像畫之所以重要的原因。

　　除此之外，背景的每樣東西也都具有其代表意義：窗臺上的書與蘋果，提示人們應注意科學問題；骷髏頭跟沙漏，暗示萬物衰老死亡的過程；交疊在一起的書本，是要人們注意追求智慧所需的努力；小狗則是忠誠的象徵。這些景物透過逆光所造成的明亮效果，讓畫面充滿一種和善的氣氛。

范戴克
Van Dyke
1599-1641

范戴克出身於富商家庭，從小學畫，也很快就展露天份，獨當一面。最初以宗教和世俗、歷史為題材作畫，其後轉為繪製肖像畫。初期的畫風受到魯斯本的影響，強調色彩效果與畫中的結構氣魄，因此得以在英國發跡，其後輾轉工作於英法之間，並受封為英國的騎士，但因眷戀家人，回到家鄉從事版畫製作。受到皇室愛戴的范戴克，死後葬在聖保羅大教堂，國王並為他寫墓誌銘。

071.

1620-1621

畫家佛蘭斯・史奈德和夫人

這幅肖像畫是夫婦肖像畫的典範，當中的主角是范戴克的朋友，整幅畫像中人物占滿了畫面，只留下很少的背景空間，使他們就像是突然出現在我們視線中似的。畫中兩人的手上下交疊在一起，顯露出鶼鰈情深；他們的衣著樣式嚴肅，卻很闊氣，男士的蕾絲花飾、女士胸前的華麗刺繡及大圓形縐領，顯出衣著的雅緻高貴，披風和衣衫的黑色調深淺相間、錯落有致；而飄盪在兩人間的氣氛，甚至滲透到背景中遠方的景致裡；精準描繪的人物表情，則將觀畫的人拉進他們談話的世界裡。表面上構圖看似簡單，實際上卻是經過精心安排的，背景中的樑柱讓人物和背景呈現對稱狀態。

范戴克大量運用中間色和灰色，以沖淡鮮豔色彩的濃度，而在黑色衣衫的處理上，則使用了藍灰的明亮色調，以點出衣衫上的摺痕效果；棕色背景上，則直接使用濃厚的白色繪出外翻的蕾絲衣領和袖口；至於額前的頭髮，乃是先以淡色上彩，當顏料還在潮濕狀態時，即以暗色輕輕掠過，這種技法在本畫中處處可見。

范戴克　畫家佛蘭斯‧史耐德和夫人　創作媒材：畫布、油彩　尺寸：82 × 110 公分　收藏地點：卡塞耳，國立藝術館

072.

1632

畫家馬爾騰·皮平像

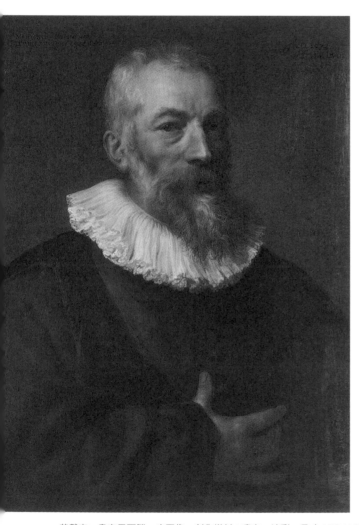

范戴克自1618年開始大量幫人繪製肖像畫，他不但筆法別具一格，時間分配更是相當細膩，不論是擺姿勢、打草稿或上色，一天工作不到一小時，只要他的鐘錶告訴他一小時已到，他就會站起身來一鞠躬，然後讓他的助手來收拾畫具、準備另一塊調色盤……他總是大筆勾勒出人像的線條，然後交給其他助手們來繪製衣裳；如此有條理的作畫程序，讓出自范戴克畫室的肖像畫能夠維持相當整齊的水準，一直到今天仍令人讚賞。

但與范戴克其他的肖像畫相比，這幅卻與眾不同，范戴克特別注意臉部的線條，他對於人物臉部的表情相當感興趣，透過表情的描繪，把人物的心理活動呈現出來，這幅畫的肌肉表情，即表現出范戴克更為成熟的技法。

范戴克　畫家馬爾騰·皮平像　創作媒材：畫布、油彩　尺寸：**72 × 56** 公分　收藏地點：安特衛普，皇家美術館

委拉斯蓋茲
Diego Rodriguez de
Silva Velazquez
1599-1660

1599年，繪畫史上偉大的「宮廷畫師」之一的委拉斯蓋茲出生在塞維爾。終其一生，他只侍奉過西班牙菲利普四世一位國王。1623年，他受邀為國王畫肖像，那是他人生的轉捩點，自此開啟了他的宮廷畫師生涯，為眾多貴族王室繪製肖像，並確立了其在肖像繪畫史的重要地位。1660年，他因張羅慶典活動過度疲勞導致病魔纏身，同年八月溘然辭世。

073. 塞維爾的賣水人　　1620

這是委拉斯蓋茲早期的作品，旨在表現百姓的生活場景，繪畫的手法是來自卡拉瓦喬自然主義風格和光線效果。

賣水人在西班牙南部地區是常見的形象，也是十六至十七世紀流浪漢小說中常出現的主題人物。此畫和典型的西班牙室內風俗畫十分接近，都是用突出的靜物來表現小酒館或廚房的內景。

這幅畫的結構是以垂直的中軸線劃分，右側是著長袍的賣水人和前景的大瓦罐，左側是拿著水杯的小男孩，他的臉正好從暗處轉向明處。

兩個人物之間的聯繫是兩隻碰在杯子上的手，讓畫面產生動感和縱深感。委拉斯蓋茲特別著重於賣水人的臉部，透過線條、表情、皺紋和脖頸上的皮膚褶皺，突顯了這張臉龐的所有特點。他也花了大量時間精心描繪玻璃杯，這個玻璃杯的反光和男孩暗沉的衣著形成強烈反差。

畫家照例在畫中使用暖色調：褐色的背景，兩個赭黃的水罐，以及用來勾勒賣水人壯實身軀的紅磚色長袍，成功地突顯出畫中主題。

委拉斯蓋茲　塞維爾的賣水人　創作媒材：畫布、油彩　尺寸：106 × 82 公分　收藏地點：倫敦，威靈頓博物館

074.

1959

八歲的小公主瑪格麗特肖像

委拉斯蓋茲具有透視人性的能力，擅於觀察人物的氣質和個性，並深入其內心世界，為我們揭示出最深沉、最可敬的一面。長期為皇室成員繪製肖像畫的委拉斯蓋茲，不論是畫國王、皇族，還是宮廷小丑、侏儒，他都同等看待，用平等心理來審視他們，正因如此，他的肖像畫具有高度的感染力。

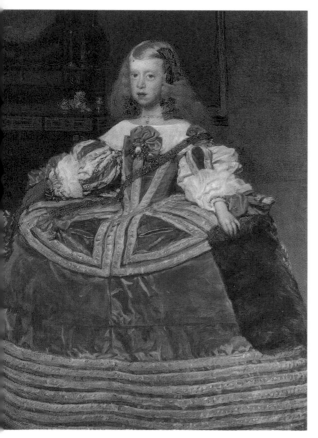

小公主瑪格麗特五歲時，是《侍女》一畫中的主要人物，在這幅畫裡她已經八歲了。三年的時間，讓她那原本無憂無慮的天真神態，轉而散發出成熟尊貴的氣息，臉上還多了一股憂鬱氣質。小公主披著一頭金髮，身著藍色系禮服，頭戴綠色的髮結，畫中的皮手套、紡織品、長裙褶邊和飾帶等，都有助於加強小公主的整體效果。小公主細緻、吹彈可破的肌膚，也是委拉斯蓋茲精心刻劃的傑作。

就像委拉斯蓋茲所有的皇室肖像畫一樣，這幅畫裡的人物表情深具個性，局部描繪細膩、華麗，向我們展示了貴族雍容華貴、高尚優雅的姿態。

委拉斯蓋茲　八歲的小公主瑪格麗特肖像　創作媒材：畫布、油彩　尺寸：**127 × 107** 公分　收藏地點：維也納，藝術史博物館

*075.*侍女

1656

這是一幅著名的畫作，委拉斯蓋茲在畫中採取的透視法堪稱範例：交成直角的兩堵牆，其投影點和宮內侍官（畫中登上階梯者）的形體相交，作為全畫背景的「立方體」，具有令人驚異的縱深度與真實感，這點始終深深吸引著觀眾的目光。

畫家把這一些皇室成員置於一個很高的大廳，左邊立著大畫架，畫家正在仔細端詳眼前的模特兒專心作畫，中間的瑪格麗特小公主在背景的襯托下顯得尊貴耀眼；側面的一面牆裝有玻璃窗，光線從第一扇和最後一扇窗射進來；後面牆上懸掛著的鏡子反射出站在畫家面前的菲利普四世和王后瑪麗亞娜。而觀畫者的角度，其實就是與畫中正在擔任模特兒的國王夫婦相同，正從畫框外觀察這間畫室裡所發生的所有事情。

畢卡索也曾創作過一幅《侍女》，試圖透過立體派支離破碎的構圖來解開委拉斯蓋茲這幅畫的祕密。他用自己的方式重新安排光線、空間、色彩之間的關係，對委拉斯蓋茲的處理方法十分崇拜。

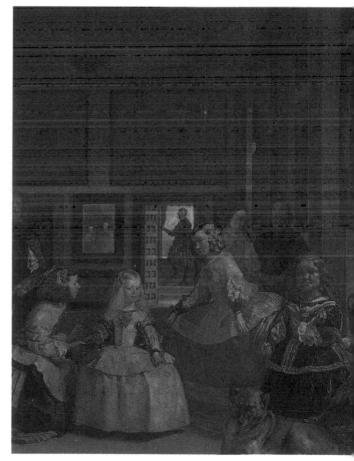

委拉斯蓋茲　侍女　創作媒材：畫布、油彩　尺寸：318 × 276 公分　收藏地點：馬德里，普拉多美術館

林布蘭
Rembrandt van Ryn
1606-1669

偉大的藝術大師林布蘭誕生在萊茵河畔來登城裡的一座磨房中，家境並不富有。1632年定居於阿姆斯特丹，開辦新畫室並創作了《杜爾普博士的解剖學課》等精采作品。1634年與莎斯姬亞結婚，生有四子，但只有一子存活下來。1642年妻子去世，從此林布蘭的幸福生活宣告終結。顧客逐漸稀落，弟子也不再登門，經濟生活失序，家庭生活不順遂，落得負債累累、拍賣財產的下場。1669年林布蘭在孤寂與被遺忘中與世長辭，令人不勝唏噓。

076.夜巡

1642

林布蘭最著名也最引起爭議的一幅畫就是這幅《夜巡》。當時畫壇上有個不成文的規定，志願軍人的群像必須按照身分和軍階分配到畫面的相對應的位置上。但林布蘭一反陳規，此畫的佈局另闢蹊徑，為志願民兵群像的構思闖出另一條出路，超越訂件人的要求，繪出活潑、富有生氣的動人場面。

畫面中的隊伍亂紛紛地湧上街頭，人與物以畫中兩位身著獨特服裝的人為中心，圍繞在其兩旁，一位是穿黑軍服佩紅披巾的上尉，另一位是著明亮赭黃色軍服佩白披巾的副隊長。全畫採用土黃和赭黃色的暖色調，上尉的紅披巾、穿著淺赭黃色

的副隊長、持長槍穿紅軍服的士兵及其後側的小女孩，是其中意外的「插曲」，而上尉的雪白皺摺領在黑暗之中顯得格外搶眼。

全幅構圖看似凌亂無章，其實是按照畫中由長矛及旗桿所形成的兩條軸線作合理安排，兩條線延伸交叉於畫面中最明亮的區域中心（上尉及後側小女孩）。來自左側的光源，照亮突顯了某些人物，也將另一些人物隱入暗影之中，提供觀畫者仔細觀察，留待自己發現其中趣味的空間。

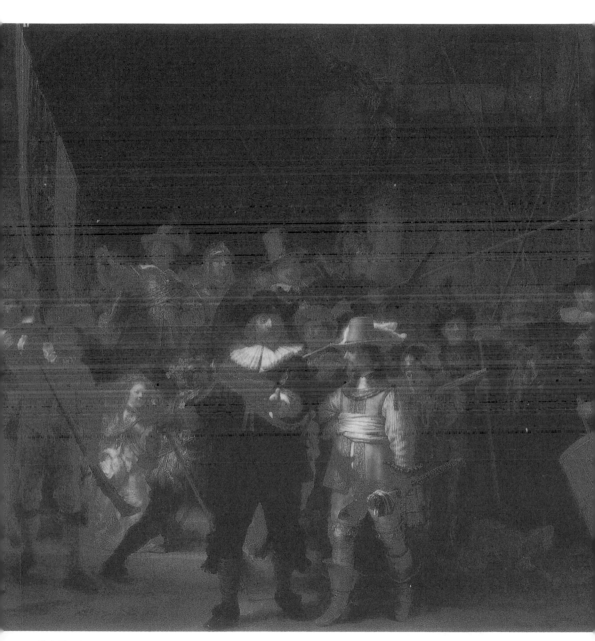

林布蘭　夜巡　創作媒材：畫布、油彩　尺寸：359 × 435 公分　收藏地點：阿姆斯特丹，國立美術館

077.

杜爾普博士的解剖學課

　　這幅畫是荷蘭繪畫藝術「群像畫」中的重要里程碑。當時一些團體常請藝術家為其全體成員畫像，但畫面通常都是羅列眾人於一列，或呈現過度對稱排列的做作的團體肖像，林布蘭則使這幅群像畫發生決定性的變化，使其成為一個有情節的舞臺場景，而每位人物都是舞臺上的演員。

　　林布蘭在畫中安排了八個人物，各自具有獨特的位置和引導作用，而整體的情緒基調趨於和諧統一。有的人注視著教授的講解，有人似乎分了心，還有人物的眼神迎上觀畫者的目光，表情不一，全畫從背景以至觀賞者之間，呈現了一種具層次的浮雕感。

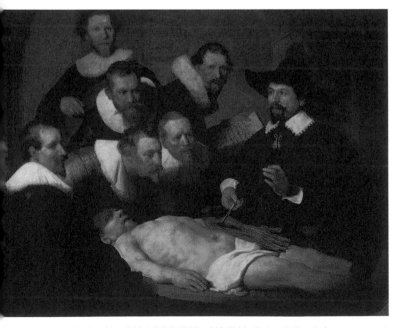

　　此畫除了構圖新穎之外，光線的運用也引人注目。在一片暗影中，人物明亮的臉部顯得突出，尤其白色皺摺領更加反襯出人物臉上細膩的表情變化。畫中的明暗對比特別強烈，也顯得較為生硬，不似林布蘭成熟時期作品那樣富於中間色的細節和變化，但仍是不可多得的佳作。

林布蘭　杜爾普博士的解剖學課　創作媒材：畫布、油彩　尺寸：169.5 × 216.5 公分　收藏地點：海牙，莫瑞修斯博物館

*078.*浴女

1655

林布蘭年輕時期的作品，強光照射的部分和隱沒在陰影中的部分轉換突兀，給人一股強烈、具侵略性的神祕感；成熟期的作品，光線透入黑暗中已不再是為了勾勒物體的輪廓，而是將它們置於如絲絨般溫潤的氣氛之中，創造出除了神祕之外的親切感受。

此畫中減弱了色彩的對比，色調趨於柔和。光束從高處投射，在周圍深厚的暗色背景包圍下，主角彷彿自陰影中走出來，迎向觀者。畫中豐滿圓潤的女子，一邊撩著寬鬆的內袍裙擺涉入水中，一面低頭下望作深思狀。畫家以豪邁直率的筆觸畫出白色貼身衣料，反襯出女子細膩平滑的肌膚紋理，紅色和金色的華麗外衣疊放在岸邊，溪水中清楚映照出衣物和女子的倒影。半遮掩的姿態，令其更顯嫵媚，引人遐思。

林布蘭再次運用豐富的光線與色彩，創造了不知是來自真實世界，抑或由想像國度所迸發出的自然淳樸形象，質樸中見雋永。

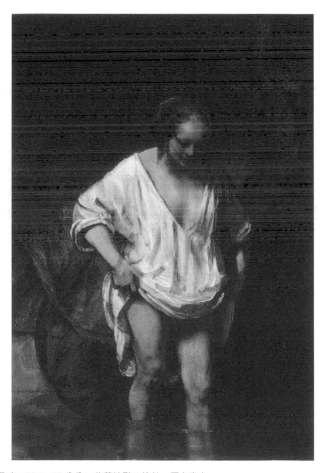

林布蘭　浴女　創作媒材：畫布、油彩　尺寸：**62 × 47** 公分　收藏地點：倫敦，國家畫廊

*079.*猶太新娘

1665

　　儘管有人對畫中人物的真實身分究竟為誰，一再爭論不休，然而不論畫的是誰，這幅作品的意義和力量旨在表現一種人皆有之的感情——愛情。簡潔清新的三角構圖，完美展示出崇高和亙古長青的深厚愛情；男主角放在女主角胸前的手，和女主角搭上去具深濃情意的手，交於畫面中心，也正是作品寓意的核心。

　　林布蘭用重彩濃筆渲染出美好、親切幾近虔誠的氣氛。兩人的手在華服的重彩烘托下，顯得真實而質地細膩。手的姿態也充分表現出愛情的語言，男人的左手溫柔地按在女子肩頭，女子右手輕置於腹部，左手則搭上男子的右手，同時感受生命與愛情的震顫。

　　畫中運用兩種色調：男子衣服的金黃色，以及女子華美的朱紅色裙子、橘紅色上衣，人物的服裝奢華耀眼，讓人感受到喜慶的愉悅。這對新人臉上漾著含蓄的幸福笑容，雖然沒有深情相望，卻掩蓋不了透過指間傳達的熾烈愛意。

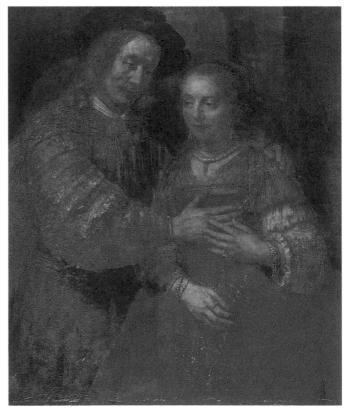

林布蘭　猶太新娘　創作媒材：畫布、油彩　尺寸：**121.5 × 166.5** 公分　收藏地點：阿姆斯特丹，國立美術館

慕里歐
Bartolome
Esteban Murillo
1617-1682

慕里歐生於塞維爾，十歲時成為孤兒。青年時期，專門從事以西班牙殖民地為對象的宗教畫。藉著豐富的色彩，夢幻的表現，巧妙地將抵抗宗教改革時期的民眾信仰融入繪畫中。作品散見於塞維爾的大教堂、教會和修道院。著名的有《聖母與聖嬰》等作品，深刻掌握了聖母瑪利亞的神韻。

*080.*吃水果的少年
1645-1650

慕里歐從只對宗教題材作世俗描繪，到表現兒童日常生活的情景，在取材上跨出了一大步。他的畫這時開始出現一些擲骰子或吃水果、面帶笑容的乞丐兒童，然而，慕里歐感興趣的，只在於敘述丐童玩樂、和邊吃邊玩耍的生動畫面，並不涉及任何道德層面或社會批判。

在此畫中，主角人物臉部和手的姿勢自然而真實：右邊拿瓜的少年嘴裡塞得滿滿的，臉頰都鼓起來了，他的夥伴將一串葡萄送進嘴裡，正看著他，形成一幅極富生命力的畫面，讓看畫的人似乎可以聽到這兩個小孩，嘴裡裝滿食物還一邊說話那含糊不清的口音。

慕里歐畫裡的許多細節，充分表現出他的才華。例如吃葡萄的小孩微

仰的下巴、準備咬葡萄的嘴唇，尤其望著旁邊孩子的眼睛特別生動。拿瓜的少年，仔細看指甲裡還有些積垢，使這兩個街頭流浪者的形象更加清楚，確實是精采的一筆。

慕里歐　吃水果的少年　創作媒材：畫布、油彩　尺寸：145 × 105 公分　收藏地點：慕尼黑，舊畫廊

081. 聖母與聖嬰

1650-1660

對當時和以後幾個世紀的人來說，慕里歐是擅長畫聖母的畫家，他的聖母像最美麗、最動人，也最令人信服。他的傳記作者保羅米諾說，慕里歐畫的聖母溫柔、迷人而令人陶醉。當慕里歐描繪聖母與聖嬰時，母子間純樸的關係，以及強烈的情感，總會得到他的熱烈讚揚與歌頌。

在這幅畫中，慕里歐集中精力在表現聖母，和站在她膝蓋上的聖嬰臉上的神情。這兩個人的頭上都散發著光芒，淺粉色的皮膚和聖母玫瑰紅的裙子，都被暗色背景襯托出來。而聖母和聖嬰兩人的姿態，雖未特別加以雕琢，但眼神中的慈愛和聖母擁抱聖嬰的手勢，卻具體表達了完美無瑕的神聖與聖潔。

慕里歐　聖母與聖嬰
創作媒材：畫布、油彩
尺寸：155 × 107 公分
收藏地點：佛羅倫斯，碧提宮

維梅爾
Jan Vermeer
1632-1675

維梅爾是十七世紀荷蘭市民階層所產生的代表性畫家。他精細地描寫一個限定的空間，優美地表現出物體本身的光影效果、人物的真實感與質感。為了求得這種效果，他使用了以微小的畫點組合，來呈現描繪對象的點畫法，並且擅於使用光線的來源，讓畫面產生一種流動、優雅的氣氛。

*082.*倒牛奶的女傭

1658-1660

這幅畫是維梅爾早期的作品，從一脈相承下來的那種厚塗法的痕跡可見端倪。在一份1696年的出售品清單上面寫著：「將一名女孩倒奶的情景畫得極好。」女子的手臂畫得生動逼真，一塊塊的麵包，以淺色點潑而成，原本看來粗糙的全麥麵包，在此竟然顯得光彩奪目。女子後方牆面上的斑斑點點，包括兩顆釘子和其他坑坑洞洞的釘眼，他都沒有放過，充分顯示出他一絲不苟、追求完美的作畫特色。

畫中女子也許只是個擠奶女工或清潔女傭，但維梅爾卻賦予她一種肅穆莊重的氣質，少女撇一下地板上的腳爐，一心只想著要將粗陶罐裡的牛奶倒盡，神情極為專注認真。在畫中她就好似凝住了一般，永遠在倒著牛奶，無視於時間的流逝。她純樸的圓臉、粗製的衣著，都讓這位沉靜小人物的形象更加突出。

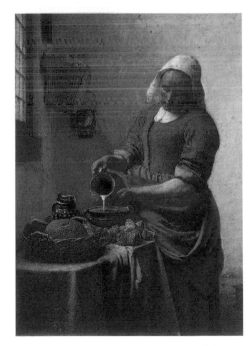

維梅爾　倒牛奶的女傭　創作媒材：畫布、油彩　尺寸：45.5 × 41 公分　收藏地點：阿姆斯特丹，國立美術館

083.戴珍珠耳環的少女 1660-1665

這是一幅謎一樣的作品！黑暗中浮現的是擁有嬌嫩臉孔、濕潤雙唇、下頷至頸項間呈現一彎細線，以及一雙水靈大眼的花樣少女，她明亮的凝眸中隱含著熱情，正率直地召喚著畫外的你。畫中濃重暗沉的背景裡，赫然出現亮麗女子的孤影，這種畫法在維梅爾的作品中僅現存這一幅，同時也是他的肖像畫中，最令人印象深刻的一幅。

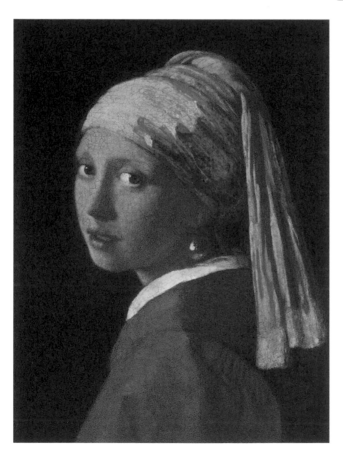

這幅畫和他大部分的肖像畫一樣，認不出畫的是何許人。他的筆法綿長流暢而細膩，畫中少女披的絲巾像是林布蘭的模特兒常用的東方式道具，正適合將她們打扮成「舊約」裡似曾相識的裝束。畫中光線聚集在少女碧藍的絲巾和臉上，維梅爾活靈活現地勾勒出少女的神情，將她的猶豫表現得極為傳神；畫中的她躑躅於明暗之間，彷彿此去即與我們永別。若將這幅畫列入維梅爾最受歡迎的作品之中，理應當之無愧。

維梅爾　戴珍珠耳環的少女　創作媒材：畫布、油彩　尺寸：46.5 × 40 公分　收藏地點：海牙，莫瑞修斯博物館

084.畫室裡的畫家

1665-1670

這幅畫是維梅爾向歷史致敬的作品，深深表達出他對舊時代的緬懷。畫中的他穿著十六世紀文藝復興時期的服裝，牆上掛的是古地圖，那時荷蘭還是一個統一的國家，最重要的是他的模特兒，也就是頭上戴著桂冠，一手拿著號角、另一手抱著書本的藍衣女子，是希臘神話中掌管歷史的女神克萊奧。克萊奧手中的書本很厚重，看似一部著名的歷史典籍，而號角則有著畫家傳揚自己美名的期許。

流光從畫面左上溢進來，漫過牆邊色彩豔麗的編織品、克萊奧的臉和畫家的後衣領，落在那片黑白相間的方格子地板上（這種地板在維梅爾的畫作中很常見），優美卻不見顏色塗抹的痕跡，可見維梅爾的上色技巧已相當出神入化了。

這幅畫內容複雜、思想性極高，表現手法臻於完美，一向被公認為稀世之作。維梅爾自己很喜愛，一直留在身邊；等到他死後，他的遺產處理人才將此畫拍賣。過了三百年，希特勒從一個奧地利人手裡搶過來；不久畫作又下落不明，一直到二次大戰結束後，才被人在一所監獄裡找到。

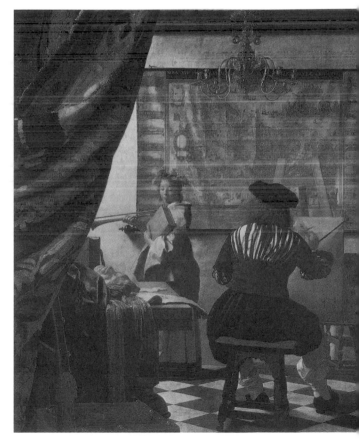

維梅爾　畫室裡的畫家　創作媒材：畫布、油彩　尺寸：120 × 100公分　收藏地點：維也納，藝術史博物館

提也波洛
Giovanni Battista Tiepold
1696-1770

出生於威尼斯的提也波洛，曾獲得「18世紀最偉大的畫家」、「最後的壁畫家」等讚譽，於歐洲各地繪製宮殿壁畫，畫風輕快而沉練，色彩十分鮮豔。晚年受西班牙之邀，與其子共同製作馬德里皇宮的天井畫，死於當地。其代表作品有德國畢魯茲布魯克司宮殿的天井畫、馬德里皇宮的天井畫等。

085.阿波羅與達夫尼

1743-1744

提也波洛精準地抓住了阿波羅想占有達夫尼的激情瞬間。在神話中，達夫尼為了躲避阿波羅的追逐，祈求朱比特把她變成一棵月桂樹，因此畫中因為激烈奔跑而顫抖的女神達夫尼，手指已冒出了月桂樹葉，而這少女變成樹的戲劇性時刻，讓在場的人物都嚇呆了。

阿波羅和達夫尼這兩位主要人物，以中景處於舞臺的正中央，，在敞開的空間裡，提也波洛用前縮透視法，突顯了處於近景的人物，他背對觀眾，手握著一把貫穿整個畫面的木槳；在綠色的山丘後面，耀眼的房舍和藍色的遠山，形成另一幅美麗的風景。

這幅畫的構圖以斜線為主，從右側伸向左上角，使得人物的動感更為突出，在色彩上以達夫尼裸體的明亮色調為中心，逐漸變化，衣裙上細柔的皺褶，呈現出紅、橘紅、玫瑰紅、黃……等變幻不定的顏色，讓裙擺宛如一隻巨大的貝殼，而她的身體似乎正從這隻貝殼中冉冉升起。

提也波洛　阿波羅與達夫尼　創作媒材：畫布、油彩　尺寸：96 × 79 公分　收藏地點：巴黎，羅浮宮

*086.*東方博士的參拜

1753

這是提也波洛成熟時期的作品，宗教題材變成了一首神聖的讚頌，人物的姿態、表情充滿了戲劇性，畫面運用了舞臺佈景手法，在近景處，站著身穿紅衣的東方博士，右邊稍靠內側的是一位跪著的侍從，他旁邊是另一位身穿白色長袍正在祈禱的東方博士，緊鄰著具有象徵意義的人物——聖嬰，接著依次為聖母和聖約瑟。

畫面以幾根木頭，加上一道階梯來作背景，幾級石階和用簡單筆法勾勒出來的建築物屋簷。主要人物就在這整個場景上活動著。

此外，從人物的姿態上可以看出，他們顯得有些吃驚，兩位東方博士正向上帝之子獻上他們的禮物，並依照傳統的畫法，把王冠放在他的腳下；抱著聖嬰的聖母，微仰著的臉閃耀著光輝，而最後一位主角——聖約瑟則伸開雙臂，接受這幾位塵世間的顯貴的參拜。

提也波洛賦予了畫中人物富於個性的姿態和面容，聖母的臉龐溫柔而自信，聖嬰胖胖的臉蛋與小天使的臉有著相同的氣息，東方博士的眼神顯的相當超然，下巴尖削的博士與聖嬰對望著，充滿了戲劇效果。

提也波洛　東方博士的參拜　創作媒材：畫布、油彩　尺寸：425 × 211 公分收藏地點：慕尼黑，舊畫廊

087.西班牙之頌

1762-1764

1762年6月，經過兩個月的旅行，提也波洛和他的兩個兒子姜多明尼克和羅倫佐來到西班牙。他隨身攜帶著裝飾馬德里王宮主殿頂棚的設計草圖，這份草圖也就是《西班牙之頌》的構想。

由於當時提也波洛年事已高，加上手上還有其他的畫作要趕，所以此畫是與兒子們一起繪製的，兩個兒子的構圖手法與繪畫風格也延續著父親的均衡與嚴謹。

在當時馬德里，城市氣氛十分冷漠，但建築格式卻相當花俏熱鬧，不過提也波洛還是堅持他對空間以及色彩的潔淨風格。

主殿頂棚上的壁畫，是為西班牙王朝歌功頌德之作，畫面上有許多天使，四周環繞著西班牙各省產物來作為象徵，作品中甚至還有哥倫布從美洲帶回貢品的歷史事件的描繪。畫面以仰視角度，由下向上來突出透視的構圖，以高大的石頭建築物來做為背景，烘托出前面的人物，頂端以大刀闊斧的手法，使景物逐漸縮小，彷彿消失在白雲深處，創造出畫面的縱深度。

提也波洛　西班牙之頌　創作媒材：濕壁畫　尺寸：2700 × 1000 公分　收藏地點：馬德里，奧連特宮

霍加斯
William Hogarth
1697-1764

英國風俗畫的奠基者，他的作品富有都市氣息和資產階級的情調，擅長以喜劇風格為工具，批判人性瘋狂的卑劣行為，真實敏銳、尖銳又諷刺地重現最骯髒庸俗的社會黑暗面。這種具有小說性質的繪畫，在他之前很少見。他的作品繁多，其中又以群體畫像和歷史畫最為傑出，但提起霍加斯，人們最常聯想到的還是他的版畫作品。

*088.*流行婚姻：早餐
1744

十八世紀中葉的英國社會非常功利，常常傳出經商致富的暴發戶和沒落貴族通婚的事。因為透過婚姻，他們其中一方可以獲取社會地位，另一方則能享有富裕的生活。看不慣這種情況的霍加斯因而創作了一組標題為《流行婚姻》的畫，來譴責這種風氣。《流行婚姻》共有六幅，依次是《婚約》、《早餐》、《訪庸醫》、《伯爵夫人早起》、《伯爵之死》和《伯爵夫人之死》，從富商之女嫁給失勢的伯爵開始，說著兩人歷經放蕩的生活（伯爵帶著染上性病的女孩訪庸醫、夫人和貴族們縱情享樂），終於釀成悲劇的故事。每幅都鏗鏘有力地向世人表明：因為利益關係而結合是不會幸福的。

以這幅《早餐》為例，時間已經十二點二十分（從牆上的鐘可以看出來），這對夫妻卻才要開始用早餐。

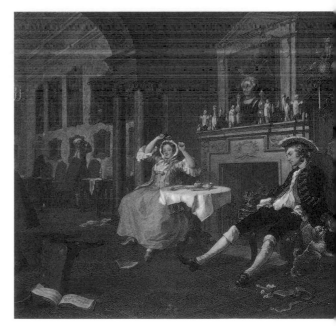

霍加斯　流行婚姻・早餐　創作媒材：畫布、油彩　尺寸：68.5 × 89 公分　收藏地點：倫敦，國家畫廊

做丈夫的剛剛走進家門，筋疲力竭地攤在椅子上，兀自失神，甚至沒發現他的妻子就坐在旁邊。他一定是荒唐了一夜，看看被丟在地下、不知何故弄斷了的劍就知道了，更糟糕的是，他的寵物狗還嗅著他衣服口袋裡放著的女人內衣，透露出他昨晚去過溫柔鄉的祕密；而做妻子的拿著小鏡子伸懶腰，睡眼惺忪，地上散落著紙牌和樂譜，還有翻倒的椅子和樂器，顯然她昨晚也是通宵達旦。

圓拱分隔出的另一個廳堂裡，僕人不太理會他的主人，邊打著哈欠，邊懶散地收拾椅子。站在拱門邊、拿著帳本的管家則一臉不以為然，對這一切感到無奈，往上翻的雙眼彷彿在說著：「這個家一定會破產的！」

不僅如此，從壁爐上堆在一起的大小神像和風格差異很大的擺飾，以及那些硬把牆壁都掛滿的畫作，可以見得這家人的生活品味多麼低俗。

089.

1744

流行婚姻：伯爵夫人早起

已經成為伯爵夫人的富商千金，竟然肆無忌憚地在賓客面前公開要人為她梳妝打扮，為她做造型的還是要價昂貴的瑞士籍髮型師呢！在享受髮型師高超手藝的同時，一邊還有慵懶地斜躺在沙發上的詩人博卡多羅，浮誇地為她解說屏風上的畫。他的腳邊有一個黑人小孩，正把玩著一堆奇怪的東方古物，手裡那個鹿頭人身的雕像，就是希臘神話中因驕傲地誇耀自己技術勝過獵神，而被獵神懲罰的阿克特翁。

名歌唱家喬瓦尼・卡雷斯蒂尼，也一早就來為伯爵夫人及她的客人們大展歌喉，替他吹笛子伴奏的是知名的德國音樂家韋德曼，人們都批評他「一生盡其所能取悅別人，卻落得一場空」。

坐在中間那位夫人在喬凡尼的演唱中，陶醉到僕人從背後端上了咖啡都不曉得，她旁邊手腕吊著扇子的男人，也跟著打拍子。而她的丈夫福克斯・華恩

先生，也就是坐在簾子旁、拿著鞭子的那位鄉下紳士，竟打起盹來了。另外，看到那位上了滿頭髮卷、蹺起腳喝咖啡的年輕男人了嗎？他是普魯士的外交官馬歇爾，一向以性情驕傲、生活放蕩聞名。

　　這批人一早就聚集在這裡，不是昨夜沒回家，就是賦閒專事享樂，生活之奢華糜爛可見一斑。以伯爵夫人早起梳妝的情節為起點，按照《流行婚姻》組畫的創作主旨，關注現實的畫家霍加斯搬出眾多當時有頭有臉的人物充當此畫中的賓客，盡情奚落他們，諷刺上流階層浮華的生活方式。

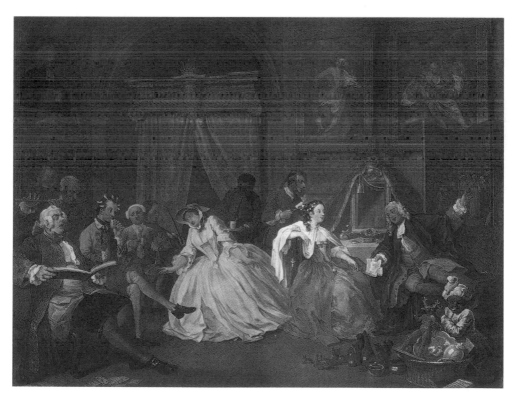

霍加斯　流行婚姻·伯爵夫人早起　創作媒材：畫布、油彩　尺寸：68.5 × 89 公分　收藏地點：倫敦，國家畫廊

090.

演員加里克飾演理查三世

在霍加斯的年代，只有創作歷史畫，才能在藝術圈博得一席之地。然而這位畫家不好此道，反而樂於將畫筆伸向社會的各個角落，一天到晚出入旅店、咖啡館、宮廷，甚至瘋人院，畫下形形色色的人物。不過偶爾他也會突發奇想，例如，要是用自己的寫實風格來表現正統歷史畫的題材，會變成什麼樣子呢？這個令人好奇的念頭，催生了這幅有別於其餘作品的畫作。

畫中，國王理查三世剛從噩夢中驚醒，警覺地握住放在床邊的劍。他雙眼瞪大，五指張開，身子不自覺地往後縮，臉上寫滿驚恐和不安；地上的花盆則在慌亂中被他踢倒了，微妙的心理變化被畫家描繪得淋漓盡致。

然而，這位主角不只是歷史上有名的國王而已，他還是現實中高明的演員加里克，正在舞臺上飾演莎士比亞名劇「理查三世」的男主角。所以霍加斯既完成了一幅充滿戲劇張力的歷史畫，也記載了當時生活和藝術表演活動的一個片段。

加里克和霍加斯私交甚篤，霍加斯曾為他留下不少畫像，其中有一幅是《加里克和他的妻子》，據說創作這幅畫時，兩人發生了一些口角，氣得霍加斯用畫筆塗掉了畫中加里克的眼睛。當然，言歸於好之後，他又補了上去。

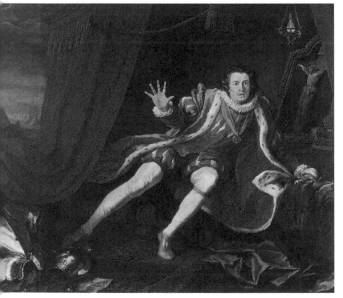

霍加斯　演員加里克飾演理查三世　創作媒材：畫布、油彩　尺寸：190.5 × 250 公分　收藏地點：利物浦，華克藝術中心

卡那雷托
Antonio Canaletto
1697-1768

卡那雷托（Giovanni Antonio Canal），義大利威尼斯畫家，在英語世界中一般稱他為Antonio Canaletto。他即是洛可可風格的繼承者，也是繪畫光學的革新者。早期在父親的工作室學習、工作，1720年左右隨父親到羅馬學畫，回來後專注於寫實風景畫的繪製，畫作以描繪十八世紀的威尼斯風光為主，其作品捕捉了當時威尼斯日常生活的瞬間，具有極高的歷史文獻價值。1746年移居英國。卡那雷托的贊助人之一是當時英國駐威尼斯領事約瑟夫·史密斯（Joseph Smith），史密斯後將其收藏售予喬治三世，卡那雷托的畫作於是成為英國皇家收藏的一部分。

*091.*聖馬可廣場

1723以前

　　看看這幅刻劃細膩的風景畫就會發現，這位畫家不可思議的眼力如同照相機，難怪他的畫作被譽為「有史料文獻般的價值」。出生在威尼斯的卡那雷托非常以這座美麗的城市為榮，因此如實繪錄這裡的建築和景觀成為他畢生的職志。在他的畫裡，人物只是附帶的點綴，但畫家自己也不得不承認，再怎樣也無法把畫中的人們捨棄，原因正是由於這些人生活在這裡，建築物才有了存在的意義。

　　《聖馬可廣場》是卡那雷托的第一幅風景畫，此畫的完成年代推測應早於1723年，因為那年廣場鋪設了大理石地磚，而畫中卻還是黃土地面。

　　如果你是站在廣場上的人們之一，是見不到這樣廣闊的聖馬可廣場的，必須站上附近一層樓高的房屋屋頂，才能將這風光盡收眼底。因此，為了讓觀畫者保持最佳的視野，卡那雷托特意把地平線放在約一層樓的高度，以完成寬廣開放的廣場寫真。

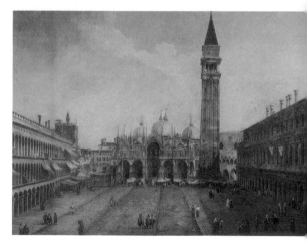

卡那雷托　聖馬可廣場　創作媒材：畫布、油彩　尺寸：145 × 205 公分　收藏地點：瑞士，盧加諾，馮蒂森基金會

092.

聖母升天節禮舟回港

這幅畫記錄的是洋溢著歡樂的節日「聖母升天節」當天,重要儀式「訂婚禮」結束的那一刻。

這天威尼斯共和國的最高執政官搭上長約35公尺,寬7公尺多的大禮舟到利多港與威尼斯大主教會合。他們在港口共同為威尼斯城和大海舉行「訂婚禮」,完成後大主教為訂婚戒指祈福,最高執政官則將之拋入海中,象徵威尼斯城主宰了大海,然後樂聲再度響起,禮舟回港。衣著光鮮、尾隨觀禮的人們和雕琢裝飾得很漂亮的小船,也簇擁著富麗堂皇的禮舟駛回畫面後方的最高執政官邸。

正午炎熱的陽光灑下來,將姿態萬千的人們、氣派的金色禮舟和小船,以及背後的建築物融合在一起,呈現出歡欣明亮的節慶氣氛。

卡那雷托沒有忽略畫中的任何一個小細節,不論是中央小舟船尾戴面具的兩個人撐傘遮陽、河面上的粼粼碧波、描繪精細的船身,或是站在聖馬可圖書館(畫面左邊那座建築)拱廊下等待的人群身影,那些無一重複的人物動作,令人不得不讚嘆他的細膩及用心。

卡那雷托 聖母升天節禮舟回港 創作媒材:畫布、油彩 尺寸:**182 × 259** 公分 收藏地點:米蘭,私人收藏

093.伊頓學院小教堂

1754

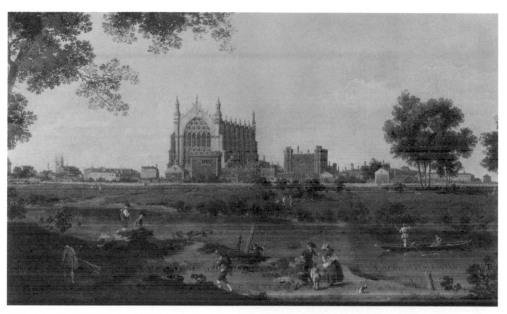

卡那雷托　伊頓學院小教堂　創作媒材：畫布、油彩　尺寸：61.5 × 107 公分　收藏地點：倫敦，國家畫廊

　　1746年的倫敦之旅，是卡那雷托第一次離開水鄉澤國威尼斯，而到廣袤的歐洲內陸去。在全然不同的城市景觀中感到既新鮮又迷惑的他，勤奮地到處留下速寫，返國之後，便著手將帶回來的美妙風情描繪在畫布上，《伊頓學院小教堂》便由此而生。

　　對卡那雷托而言，倫敦這座英格蘭城市的色彩是一種全新的體驗，因此他手中畫慣半島及海港的調色盤，為了適應新的顏色，轉而使用大量的綠色和磚瓦建築所需的紅色，展現出倫敦明媚清新的活力生機，是卡那雷托風景畫中少有的色調。

　　畫家巧妙地將靠近我們的這一個河岸與左上傾斜的樹木連成一片，將畫面切割為兩大部分。地平線故意畫得比較高，使郁綠的原野顯得更加遼闊，河流也因此在觀畫者眼前橫越整個畫面。主要構圖確定後，再從容地以色塊來渲染，井然有序的美麗風光於是重現。

夏丹
Jean Baptiste Siméon Chardin
1699-1779

夏丹是十八世紀最有個性的畫家之一，也是有史以來最有成就的靜物畫家，他筆下樸實靜謐的景色，與風行當時、表現色情或神話主題的洛可可畫派的作品截然不同。儘管如此，夏丹的畫既投合了資產階級的喜好，也迎合貴族的胃口，直到現在仍是一位最典型、純淨的法國畫家。

*094.*鯎魚

1725-1726

這是夏丹1728年8月在美術學院首次展出的作品，因為這幅畫的關係，展出一個月後，夏丹就被美術學院接納為院士。如此輕易地被畫壇上最具權威性的機構吸收為成員，是非常罕見的情形，這也說明了這幅畫帶給畫壇的震撼。

這幅畫的主角——鯎魚，血淋淋地被掛在牆上，內臟還閃閃發亮，並且露出鬼魅般的陰森笑意，乍看時令人不由得冒起雞皮疙瘩。鯎魚的形體描繪簡潔有力，幾乎占據整個畫面中心；左方拱起身子、神情驚懼的貓，則為整幅畫增添了趣味和動感，與他後期的靜止、簡樸的靜物畫風格差異甚大。

這幅畫不論在色彩的搭配或光澤的呈現上，都顯露出夏丹超群的繪畫技巧，畫面的感染力極強，學院之所以破例接納他，塞尚與馬諦斯會對他推崇備至，不是沒有道理的。

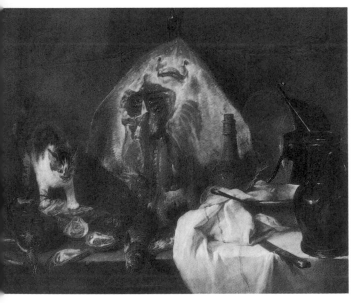

夏丹　鯎魚　創作媒材：畫布、油彩　尺寸：114 × 146 公分　收藏地點：巴黎，羅浮宮

095.戴遮陽帽的自畫像 1755

晚年的夏丹，財富和藝術表現均走下坡。由於他的支持者在王室中失勢，使得他的薪俸減少，而他自己的健康情況也不如往昔，據說是患了油彩氣味厭倦症，於是他開始改用粉彩作畫。

粉彩是粉狀顏料，加上少量樹膠做成粉彩筆，直接在紙上作畫，乾了之後顏色不會變，效果與油畫不同。這種顏料有利於短時間作畫，所以用粉彩創作小幅作品，尤其是肖像畫，可以說是再適合不過了。

這幅畫是這麼的出眾，可見這種新的創作手法激發出老畫家新的靈感。畫面中的夏丹直視著欣賞者，尊嚴與慈祥被忠實地描繪出來，透過眼鏡及鬆弛的下巴，則讓觀畫者感受出濃厚的人情味。畫面色調以藍色為主，冷清明晰的背景，完美地襯托出他蒼白的膚色，在靜謐的氣氛中，流露出老年人樂天知命的安詳。

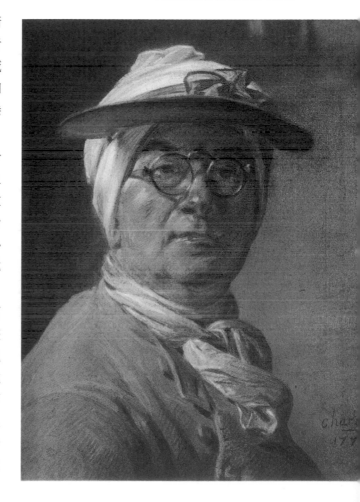

夏丹 戴遮陽帽的自畫像 創作媒材：粉彩 尺寸：46 × 38 公分 收藏地點：巴黎，羅浮宮

隆基
Pietro Longhi
1702-1785

隆基是繪畫世界裡的莫里哀,他以畫筆對社會現象提出尖銳而深刻的批判與冷嘲熱諷。威尼斯雖然只是個小小的城市,卻以獨特而複雜的方式,參與了十八世紀方興未艾的文化發展,在當時的繪畫領域中占有一個如柱石般的地位。隆基是個十分謹慎的人,終身致力於繪畫的教學工作,他的寫實主義作品雖然充滿爭議,卻仍被貴族階級的保守人士所接受與喜愛,使他能不受到審查單位的非難。

*096.*拔牙郎中
約1746

　　露天背景是這幅畫主要的特色,拔牙郎中站在他的手術臺上,洋洋得意地向周圍看熱鬧的觀眾,展示他剛自一名倒楣病人口中拔出的一顆牙,這個倒楣的病人則神情痛苦、搗著嘴巴坐在他腳邊。露天背景並未分散掉這幅畫的主題,隆基以拔牙郎中無視於病人的痛苦,還洋洋自誇自己「超凡」醫術的神情,表現

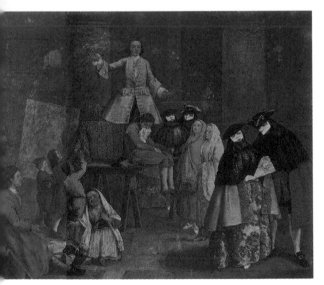

出他審慎而不露痕跡的嘲弄手腕。拱廊微藍的色調,讓主體畫面顯得鮮活而突出,主題也因沒有干擾而更顯清晰。

　　在整幅畫面中,我們可看到活靈活現的人物和當時風俗細節的真實寫照,如:左下角比出粗俗手勢的侏儒、向拔牙郎中伸出手的三個孩子、鬼靈精怪的猴子,及兩個好奇圍觀的婦人等,而穿著講究、頭戴三角帽、臉戴面具的過路人,顯然屬於上流社會的貴族階層,則顯現出對別人的痛苦完全漠不關心的神態。

隆基　拔牙郎中　創作媒材:畫布、油彩　尺寸:50 × 62 公分　收藏地點:米蘭,布雷拉繪畫陳列室

097.犀牛

1751

對當時的人來說，犀牛運抵威尼斯是一件稀奇的事，牠引起大眾的好奇心，也引發了一系列的紀念活動。隆基描繪犀牛事件所帶來的轟動，也將這種當時人們相當陌生的動物特徵，成功地表現了出來。

犀牛深色調的龐大體型，和倚在欄杆上呆望著犀牛，以明亮色調描繪的觀眾，兩者間的對照十分強烈。隆基除了描繪出他的構思之外，也著重於色彩的運用：犀牛這龐然大物的深暗色調，與觀眾紅、綠、天藍、灰等淺色調服飾形成鮮明對比，且觀眾被描繪得極其準確、細緻。除了左邊那個揮動鞭子及號角、想盡辦法驅趕犀牛的年輕人之外，其餘的觀眾都是一副癡呆的神情，專注觀看著犀牛，像繪畫時的模特兒一般，一動也不動。

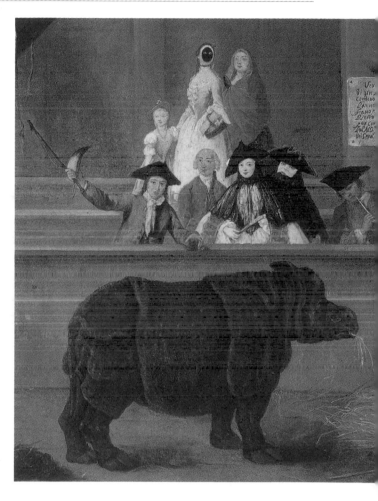

隆基 犀牛 創作媒材：畫布、油彩 尺寸：62 × 50 公分 收藏地點：威尼斯，私人收藏

098.貴族家庭

約1752

　　這幅畫是隆基受到英國風俗畫中群體肖像畫的啟發而創作的，他對面部表情、人物性格及色調處理則更加細緻。

　　隆基在這幅畫中運用許多暖色調，並以背景的綠色牆壁加以烘托。畫面中央兩位婦人身穿一白一黃的明亮衣服，則由男士們的深色服裝加以襯托。這兩位婦人的前面，站著兩個可愛的兒童，一個穿粉紅色的衣服，另一個則是天藍色，與身後的婦人成為全畫中明亮的中心點。

　　畫中性格不同、姿態各異的人物，使這幅家庭肖像畫顯得生動活潑：孩子們手拉著手，男人靠在椅背上，畫面中央穿白裙的女人，神情嚴肅而刻板，相較之下，最左邊站著的男人，他的動作就顯得靈巧多了。

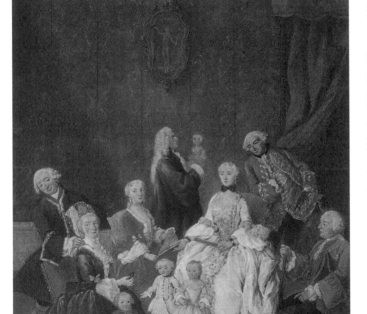

隆基　貴族家庭
創作媒材：畫布、油彩
尺寸：62 × 50 公分
收藏地點：威尼斯，私人收藏

瓜第
Francesco Guardi
1712-1793

瓜第是十八世紀威尼斯最有名的風俗畫家。威尼斯距陸地四公里之遙，是用橋來溝通浮在亞德里亞海的眾多小島連結而成的城市。五、六世紀時，為了逃避異族侵擾的民眾便遷移到這些島上，後來，因成為地中海的重要港口而聞名於世，並且有「亞德里亞海女王」之稱。十八世紀末，拿破崙率軍入境，並奪下政權。十五至十六世紀時，貝里尼等威尼斯派畫家，締造了威尼斯文藝復興的盛世，瓜第也繼承了這種技巧。

099.

1760-1765

聖馬可內灣、聖喬治·馬吉奧內島和朱德卡島

「想像風景畫」是一種由風景和建築物所組成的遼闊遠景畫，這種遠景畫有時受精確的幾何構圖支配，有時則因想像而有所變形或更為豐富。瓜第的威尼斯「想像風景畫」在他所有作品中最為出類拔萃，儘管我們不知道這類畫描繪的情景是否與實物一致，也不知吻合度達到什麼程度，但這類畫卻為我們重新塑造了以往的都市景象，使我們瞭解當時的生活情景。何況他在從事風景畫和想像畫時，似乎並未對兩者加以區別。

在他的風景畫作品中，至少可分為兩類：有建築物的風景畫，和沒有或幾乎沒有建築物的風景畫。後者的畫面主要是由輕舟和帆船構成近景，如同這幅畫，大氣有深度和明亮感，空氣之中則充滿著一片寂靜，並飄浮著一種奇特的神祕感。

瓜第　聖馬可內灣、聖喬治·馬吉奧內島和朱德卡島　創作媒材：畫布、油彩
尺寸：**70 × 119** 公分　收藏地點：格拉斯哥，藝術品陳列館

100. 1782

教皇庇護六世在聖札尼波洛修道院向總督告別

瓜第不僅僅勾畫威尼斯的外表、運河以及豪華宮殿的水中倒影，還對貴族家庭、慶典、宴會、宗教儀式、節日活動等事務深感興趣，並受到強烈吸引。

這幅畫是為了歡迎教皇庇護六世於1782年5月訪問威尼斯時，所繪製的一系列畫作中的一幅，當時瓜第被正式授命，要讓人們永遠記住這件大事。

他根據想像和感受，違反人物和背景的真實比例，把當時的場面處理成富於傳奇性的寫照。他構思了一座巨大的接見廳，其高度相當於廳內聚集人物身高的十倍。在這個不真實的空間裡，教士、顯貴和軍官宛如幽靈般點綴在畫面中。

牆壁的裝飾富麗堂皇，懸掛著八盞吊燈的天花板，突顯出宮殿的深度。但天花板上的垂直和曲線圖案，似乎也引導了底下隊伍的直角環形動態，因而象徵性地把背景和人物，莊嚴而動態地結合起來。

瓜第　教皇庇護六世在聖札尼波洛修道院向總督告別
創作媒材：畫布、油彩　尺寸：71 × 82 公分　收藏地點：米蘭，私人收藏

101.

大運河、聖盧西亞教堂和斯卡爾齊教堂

瓜第　大運河、聖盧西亞教堂和斯卡爾齊教堂
創作媒材：畫布、油彩
尺寸：48.7 × 78 公分
收藏地點：卡斯塔諾拉（盧加諾），蒂森─博內米沙畫廊

威尼斯可說是瓜第感情和繪畫的全部世界。當這位藝術家繪出古老的圍牆、粉刷濃淡色調的石塊、陽光照射在教堂正面的裝飾線條，或平靜如鏡的湖面，映現出藍天白雲時，這幅圖像已經不僅僅是現實的視覺反映。

這幅根據觀察聖西海內‧皮科洛教堂前的陡峭河岸所繪出的風景畫，描繪了聖盧西亞教堂和斯卡爾齊教堂前大運河的斜向遠景。由畫面右側建築物較陰暗部分導入，並以寬廣的視角將大運河囊括於畫中。

這幅畫作是瓜第靈感最豐富時期的見證，畫中呈現出一種寧靜輕鬆的氣氛，天空寬闊迷人，陽光雖然不強，卻似乎灑遍每個角落，使每個細部都具有明亮色彩。

根茲巴羅
Thomas Gaunsborough
1727-1788

英國的肖像畫家、風景畫家。出生於索夫克地方的羊毛業世家，他以肖像畫家的身分，揚名於上流階級人士聚集的巴斯，其後前往倫敦工作。他自己曾說過：「畫肖像是為了賺錢；而畫風景畫則純粹是喜好。」他非常喜歡畫田園景色，給予康斯塔伯（Constable）等後世畫家極大的影響。其它作品有《藍衣少年》（The Blue Boy）、《安德魯斯夫妻像》（Mr. and Mrs. Andrews）、《女伶席登斯夫人》（Mrs. Sarah Siddons）。

*102.*伯爵夫人瑪莉·豪　　1765

這幅畫作是根茲巴羅定居巴斯時所完成的，在此處根茲巴羅獲得意想不到的功名利祿。巴斯是一個不列顛最時興療養的城市，富豪名流之輩雲集於此，根茲巴羅來到這樣的環境中，為達到名利雙收的目的，便開始改變他的作畫風格。當時根茲巴羅為達官貴人或顯要人物作畫時，習慣加上一些具有暗示性或象徵意義的道具，並且著重於華美服飾的描繪，藉以展現畫中人物身分的高貴。

在《伯爵夫人瑪莉·豪》一畫中，根茲巴羅以他擅長的風景畫為背景，但此處的風景與他早期繪畫中的真實田野風光迥然不同，是一種帶有田園牧歌意味的朦朧風景。霧靄迷濛、明滅閃爍，樹木山崗既是實景，也是虛描。除了風景畫之外，根茲巴羅對華美服裝的描繪也相當熱中。畫中豪夫人身著粉紅色禮服，裙擺的皺褶與光影細膩巧緻，裙子上的白色蕾絲輕薄透明，華麗袖口的層疊垂墜十分自然，大盤帽以及高高的珍珠領更顯出豪夫人極為優雅、迷人、高貴的特質。在華麗燦爛的服飾之外，畫中人物以兼具不卑不亢與略帶憂鬱的高雅態度、自信神情，及聰慧高貴的形象出現在觀賞者的面前。（圖請見144頁）

根茲巴羅　伯爵夫人瑪莉·豪
創作媒材：畫布、油彩
尺寸：244 × 150 公分
收藏地點：倫敦，肯伍德宮

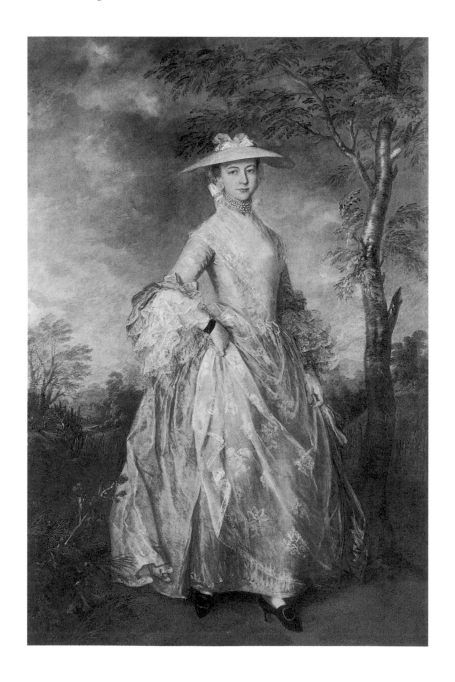

103.

令人尊敬的格雷厄姆夫人

根茲巴羅在十八世紀六〇年代末期，經常在倫敦皇家美術院展出作品，這幅作品當然也不例外。1774年，他遷居到倫敦，此畫是他初抵倫敦時所繪製的作品之一。

這幅作品展現了根茲巴羅驚人的精湛成熟技巧。刻意突出衣著的華麗和人物的富有，在他之前許多肖像畫中已逐漸顯露，而此畫則到了讓人驚嘆叫絕的地步。年輕的格雷厄姆夫人，帶著精美的羽毛帽，穿著一襲乳白色外衣和粉紅色絲裙，而背後是巍然矗立的廊柱；華麗的衣飾和背景，幾乎使夫人那五官清秀、表情略顯傲慢的面孔黯然失色。

根茲巴羅處理油彩的手法自如而流暢，表現出一種詩意、爾雅之美，這是他嶄新的成就。光線的處理方式自然而新穎，使格雷厄姆夫人彷彿處在聚光燈下，明亮而貴氣。

根茲巴羅　令人尊敬的格雷厄姆夫人
創作媒材：畫布、油彩　尺寸：235 × 153 公分
收藏地點：愛丁堡，蘇格蘭國家畫廊

福拉哥納爾
Jean Honoré Fragonard
1732-1806

福拉哥納爾出生於法國南部的香水之鄉，早年師法宮廷畫師，形成他喜愛刺激感官的獨特藝術風格，並精於描繪女性玲瓏的姿體曲線。1752年得到羅馬大獎，曾任皇室畫家、學院院士，是十八世紀法國最具代表性的洛可可畫家。他的風格多變，絕少在作品上留名，故無法得知其風格的發展脈絡，晚年時因繪畫風格不合時尚而逐漸沒落，1806年終因貧窮死於巴黎。

*104.*瞎子摸象的遊戲

1748-1752

福拉哥納爾在成為路易十五最著名的情婦龐巴度夫人喜愛的畫師之後，便為她設計扇子和拖鞋，還製作一些大型的裝飾品。像這幅無憂無慮、隱喻色情的畫作，就是當時他畫室中的代表作品。這幅畫從風格上看來，突顯了無憂無慮的氣氛和明顯的戲劇性成分，像是他的老師布雪作品的出色翻版。

躺在地上的小娃兒，和年輕女子玩起瞎子摸象，細緻豐滿的體態、櫻桃小口和帶著酒窩的下巴，加上明亮的粉色肌膚，讓她看起來像是個純潔的搪瓷娃娃，明顯地突出於柔和的藍綠色背景中，而刻意修造、行將傾圮的農舍，和長滿苔蘚的樹木，組成畫中的穹頂，成為前景中人物的活動框架。背景可以肯定是布雪畫室中的場景，這是許多洛可可藝術中的典型作法。

福拉哥納爾　瞎子摸象的遊戲　創作媒材：畫布、油彩　尺寸：114 × 90 公分　收藏地點：俄亥俄州，托利多美術館

*105.*為情人戴花冠

1771

1771年前後，福拉哥納爾為路維希安堡的新樓閣畫了四幅油畫，這是當中的最後一幅。巴利伯爵夫人是老邁的路易十五的新情人，這個「追求愛情」的題材也許是巴利夫人的建議。可是最後這些畫並沒有被掛出來，而在1773年被退回給福拉哥納爾。巴利伯爵夫人退畫的確切原因無法得知，但不管是什麼原因，福拉哥納爾為此感到心力交瘁，他拒絕了18,000鎊的鉅額賠償，將油畫束諸高閣。

然而這些畫因其精緻的風格，常常被認為是福拉哥納爾最好的作品。它們的極度精緻與其他作品恰好形成鮮明的對比，因為它們是裝飾畫，所以快速的技巧就顯得不太合適。融入愛情遊戲歡樂場面的情人們，在他們身後綠蔭的巨樹掩映下，顯得渺小與脆弱。而畫中人物所穿著的奇特服裝，使人想起華鐸類似的畫面。

福拉哥納爾　為情人戴花冠　創作媒材：畫布、油彩　尺寸：318 × 243 公分　收藏地點：紐約，弗利克美術館

106.愛之泉

1784-1785

　　新古典主義的時尚在十八世紀六〇年代末初顯露端倪，從1715年以來占據領導地位的洛可可藝術終於落伍了。十八世紀八〇年代對福拉哥納爾而言並不太稱心，福拉哥納爾知道這一點，也試圖順應潮流，嘗試簡化畫風，並加入一些與他早期藝術完全格格不入的道德教誨，卻沒有真正的信念。當他所有類型的作品銷路都萎縮之後，他又轉回引人注目的神話作品，這一題材曾在二十年前幫助他進入皇家美術院。

　　他選擇的仍是訴諸感官的題材，光與陰影的鮮明對比在他的藝術中是新穎的，成群的胖小孩（丘比特）仍然是洛可可式的畫風，背景中象徵不祥之兆的濃密枝葉則是他風景畫的特徵。然而，畫中人物的表現手法近乎荒謬，不太可能為他贏得任何新的崇拜者。福拉哥納爾的藝術創作並沒有以這種悲哀的音符結束，他在最後幾年中仍畫了不少以兒童為主的傑出肖像畫。

福拉哥納爾　愛之泉　創作媒材：畫布、油彩　尺寸：45 × 36 公分　收藏地點：倫敦，私人收藏

佛謝利
Henry Fuseli
1741-1825

出生於蘇黎世藝術家族的佛謝利，最初跟從父親學藝，而後轉向神學，又從神學轉入研究文學，最後文學作品給了他藝術上的靈感。曾於德國擔任翻譯作家，又在法國結識啟蒙運動的哲學家們。50歲時當選為皇家學院院士，期間從事創辦畫廊的設計工作，1799年他舉辦了第一次畫展，雖然得到同儕的讚賞，買畫者卻寥寥無幾，其後曾任繪畫教授並致力於著書的工作。

*107.*牧人的夢幻
1793

這幅畫的結構和色彩十分均衡，構圖方式也極為典型，主體是一個動態的圓：畫中間正熟睡的牧人，把手臂放在臉上遮掩光線；他身邊的狗，因為受到精靈擾亂而抬起頭來；畫面上方，我們可以看見旋轉飛舞的人影，手緊握在一起，形成了一個絕妙的舞蹈圓圈；畫面下方，另一些穿著現代服裝的人物則在旁觀看，似乎也想要參與。

此畫貫徹執行了佛謝利的理論，即：藝術作品應該是一種比「一般真理更進一步的寓意」。因此，不論是他所畫的鬼怪、幽靈，或是寓言、夢幻中的人物，都穿著當代的服飾，使他們看來格外親切。佛謝利為畫中想像的人物穿上當代的服裝，充分表明他不相信超自然，即使這種超自然理論在當時十分流行，仍無法動搖他的信念。

佛謝利　牧人的夢幻　創作媒材：畫布、油彩　尺寸：154.5 × 215.5 公分　收藏地點：倫敦，泰德畫廊

108.

蒂塔尼亞與驢頭波通

　　《蒂塔尼亞與驢頭波通》的靈感來自於莎士比亞的《仲夏夜之夢》，佛謝利一共為《仲夏夜之夢》畫了四幅油畫，這是其中的一幅。

　　《仲夏夜之夢》的故事大意是，兩對戀人因為婚事被反對，決定協議私奔後逃進叢林裡，當時精靈王奧伯倫正好與精靈后蒂塔尼亞發生爭吵，精靈王便叫頑皮

小妖精普克拿愛情水來，趁蒂塔尼亞熟睡時倒入她的眼睛中，那麼她便會愛上醒來時所看見的第一個人。但普克卻誤將愛情水倒入兩對戀人中男方的眼睛，使兩男同時愛上其中一名女子，因而發生衝突。蒂塔尼亞醒來後，在奧伯倫故意捉弄下，身邊正好坐著預備在公爵婚禮上表演而套著驢頭的波通，於是立刻愛上了波通。後來奧伯倫用另一種藥水解除了蒂塔尼亞虛幻的熱戀，小妖精普克也使兩對人間情侶重修舊好，結局皆大歡喜。

　　這幅畫所描繪的情景，就是蒂塔尼亞醒來後看見波通的那一幕，她溫柔地緊緊摟住波通，四周則是服侍她的仙女，腳下還有仙女及精靈跳著舞。

佛謝利　蒂塔尼亞與驢頭波通
創作媒材：畫布、油彩
尺寸：169 × 135 公分
收藏地點：蘇黎世，藝術陳列室

*109.*瘋狂的凱蒂

1806-1807

《瘋狂的凱蒂》這幅畫，描繪的是一個因思念痛苦而發瘋的年輕姑娘，因為她所喜愛的人自從出海旅行之後，一直音訊未卜，遲遲沒有回來。

由於佛謝利擅長描繪的是夜晚和生活中脫離常軌的題材，因此他必須採用瘋狂這個題材，才能運用表現激情和誇張手法。

事實上，不管佛謝利採用的是什麼題材，他總是遵循著自己的原則和繪畫風格，把一切世俗、瘋狂、殘酷、可怕和色情的東西加進畫面裡，以使作品具有自己的藝術特色。

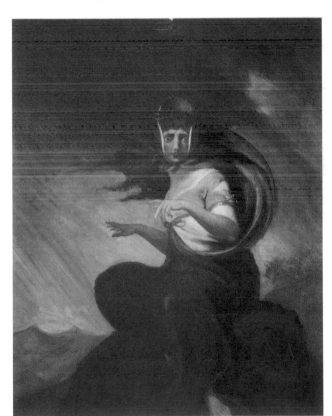

佛謝利有許多作品把人物置於構圖的中心，這幅畫以洶湧澎湃的岸邊為場景，年輕姑娘坐在岩石上，因幻覺而顯得神情恍惚，畫家還在人物周圍刮起一陣旋風，似乎要把她捲走。在佛謝利的那個時代，精神錯亂還是一個未被發掘的神祕世界，他把這種狀態描繪成一次噩夢中的旅行，用紅黑兩色製造出鮮明對比，讓觀者留下強烈的印象。

佛謝利　瘋狂的凱蒂
創作媒材：畫布、油彩
尺寸：92 × 72.3 公分
收藏地點：法蘭克福，歌德博物館

哥雅
Francisco José de Goya y Lucientes
1746-1828

哥雅是西班牙動亂時期的宮廷畫家，一生當中留下了大約五百幅的肖像畫。以卓越的繪畫技巧，將模特兒潛藏於內的個性以及心理描繪出來。任由想像力奔馳的哥雅，以敏鋭的感受描繪頹廢的人間所帶來的幻滅，並且在畫面上具體表現出來。他是第一位為了自己的世界觀，和自我表現而苦苦奮鬥的畫家，因此有人説「現代畫家以哥雅為開端」。

*110.*裸體的瑪哈

1800

　　哥雅受阿爾巴公爵夫人的委託而創作維納斯像，然而哥雅所畫出的形象並非一位女神，而是一個使人垂涎欲滴、具有挑逗及性感形象的女人。這幅畫作就是與委拉斯蓋茲的《維納斯》和馬奈的《奧林匹亞》，同為藝術史上最迷人的裸體畫之一——《裸體的瑪哈》。在《裸體的瑪哈》之前，其實已有另一幅完全穿著衣服的姊妹作《著衣的瑪哈》出現，兩者並列時，使這幅畫更具吸引力。

　　在構圖方面，利用人物的斜躺姿勢及深色調背景，襯托出人體的透明感和明亮的色彩。畫面中全身肌膚雪白的女子橫臥在細緻的雪紡紗寢具上，背景則選用深綠色及褐色，使全畫的焦點集中於對比明亮的女子身上。畫家表現床單明暗皺褶的手法膩，與全身光滑透亮的女子肌膚形成強烈對比，充分展現出女人胴體的細緻與柔軟。

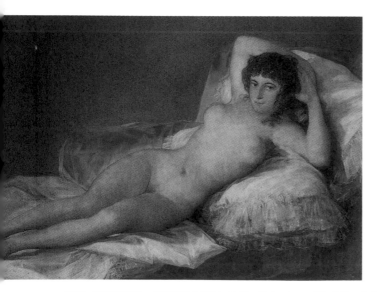

哥雅　裸體的瑪哈　創作媒材：畫布、油彩　尺寸：**97 × 190** 公分　收藏地點：馬德里，普拉多美術館

*111.*查理四世一家（局部） 1801

哥雅出身於平民家庭，始終以羨慕的眼光和欽佩的心情注視著西班牙貴族，但當他進入貴族社交圈後，很快地便看清其中的醜惡，之前對皇室的迷惑也因此被諷刺取而代之。表面上他描繪強者的光輝形象，但在華麗服裝下則難掩高傲、慌亂，甚至於墮落的內在。

《查理四世一家》便是這批肖像畫中的傑作，觀賞者可由畫的左方看見大幅畫布的背面，畫家正在作畫，他的臉在遠處隱約顯露出來；十三名王室成員站在他前面，和他一樣面朝觀眾。我們彷彿進入主要人物所在的空間與之對望，雖然他們大體上站成一排，卻顯得鬆散凌亂。畫中人物極為拘謹，成為笨重金飾和不雅服飾的奴隸，動作亦顯得笨拙，絲毫不遵守應有的禮儀，也缺乏皇室的威嚴。此外，在狹隘的構圖空間中，畫家利用大片混濁的顏色為背景，使畫面產生封閉性，令人感覺到一股沉悶的窒息感。

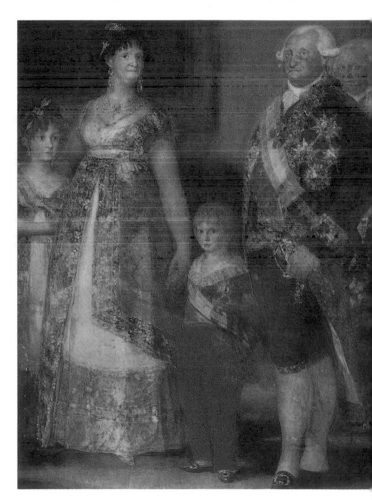

哥雅　查理四世一家（局部）　創作媒材：畫布、油彩　尺寸：280 × 336 公分　收藏地點：馬德里，普拉多美術館

*112.*巨人

1808-1812

1807年底，拿破崙軍隊通過西班牙，法國士兵很快地以暴行來對付西班牙愛國者的憤怒和反抗；戰爭於是成了一場殘暴的屠殺，拿破崙巨大的陰影就在一片災難大地上盤旋著。

哥雅在《巨人》一畫中欲表達的構圖意涵，我們雖難以準確理解，但根據其時代背景，無疑就是在表現這場大悲劇。挺立在天空咄咄逼人的赤裸巨人，也許意味著戰爭或戰神，又或許是在表現人們被巨大陰影所籠罩的不安，及對未知危險的恐懼。無論如何，這樣的畫面始終縈繞在人們心頭，它象徵西班牙被拿破崙軍隊占領初期的恐怖狀態：驚慌、混亂和衝突。在這場悲劇性的演出中，全畫呈現出動態的視覺感官：在大地上奔跑的人群、圍繞在巨人身旁翻騰的雲層，在在顯露出哥雅對於所屬時代的沉痛、不安與憤慨。

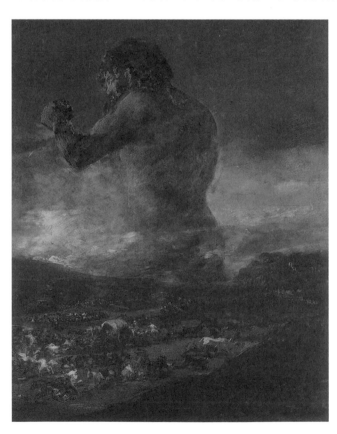

哥雅　巨人
創作媒材：畫布、油彩
尺寸：116 × 105 公分
收藏地點：馬德里，普拉多美術館

大衛
Jacques Louis David
1748-1825

他在法國樹立了新古典主義的典型，並培植出安格爾與傑拉等繼承人。曾於革命期間加入激進派的活動，到了拿破崙的帝政時代，則成為宮廷中的首席畫家，但後來卻隨著王權復辟而亡命比利時。代表作有《加冕禮》，其畫幅之大，構圖之繁複精緻，成為羅浮宮中除了《蒙娜麗莎》之外，最受人們青睞，也最重要的作品。

113.馬拉之死

1793

1793年7月12日，大衛與正被皮膚病所苦的馬拉見面。他沒有想到，隔天馬拉竟然被諾曼府的一位貴族夏洛特·科黛所殺害。

基於對朋友的紀念和一種正義和使命感，大衛用一支「尚在痛苦中」的鋼筆，描繪馬拉的臉部，並用畫筆詳實記錄馬拉的死亡：馬拉握著筆的一隻手臂垂在浴盆外，胸口有褻瀆神明的創傷，他剛嚥了氣。在綠絨布上的另一隻手，正拿著那封斑斑血跡的信：「公民，你們的慈善導致我最大的不幸。」浴盆裡的水被染紅了，地板上有一把沾滿鮮血的廚刀。在浴盆旁一個記者隨時用來書寫的工作桌上，留下了這樣一行字——「獻給馬拉——大衛」。

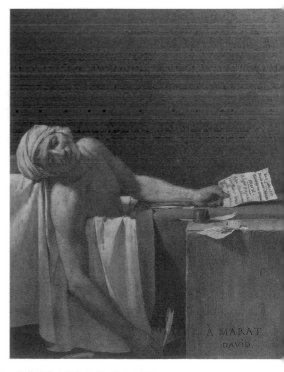

大衛以馬拉頭部周圍暗沉的背景，襯托出綠毯的綠色、木頭的棕色和身體的蒼白顏色，巧妙地運用光線的明暗對比，流露出對馬拉真實而深切的情感。這幅畫於當年10月完成。

大衛　馬拉之死　創作媒材：畫布、油彩　尺寸：162 × 125 公分　收藏地點：布魯塞爾，市立美術館

*114.*薩賓的女人

1794-1799

在紅色的背景和褐色的土地上，舞臺中央穿著白色衣服的婦女，張開雙臂阻攔兩邊的戰士，馬頭和騎士竄動，長矛飛舞，戰爭在塔堡的背景下感覺愈演愈烈。女人穿著美麗莊嚴、神情優雅和樸素的服飾，或許大衛認為這樣的形象比較接近雅各賓英雄的勇敢女夥伴形象。也許畫面依舊顯露出革命的激情，宗旨卻是想喚起社會的和平，大衛說過：「感動人們心靈是藝術的一種神祕力量，是一種能夠給人在群眾和社會國家之間推動某種氣質，巨大而無形的神祕力量。」

這幅鉅作的結構宏偉，色彩的層次和引起的激情效果令人驚嘆不已。1799年，大衛把這幅風俗畫在法國美術館陳列了出來。關於他畫中裸體人物的問題，大衛在展覽會的前言中，如此陳述他的想法：「古代的畫家、雕塑家，也經常用裸體來表現英雄和神，以及一切他們想歌頌的人，像米開朗基羅、達文西、拉斐爾等。他們真正想表現的並不是一個哲學家，而是被畫人物的氣質和特點。他們也不是在畫一個戰士，他們只在裸體戰士的身上加上頭盔，腰掛寶劍，手持盾牌，腳著涼鞋，但一樣讓我們感到戰士英勇的精神和氣質。如果要給人物增加一些美感，那麼只要給他披上一個披肩即可……。」

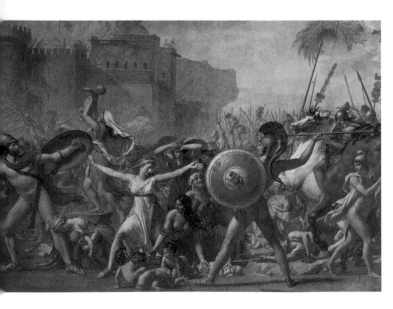

大衛　薩賓的女人
創作媒材：畫布、油彩
尺寸：385 × 522 公分
收藏地點：巴黎，羅浮宮

*115.*加冕禮

1805-1807

1804年12月2日，聖母院舉行拿破崙的加冕儀式。大衛把拿破崙看成是革命的繼承人和革命使者，深深被這位他心中的英雄所吸引，於是他同意擔任拿破崙的宮廷畫師。這幅畫是儀式結束的一剎那，卻開啟了大衛作為宮廷畫家和近代歷史題材的天才創作者的序幕。

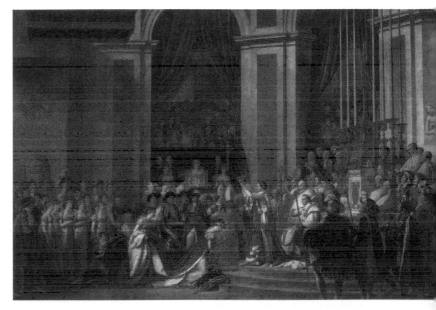

大衛　加冕禮　創作媒材；畫布、油彩　尺寸：610 × 931 公分
收藏地點：巴黎，羅浮宮

大衛巧妙運用肖像和色彩來繪製這幅大型作品。教堂裡靜謐、肅敬的氣氛，主教庇護七世、卡普拉紅衣主教、皇帝的母親和其他的婦人們占據了背景的包廂位置，在包廂的上面是畫家和他的家人、朋友孟格斯、維安和格雷特里，最後是皇后跪在拿破崙的腳下，每一個人的表情都栩栩如生，好似對於拿破崙的加冕，每個人心中都有相同的想法，充分展現大衛筆下掌握光線、創造氣氛的功力。如同1808年沙龍舉行之時的一份法國報紙所說的：「雖然有些冷色調，但這是一幅壯觀的作品。這幅畫沒有動感，但這樣更好！場面是這樣的靜謐，所有的人物都這樣的肅敬，這說明應該把注意力放在無上嚴肅的典禮上……應該感謝大衛，除了教堂中應有的氣氛外，沒有給這幅畫塞進其他的東西。」

泰納
Joseph Mallord
William Turner
1775-1851

泰納是英國的風景畫家，在亮度與純粹色彩的表現上特別精采，被稱為是印象派畫家。由於經常到歐洲各地旅行，所以有大量的作品留存於今。他的作風和對主題的態度，一向強調多采多姿與多變的興趣，使他在後期作品上大量省略細微部分的描繪，改採以大塊的色彩來表現每一幅畫作，尤其對水氣瀰漫的掌握有獨到的見解。

*116.*議會大廈的大火

1835

　　1834年10月16日，議會大廈的大火起於傍晚時分。火勢向西敏寺方向蔓延開來，而後風向轉變，才使得西敏寺倖免於難。雖然動用了軍隊和消防隊員，大火仍然燒毀了整棟建築物，對於圍觀的群眾來說，這個景象頗為壯觀。議會大廈的屋頂塌陷時，人群中甚至響起一陣掌聲。這也許意味著議會不能充分代表人民的心聲，導致人民期待議會政治的道德與秩序能在摧毀後重建吧！

　　泰納的畫，將這場戲劇性的場面發揮得淋漓盡致。基於構圖的考量，泰納讓畫中的火柱伸向泰晤士河方向，水中映出大火的倒影。大火熊熊燃燒時，他做了大量筆記和寫生，彷彿是要抓住這個難得的機會，從現實生活中去研究那些以往常出現在他想像之中的破壞和毀滅景象。

　　泰納在畫面上重新設計安排了大火和各種色調，通過對顏色的使用，產生一種虛幻的氛圍，其與處於這種氣氛中的虛幻形體，生動地展現這場動人心魄的高潮情節。

泰納　議會大廈的大火　創作媒材：畫布、油彩　尺寸：92.5 × 123 公分　收藏地點：克利夫蘭，市立美術館

*117.*小帆船靠近海岸 1835-1840

這幅畫類似泰納同一時期若干以威尼斯為題材，但從未展出過的油畫。或許泰納畫它們只是為了進行光與色彩的實驗，以供自己欣賞；也可能是他對「肥皂沫和石灰水！」的批評感到厭倦和惱怒，寧可不把它拿出去展示的緣故。

小船靠近海岸又給了泰納一個機會，使他能藉以表達他一生都在面對的自然力量，以及人與自然的關係這個重大課題。透過漩渦形的人與海，泰納試圖在光影變幻不定的色彩中表現時間的流逝感。這幅畫提供了這樣一個例子：在棕綠色的海洋上，怪誕小船的透明帆若有似無，刺目的光幾乎占據了整個畫面；它再一次強調了光的重要性。光對泰納的重要性就像自然萬物對光的需求，它除了代表光明之外，也是萬物生命觸發的原因之一。

法國小說家馬塞爾‧普魯斯特很喜歡泰納，在他的《追憶逝水年華》一書中，埃爾斯泰這個人物就是以這位英國人為原型而創造出來的。普魯斯特不只是人物以泰納為藍本，連對風景的描寫也受到泰納作品的影響。

泰納　小帆船靠近海岸　創作媒材：畫布、油彩　尺寸：102 × 142 公分　收藏地點：倫敦，泰德畫廊

118.

暴風雪——汽船駛離港口

　　泰納：「為了觀察大海，我讓水手們把我捆在船桅上。我就那樣過了四個小時，沒指望能活下來。」他對於作畫的熱情在這句話裡表露無疑。

　　泰納在這一幅作品中成功地表達了他那極富獨創性的朦朧和轉瞬即逝的新風格。後來康斯塔伯曾把這種以旋風的形式來表現風暴的手法，稱為泰納的「彩色蒸氣」。從這個角度看，泰納似乎遠遠走在時代的前頭。

　　只不過有些評論家卻不這麼想，他們認為在這幅畫中，形體和戲劇性的場面都消失了，解釋這幅畫為：「肥皂沫和石灰水的結合」。泰納知道後多麼傷心！他的朋友兼評論家羅斯金記載說：「吃過午飯後，坐在火旁，我聽到他不時自言自語道：『肥皂沫和石灰水！』我問他為什麼要理睬別人怎麼說，他回答：『肥皂沫和石灰水！他們想要什麼？我真希望他們在裡面待過！』」

泰納　暴風雪——汽船駛離港口　創作媒材：畫布、油彩　尺寸：**91.5** × **122** 公分　收藏地點：倫敦，泰德畫廊

康斯塔伯
John Constable
1776-1837

康斯塔伯是十九世紀最偉大的風景畫家之一，1776年生於英格蘭的索夫克，故鄉的樹木、雲彩、水渠總是他作畫時最深的迷戀。從1799年到1829年，康斯塔伯花了近三十年的時間，才從美術院的學生成為美術院的成員。若將其繪畫比擬成文學作品，康斯塔伯的作品如同田園派小品，恬淡雋永，怡然中見深意。1837年因心臟病發突然去世，享年六十二歲。

119.

1823

從主教領地看索爾斯堡主教堂

康斯塔伯是十九世紀最偉大的英國風景畫家之一，其畫明白易懂，令人感到愉快又不失質樸。這幅油畫是受費希爾主教之託所畫，對他來說，教堂不僅是作畫的好題材，更象徵英國國家教會和英格蘭自然景色近乎神祕的結合。主教堂外型精緻典雅，畫面前景兩株彎曲的榆樹，如同哥德式拱門般巧妙地框住教堂並加以烘托。蔚藍的天空、潔白的雲朵襯托著教堂的塔尖，在草皮上吃草或在河邊飲水的牛群們，描繪出英格蘭特有的田園悠閒，以及教堂與大自然間和諧平等的氣氛。

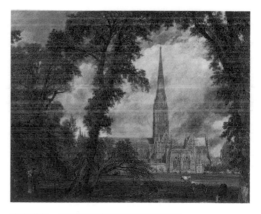

康斯塔伯　從主教領地看索爾斯堡主教堂
創作媒材：畫布、油彩
尺寸：87.6×111.8 公分
收藏地點：倫敦，維多利亞和亞伯特博物館

這幅作品無論在透明度、縱深度、氣氛、還是畫面的整體效果，皆有極高的成就，這是康斯塔伯在1828年喪妻後所繪的畫作難以比擬媲美的。「繪畫是情感的同義詞」，他曾如此說道。因此，從他畫風的轉變，我們也可讀出這位浪漫派的風景畫家，在後半生所面臨的孤寂抑鬱。

120.麥田

1826

　　這幅作品可以看出康斯塔伯特意迎合大眾口味，回到十八世紀畫家根茲巴羅時期的作品風格，希望能因此將畫順利賣給一般的民眾。雖然康斯塔伯曾批評根茲巴羅的風格過於華美俗麗，但從這幅畫中可看出根茲巴羅對他的影響深遠，與根茲巴羅作品的聯繫也顯而易見。

　　這幅畫中，小徑和水塘出自根茲巴羅的《科拿森林》，左側的枯樹也有根茲巴羅的影子，尤其是對樹木生動的處理方式。而畫中的精神和構圖也受到根茲巴羅的啟迪，因為任何農夫都不會把麥子種在溪邊，那根本無法收割；也沒有牧羊人會放任羊群遛躂在通往一片成熟麥田的大門，自顧自地趴著喝水。

　　白色的雲和藍色透明的天空，也占了相當重要的地位，雲層顏色的變化彷彿可看出光線透過雲層照到大地的景象。而圖中蜿蜒的小路，也是構圖的主要元素，將人帶往遠方的田野。

康斯塔伯　麥田　創作媒材：畫布、油彩　尺寸：142 × 122 公分　收藏地點：倫敦，國家畫廊

*121.*教會農場

1827

康斯塔伯這幅畫是為了紀念他的良師好友索爾斯堡主教費希爾而作的。費希爾於1825年去世，畫中附屬於教堂區域的土地，即是費希爾當初擔任教士時所得到的俸祿之一。

康斯塔伯的法國崇拜者德拉克洛瓦一語道出他的繪畫技巧：「康斯塔伯曾說過，他所畫的田野中，綠色是最出類拔萃的顏色，這是因為它是由無數種綠色所組合而成的；而大多數的風景畫家，所運用的綠色較缺乏深度與生機，因為他們的綠色單一乏味。」康斯塔伯運用色彩的技巧熟練，能製造景物前後的層次及厚度。

畫中農田與右側教堂的緊密關係，暗喻著英國國教與農業之間傳統上的相互聯繫。農場小屋周圍蓊鬱的樹木略顯陰沉，整幅畫面暗藏著憂鬱的調性。與《從主教領地看索爾斯堡主教堂》一畫比較，此畫的色調較深沉，畫面右側僅有一匹低頭飲水的馬兒，看來神情落寞，與那幅畫中集體吃草飲水的牛群形成強烈對比。

康斯塔伯曾說：「我僅指望少數的幾幅畫，能讓我身後留名，這幅畫就是其中之一。」可看出他對這幅畫的滿意與期許。

康斯塔伯　教會農場　創作媒材：木板、油彩　尺寸：59.7 × 78.1 公分　收藏地點：倫敦，泰德畫廊

安格爾
Jean Auguste
Dominique Ingres
1780-1867

出生在蒙托班的安格爾，從小在父親的薰陶下，對音樂和藝術同樣熱愛。1801年，安格爾獲得法蘭西學院羅馬大獎，五年後被送往義大利學畫。1834年他成為法蘭西美術院院長，並成立自己的畫室，期間他也曾接受官方的訂件，《荷馬的光榮》就是當時的作品之一。儘管人們對安格爾褒貶不一，但這位不知疲倦的藝術家仍然熱忱地工作。1867年因肺炎逝世，在他逝世之前的三年中，只完成了一幅他最著名的作品：《土耳其浴》。

122. 1806
皇帝寶座上的拿破崙一世

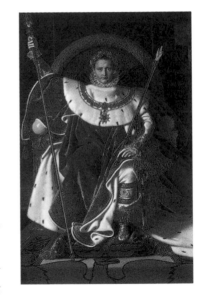

　　這幅作品所畫的拿破崙坐在半圓形靠背的寶座上，手持查理五世的權杖——「正義之手」，和查理曼大帝的寶劍，他身披大紅天鵝絨、貂皮襯裡、鑲綴金邊的拖地斗篷，腳踏一塊以雄鷹為主景、四邊裝飾著圓形花飾的華麗地毯。

　　畫中的拿破崙以其威嚴姿態、蒼白臉色、過度的對稱形象，及具拜占廷式的沉穩大方氣度而震撼人心。臉部和雙臂都呈現靜止不動的狀態，細節精準細膩的描繪令人印象深刻，色彩融於一片冷色光照之中，使主題形式和整體構圖搭配起來相當諧調。

　　但是畫中的拿破崙仍予人距離遙遠之感，一來是其表情冷峻、不可親近，膚色幾近慘白，坐在寶座上居高臨下氣勢凜然。再者是王者身上穿戴過分雕琢的華麗裝飾，都是冰冷沒有溫度的。每一個細節在在透露出這是一位高高在上，不容輕褻的尊貴王者。

安格爾　皇帝寶座上的拿破崙一世　創作媒材：畫布、油彩　尺寸：260 × 163 公分
收藏地點：巴黎，軍事博物館

*123.*浴女

1808

「美的形體是那些結實而豐滿的形體，在這些形體中，細節不能損害整體的外貌。」安格爾提到素描時曾如此說過。在他的畫作中，人的體態多豐滿圓潤。

這幅《浴女》中女子的形象，在安格爾的其他作品裡亦曾出現。不過這幅畫的構圖，較其他作品來得簡潔，更具力量。左邊厚實的棕綠色幔帳形成垂直的平面，觀者視線自然集中到右邊，那看來極具份量的白色臥榻，以及坐在其上的裸女。裸女溫潤的體型、膚色與暖調的白色臥榻之間，則用纏繞在裸女左臂上的衣物作為聯繫。

畫中的裸女雖然背向觀畫者，但是她的頭微微向旁傾，成了曖昧的邀請姿態。她彷彿知曉背後正有人想一窺她的面容，所以不用完全轉身，即成功地令人產生性感的遐想。畫中的形式、光線、色彩和線條，都承繼了義大利文藝復興時期大師們的筆法，體現了美妙的綜合，讓浴女沉浸在熾熱誘人的氣氛之中，引人遐思。

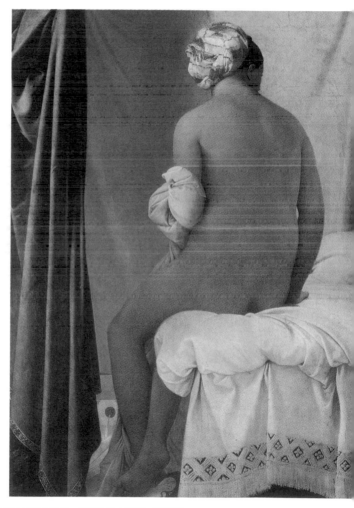

安格爾　浴女　創作媒材：畫布、油彩　尺寸：146 × 97.5 公分　收藏地點：巴黎，羅浮宮

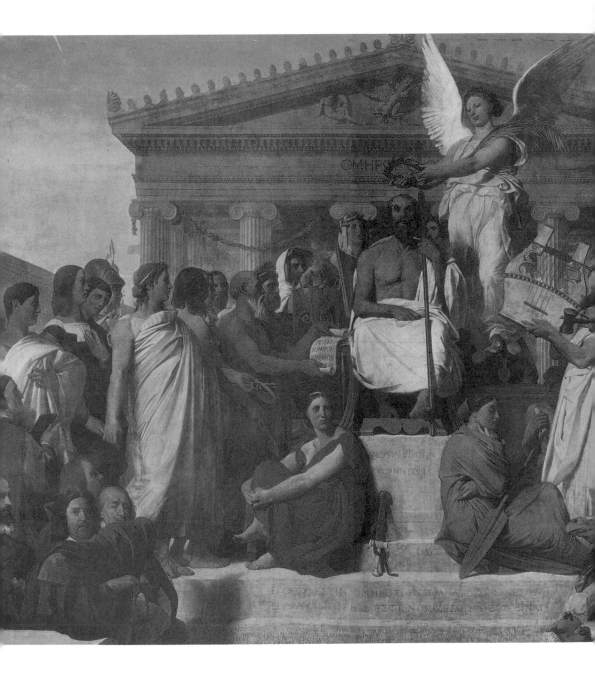

124. 1827

荷馬的光榮

　　這幅畫是1826年由官方授命安格爾為查理十世博物館第九展示廳的天花板繪製的。它表現的是荷馬的勝利，荷馬坐在愛奧尼亞一座神殿前的寶座上，由勝利女神為他加冕。荷馬周圍簇擁著一群知名的作家、哲學家、建築學家、音樂家和統帥，他們各自分屬不同年代，但都一同前來向荷馬朝拜、恭賀。

　　以中央的荷馬為中心向外延展，成為兩邊均衡對稱的結構，並形成一個略為向上發展的金字塔狀畫面，殿堂的莊嚴肅穆與神殿山牆的三角面，則強化了這樣的畫面結構。兩旁的人物多側身、轉頭朝向荷馬，以恭敬的眼神或獻上禮物，恭賀他的勝利，成眾星拱月之勢。

　　這幅畫中共有四十六位人物，能處理如此巨型的構圖和龐雜的圖像，顯見安格爾功力深厚。對於人物的配置，他可能借鑑於所崇拜的拉斐爾為梵蒂岡繪製的壁畫，因此安格爾也把拉斐爾畫在裡頭，你能找到他在哪裡嗎？

安格爾　荷馬的光榮　創作媒材：畫布、油彩　尺寸：386 × 515 公分
收藏地點：巴黎，羅浮宮

傑利訶
Théodore Géricault
1791-1824

在藝術作品中，傑利訶不追求唯美主義，他對模仿、對沒有靈魂的平庸想像力不感興趣，他要追求更自由、更真實、在生與死當中，引人思索的繪畫作品。在他生前，只有少數人能夠理解他的藝術理念，那是違反潮流者的宿命，他甘冒個人失敗代價的風險，勇敢、徹底的去支持自己的「真理」，終於在藝術史上留下地位。

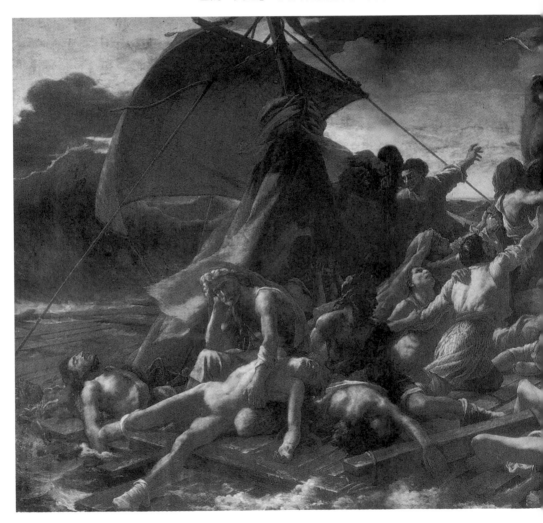

125.

梅杜薩之筏

　　梅杜薩是一艘軍艦，在1816年的航行途中觸礁沉沒。當時船上的救生艇只能容納二百多人，上不了船的一百多個士兵與船員造了一座大木筏應急，在汪洋中漂流了十二天之後，木筏上剩下十五個垂死的人。

　　傑利訶挑選了一個黑人站立於眾人之上，成為畫面中的最高點，可能是為了與天空的光亮背景形成較強的對比，也突顯出了他處理這幅作品時的激情。

　　那名黑人拚命地搖動著一塊布，向海平面上冒出的船隻呼救，表明了在梅杜薩之筏上還有倖存者，而聚集在桅杆（上頭還掛著鼓起的帆）周圍，畫面中央那些站立的人，與上升的巨浪、軀體拚命向上伸張的人物動作十分吻合。木筏左邊，一些人已經氣力衰竭，聚在一個不抱希望的男人身旁，男人呆坐著，一手扶著已經死去的同伴。與右邊一群急於呼救的人相互襯托之下，整個場面充滿令人動容的悲劇效果。

傑利訶　梅杜薩之筏
創作媒材：畫布、油彩
尺寸：491 × 716 公分
收藏地點：巴黎，羅浮宮

126.

患妒嫉偏執狂的女精神病患

　　傑利訶畫過一組十幅的精神病患者的系列肖像畫，送給巴黎一位精神

病專家E.J.喬治，可能是為了喬治醫生的著作所作的插圖，也可能是為了感謝喬治醫生醫治他在創作《梅杜薩之筏》時所患的神經衰弱症狀。總之，這幅畫面表現出來的，正是模特兒的精神狀況。傑利訶對他們的痛苦深表同情，也對如何看待精神病患者，以及這類醫學的研究極感興趣，就是因為這些因素，促使傑利訶創作出這些精神病患者的肖像。

　　對這些不幸的人，傑利訶給予人道的聲援，他似乎在批判當時社會上對精神病患者的殘酷說法（說那些人是金錢、戰爭、偷竊、嫉妒……的犧牲者），因此，畫面上這個老婦人害怕的、混濁的、微微抬起的目光當中，才會流露出她正在祈求同情和理解的眼神。

傑利訶　患妒嫉偏執狂的女精神病患者
創作媒材：畫布、油彩
尺寸：72 × 58 公分
收藏地點：里昂，市立美術館

柯洛
Jean Baptiste
Camille Corot
1796-1875

柯洛是法國最著名的風景畫家，他發展出一種如絨毛般柔和、詩意的畫風，迥異於直接而深刻的寫實觀察。這種慵懶、柔軟、以灰綠色調處理景物的獨特手法，當時在法國蔚為風潮。他的個人聲望在年輕一代藝術家心中非常崇高，而他也以自己的力量，努力緩和沙龍審查單位，對非學院派藝術家的嚴厲與排斥態度。他的作品無論大小，遍佈於世界各地的美術館，受到極大的推崇。

127.

1850-1851

早晨，仙女之舞

　　在碧綠的樹林當中，一個個沉浸在灰色透明光照之中的仙女和牧羊人，自在地舞動身軀，眼前的一切景像，像是場芭蕾舞劇，看著畫面、欣賞舞姿之時，在那林中空地、樹林間，似乎隱隱約約地，傳來了音樂聲，使我們也融入舞蹈的節奏裡。

　　柯洛曾經擬定了一項計畫，決定仔細研究一些大師的作品，他重新以普桑的新威尼斯派為借鑑，於是就產生了屬於柯洛的這一批典型作品。這批作品意味著他從傳統歷史風景畫中，逐漸走向充滿光彩與音樂節奏感的抒情風景畫，而這幅畫也是經過這樣長時間的研究後才得以問世的作品。

　　因此，我們可從畫中感受到，時光雖不斷流逝，柯洛在他近三十年之久的繪畫生涯當中，不論是按真實形體，還是根據風光景物，抑或依賴模特兒創作，始終如一。

柯洛　早晨，仙女之舞　創作媒材：畫布、油彩　尺寸：98 × 131 公分　收藏地點：巴黎，奧賽美術館

128.

1867

波微附近的瑪麗塞爾教堂

兩名婦人向我們走來，我們卻忍不住踏進她們的世界裡。最靠近觀

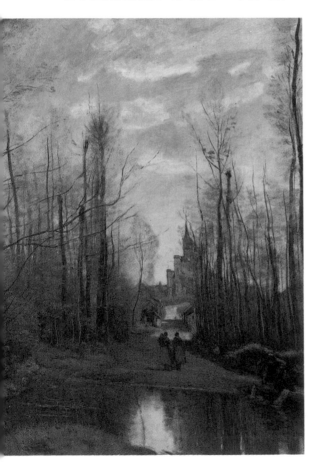

畫者的池塘水面首先向我們招手，道路兩旁修長的樹木則將我們的視線帶向瑪麗塞爾教堂，而教堂的距離隨著道路的延伸顯得十分遙遠，彷彿幻影一般佇立在渺小的盡頭深處。池塘中的倒影、樹叢的透明色調、棕色樹幹的扭曲線條、童話式的藍紫色屋頂教堂，和漂浮著略帶玫瑰色雲朵的淺藍色天空，透過柯洛細膩的線條描繪，諧調地呈現在觀者眼前。

大自然，是柯洛的模特兒，因為充溢著光線的自然界最具有繪畫的精確性。他相當熱愛大自然，即使是到了人生的最後階段，也要親身去體驗大自然的美妙。正由於他與大自然如此親近，所以不論是描述霧氣瀰漫的風景，還是帶有浸潤水氣的樹叢，他總能將這些瞬息即逝的型態，表現得恰如其分、唯美朦朧。

柯洛　波微附近的瑪麗塞爾教堂
創作媒材：畫布、油彩
尺寸：55 × 43 公分
收藏地點：巴黎，羅浮宮

*129.*芒特橋

1868-1870

　　這幅畫就像是在精湛的演奏技巧下，所散發出來的優美旋律。我們能看到，柯洛在一片透明的廣闊天地中，從一棵樹木，及其在各種不同時刻的光照下，繪出令人陶醉的景象。

　　芒特橋是現代風景繪圖中，技藝最高、最引人入勝的作品之一。遠景的橋樑，被前景的兩根樹幹橫切開來；滿溢的河水，像一面大鏡子似的映照橋墩；加上被畫緣切開的樹木和

河岸，構圖之優美幾乎像電影裡的景象。柯洛老練地處理了各種場面的線條，不論是河岸與橋樑的橫向線條、背景中山丘伸展的線條，還是那一根根樹幹、一簇簇枝葉，清淡的筆觸讓畫面不顯凌亂。

　　用精細筆法畫出的灰色、赭石色和綠色相互交錯，使畫中瞬間的景色及光線變得動人心弦，讓這幅畫陷入無法化開的沉沉憂鬱之中。

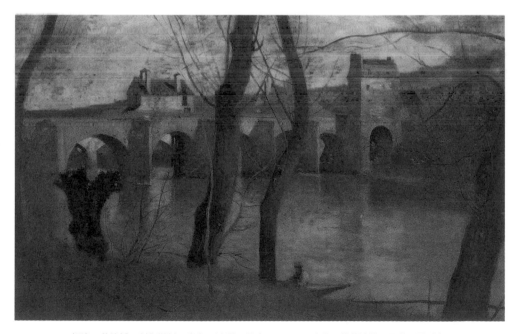

柯洛　芒特橋　創作媒材：畫布、油彩　尺寸：38 × 56 公分　收藏地點：巴黎，羅浮宮

德拉克洛瓦
Eugéne Delacroix

1798-1863

德拉克洛瓦是法國浪漫派繪畫的巨匠。他和當時居於主流地位的新古典主義相互對抗，以大膽的創意，以及鮮豔亮麗的色彩，描繪人類悸動的內心世界。因此，他也被譽為現代繪畫的先驅。此外，他的音樂和文學造詣也很深厚，曾經留下自己所寫的「日記」。代表作有《自由領導人民》等。

*130.*自由領導人民

1830

1830年7月，巴黎發生反對國王查理十世的戰爭，當時不論是貴族或平民都加入戰役，德拉克洛瓦對此也熱血沸騰，畫下這幅《自由領導人民》來顯示他參與國家政治事件的決心。

這幅畫是繼哥雅之後，第一幅關於近代政治的畫作，而它的藝術價值在於構圖嚴謹，結構上遵循嚴謹的幾何圖形，使畫中人物圍繞著中心人物——自由女神——排列，佈局上則呈三角形，自由女神握著旗竿的拳頭是畫作的頂點。

自由女神右側那一位戴著高帽、手拿長槍的青年知識份子，就是德拉克洛瓦自己，整幅畫的用色鮮豔，再加上強烈的明暗對比，讓匍伏在自由女神腳下，仰臉受傷的年更顯生動，這些因素使整幅畫作呈現出激情與真實感，使觀眾彷彿身歷其境，並傳達出發人深省的訊息，是近代政治畫的代表。

德拉克洛瓦　自由領導人民　創作媒材：畫布、油彩　尺寸：260 × 325 公分　收藏地點：巴黎，羅浮宮

131. 阿爾及爾婦女

1834

左邊的人物無精打采的靠著，中間的兩名婦女正低聲交談，右邊的婦女微抬著手臂，回頭看著那兩名婦女，轉身朝著畫的框外走去。

德拉克洛瓦於阿爾及利亞的旅行期間，他參觀了一間婦女的閨房，他當時驚嘆地說：眼前的景象好像回到荷馬時代，在古希臘的閨房內，婦女們看顧著孩子，或織著色彩斑斕的布匹，這就是我心中理想的婦女形象！

回到畫室中，他立即依照當時的速寫作畫，一幅大型油畫便從記憶與筆記中誕生，波特萊爾在欣賞這幅畫之後說：畫中充滿了靜謐、安詳的氣氛，房內堆滿了綾羅綢緞和化妝品，散發著春院特有的香脂味，一下子就把我們引向朦朧而深遠的悲傷氣氛中。他的見解也許超出了德拉克洛瓦的本意，但也反映出德拉克洛瓦利用他善於賦予事物、形狀和姿態某種意義的才華，讓畫作在表象之外透露出寧靜的氣息，卻深層地傳達出金色牢籠裡人們內心的苦惱和哀怨。

德拉克洛瓦　阿爾及爾婦女　創作媒材：畫布、油彩　尺寸：**180 × 229** 公分　收藏地點：巴黎，羅浮宮

132.

丹吉爾的狂熱教徒

　　在北非旅行使德拉克洛瓦心曠神怡，在那，他領略了眾多新奇的事物，也對東方文化產生魂縈夢牽的情愫，他用這幅畫來揭開伊斯蘭教神祕的面紗，也表達出他受東方風格以及繪畫題材的吸引。

　　畫面中間的伊斯蘭教徒，顯得群情激昂，下方的騎士身著黑色連帽斗篷，旁邊的旌旗迎風飄動，呼應著群眾。背景部份，德拉克洛瓦用赭石色，描繪出在陰影下的一排排的房屋，幾抹陽光灑瀉在陰影裡，高大的房屋與蔚藍的天空相連，使背景清澈明亮；而站在高處的數名人物其形態、服飾各異，加上白色建築物的襯映下顯得格外炫麗多彩。

　　在欣賞這幅畫時，您要從畫面右側兩位人物的視點來看這幅畫，才能理解俯瞰出來的街景，這幅畫作不僅是在描繪一起事件，引人注目的是，它表現出在激動騷亂的場面裡，群眾集體的動作和情感，成功地創造出生動而逼真的畫面，抓住那稍縱即逝的瞬間，流露出自然流暢的速寫風格。

德拉克洛瓦　丹吉爾的狂熱教徒　創作媒材：畫布、油彩　尺寸：98 × 132 公分
收藏地點：紐約，私人收藏

米勒
Jean-Francois Millet
1814-1875

米勒是法國的農民畫家，也是「巴比松畫派」的代表畫家之一。出生於面對英國的諾曼第地區，一個篤信宗教的小康農家。在巴黎學習歷史畫與肖像畫後，由於政治動盪的因素，與一些藝術家遷到巴比松定居，在此終老一生。他成功地將辛勤工作的農民，與崇高的宗教情操，真實而誠敬地描繪出來。代表作除了這幅《拾穗》之外，還有《播種者》與《晚禱》等作品。

*133.*拾穗
1857

由於巴黎政治動盪，街頭暴動頻仍，米勒與多位畫家一起遷居巴黎近郊，鄰近楓丹白露森林的巴比松村定居。他們在巴比松村寫生，主張把畫架帶出室外描繪大自然，這就是「巴比松畫派」或稱為「楓丹白露畫派」的起源，他們常被認為是印象主義者的前驅者。

畫面的遠處是整大車的金黃色麥子，主題是三個農婦低頭拾取田地上收割後的餘穗畫面，其中兩個仍在拾取，一個大概是因為彎腰過久，伸直了身子用一隻手捶著腰，眼睛望著天空。米勒自己曾說，他想表現的是這位婦人在這一瞬間，因為感到生活艱難，心中對到底是誰安排她們的命運，無語問蒼天的無奈與困惑。但是在瞬間之後，她仍要繼續和其他兩位同伴一樣，繼續低頭去拾取地上的餘穗，她們必須在汗流浹背、辛勤工作之後，才得以糊口。

米勒以細細密密的線條，來表現畫面中人物的皮膚及衣服的質感，以「遠明近暗」的光線處理方式，來展現田地遼闊、深遠的空間感，遠處還點綴著馬車、房子和人物。米勒成功地把當時社會上最微不足道的貧民，拿來作為畫中的主角，既記錄了當時的農村景象，也將社會中低下階層人民的無奈與辛苦，表露無遺。

巴比松畫派（自然主義）Barbizon School

在藝術的表現上，將人對事物的主觀經驗，與外界事物本身的現象分開來的一種派別，特別是指在繪畫上的派別。在藝術上，自然主義起於十九世紀的法國巴比松地區，這些畫家專門畫自然風景，又稱為巴比松畫派，自然主義對寫實主義的興起有很直接的關係。

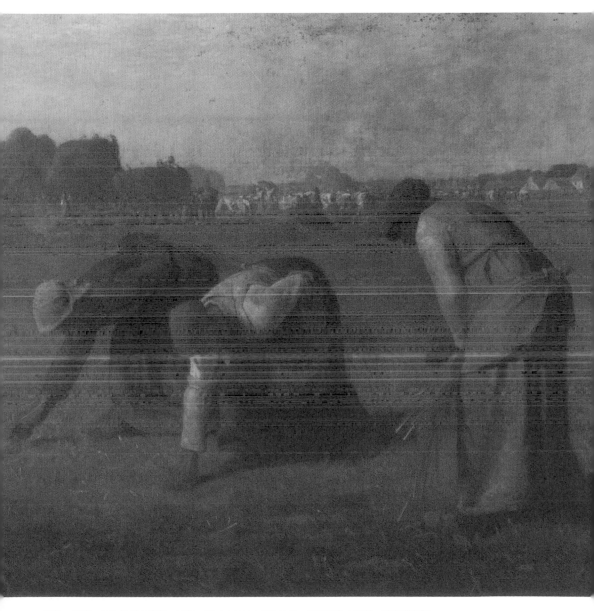

米勒　拾穗　創作媒材：畫布、油彩　尺寸：83 × 110 公分　收藏地點：巴黎，奧賽美術館

134. 帶黑狗的自畫像

1842

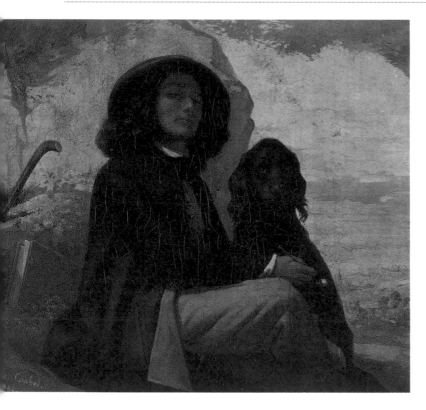

傳統，將自己置身於大自然的風景之中，狗與庫爾貝渾然一體，畫中的他以高傲微諷的神情看著我們，黑色的帽沿和浪漫式的長髮將他的臉框住，在金字塔構圖，以及赭石色、藍色和綠色所組成的明亮背景烘托下，庫爾貝深色的面龐和狗的剪影，成為山谷景致中最引人注目的焦點，而在他身後則有一本書和一跟手杖來彰顯他的個人色彩。

在背景上，若仔細觀察可以看到刮刀的痕跡，這是庫爾貝第一次使用這樣的繪畫工具，而在他日後的其他作品中，他就經常使用刮刀來塗抹濃厚的顏料。

不同於梵谷自畫像中的深沉，或是其他自畫像所透露出的深具涵義的感情，庫爾貝的自畫像則透露出輕鬆愉快，及混雜著天真與自信的神情，這幅畫讓他得以在1844年首次進入「沙龍」。

畫作承襲著十八世紀末浪漫派的

庫爾貝　帶黑狗的自畫像
創作媒材：畫布、油彩　尺寸：45 × 56 公分
收藏地點：巴黎，小宮殿博物館

庫爾貝
Gustave Courbet
1819-1877

庫貝爾是十九世紀法國寫實主義的巨匠，出生於佛蘭許‧康提地方的奧爾南，21歲時前往巴黎。由於持續不斷地發表類似平民社會告白的社會主義式作品，而屢屢與學院派發生激烈的衝突，他的作品無論在構圖或用色上十分獨特，氣氛凝重，非常引人入勝。他因激進的思想和行為，晚年流亡於瑞士。

135. 畫室裡的畫家 1855

這幅畫表現的是庫爾貝七年藝術生活的真實寓言。在這七年中，他所尊崇的藝術特色有了很大的轉變，從脫離浪漫主義走入寫實主義，從畫中那位與真人一模一樣的女模特兒，就可以看到這種畫風的轉變。

畫中的庫爾貝正在畫著佛朗科‧孔達多的風景，身旁是裸體女模特兒，前面的牧童正專心地注視著畫家的手，畫面的右邊聚集了作家、評論家和藝術家們，表示他們正加入寫實主義的「共同行動」，在窗口附近那對相擁的戀人，是自由戀愛的象徵，前面右邊一位高貴的夫人在丈夫的陪伴下拜訪畫室，代表業餘藝術愛好者；在全畫面的右邊，波特萊爾正在閱讀，他所代表的是詩人；最左邊的一群人，代表了各個社會階層。

由於寫實主義講究真實，畫裡畫家正在創作的畫，景色宛如仙境一般，成為整幅畫中最不真實之處，也因此曾有畫家認為這是這幅畫裡唯一的缺陷。（圖請見182.183頁）

庫貝爾　畫室裡的畫家
創作媒材：畫布、油彩
尺寸：359×598公分
收藏地點：巴黎，羅浮宮

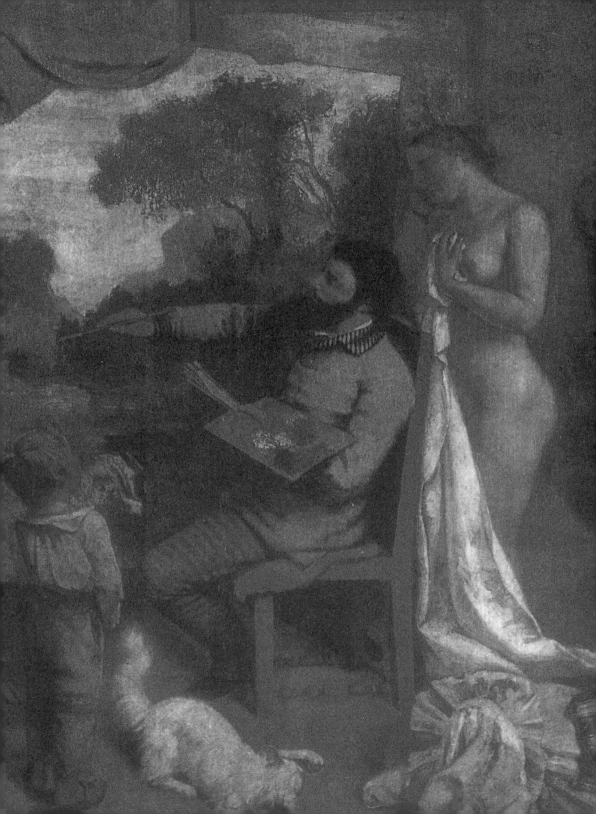

136. 愛爾蘭美女

1865

　　據說這幅畫是模特兒在坐定後，庫爾貝一氣呵成繪就的作品，所以畫風呈現自然且清新的風格。畫裡的美女是庫爾貝的好友，詹姆斯·亞伯特·馬克尼爾的未婚妻——喬安娜·赫佛曼，她也曾經是畫家惠斯勒的模特兒，因此在其他的畫作中，也可以看到她的身影。

　　畫裡令人心醉神迷如火焰般的長髮，框住愛爾蘭美女美麗的臉龐，她用手指輕輕梳理著秀髮，輕輕滑過她手指的波浪般頭髮，正是庫爾貝這幅畫作的主題。

　　由於受到左手持鏡子的限制，畫面取景只能到半身的位置，畫裡看出庫爾貝的畫風有日益簡潔的趨勢，而在這一幅畫以及後來的《銀鷗間的少女》和《三個英國小姑娘》中，都可以看到透露出充滿情慾與性感的特點，不過值得注意的是，這幅畫也是二度空間的裝飾藝術中帶有音樂風格的先驅。

庫爾貝　愛爾蘭美女　創作媒材：畫布、油彩　尺寸：**54 × 65** 公分　收藏地點：斯德哥爾摩，國立博物館

法托利
Giovanni Fattori
1825-1908

法托利從不認為自己是個風景畫家，相反的他是肖像畫的鍾愛者，但他卻畫出了超過一千幅的風景畫作品，他的目的只有一個，就是要讓他筆下的人、事、物等題材，都能有個完美的展示空間，他是斑痕畫派的代表人物之一，卻從未受到印象畫派的影響，畫風獨特而優雅。

*137.*補網人

1872

這是幅很小的畫，畫家卻在小空間中創造了寬敞的世界。為了遷就小畫布和直式的構圖，他不得不將佈局安排得更緊湊，在畫紙上方四分之一的高度，畫出一道和垂直牆面相連的低矮堤防，矮堤略呈弧形，區隔了一抹藍色海面和捕網人們所在的白色陸地，創造出明顯的景深。而從右邊站著的人開始，人物的體積和立體感都逐步縮小，他們剛好順著一個圓弧排列，與矮堤的方向相反，和地上的漁網一起發揮了穩定畫面結構的功用。

法托利也非常注意用色，天空和地面相似的黃白色隔著矮堤和海面相互呼應，直立牆面的灰白則和矮堤、魚網逐漸連成一片。因為漁夫們逆著光，所以畫家只畫了剪影效果般的深色背影，與海上黑色的船隻成為一個整體。海水亮麗的藍色，雖然在整張

畫裡只占了一小塊面積，卻是畫龍點睛的巧思。

法托利　補網人　創作媒材：畫布、油彩　尺寸：30 × 20 公分　收藏地點：杜林，私人收藏

138. 給小牛烙印

1890

　　「快！別讓他跑了！」畜圈裡，農人們正使盡渾身解數，和到處奔逃的白色小牛搏鬥，為的是幫牠們「烙下印記」。這個工作看來相當需要機智和體力，且一時半刻不會結束，以畫面右邊那三個正努力制伏地上小牛的農人為例，一個兩手使力抓住後腳，一個用上半身壓住牠，另一個則整個人都趴到地上了。

　　目睹這個趣味工作情景的，是當時在大城市佛羅倫斯擔任藝術學院教授的畫家法托利。那一陣子法托利接受奧爾西尼親王的邀請，在他的領地「拉瑪西里亞那」這個純樸的鄉村，逗

法托利　給小牛烙印　創作媒材：畫布、油彩　尺寸：86 × 172 公分　收藏地點：熱那亞，私人收藏

留了一段時間。農場的種種活動令他感到又驚奇又興奮，手上的畫筆因而忙個不停。

這張畫作的畫幅並沒有特別大，卻容納了如此眾多的出場人物，原因在於法托利以簡御繁的構圖能力。他先在畫面下方仔細描繪畜欄來決定場景，令觀眾覺得自己好像就站在欄邊親眼觀看般。畜圈裡安排的人物都是一組一組的，每個角落都發生著不同

的情節，而為了不使畫面流於雜亂，法托利將幾個主要情節處理得比較清楚，次要情節則以省略的筆法來畫。

左邊和中央兩頭小牛旋風似的奔跑姿態，以及地上斑駁的痕跡，營造出緊張刺激的動感，使人彷彿聽得見農人的吆喝聲。雖然那是一個忙碌的工作天，但遠方地平線上遼闊的原野和藍天，完全把鄉村生活的悠然渲染出來了。

牟侯
Gustave Moreau
1829-1898

1850至1856年間就讀巴黎美術學院時，牟侯就經常出入夏塞錫歐的工作室。1864年以作品《伊底帕斯和史芬克斯》而成名。1886年在古皮爾畫廊展覽其從《拉封登寓言》中獲得靈感而繪製的水彩畫。1892年開始，任教於美術學校，致力於象徵主義繪畫的創作。他的畫風充滿神秘的氣息，多半與宗教寓意相關。值得一提的是，他擁有盧奧和馬諦斯這兩位得意門生。

*139.*顯現

1876

　　莎樂美是聖經中一位十四歲的少女，她飽含慾望的事蹟和個人魅力，自古以來臣服了無數藝術家，讓西洋許多繪畫、戲劇、音樂、文學都圍繞著她打轉。牟侯這幅「顯現」便是其中之一，以莎樂美為主角，描繪故事將盡時，懾人心魄的經典鏡頭。

　　她的故事是這樣的：猶太國王希律不惜殺害兄長，和嫂嫂私通，娶了她〈也就是莎樂美的母親〉之後，又垂涎繼女莎樂美的美色。驕寵的公主莎樂美，因為厭倦眾人貪圖她外貌的嘴臉，而不願待在宮殿內，在皇宮四周閒晃。偶然間，她聽到了先知施洗者聖約翰的聲音，這位先知因為識破了國王和新王后通姦的祕密而被囚禁起來。莎樂美對他著迷不已，企圖誘惑他，卻遭到無情的拒絕，使她在羞赧之餘懷恨在心。

　　一天，希律王向莎樂美許下承諾，只要她願意為他跳舞，就答應她所有的要求。一曲舞罷，國王立即問她想要什麼？沒料到莎樂美陰沉而急促地說：「為我取來施洗者聖約翰的項上人頭！」希律王雖感到為難，還是命人砍下約翰的首級，盛在盤中呈上來。見到這顆還滴著血的獻禮之後，莎樂美瘋狂地抱起它親吻、震顫狂笑，久久無法停止。希律王則為這個女人的殘忍、嗜血和狂亂感到毛骨聳然，最後下令殺了她。

　　畫面中，施洗者聖約翰滴血的頭顱飛離地面，瞪著幾近全裸的莎樂美。妖豔的少女則毫不畏懼，一手向聖潔的金色光圈直指而去，以陰狠的目光大膽地回視。黑暗的背景中，同時散發著血腥和宴舞尋歡的萎靡之氣，更隨處可嗅見使人沉淪、墮落的

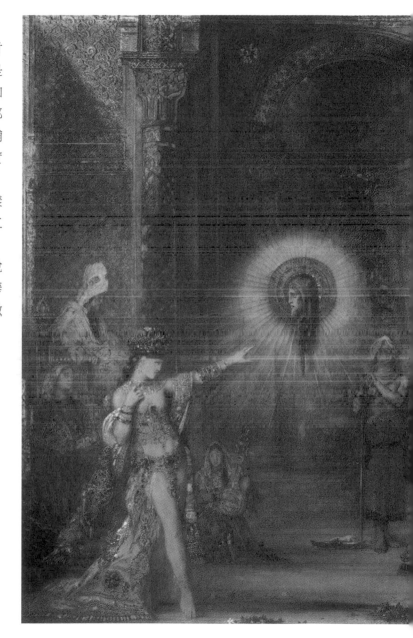

感官慾望。

　　早期從聖經中取材的繪畫並不罕見，但是牟侯生在十九世紀，和他同一年代的畫家大都已經走向戶外寫生，捕捉光影，創作一些寫實風格和印象派的作品。只有牟侯，這個謎一樣的低調畫家，仍待在工作室裡鑽研古代典籍，獨樹一格地畫著這類脫胎自傳說和寓言，華麗、神祕又難解的象徵性作品。

牟侯　顯現
創作媒材：畫布、油彩
尺寸：105 × 72公分
收藏地點：巴黎，羅浮宮

羅塞提
Dante Gabriel Rossetti
1828-1882

羅塞提是一位義大利裔的英國詩人與畫家，曾經支持過「拉斐爾前派」的活動。無論是他的詩歌或畫作，大多出自但丁的作品，充滿了中世紀夢幻世界的氛圍。1850年結識了妻子伊麗莎白，她既是羅塞提的模特兒，也在丈夫的啟發與鼓勵下，成為一位充滿詩意的藝術家。他們兩人最好的作品都是兩人在一起時創作的，也都死於毒癮。

*140.*命運女神

1876

1857年，為了繪製壁畫，羅塞提滯留在牛津。一天晚上，在一個小劇場的觀眾席上，羅塞提看見了珍，她那憂鬱如漆的眼神深深吸引了羅塞提。這場邂逅展開了一段得不到的愛情，與這幅《珀耳塞福涅》的誕生。

當時在英國，許多畫家都很喜歡描繪神話、騎士或聖經故事題材的作品，而被稱為「拉斐爾前派」領袖的羅塞提，自然也不例外。在他的畫中，模特兒都有著絕美的瓜子臉、長長的黑髮與憂鬱的眼神，珍也有著同樣的氣質。羅塞提對當時已婚的她十分迷戀，但羅塞提依然對吉絲無法忘情，面對愛情的破滅，他將現實中得不到的感情，寄託在這幅致力描繪的《珀耳塞福涅》中，畫裡充滿魔力的美麗女神，魅力四射，在近代繪畫史上占有不可抹滅的地位。

羅塞提　珀耳塞福涅　創作媒材：畫布、油彩
尺寸：119.5 × 57.8 公分　收藏地點：倫敦，提特奇拉利美術館

畢沙羅
Camille Pissarro
1830-1903

畢沙羅是印象派的元老之一。終身堅守其理想的畢沙羅，對印象畫派的形成與發展有著很重要的地位。他以長者的風度，團結印象畫派的畫家，因而受到人們的尊敬。他熱愛鄉村，從開始繪畫到1870年左右，始終專心於風景畫的鑽研。畫風樸實而有詩趣，筆觸分明，色彩濃烈，作品以描繪土地、原野、農村和農民居多，將對生活的深刻信念，與法國傳統的鄉村文化融入畫作中。

141.

1877

紅屋頂，冬日村莊一角

　　畢沙羅用厚實的筆觸將不同的色彩精心地擺放在畫布上，樸實地展現法國的自然風光，這幅充滿光影、色調迷人的《紅屋頂》是頗能展現他風格特點的佳作。畢沙羅把《紅屋頂》的畫面建築在由橘黃、赭石、紅色和土色所組織成的暖色調上，土色在綠色、淺藍色、紫色的襯托之下，顯得更加鮮明，充分表現出午後陽光照耀下的冬日氣氛。畫的結構是由三個重疊的畫面所組成，光禿的樹幹立於褐色與淡紅色的灌木叢之前，接著是一幢幢有著白色牆壁、紅色屋頂的房屋，最後，是一座由綠、黃、紅色塊所染成的斑駁山丘，朝著狹窄的天空向上延伸。

　　自然的畫面、簡潔的主體、構圖牢固的結構和顏色的厚實感都令人讚嘆不已，畢沙羅對色彩的表達已到了爐火純青的地步，觀者可以透過畫面的實感，感受到這詩情畫意的景致。

畢沙羅　紅屋頂，冬日村莊一角　　創作媒材：畫布、油彩　　尺寸：54 × 65 公分　　收藏地點：巴黎，奧賽美術館

142.

1888

盧昇的拉格洛瓦島，霧中的印象

1885年左右，畢沙羅結識了兩位「點描主義」繪畫的重要代表人物：秀拉和希涅克，在他們倆的誘導下，畢沙羅開始畫起他們的分光法繪畫。「點描主義」的準則是有關光線分解的視覺理論，這種理論認為，純色線條的細膩搭配，使顏色可以在畫布表

層融合為一體。對畢沙羅來說，當時的印象派繪畫已經毫無準則可言，而「點描主義」似乎可以保障印象派畫家所缺少的，那種畫面完全純淨的優點，所以他堅決地走向「點描主義」的準則中。直到1890年，經過一陣子的探索後，他覺得這種畫法畫不出脈搏在光線顫動下的跳動，所以放棄了這種畫法。

他說：「在經過許多努力的探索之後，我看出這種畫法對我而言，是不可能緊隨著我的感觸流動的，所以也就不可能表現出生活和運動，以及緊追自然界那瞬息萬變所引起的令人驚嘆的效果，如此一來，就無法使我的畫更具有特色了。所以，我不得不放棄這種畫法。」

畢沙羅　盧昇的拉格洛瓦島，霧中的印象
創作媒材：畫布、油彩
尺寸：55 × 46 公分
收藏地點：費城，約翰‧G. 約翰遜收藏館

馬奈
Édouard Manet
1832-1883

馬奈出身於巴黎的富有家庭，喜愛社交生活。1863年備受批評的《草地上的午餐》遭受沙龍的拒絕，同時也使革新派的畫家與之交好，形成了與學院派對抗的重要力量。在蓋布伊咖啡館裡，馬奈、莫內、左拉、畢沙爾、巴吉爾、希斯里藉由激烈的辯論和烈酒的刺激，組成了印象派小組。之後，某些學院派畫家逐漸受到印象派手法的影響，1882年，馬奈被任命為榮譽勛位團騎士，這是他經過艱鉅的奮鬥和努力，所得到的光榮成就。

143.草地上的午餐
1863

「我不想猜測為什麼一個聰敏、傑出的畫家會去選擇如此荒謬的構圖。但是該畫的色彩和光線部分，卻相當有特色，尤其是女人胸部的隆起部分，十分真實。」這是托雷‧比爾格對這幅展出後，隨即引起熱烈討論的畫作所給的評論。

觀畫的人看了這幅畫，都對畫中赤裸的女人能泰然自若、無拘無束般地坐在兩名穿著整齊的男人身旁，而感到驚訝，畢竟這幾乎不可能發生在現實生活的情境中；前景是散落一地的食物以及裸體女人所褪下的衣物；全畫中央偏上還有另一名衣衫單薄的婦女，正在溪中以手汲水預備沐浴。這幅畫的三個層面隨畫中的溪流蜿蜒，營造出流動的感覺。

周遭綠、灰、黑的色彩，突顯了位於畫面中央，以白色為基調的裸體女人，她怡然的表情正好迎上觀畫者的目光，手肘靠著膝蓋，手指托著下巴，一派輕鬆自在的模樣，十足令人玩味。

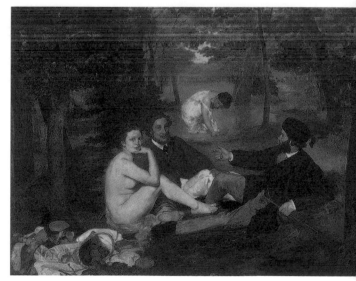

馬奈　草地上的午餐　創作媒材：畫布、油彩　尺寸：208 × 264.5 公分　收藏地點：巴黎，奧賽美術館

144. 短笛手

1866

「……人們在靠近馬奈的畫時，可以看到他的畫其實是精細，而不是粗略的。馬奈十分謹慎地使用畫筆，那絕非顏料的堆積，而是抹上一層又一層諧調的色彩。」他的好友埃米爾·左拉在《艾杜瓦·馬奈生平和批判研究》一書中如此寫道。

在這幅帶有日本繪畫風格的畫作中，我們還可以看到委拉斯蓋茲以及哥雅，不用任何背景和裝飾的畫風。畫中的小短笛手以右腳為重心站立，左腿向外伸展，上身自然向左傾斜，手指在樂器的孔洞上按壓，悠揚的音符流瀉而出，臉上神情專注，謹慎地演出他的獨奏會。

這幅畫中運用三種基本色調——紅色褲子、黑色上衣以及赭石色的背景。紅色褲子兩邊的黑色邊線，與黑色上衣連成一氣，紅、黑兩色間的關係，被馬奈以金黃色的衣扣和小笛手肩上的白色披帶突顯出來。赭石色的背景，是既無橫面又無豎面的抽象背景，赭黃的底色，以人物為中心，漸次向外加深，使短笛手處於明亮的空間中。

拉斐爾前派 · Pre-Raphaelite

拉斐爾前派興起於十九世紀中期的英國畫壇。1848年，由英國青年畫家羅塞提、漢特、米雷等人發起成立了「拉斐爾前派兄弟團」的組織，之所以定名為「拉斐爾前派兄弟團」，是認為文藝復興全盛時期以前的詩歌和藝術都是那麼盡善盡美。在拉斐爾的藝術世界中，人物具有理想美、色彩調和、構圖完美，這些優點在十九世紀英國皇家美術學院，被推崇為最高藝術指導指標。對於拉斐爾前派後期的唯美主義，很多人都認為過於俗氣。英國唯美主義的繪畫，追求的是為藝術而藝術，他們以十九世紀法國文學為先驅，將藝術的道德標準分離出來，強調美就是最好的，他們不重視內容，只訴諸感官，特別是女性的理想美和肉體的表現方法。

馬奈　短笛手　創作媒材：畫布、油彩　尺寸：160 × 98 公分　收藏地點：巴黎，奧賽美術館

145. 1881-1882

福里・白熱爾酒吧

擅長於畫作中製造層次感的馬奈，在這幅畫裡以鏡子為元素，成功製造出前景的吧臺、鏡中的吧臺以及後排大鏡子中映射出的繁華世界等層次。鏡中倒影映照出酒館女侍眼前站立著一位戴禮帽的男士，這幅畫即是從這名男士的角度出發，記錄他眼前所見的矛盾景象，觀畫者也一同將他所見盡收眼底。

吧臺前的女侍冷眼旁觀著面前燈紅酒綠的繁華景象，她的眼神中透露出一股漠然及說不出的無奈，臉上有著深刻的孤單和憂傷，繁華歡樂的世界近在咫尺，卻又似乎抽離於外，彷彿那樣的世界對她而言不過是鏡中幻影，那些在酒吧裡所上演的酒酣耳熱、觥籌交錯的喧鬧，都是屬於另一個世界的歡樂。在號稱十九世紀最優美的前排靜物之後，在熱鬧沸騰的背景之前，酒吧侍女略帶距離、有所節制的哀傷，成了最令人感嘆的對比。

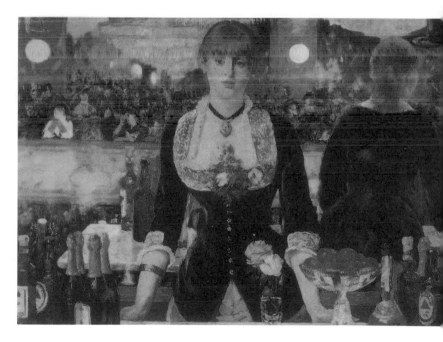

馬奈　福里・白熱爾酒吧　創作媒材：畫布、油彩　尺寸：96 × 130 公分　收藏地點：倫敦，柯特爾德藝術研究中心

惠斯勒
James Abbott
McNeill Whistler
1834-1903

惠斯勒是美國作家，1855年前往巴黎習畫，深受竇加與庫爾貝的影響，卻極少採用印象派手法來創作。他的繪畫作品充滿音樂元素的況味，他強調繪畫中應具備審美本質，對色調與色彩的配置及相應關係，有極為獨到的見解，因此他的作品件件優雅而沉穩。惠斯勒精通蝕刻銅版畫，即使嚴苛的批評家對他的繪畫創作有所質疑，但對他的銅版畫作品卻有極高的評價與推崇。

146.

1864

玫瑰色與銀：瓷器王國的公主

　　第一次世界大戰之後，日本浮世繪帶給西歐美術界相當大的衝擊，而這幅《玫瑰色與銀：瓷器王國的公主》正是揭開日本主義序幕的里程碑。1863年惠斯勒在倫敦開始創作這幅作品，畫室中充斥了和服、屏風和扇子等日本物品，而他個人醉心於日本器物的心情，則活生生的展現在這幅作品中。

　　畫中的公主春睡初醒的模樣，穿著凌亂的和服，握著扇子的右手顯得造作，屏風的擺設也很怪異，藍白雙色地毯及大花瓶，顯示惠斯勒對中國與日本的印象混淆。畫中公主的眼神茫然不知所措，給人一種極不舒服

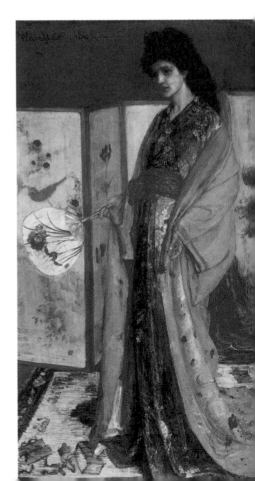

惠斯勒　玫瑰色與銀：瓷器王國的公主
創作媒材：畫布、油彩　尺寸：199.9 × 116.1 公分
收藏地點：華盛頓，佛瑞爾美術館

的感覺，其實畫中的公主是希臘總領事的女兒，總領事想為他的女兒畫一幅肖像畫，當時惠斯勒正瘋狂的醉心於日本，因此自作主張為女主角穿上和服，配上一堆日本器物與背景。當然這幅作品最後被退貨，但這幅作品仍是惠斯勒最具代表性的作品。

147. 1871
灰色與黑色的配置

　　來自世界各地的畫家，與巴黎印象畫派運動的接觸之後，都能各自帶走許多的新發現，而惠斯勒是第一位將巴黎的印象派新發現帶到美國的畫家。他的作品曾經與馬奈同時於西元1863年在「落選沙龍」中展出，並且與所有的同好分享他對於日本版畫的熱愛。

　　在他的創作中，印象派畫法成分並不那麼濃厚，他最關心的不是光線與色彩的效果，而是精緻的構圖樣式。他十分嫌惡群眾對於軼事奇聞的高度興趣，他認為如何詮釋色彩與形式，才是繪畫的真正內涵。這幅為他母親創作的肖像畫，是惠斯勒最著名的作品。當1872年展出這幅創作時，他給了這幅作品一個特殊的標題：《灰色與黑色的配置》。作品中呈現出一種縝密的平衡關係，柔和而低調的色彩從母親的頭髮與衣服，一直延伸到牆壁與背景上，加重了母親柔順、忍耐與寂寞的神韻，引起廣泛的欣賞與共鳴。

惠斯勒　灰色與黑色的配置　創作媒材：畫布、油彩　尺寸：162 × 144 公分　收藏地點：巴黎，奧賽美術館

148.

藍色與銀色的夢幻曲：大橋夜景

惠斯勒擅長以極端挑逗的手法，引起觀畫者的情緒，這樣精練的手法被稱之為：「製造敵人的溫柔藝術」。惠斯勒定居在倫敦，自覺有一股強大的力量，召喚他挺身前往現代藝術的戰場。

他喜歡替畫作取名字，也極端輕視學院派的理論，1877年，他展出了一系列充滿日本情調的夜景畫，提名為《夢幻曲》，每一幅都索價200基尼。當時的名評論家羅斯金寫道：「我從來沒料到過，一個紈褲子弟將一瓶油彩潑到大眾的臉上後，還要向大家勒索200基尼的高價。」惠斯勒立刻告他毀謗名譽，這椿案子再度揭開群眾與藝術家之間，深深的鴻溝與裂痕。惠斯勒被盤問道：「是否真的要為他這

些，只花了二天二夜所完成的作品，索取這麼龐大的代價？」惠斯勒回答說：「不！我是為了自己一生的努力與學問，才提出這樣的要求。」這個事件之後，惠斯勒正式成為「唯美運動」的領袖人物，具體證明了藝術中的「意識」，才是真正值得認真看待的東西。

惠斯勒 藍色與銀色的夢幻曲：大橋夜景
創作媒材：畫布、油彩
尺寸：68.3 × 51.2 公分
收藏地點：倫敦，泰德畫廊

寶加
Edgar Degas
1834-1917

寶加出生於銀行世家,就讀於法律學院,後來進入國立美術學校,拜倒於安格爾的畫作之下。他的素描技巧純熟精練,藉著掌握對象動作的瞬間,將流暢的線條飛快地表現於畫布上的獨特技巧,保存了法國近代生活的各種片斷景象。1865年以後,除了芭蕾舞女之外,也以賽馬、洗衣女等身邊常見的題材為作畫主題。

149. 舞蹈課

1873-1875

這幅畫相當有文獻價值,因為這間位於佩勒蒂耶街的劇院,在1873年毀於大火。

這是寶加最擅長創作的典型作品,他對舞蹈這個主題有極為深入的探索,也留下了精采的油畫、粉彩畫、水彩與雕塑作品。他創作了一系列記錄芭蕾舞盛大的演出、排練當時、出場之前,那些等待時光的畫作,以及數量繁多描寫舞者姿態的習作。

此畫記錄了排練時舞蹈課上課的情形,姿態優雅的少女們依著地板的線條錯落分佈,近景處的兩位少女,一位坐在鋼琴上搔著背,一位搖動著扇子,除為作品增加動感外,也將舞者的緊張、焦慮、暫時放鬆心情、精疲力竭和煩躁的情緒,做了精采的描述,挑高的屋頂和廳外的落地窗,則大大增加畫面空間的延伸與層次感。寶加對於用色與構圖有其獨到的見解,他一向選擇較高的透視點,並以明確而簡潔的線條、透明且細緻的顏色,來描繪舞者輕盈、純潔、天真浪漫的神態,而這也正是寶加最大的成就。

寶加　舞蹈課
創作媒材:畫布、油彩
尺寸:85 × 75 公分
收藏地點:巴黎,奧賽美術館

150. 苦艾酒

1876

　　這幅作品是竇加刻意安排營造出來的，為了描寫人們的「生活片段」，竇加特別邀請好友：演員艾倫・安德赫，飾演畫中醉得一臉茫然的女人，以及畫家兼雕刻師馬賽林・德布汀，飾演板著臉孔、無動於衷的男人。

　　這幅畫無論構思、空間的鋪排、人物的姿態、用色的精準度、光線投射在人物身上的明暗對比、酒杯酒瓶的透明感，還是牆上鏡子所反映的空間深度，相互輝映成趣，是一幅上上之作。

　　畫中衣著明亮的瘦弱女子，因為喝了過多的苦艾酒，神情恍惚的醉態躍然紙上，令人莞爾；而坐在她身邊衣著暗沉的粗壯男人，則自顧自地，無視於她的存在，除了色彩的對比分明之外，也成功地塑造了情緒上的極度反差。竇加的這幅畫，同時啟發了土魯茲・羅特列克，在1891年以相同題材創作了男女二人喝得酩酊大醉的《女友》那幅作品。

竇加　苦艾酒　創作媒材：畫布、油彩　尺寸：92 × 68 公分　收藏地點：巴黎，奧賽美術館

*151.*在舞臺上

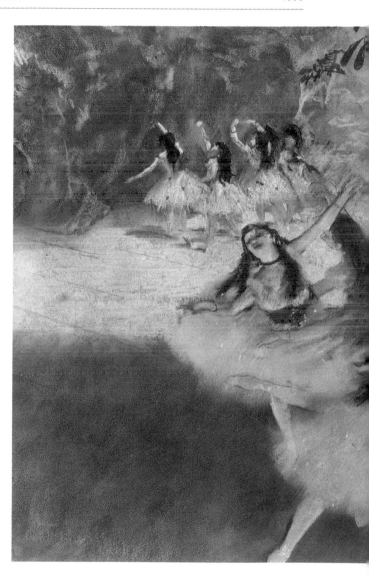

竇加晚期的作品筆觸愈來愈粗獷，線條也愈加簡潔俐落，他經常使用一些獨特的手法來安排畫面，譬如在這幅作品中，他以縮短線條的透視比例，來勾勒全畫的佈局，讓我們覺得位於前景的舞者，彷彿已經舞出了畫外。

運用粉彩畫的特性與技巧，竇加將芭蕾舞女郎舞裙的飄逸、透明和優雅的舞姿，表現得分外柔美、輕盈、玲瓏剔透。他充分展現了舞蹈的高尚與活力，在技巧上（而非內容上）更接近印象派的主流。通常竇加都是以地板的線條，來處理並控制畫面，但在這幅畫中他卻採用大量的留白，並以光滑的綠色地板來填補，彷彿正在等待舞者的即將到來，線條部分雖然隱而不見，卻無損於畫面的結構，用色雖不豐富，但卻營造出奪目的光彩和盎然勃勃的生氣。

竇加　在舞臺上　創作媒材：粉彩、畫紙　尺寸：**57 × 43** 公分　收藏地點：芝加哥藝術中心

希斯里
Alfred Sisley
1839-1899

希斯里是英裔的法國印象主義畫家,先被父親送回倫敦學做生意,因感到無趣回巴黎而立志成為畫家,之後和莫內與畢沙羅等人共同創立印象畫派,其作品以真實呈現自然的風景畫為主。二次大戰後,因得不到家裡的資助與不順遂的際運而一貧如洗。但今天人們仍視他為與莫內、畢沙羅齊名,最純粹的印象派畫家。

*152.*路維希安的雪 1874

1870年,普法戰爭爆發,巴黎被包圍。希斯里逃到巴黎以西30英哩的路維希安避難,因此未直接受到戰爭帶來的傷害,但是父親的事業卻受到極大影響,中斷了對他的資助,從此希斯里變得一貧如洗。但他並未因此改變繪畫風格,仍到路維希安、布吉瓦、阿戎堆等地描繪河岸與風景。

雪景是印象派畫家的寵兒,因為雪的反射作用形成了另一種光源,與天空的光源有微妙的不同,同時雪地與水面也呈現出完全不同的反射效果。當時,他們觀賞到日本畫家的作品,尤其是對雪景處理堪稱一絕的日本畫家弘重(1797-1858年)的木刻畫,因而對雪景萌生更強烈的興趣。希斯里這幅畫的中景,色彩繽紛明亮,街道盡頭的房子呈粉紅色,右邊的大門則是深綠色,這種使用對比色彩平衡畫面的技法,是西方自然主義傳統(印象派前身)的重要特徵。希斯里陸陸續續在路維希安畫了一系列的雪景,但只有這幅畫參加了1874年的首屆印象派畫展。

希斯里 路維希安的雪 創作媒材:畫布、油彩 尺寸:47 × 56 公分
收藏地點:倫敦,柯特爾德藝術研究中心

153.漢普敦宮大橋

1874

1874年，希斯里參加完巴黎首屆印象派畫展，不久後便重訪英國，住了約四個月。他大部分時間都待在漢普敦宮，那裡的泰晤士河就像巴黎的塞納河一樣，提供了他源源不絕的創作題材和靈感。

希斯里以一種觀眾能感受到的熱情，畫了漢普敦宮的新鐵橋。兩個橋墩之間奮力划槳的人，被刻劃得極富活力，與風中不停飄揚翻飛的旗幟互相呼應。天空大膽果斷的著色和泰晤士河的閃爍河面，更是這位擅長表現水景的大師傑作。希斯里此時的用色，與莫內的作品一樣清淡，整幅畫以印象主義典型的歡愉情調，來謳歌生活和大自然，使這幅畫成為其經典的傳世之作。

當時有位著名的詩人兼藝術評論家，在此畫問世不久後曾說：「印象派畫家放棄了學院派的三大戒律：線條、透視法和畫室的燈光。學院派畫家所認為的物體外部輪廓，印象派畫家卻視為活的線條，它不是按幾何圖案拼湊而成，而是用數以千計、不規則的筆畫所構成，若與畫幅拉開距離觀看，便會再現生活中的物象；此外，學院派畫家是根據透視法則來安排物體位置，而印象派畫家則是透過繁雜相異的色調和各種類型的大氣狀態，來確定透視的位置。」用這段話來評論希斯里的這幅畫，最是恰當。

希斯里　漢普敦宮大橋　創作媒材：畫布、油彩　尺寸：46 × 61 公分　收藏地點：科隆，理查茲博物館

154.　　　　　　　　　　　　　　1893
沐浴在陽光中的莫瑞教堂

　　莫瑞教堂始終是希斯里崇拜的地方，他還打算死後葬在教堂的墓地裡。他曾在一天之內的不同時辰，完成了11幅莫瑞教堂的連續畫作，顯示他的藝術造詣達到頂峰。

　　在這些畫中，希斯里設法表現莫瑞教堂的堅實穩固：陽光掠過了石頭，增添了石頭的色彩，它並沒有化解教堂的輪廓，而是加強穩固了教堂的建築結構。每一根石柱、每一面牆，都在冬天的陽光下熠熠生輝，彷彿是用不朽的石頭雕刻而成。

　　這位沉靜、誠實的畫家，把眼中看到的景致精確地呈現於畫面之中，即使在表現人造物體時，仍信守忠實於大自然的原則，這種信念可謂至死不渝，而他的創作更是樸素的傑作。

希斯里　沐浴在陽光中的莫瑞教堂　創作媒材：畫布、油彩　尺寸：**65 × 81** 公分　收藏地點：法國，廬昂美術館

塞尚
Paul Cézanne
1839-1906

塞尚是法國後期印象派的代表畫家,他將明快豐富的色彩,和嚴謹有序的畫面結構予以調和,開創了繪畫的新境界。雖然,他在生前只獲得少數人的賞識,可是死後卻對以立體派為首的現代繪畫風格產生很大的影響。他的靜物畫與風景畫的塗色技法,開啟了立體主義圖像裂解的開端,也被二十世紀的繪畫界大力推崇。

155.玩紙牌的人

1890-1892

塞尚曾畫了許多張以玩紙牌的人為主題的習作,並以這個主題作了五幅大小不一、人物數目不等的畫作,其中最大的一幅有五個人物,包括三個玩牌的人及兩個旁觀者。而這一幅,玩牌的人少一個,且好奇的旁觀者被取消了,只剩下兩個玩牌者主角。

瓶子放在桌子的中間,一束光線衝出了它圓柱狀的形體,這是觀察和表現塞尚空間感的一個最好例子。瓶子是整幅畫的中軸線,把畫分成兩個對稱的部分,突顯出兩個玩牌人面對面的「鬥爭」意象。瓶子的色調與左邊那人明亮的牌形成對比,而白色的衣領和煙斗在衣服大面積的深灰色調下更為顯眼。

這幅畫裡只出現了紅色、灰色、白色、深紅色、棕色,塞尚用色不多,卻能表現出人物真實的人體面像,同時預告了立體畫派即將出現的訊息。

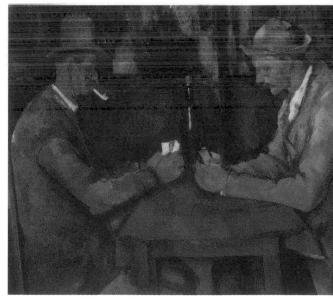

塞尚　玩紙牌的人　創作媒材:畫布、油彩　尺寸:45 × 57 公分　收藏地點:巴黎,奧賽美術館

*156.*靜物

1895-1900

這是塞尚最後幾幅靜物畫中的一幅，他完全置自然主題於不顧，充分發揮他的繪畫技巧，強調視覺效果。畫家創造了一個自己所獨有的空間，完全擺脫了傳統的透視法，為這種獨特的結構選擇不尋常的角度，因而折服了我們，把我們引入此一創造出來的現實和「邏輯」中。

塞尚按照他自己的繪畫方法創造出一種「反透視法」，他不是讓觀賞者進入畫中，而是把他所描繪的物和人帶向觀賞者，走出畫框之外。也就是說，他所畫的並非物體本來的模樣，而是從人的眼睛裡呈現出來的形象。如此一來，觀賞者的目光自然就被吸引到畫中多個不同的物體上去，像是在白桌布上熠熠發光的橘子和蘋果，將會一下子進入視線的焦點之中，而不會先把目光停留在盤子、水果盆或罐子之上，更不用說桌布的皺摺和背景毯布的陰影了。

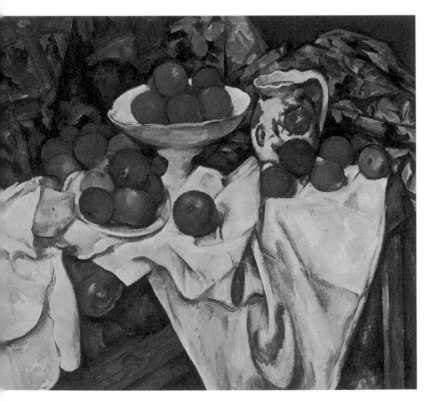

塞尚　靜物　創作媒材：畫布、油彩　尺寸：73 × 92 公分　收藏地點：巴黎，羅浮宮

*157.*浴女們

1898-1905

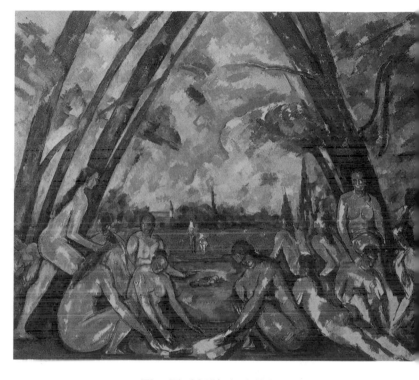

浴女們頎長美麗的裸體是這幅畫的重點，也是塞尚繪畫生涯晚期從不厭倦的主題。畫中光影變化豐富的藍灰色河流，是流經普羅旺斯的阿爾克河，塞尚就是以這個自然浴場為場景，反覆描繪沐浴的人群，推敲各種表達技法，將藝術推向更高的境界。

在這幅畫裡，岸邊成群的女子裸體看起來雜亂，事實上卻是經過仔細安排的，她們有的倚著樹幹，有的剛剛起身，有的蹲坐在地面……姿勢不一，但不論以正面、側面或背面對著我們，身體都剛好與兩旁往中間傾斜的大樹樹幹平行呼應，巧妙平衡了畫面。

為了強調這個露天場所裡大自然所引起的光影變化，畫家採用了平塗的方式，著重透明感的保留和呈現，一層一層看似隨意地將顏色疊上去。而皮膚、樹木、土地、雲中偶有的亮光等諧調的暖色調，則與藍天綠葉的冷色調兩相對比，占據的色塊面積大小相仿且勢均力敵，讓整個畫面更加醒目。

塞尚　浴女們　創作媒材：畫布、油彩　尺寸：208 × 249 公分　收藏地點：美國，費城美術館

*158.*聖維克多山

1904-1906

《聖維克多山》是塞尚重複兩遍、十遍，乃至二十遍一再鋪陳的畫作。塞尚一次又一次地修改他的線條，不管在油畫還是水彩畫上，都是直接用塊狀的顏色去修改畫面，使畫面更富於顫動的生命力。

塞尚用其畫筆創作出景色、大地、光線和暗面，顏料和畫布是他創作時的幫手，他揮灑畫筆和抹刀毫不吝嗇，在窄小的平面上鋪開顏料，試圖構成一個複雜的拼合物，讓它慢慢顯出外型和厚度，就算不小心留下了空白，也能使外圍重疊的顏色產生新的視覺效果。在此畫中，他把物體的各個面像與光線拼合在一起，進而勾勒出山巒、房子和樹木的實體輪廓。

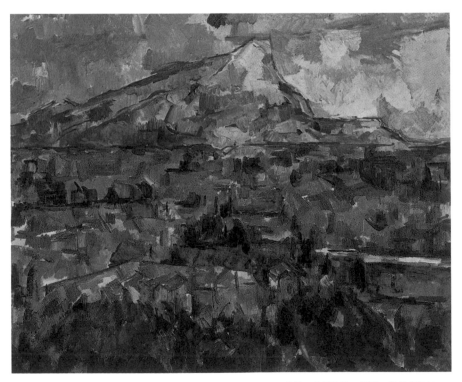

塞尚　聖維克多山　創作媒材：畫布、油彩　尺寸：73 × 91 公分　收藏地點：美國，費城美術館

魯東
Odilon Redon
1840-1916

魯東是法國人，但他在美國人的心目中卻占有特殊的地位，許多美國人將他視為是一個土生土長的美國藝術家。魯東的畫作涵蓋了多種流派，但他仍是一個孤獨的藝術家。他從未想要成為大師，或收納學生。但這並沒有妨礙他成為後人的榜樣。他雖從未脫離過客觀現實，卻一貫追求夢幻與神祕的創作氛圍，塑造了他的個人風格。

159.

1909

薇奧萊特・海曼肖像

　　這幅粉彩畫包含了魯東藝術的兩個典型：植物世界，和人；或者也可以說是花卉與女性。

　　在繪畫史中，以花卉為背景的女性肖像畫並不少見，但這幅畫中，花卉與人物的關係卻與眾不同：這些花朵的枝葉，並沒有被拿來當作是陪襯女性肖像的裝飾物或花冠，而是成為畫中的主角。在兩個縱向的佈局中，植物若和人物相比，實際上發揮了同等的重要性。

　　在畫面左半邊，花朵與枝葉凸顯在灰色背景上，而在畫面右半部，則是薇奧萊特纖柔的側影。花叢的色調和諧、色彩繽紛，與人物皮膚的淺粉色，及其衣服的淺綠色相互呼應，背景的色彩，則使淺綠色幾乎變成透明。（圖請見210頁）

象徵主義 · Symbolism

象徵主義的興起是對印象派與寫實主義的反動，1886年9月18日，詩人摩里亞斯在費加洛報上發表了「象徵主義宣言」，指出藝術的本質在「為理念披上感性的外形」。其目標是為了解決橫亙在精神與物質世界之間的衝突，希望以視覺的形式，來表現神祕與玄奧的世界。象徵主義由評論家奧里葉奠基，推崇由高更所提出的理念，堅信：「藝術品必定是觀念的、象徵的、綜合的、主觀的、裝飾性的。」他們關心的是詩意的表達、神祕的內容，而非形式，讓作品本身去傳遞內心的情境，使感情得以不朽。

魯東　薇奧萊特‧海曼肖像　創作媒材：粉彩　尺寸：**72** × **92.5** 公分　收藏地點：美國，克利夫蘭美術館

莫內
Claude Monet
1840-1926

莫內是法國近代繪畫史上，最傑出的印象派代表畫家。為了繪畫，曾經從諾曼第前往巴黎，和畢沙羅、雷諾瓦、希斯里等人交往密切，後來又前往英國，接受透納、康斯塔伯等人的薰陶。回國後，完成了《印象‧日出》這幅名作，採用原色主義、色調分割等技巧，表現出光影變幻莫測的各種景象。晚年在巴黎郊外西伯尼的家中，持續創作和睡蓮有關的大型作品。

*160.*印象：日出 1872

就是這幅畫，不僅在當時的畫壇引起軒然大波，同時也為「印象畫派」決定了名稱。

1874年在一份名為「錫罐樂」雜誌上，刊登了由評論家勒魯瓦所寫的一篇抨擊性的文章，他以極諷刺刻薄揶揄的語氣，批判了十幾天前開始，在著名攝影家納達爾的工作室所舉辦的一次畫展，展出莫內、寶加和莫利索等人的作品。

勒魯瓦用：「印象？這幅畫應該會有什麼印象……技法如此隨意、輕率，連糊牆壁的胚紙，都比那幅海景來得精美。」這樣的批判，引來支持與反對的兩派人馬展開論戰，沒想到吵得愈凶，愈為這幅作品帶來名氣。

莫內曾經打趣的講述了整個過程：「為了這次展覽我送去了一件作品，創作這幅畫時，我從窗口望出去，太陽隱在薄霧當中，船的桅杆指向天空……他們問我該用什麼畫名時，我隨口說：就寫『印象』吧！沒想到這個名稱，卻為我們開了這麼大的一個玩笑。」

莫內　印象‧日出　創作媒材：畫布、油彩　尺寸：48 × 63 公分　收藏地點：巴黎，馬爾蒙頓博物館

*161.*窗前的卡蜜兒

1873

卡蜜兒是莫內的第一任妻子，時常充當莫內的模特兒，她的身體虛弱，在1879年去世，留下了一個孩子。

莫內早期的作品，都是以卡蜜兒為模特兒，1880年之後，女性人物成為莫內畫作中不可或缺的重要元素，成為界定畫面比例的重要標地。

這幅肖像畫描繪他與妻子，在阿戎堆寓所度過的快樂夏日時光。莫內讓卡蜜兒嬌弱的身體來支配了整個畫面，燦爛的夏日陽光，呼應著粉紅色洋裝的白色衣領，和醒目的簪花帽；斑爛繽紛、爭奇鬥豔的花朵，則襯托著卡蜜兒虛弱但嬌柔的美麗。

急驟的筆觸、迅速揮就的藍色、紅色、黃色、粉色、白色、淡藍色的花朵，以及間雜的綠色枝葉，令人心曠神怡，無怪乎會有人熱中於依照此畫來佈置家裡的花園了。

莫內　窗前的卡蜜兒　創作媒材：畫布、油彩　尺寸：60 × 49.5 公分　收藏地點：法國，阿戎堆，私人收藏

*162.*阿戎堆附近的罌粟

1875

　　和卡蜜兒回到法國鄉間阿戎堆居住的莫內，度過了一段平靜悠然的時光。在那裡莫內可以隨時親近他所熱愛的大自然，在寬廣的藍天下，盡情研究光影對景色造成的影響，然後展開畫布，描繪隨著四季變化的美麗風景。加上此時卡蜜兒剛剛繼承了一小筆遺產，向來纏著他們不放的經濟壓力，終於可以稍稍紓緩了。

　　春天一到，阿戎堆附近的野罌粟田，就會綻放成一片火紅花海。莫內當然抵擋不了如此豔麗的引誘，經常帶著畫具前去，為罌粟花留下了好幾幅優雅的寫真。

　　這幅畫中綠色草地上的罌粟花，在藍色、棕色和黃色的映襯下，更耀眼了幾分。倘若我們緊緊跟在畫中白帽小孩的身後，就一定能深刻體會罌粟花的美，因為他就是循著紅色罌粟所開的路線走來的，而且即將鑽入眼前大片的花海中呢！地平線上還有一對小小的黑色人影，他們站的位置和白帽小孩之間呈現一個傾斜

的角度，彷彿正朝他的方向往畫面近景處走過來，而這個安排刻劃出整幅畫景的深度。此外，左邊傾斜排列、由外而內逐漸縮小變矮的兩棵樹，也帶有這種效果。

莫內　阿戎堆附近的罌粟　創作媒材：畫布、油彩　尺寸：54 × 73.5 公分　收藏地點：私人收藏

163.

1878年6月30日，聖德尼街的節日

哇，這是怎麼回事？仔細瞧，除了畫面右邊中間一面三色旗上，依稀可以辨認出拼湊成「法蘭西萬歲」字樣的幾個字母外，這幅畫裡居然找不出任何具象的輪廓或形體！到處都是飛散的小色塊，而且大多是未經調色、鮮豔而強烈的紅、黃、藍三原色。

這些小塊的純色在空氣中顫動飛舞，構成了屋頂、窗戶、街道、人潮、彩旗和長杆，把慶典歡慶喧鬧的感覺傳達得淋漓盡致。節日當天，莫內就是站在陽臺上俯瞰這熱鬧的景象，手中畫筆頻頻沾上顏料，疾速揮灑在畫布上，就好像一陣陣急雨驟落一樣。那時他正因為經濟太過窘迫而結束在阿戎堆的寧靜生活，帶著妻兒到巴黎碰碰運氣。速速畫完《聖德尼街的節日》後，莫內又尾隨人群轉戰蒙托爾熱街，創作了它的姐妹作《蒙托爾熱街的節日》，後來這兩幅畫成了使他名聲大噪的印象派宣言。

的確，在這幅畫裡，莫內其實只想藉著斑斕的五彩，營造出全國性節慶歡欣鼓舞的印象而已，至於完整真實的細節和模樣，透過觀畫，觀眾的眼睛自然會重新組合出來。

印象派・Impressionism

因為莫內畫了一幅《日出・印象》，令當時參觀的人大為吃驚。當時的美術記者Louis Leroy在報導中嘲笑他們的作品如同畫名「印象」一樣，作畫只憑印象，因此稱這派的人為「印象派」。

印象派奉光線為導師，他們認為一件物體會隨光線的變化而不斷的變色、變形。印象派的畫家看見的黑不是黑，而是深紫、深綠、靛青三色調成的。印象派由科學分析得知綠、橙、紫為光學的三原色，而不是過去畫家認為的紅、黃、藍。所以太陽光是白色還是黃色，要依當時的時間而定。印象派的畫將作畫的層次變廣、變深，光不是白色，影子也不黑，用這個角度來看世界色彩繽紛，而且改變了幾千年來繪畫的遊戲規則。

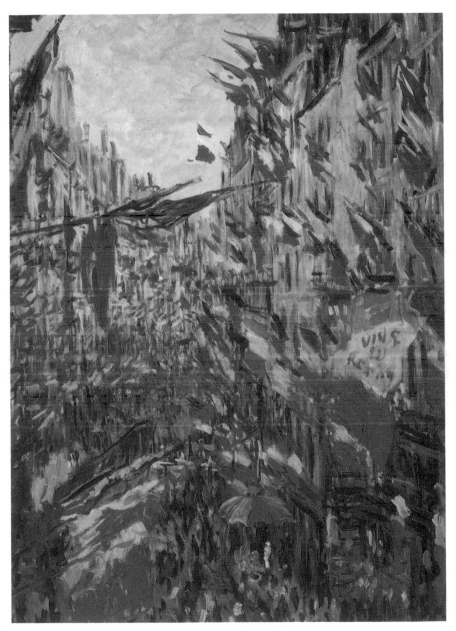

莫內　1878年6月30日，聖德尼街的節日　創作媒材：畫布、油彩　尺寸：76 × 52 公分　收藏地點：法國，盧昂美術館

*164.*睡蓮

1905

自從在吉凡尼的農莊永久定居下來後，莫內迷上了園藝，1893年他在自家房前買下了一塊地，並在一位日本園藝師的指點下著手設計花園，他開挖池塘、遍植睡蓮，還在池塘上架了一座小橋。此後20年，他的靈感幾乎全來自於這裡。

他觀察水上花園所創作的繪畫獨樹一格，這幅《睡蓮》的畫面中沒有天空，沒有地平線，茂密的植物和映照岸邊景象的水面充塞了整個篇幅，而睡蓮漂浮在水面上。

莫內以睡蓮為題的一整組連作中，後期的作品都不重形式，光線把色彩融化幾近一片朦朧。莫內擴大了他的水上花園，但他真正的興趣仍只在光線以及氛圍。畫面呈現的效果不斷變化，不僅僅只在季節轉換時分，因為對莫內而言，睡蓮並非景觀重點，它們只是陪襯……。」

莫內　睡蓮　創作媒材：畫布、油彩　尺寸：90 × 100 公分　收藏地點：美國，波士頓美術館

雷諾瓦
Pierre Auguste Renoir
1841-1919

雷諾瓦是法國的印象派畫家，出生於利摩市，曾從事陶瓷的繪圖工作，爾後正式學畫。使用分割筆觸，捕捉戶外光影流轉的印象，留下數量眾多的風景和肖像畫。在經過了「危機」時代後，其畫風丕變，在後期達到了以豐富色彩讚美人生的畫風，其代表作有《浴女》等。

*165.*煎餅磨坊舞會

1876

煎餅磨坊是巴黎蒙馬特區的一家露天舞廳，建在二座磨坊附近，煎餅是當時舞廳出售的特製點心。平時這裡就有各式各樣的客人，到了星期假日便在園子裡舉辦露天舞會，熱鬧非凡。畫中這群放蕩不羈、生氣勃勃的人們，在華爾茲舞曲中翩翩起舞。

這幅畫的構圖十分複雜、龐大，一群群各自交談、跳舞、聚會的歡愉人們，熱鬧喧嘩，既無所謂前景，也沒有畫出天空。從樹葉縫隙中漫射下來，灑在人群身上的交錯光點，以及對稱和諧的色調，構成完美的佈局，閃爍的光影彷彿正隨著不斷移動腳步的人們，閃閃發亮著。

當時雷諾瓦實在是太窮了，請不起模特兒，只好請朋友們來助陣。那位穿條紋衣裙的姑娘叫做愛絲塔拉，據說她的妹妹珍娜就是「鞦韆」那幅畫的女主角；而位於桌邊聊著天、喝著石榴汁的，包括了喬治·里維埃在內的青年，都是雷諾瓦的好朋友們。

喬治·里維埃在他的著作中曾經寫到：「這是記錄巴黎人生活情景，最精確、真實的寫照。而以這麼大的畫幅來創作生活情景的畫作，則是一項大膽創新的嘗試，必然會結出成功的碩果。」（圖請見218.219）

雷諾瓦　煎餅磨坊舞會　創作媒材：畫布、油彩　尺寸：131 × 173公分　收藏地點：巴黎，奧賽美術館

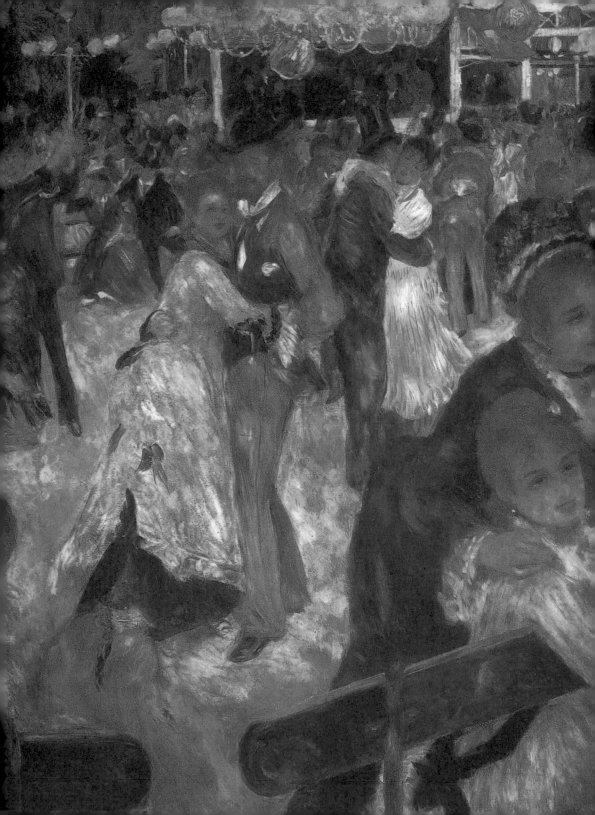

166.鞦韆

1876

維克多‧修葛是一位海關職員，也是贊助雷諾瓦最多的人，從1875年開始，他不僅購買雷諾瓦的畫，還請他畫肖像畫，並讓雷諾瓦住進他的家。他家花園裡有一棵蘋果樹，樹上懸著鞦韆，那景色令雷諾瓦十分著迷，「鞦韆」這幅畫應該是在這裡創作的。

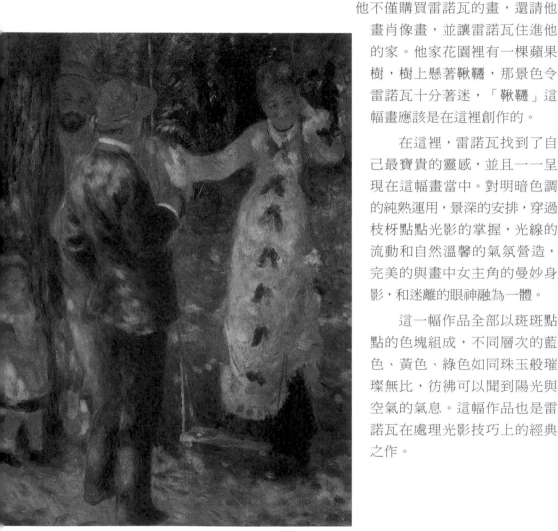

在這裡，雷諾瓦找到了自己最寶貴的靈感，並且一一呈現在這幅畫當中。對明暗色調的純熟運用，景深的安排，穿過枝枒點點光影的掌握，光線的流動和自然溫馨的氣氛營造，完美的與畫中女主角的曼妙身影，和迷離的眼神融為一體。

這一幅作品全部以斑斑點點的色塊組成，不同層次的藍色、黃色、綠色如同珠玉般璀璨無比，彷彿可以聞到陽光與空氣的氣息。這幅作品也是雷諾瓦在處理光影技巧上的經典之作。

雷諾瓦　鞦韆　創作媒材：畫布、油彩　尺寸：92 × 73 公分　收藏地點：巴黎，奧賽美術館

*167.*鋼琴前的年輕姑娘 1892

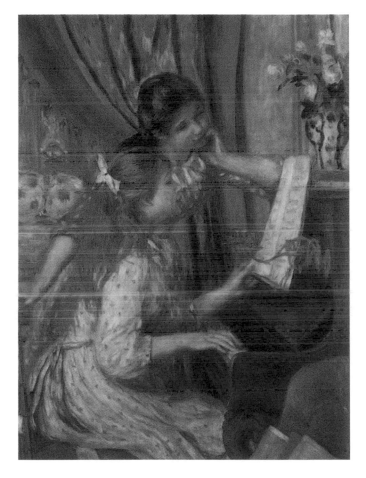

這是雷諾瓦非常喜歡，而且不斷重複創作的主題之一，但令人驚訝的是，每一幅作品都會給人帶來驚豔的新意，和驚奇的感受。

整幅畫以暖暖的黃色作為主調，恬靜溫馨、詩意盎然，琴聲彷彿隨著空氣飄進了觀賞者的心裡。作品中並沒有採用太鮮豔而喧鬧的顏色，即使是畫面中占有重要平衡地位的瓶花，也是粉嫩淡雅的色調，但卻產生畫龍點睛的效果。

這個時期的雷諾瓦對光線的處理，已經非常純熟，他靈活運用著印象派的繪畫技巧，以及對光影的獨特見解，讓浪漫、溫馨、愉快的情緒，不斷地流瀉在整幅作品之中，這幅畫也經常被拿來當作音樂會的海報主題。

雷諾瓦　鋼琴前的年輕姑娘　創作媒材：畫布、油彩　尺寸：118 × 89 公分　收藏地點：巴黎，私人收藏

盧梭
Henri Rousseau
1844-1910

盧梭出生於法國北部的拉巴爾，後來曾移居安傑。曾一度投身軍旅，退伍後到巴黎擔任海關的職員，前後長達二十二年之久。他雖然被稱為「素樸派」的代表畫家，但那種幻想式的熱帶叢林特殊畫法，對於現代的畫家產生了很大的影響。他的作品都很精細，用色鮮豔，主題充滿神祕的氣氛。

*168.*戰爭

1894

看到了嗎？盧梭以純熟的畫面組織能力和擅長的象徵手法告訴我們：戰爭就像一位馳馬而過的女神，鐵面無私、不留情面！為了表達這個觀點，這位風格獨特的畫家訂了一張特別大的畫布，並且用平塗的著色技巧來展現這個想像出來的場景，於是《戰爭》這幅嚇人的畫作便誕生了。

女神和她的黑馬占據了畫面中心，強勢地將觀眾的視線拉過來，氣勢驚人，手中的火把、散亂的頭髮和馬匹因狂奔而飄起的馬尾呼應一氣，連天上朵朵不祥的紅雲都彷彿受到她的帶動，急速往右邊堆去。

地面上則散落著橫七豎八的不完整屍體和血塊，成群的烏鴉開始肆無忌憚地啄食，有些嘴裡更駭人地銜著帶血的腐肉。若你在屍橫遍野中，看到畫面左下角那隻令人不舒服的斷臂，此時沿著對角線望去，就會發現非常注重構圖的盧梭，在右邊也畫了一根被折斷的樹枝來對應。這幅充斥死亡意象的嚴肅畫作，也有個輕鬆的趣聞：有些藝評家堅稱，這些死屍中，有個與盧梭第二任妻子的前夫長得很像。

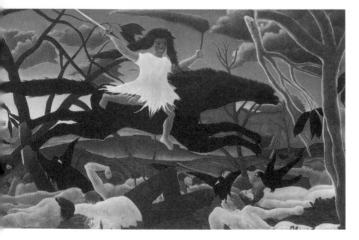

盧梭　戰爭　創作媒材：畫布、油彩　尺寸：114 × 195 公分　收藏地點：巴黎，奧賽美術館

*169.*入睡的吉普賽女郎　　1897

　　這一幅畫訴說的應該是一個令人屏息的危急時刻，但由於右上角那輪皎潔的明月和周圍的星星光線照亮了場景，反倒散發出寧靜而使人放心的氣息。

　　這是一段在沙漠中發生的情節，一個黑皮膚的吉普賽女郎，她是曼陀鈴的琴手，穿著直條紋的東方式衣裙，由於已經精疲力盡，把水壺放在旁邊，枕著隨身攜帶的靠墊就沉沉入睡。誰知道一頭大獅子正好路過，幸好只在她身上嗅來嗅去，並未吃掉她。

　　如同魔術和童話一般引人入勝，這一幅畫作發表時風靡了不少超現實主義者，這些人為畫中那奇異的幻想成分著迷不已。營造這種神祕氣氛的，是畫家構圖的功力和選擇色彩的直覺。

　　遠方低矮的山丘橫越中央，區隔天空和地面，將畫面一分為二，斜躺的吉普賽女郎和站姿威風、髮鬚發光的獅子間，關係既平衡又張力十足。盧梭最愛讓畫中主角的正面面向觀眾，這次的吉普賽女郎也不例外，畫家用白、藍、黃、橘等顏色，把她的服裝描繪地格外精緻，並讓她微啟著唇、露出白亮牙齒的臉龐清晰地呈現在我們面前。

盧梭　入睡的吉普賽女郎　　創作媒材：畫布、油彩　尺寸：129.5 × 200.5 公分　收藏地點：紐約，現代美術館

*170.*玩足球者

1908

　　身著藍白條紋運動衣的球員已經接到球了！他正一邊閃避對手，一邊往前奔跑……，是不是充滿了電影慢格的效果呢？這是盧梭相當具時代意義的創作實驗。這幅畫誕生於1908年，當時巴黎舉行了首屆英法足球比賽，這種運動一時之間蔚為風尚，而電影也在同時興起。盧梭從這兩項時興風潮中得到靈感，模仿電影構圖的手法，凍結球員一系列運動的姿態，創造出早期喜劇片中人物動作笨拙、畫面滑稽的效果。

　　畫面的深度和人物的動感是這幅畫表達得最為成功的兩個地方。盧梭取兩條對角線的交點為透視點，耐心地將兩排樹的葉子往中央愈畫愈小，並以漸層的方式處理整體色調，營造出強烈的景深。而這一群人的動作是有順序的，球從右邊被傳到左邊，敵隊的球員也隨之作出反應。藉由這樣的安排，連續的時間感奇異地出現在靜止的畫面中。

　　雖然這幅畫的題材來自現實生活，但盧梭依然把想像元素放進畫中，所以我們可以看到他將標題訂為《玩足球者》，畫中人物玩的卻是橄欖球，這種令人摸不著頭緒的表現。

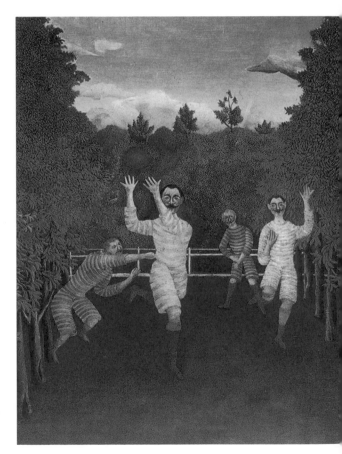

盧梭　玩足球者　創作媒材：畫布、油彩　尺寸：100 × 81 公分　收藏地點：紐約，古根漢博物館

高更
Paul Gauguin
1848-1903

高更出生於巴黎。開始時只是一位「周日畫家」，曾經加入印象派，最後則獨自建立了被稱為綜合主義（Synthetism）的繪畫風格。強調大膽的線條，和裝飾性的色面構成，為現代繪畫帶來了革新的觀念。他為了厭惡文明世界的欺騙與狡詐，兩度到大溪地居留，他對於當地淳樸恬適的文化傳統相當喜愛，因而完成了許多獨特的作品，終老於拉‧多明尼加（La Dominica）島。

*171.*塔馬泰特

1892

「塔馬泰特」是大溪地人口中的市場，高更這幅畫描繪的就是市集一隅。但是，長凳上五位婦女的坐姿，背後兩個男人挑魚的動作，是否令你想起古老而神祕的古埃及？沒錯，這幅大溪地的生活寫真確實充滿埃及風情，因為曾經說過「世上科學性最強的原始藝術，發生在埃及」的高更，就是從埃及的浮雕和壁畫中得到創作靈感的。

這幅畫樸實無華的構圖方式和用色，宛如高更對自己歐洲文明人身分的一次背叛，他不再為計算畫面比例和色調而拿不定主意，直接揮筆將眼睛所看到的事物畫下來，而且塗上的幾乎都是不用費心調配的顏色。「這一切多麼簡單！」畫家愉快地在日記中寫著那一個下午。「塔馬泰特」裡強烈而明快的色彩使他眼花撩

亂，金黃色的陽光更令他急於把一切都傾倒在畫布上，於是奔放的黃、橙、藍，甚至是搭配起來突出顯眼的紅、綠兩個互補色，全都跳躍在灰底之上，原始而燦爛。

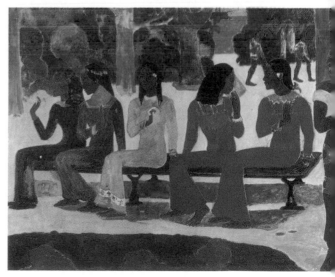

高更　塔馬泰特　創作媒材：畫布、油彩　尺寸：78 × 92 公分　收藏地點：瑞士，巴塞爾美術館

172.

我們從何處來？我們是什麼？我們往何處去？

我們從何處來？我們是什麼？「我們從何處來？我們是什麼？我們往何處去？」一個聲音在有生之年裡不斷逼問著剛強而敏感的高更。終於，在1892年，他拋下妻小，決心徹底反叛看似安詳和諧，實際上對待不服從規則的人們卻非常殘酷無情的歐洲文明，隻身前去野蠻的大溪地部落，滿懷希望地相信能在那裡求得問題的答案——渾沌的人類生命本質。

一開始並不盡如人意，已成為法國屬地的大溪地島，存在著的原始

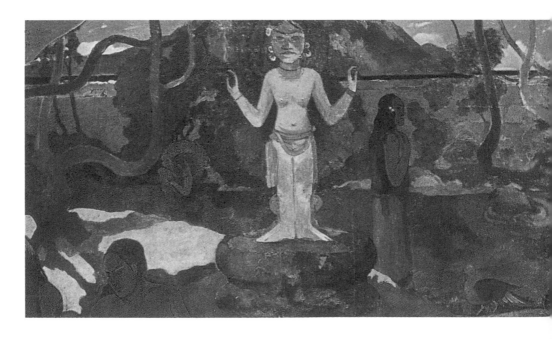

和純真正一點一滴流失中,渴望當個野蠻人的高更屢屢喟嘆自己來得太遲了,並且曾一度為沒有預料到的困難,過著充滿折磨、極端消極的痛苦生活。但他始終不曾停止與自我的搏鬥,也依然為這個景色未被破壞殆盡的熱帶島嶼深受感動,他以藝術家和普通人的身分持續思考著人生,創作出一幅幅用生命刻劃的傑作。

放逐自己的高更,想要探求的不僅是當地自然景觀隱含的意義,或原始部落人們的內心世界。透過作畫時的互動與反思,將文明人內心的迷惘、憂傷和焦慮,甚至那些陰暗的缺陷,具體地表達出來,才是他最深沉的信念。

高更到底找到了什麼答案呢?畫家有個願望,要人們跳脫語言和文字,直接從畫面去感受,因此在這幅畫刻意的三段式構圖中,從右而左安排了三個主角,嬰兒、採果的年輕人,以及老婦人,輪流向我們訴說出生、過活和死亡的祕密。

這是人類一生必然經歷的過程,也是高更對自己內在省思的總結,和他一生並未虛度的證明。

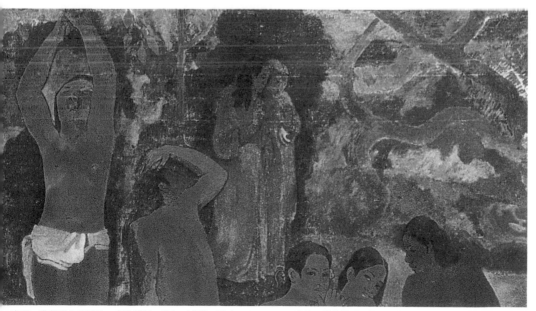

高更　我們從何處來?　創作媒材:畫布、油彩　尺寸:139×374.5 公分　收藏地點:美國,波士頓美術館

173. 白馬

當夜色降臨，高更總愛坐在他大溪地幽靜的茅屋邊，閉眼遙想遠古曾經發生過的神聖事蹟，不可思議的事物每每像謎團一樣在他的眼前浮現又消失，像個美夢。他形容自己如同在呼吸著原始傳說中那遠逝的芳香。

因此，當偶然在帕特農神廟西邊的簷壁看到一面刻繪著森林和馬匹的浮雕時，幻想過的神獸堅毅挺直的身軀線條，旋即出現在高更的腦海中，成了他作畫的靈感。

在畫中不知名的森林裡，美麗的駿馬一匹匹在高更奇異的用色手法中成形，依序在觀眾眼前登場：首先是主角白馬俯頭飲水，將前腿伸進有橙色反光的藍黑色河流中；接著是在綠地及河面變化多端的藍色水波中顯得格外醒目的紅馬；最後遠遠延伸的淺色河岸告訴我們，在林蔭深處，還有另一匹褐綠色的馬。這種色彩表現，使高更被後世看作西洋藝術史上「野獸派」的先驅。

不僅如此，常常把繪畫比作音樂的高更，更在這幅「白馬」裡運用了大量曲線來構圖，使得無論是在畫面一角生長、彎曲的樹木枝枒，白馬弧度儀雅的背頸部，或是蜿蜒的綠地河岸形狀，都有致地產生互相呼應的旋律感，配合美妙而超乎現實的色調，讓人不禁想更深入地去探索這座彷彿不存在的森林。

高更　白馬　創作媒材：畫布、油彩　尺寸：**140** × **91** 公分　收藏地點：巴黎，奧賽美術館

174

戴芒果花的大溪地年輕姑娘

「她耳上戴的花朵正在聞她的芳香」，再度回到大溪地，被畫中兩位姑娘的古典美和風姿所吸引的高更，在日記上這樣寫著。此時他已決心棄絕歐洲文明，永遠不復返了。這個大洋洲島嶼上熾熱的陽光、充滿自然野性力量的原始風景和人物，為這位原本是成功股票經紀人的畫家不安的內心，注入了些許的慰藉與安寧。也許正是因為這緣故，他在這裡所畫下的種種，往往超越了事物本身原有的形象，流露出莫名的神祕感。

《戴芒果花的大溪地年輕姑娘》即是如此。高更說他在這幅畫中畫下了眼睛和心所見到的一切，還有光憑眼睛是無法發現的如同火焰般的熱情。面對沉思中的大溪地姑娘略微傾斜的面容、皓潔無瑕的身體和她們捧著花籃充滿奉獻心意的雙手，的確很難無動於衷。以強烈繪畫風格捕捉住這種獨特女性魅力的畫家，在描繪姑娘們線條突出的前額時，甚至引用了愛倫坡的話讚嘆道：「若缺乏獨特比例，就不可能會有完美無缺的美。」

月光下甜蜜無聲的美麗引誘，正在這幅畫中流動，高更將他在片刻中感受到的幸福，傳遞給欣賞這幅畫的人們。

高更　戴芒果花的大溪地年輕姑娘　創作媒材：畫布、油彩　尺寸：94 × 72.2 公分　收藏地點：紐約，大都會美術館

梵谷
Vincent
van Gogh
1853-1890

梵谷是荷蘭奧倫達地方的人，在巴黎期間曾受到印象派和日本浮世繪的影響。35歲時，因嚮往明亮的太陽而移居地中海畔的艾魯（Arles），以實現與其他藝術工作者共同生活，共同勉勵創作的「南法工作室」的夢想。他召來了高更與他同住。從他發病割掉自己的左耳後，數次進出精神病院。《艾魯的寢室》即是描繪在「南法工作室」期間梵谷的房間。

*175.*夜晚的咖啡館

1888

住在阿爾時的梵谷，迷上了畫燦爛的星夜。在他寫給愛彌兒·貝納的信上寫著：「我對描繪夜景、夜空及夜晚的景致著了迷，這個星期我除了畫畫、吃飯、睡覺之外，什麼也沒作。我會一口氣畫12個小時，甚至16個小時，然後連睡12個小時的覺。」

入夜後，他更時而漫步在街頭巷尾，時而佇立在路燈下，觀看宛如藍色布幕的璀璨星坑，捕捉閃爍的星光。於是，他支起畫架，將藍色的夜空、黑黝黝的房舍陰影，從屋子裡流瀉出來的溫暖燈光，以及閃閃發亮如寶石般的星星，一一入畫。

藍色與黃色向來是梵谷的最愛，這兩種對比色，一個訴說著恬靜的心情，另一個則代表著喧鬧的氣氛，在這一幅畫當中，即便靜謐的藍色夜晚將至，但由鵝卵石鋪成的廣場，在黃色調的燈光下，依舊展現著人們的歡樂與活力。

梵谷　夜晚的咖啡館
創作媒材：畫布、油彩
尺寸：70 × 89 公分
收藏地點：紐哈芬，耶魯大學藝廊

176.

1888

夜晚的咖啡館——室內景

這間夜晚的咖啡館內飄著誘人犯罪的香氣，激情和危險正悄悄埋伏在其中。梵谷剛到阿爾時，一直住在這裡，後來才搬進黃屋，與高更共同生活了兩個月。這是一個肯收留醉漢、夜遊人與付不起住宿費者的下等酒店。梵谷寫信告訴弟弟西奧，他想要畫出這裡「暗」的力量，表現一個使人墮落、喪失理智的地方，「好似魔鬼的硫磺火爐」。

於是，他用象徵鮮血和慾望的紅色塗滿了牆壁，將蠢蠢欲動的罪惡力量環繞在畫面的上半部；天花板則大膽地用了和牆面互補的綠色。兩者之間刺眼的對比，營造出咖啡館內令人不安的氣氛。

至於畫裡的燈光，是從爛醉如泥的酒客眼裡看到的燈光：朦朧、晃動，光暈一圈疊著一圈，令人無法把視線集中。天花板上一盞盞昏黃的燈，照亮了淡綠色的撞球桌、地板、後門，以及頹喪而稀少的酒客，使寂寥的夜晚咖啡館，多出了幾分生氣。

梵谷　夜晚的咖啡館——室內景　創作媒材：畫布、油彩　尺寸：81 × 65.5 公分　收藏地點：荷蘭，奧特盧，克羅勒─穆勒美術館

*177.*向日葵

1889

「前幾天高更對我說，他在莫內家看到一幅向日葵的油畫，向日葵插在一個精緻的日本花瓶裡，但是，他還是比較喜歡我畫的這一幅。」從梵谷寫給他弟弟西奧的信中，可以看得出他對這幅創作是多麼的滿意。

梵谷對向日葵有強烈的喜愛，他曾經畫過許多幅以向日葵為主題的作品，從含苞待放的花蕾、盛開的花朵、枯萎的花枝；從鮮豔的黃色、橘色到褐色、綠色都有。

當時，他想用這些畫來裝飾自己的房間，卻在1888年12月病倒了，到了隔年1月，大病初癒的他，創作了這幅經典之作。在畫中，他以大膽飽滿、鮮豔繽紛的色彩，恣意地將花朵盛開時的生命力，

描繪得淋漓盡致。他說：「我愈是年老醜陋、貧病交加、惹人討厭，愈要用鮮豔華麗、精心設計的顏色，為自己雪恥……。」

梵谷　向日葵　創作媒材：畫布、油彩　尺寸：95 × 73 公分　收藏地點：阿姆斯特丹，國立梵谷博物館

*178.*加賽醫生肖像

1890

「他在幾年前喪妻，但他的確是個好醫生，他的職業和信仰，支撐著他走過那段辛苦的歲月，現在我們成了好朋友……我正在為他畫像。」當梵谷離開聖雷米鎮之後，移居巴黎以北的奧文斯，由加賽醫生監護。加賽醫生也是塞尚和畢沙羅的好朋友，而且還是一位業餘的藝術家，曾經傳授梵谷蝕刻畫的技巧。

加賽醫生相信，創作能撫平梵谷的劇烈情緒，因此很鼓勵他將全部心力投注在創作上。梵谷為他畫像，增進了兩人的信賴與友情，梵谷在一個月之內，畫了兩幅加賽醫生的肖像，兩幅的構圖相同，唯一的不同點是，桌上的毛地黃旁邊多了兩本書。另一幅作品曾經在世界級的拍賣會上，刷新了交易紀錄，轟動一時。

整幅作品以藍色為基調，撐著頭的姿勢與醫生憂鬱的眼神，和大片的深藍與黑線條，烘托出一股緊張與悲傷的氛圍，同時也預告了畫家的生命即將結束。

梵谷　加賽醫生肖像　創作媒材：畫布、油彩　尺寸：68 × 57 公分　收藏地點：巴黎，奧賽美術館

秀拉
Georges Seurat
1859-1891

秀拉是新印象主義的創始者，生於巴黎的富裕家庭，就讀於國立美術學校，加上他受到化學家希夫羅（Chevreul）等人的光學理論引導，從事科學研究，因而創造了在畫面上合理安排細密色點的「點描畫法」，成為二十世紀最重要的畫派之一。他的作品經常使用幾何構圖，以點描手法所呈現的極富詩意的作品，受到極高的評價。

179.大碗島的星期天

1884-1885

這幅1886年展出的畫作，被認為是「點描主義」的典型，即畫家不利用畫板或畫布上的調色去尋找和獲得補色，而是將顏色一起放上去，讓觀賞者的視網膜來做「視覺調色」，這些畫布上無關緊要的顏色，在視網膜上重新組合所產生的不是顏料的混合，而是顏色與光線。

《大碗島的星期天》堪稱是現代藝術最複雜的作品之一，且不論其技巧與構圖，光畫面所呈現的景象，就遠遠超過任何一個工業都市郊區午後所發生的事情。秀拉研究每個人物的細節，並將他們安置在精確的幾何圖形內，在明暗強弱的對比中，使畫裡的不動人物表現出奇妙而有秩序的姿勢與位置，從中獲得一種牢靠的和諧。

然而秀拉這幅畫最大的藝術成就，是將時光的律動保留在不可思議的靜謐當中。時間彷彿在樹蔭下停止流動，畫中人物在原位不動，目光凝視遠方，人與物都小心翼翼地停留在自己的位子上，沉浸於一種超越主題的氣氛中，成為社會象徵、時間象徵，甚至是生活中對立力量的象徵。

（圖請見236.237頁）

點描派 · Pointillism

新印象派又稱點描派或分割派（Divisionism）。點描派是一群將印象派的理論用科學的方法發揮到極致的畫家，依據印象派的理論，太陽光的顏色是由分光鏡所分析出來的七色，所以印象派的畫家多用那七色作畫。不過點描派的畫家不但只用七色作畫，還將七色原原本本的用點描在畫布上。若只是將畫的一部分放大來看，只是重疊的色點可能大家根本看不出來，但把畫放到一定的距離來看，所有的色點把您的眼睛當作調色盤，所呈現出來的耀眼，其清新的風格不是其他畫法所能比擬的。

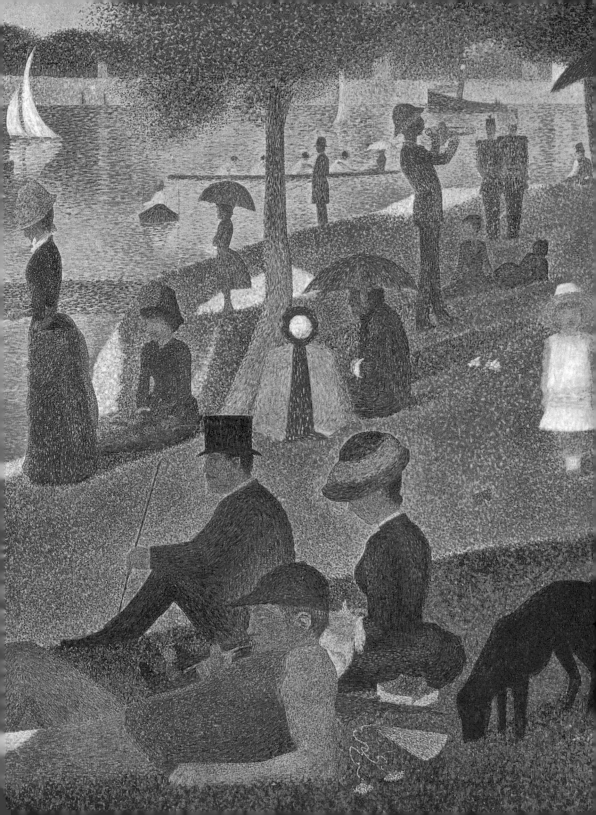

馬戲團之一幕

　　馬戲團的表演時間選在晚上，在露天的一盞煤氣燈下，秀拉選用藍色與紫色的冷色調，縈繞著小丑、特技演員和觀眾，在既昏暗又明亮的神祕光線中，塑造出特殊的氛圍；由於色調的選用以及畫面縱向線條的結構，使畫面產生寂靜與停滯的效果。

　　畫中人物皆以水平呈現，上面是一排汽燈，下面是觀眾的頭像，結構猶如埃及神殿中的護牆板。橫向畫面，居中的則是長號手，右方是馬戲團導演與小丑的側面，左方則是保持等距離的樂師們，畫面佈置井井有條。光源是來自於頭頂上猶如花朵般的汽燈投射，由上而下，從暖色調到冷色調的光影，人工的光照產生了強烈的明暗反差。人物所在前景、長號手與小矮人顯得清晰，其中長號的細長輪廓在小丑黑衣中格外醒目突出，而其他場景則融化在昏昏暗暗的光線中，造就一種迷人神祕的印象，令觀賞者彷彿置身於交頭接耳的觀眾群中，聆聽長號悠遠而淒楚的獨奏。

秀拉　馬戲團之一幕
創作媒材：畫布、油彩
尺寸：100 × 150 公分
收藏地點：紐約，大都會美術館

*181.*騷動舞（局部） 1889-1890

　　秀拉挑戰成功了！在欣賞興盛於當時的騷動舞（類似康康舞）時，這位沉迷於研究繪畫理論，理性、嚴謹出了名的畫家，想證明他所獨創的繪畫手法，絕對能表達這種美妙的身體動感。於是他回家立刻精心計算用色比例、線條結構，把他的高超技法施用在美麗的舞者身上，一幅愉快、優美而抒情，有漫畫氛圍的傑作便產生了。緊密排列的紅、黃、紫各色小點，從音箱似的畫布裡，將巴黎夜生活的歌舞聲喧釋放出來，而畫面的安排更充分流露出戲劇張力。

　　在畫中輕盈有致的節奏裡，有數學頭腦的秀拉，加入了不少幾何圖形。嘴角上揚、單腳高舉的舞者在舞臺上的排列方式、裙子的皺摺和他們的影子、小提琴的弓、譜架上飄動的樂譜，都像扇子一樣展開；男舞者燕尾服飄動的下擺、女舞者衣肩上的花造型則帶有阿拉伯圖案風味。斜線和曲線主導了整個畫面，而背對著我們的大提琴手和他平直又斜長的弓，則收攏、穩定了這奔放的一切，畢竟，舞者們本來就都是聽他的，這個中心人物手中的樂音，決定了舞步是要開始還是暫停。

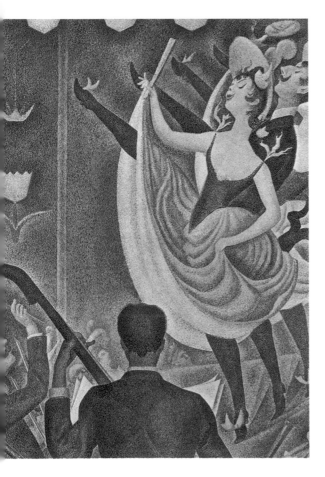

秀拉　騷動舞　創作媒材：畫布、油彩　尺寸：169.1×141 公分　收藏地點：荷蘭，奧特盧，克羅勒—穆勒美術館

*182.*馬戲團

1890-1891

　　《馬戲團》是秀拉晚期的作品，在作品中充分展現他臻於完美的物體造型與色彩運用。構圖以小丑的右手為畫面的支點，在這種不穩定的平衡中，藝術家還加上一種旋轉的火焰，畫中強調線條的作用，切斷後方背景的四邊形，使畫面更為活躍自由。雜技演員、舞蹈者和女騎士在不間斷的歡樂表演中形成一道動態弧線，創造出行進中的動態感，與後方觀眾席的方正格局形成對比。在色彩方面，秀拉採用暖色調，以單一的黃褐色為基礎色調，透過紅、褐、黃色背景來突顯出馬兒、看臺、襯衫及小丑臉上的白色，也使畫面更為明亮。

　　由於色調與色彩的深淺層次、直線與曲線恰到好處的對比，以及人物在色彩和形式上與畫面背景的和諧關係，使得整個畫面獲得很好的平衡效果。

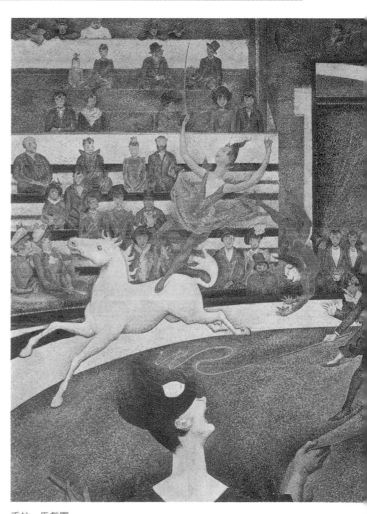

秀拉　馬戲團
創作媒材：畫布、油彩
尺寸：**186** × **151** 公分
收藏地點：巴黎，奧賽美術館

慕夏
Alphonse Mucha
1860-1939

慕夏生於捷克,是個監獄看守員之子。十九歲時,在眾人的祝福下,赴維也納擔任劇場佈景畫師。沒多久因當地最大的環形劇場被大火所毀而黯然離開。期間得到貴族資助,進入慕尼黑藝術學院就讀,後又轉學至巴黎。在巴黎,他為名伶莎拉‧貝恩哈特畫了一張埃及豔后的公演海報而聲名大噪,陸續又幫各種商品設計包裝及造型,以華麗繁複的裝飾畫風,帶動一股新藝術的風潮,並把商業設計提升到藝術的層次。晚年內心對自己的國家民族溢滿關愛之情,畫下一系列講述民族歷史的鉅作《斯拉夫史詩》,贈送給家鄉布拉格市。後來,德國入侵捷克,慕夏也遭到蓋世太保的逮捕與審訊,雖被釋放,但仍在身心受到折磨、體力不支下去世。

*183.*綺思

1897

1894年,聖誕夜前夕的巴黎顯得特別冷清,連續假期即將展開,印刷廠的工作人員都跑光了,留下捷克人慕夏獨自在異地過節。這時慕夏來到此地已經五年,還只是一個貧窮而默默無聞的繪畫匠師。不過他來不及陷入孤獨、感傷的情緒太久,馬上就有一件十萬火急的事找上他。名伶莎拉‧貝恩哈特擔綱的戲劇《吉絲夢姐》一個星期後就要開演,卻找不到人畫

宣傳海報,於是慕夏的機會來了。

他接下這個工作,把莎拉畫在高達兩公尺的長條形畫幅中,手持棕櫚葉,顯得空靈修長。並且從希臘壁畫和拜占庭藝術的鑲嵌技法中得到靈感,把邊框和背景裝飾得華麗異常。這張海報推出後驚為天人,慕夏立刻一砲而紅,作品也跟著水漲船高,一時洛陽紙貴,有些人甚至還不惜賄賂貼海報的工人,或者在深夜裡帶著小

新藝術 · Art Nouveau

十九世紀流行於歐洲的藝術運動,以曲線裝飾的唯美思潮。作品包括:繪畫、插畫及海報設計等等。其中以慕夏的海報,克林姆的繪畫及高迪的建築最為獨特。

刀，摸黑把海報從看板上割下來呢！

　　慕夏繁複而注重裝飾的設計風格從此蔚為風尚，各種建築元件（如窗子）、器物和商品包裝都變得細膩華美，海報設計更因而登上藝術創作的行列。委託他創作的人愈來愈多，慕夏的畫筆無暇停歇，用盡一系列如四季、一天的時序、寶石等意象來創造宛如女神般的女性形象。這幅「綺思」帶著他石版海報設計的一貫風格，無疑是其中的佳作，被圍繞在花朵邊框中的女性美麗動人，複雜細緻的線條不斷添加在她的頭飾、衣著和畫面背景上，使她愈顯高貴。

慕夏　綺思　創作媒材：平版印刷　尺寸：72.7 × 55.2 公分　收藏地點：倫敦，維多利亞與阿爾伯特美術館

184.百合聖母（局部） 1905

少女飄逸的衣巾橫過對角，輕輕碰觸另一個幼齡女孩的肩，她們一個閉眼沉思，將觀眾帶入美好的幻境；一個卻目光迴迴，與現實相繫。藉著盛開的白色百合花，慕夏將女性特有的清純柔媚全然描寫出來了。

這是一幅傳奇性十足的畫作，在柔美溫婉的背後，隱藏著令人嘖嘖稱奇的故事。慕夏的孫子小時候一直以為這幅畫裡只有一個主角，也就是右邊那個站在百合花叢中，低頭閉目的美麗少女。直到八〇年代，這幅畫到日本展出，日本人表示願意免費幫它維護保養，動手之後，發現這畫原來被左右對折起來了。從那時開始，畫有坐姿少女的左半邊才重新被打開。

不僅如此，那個坐在地上、目光無畏的少女，竟然長得跟慕夏的女兒賈洛絲娃拉十二歲時一模一樣！但賈洛絲娃拉是在這幅畫完成後四年，才呱呱墜地的，而且這個發現還得等她長至十二歲才能被看出來。難道慕夏在十六年前就能預見女兒未來的面容嗎？這個巧合的確令人匪夷所思。

有趣的事陸續在發生，當日本人把這些驚喜送給慕夏的後人時，慕夏的兒子終於緩緩透露，當初是因為家裡太小，沒有空間掛這幅長兩公尺多的畫，而且他跟畫中坐著的少女（也就是妹妹賈洛絲娃拉）不合，所以才私自把它對折的。

慕夏　百合聖母（局部）　創作媒材：畫布、油彩　尺寸：**182 × 247** 公分　收藏地點：慕夏基金會

185.斯拉夫法典

1926

在巴黎功成名就之後的慕夏，輾轉遷居美國。這個時候（約莫是1908年），祖國捷克的音樂也恰巧來到了這富饒的國度。而這件事竟使偶然聆賞了一場捷克音樂首演會的慕夏，因為一首曲子，意想不到地開啟了藝術生涯的全新階段。

那首關鍵曲便是「國民樂派」音樂家史麥塔納創作的《我的祖國》，曲中激昂的情感，徹底點燃了慕夏心中的愛國之火。從此他開始用功鑽研各種關於斯拉夫民族的歷史、民俗、神話與寓言，傾力展開生平最大規模的創作活動。從1910年起，歷時十八年，他揮筆畫就一系列壯闊的《斯拉夫史詩》，送給了故鄉布拉格。

《斯拉夫史詩》共二十幅，從西元三到五世紀的民族起源開始，到十五世紀宗教運動，每幅都是斯拉夫民族重要的歷史里程碑。他晚年便如此就著大尺寸（每幅高度4到6公尺，寬度甚至長達8公尺）的畫布，一一重現磅礴的歷史場景，

帶領其同胞回顧斯拉夫民族每個難以忘懷的片刻和榮光，宛如一個說故事的老人。

這一幅畫就是其中的一幅，描繪的是十五世紀塞爾維亞沙皇史泰慶·都善，登基為東羅馬帝國皇帝的加冕大典，《斯拉夫法典》氣勢宏偉的佈局和其餘同系列畫作如出一轍，而金色的顏料凝鍊了典禮的隆重壯觀，也凍結了歷史輝煌的一幕。

慕夏　斯拉夫法典　創作媒材：畫布、蛋彩　尺寸：405 × 480 公分　收藏地點：布拉格，克雷門提農廳（Klementinum）

克林姆
Gustav Klimt

1862-1918

克林姆是奧地利分離主義畫派的領導者，他的作品具有強烈的象徵性與裝飾性，璀璨華麗的作品風格成為奧地利的國寶與盛世的最佳見證。他的作品風格多半保留了自然主義與風格化並存的特色，大量運用幾何圖形、色彩裝飾功能的特點，強烈地暗示性慾的主題。克林姆代表著奧匈帝國行將殞落的最後奢華象徵，同時宣告了一個時代的結束。

*186.*茱迪斯

1901

在舊約聖經中，茱迪斯是一名虔誠的猶太遺孀，她的美深深擄獲了亞述王的心，但亞述人卻是她的敵人。在一次酒宴中，她穿戴上珠寶首飾，悄悄溜進敵營，並假裝被亞述人的指揮官荷羅芬尼斯所迷倒，她在帳篷內向荷羅芬尼斯示愛時，出其不意地砍下他的腦袋，之後在一名女僕的協助下逃脫，進而幫助以色列人打敗群龍無首的亞述人。在基督教的傳統裡，茱迪斯是正義戰勝邪惡的代表。

創作這幅畫時，克林姆正因替維也納大學所創作的繪畫遭受猛烈的抨擊。《茱迪斯》相當具有誘惑力，卻又令人深感厭惡，她的故事酷似砍下施洗者約翰頭顱的莎樂美，代表了一個典型的蕩婦、一個神話或幻想。畫中的她，下巴予人堅毅的感覺，面部表情則令人不安，脖頸上的珠寶將臉龐與身體做了明顯的分隔，這是克林姆慣用的手法。金色與黑色支配整個畫面，增強了她近乎赤裸的軀體所散發出來的放蕩感，誘人的臉型則表現出使人毀滅的誘惑力。

分離派 · Sezession

分離派是藝術革新派（art nouveau）的奧地利分支，取分離派為名意指：這個團體是從保守的維也納學院分離出來的，所以又稱為維也納分離派。維也納分離派的成員包括了許多出名的藝術家與設計師，諸如：克林姆、霍夫曼（J. Hoffmann）等。分離派與藝術革新派的差異在於：藝術革新派強調非幾何的曲線，分離派強調直線與簡單的幾何曲線。

克林姆　茱迪斯
創作媒材：畫布、油彩
尺寸：84 × 42 公分
收藏地點：維也納，奧地利美術館

*187.*女人的三個階段

在色彩鮮豔的地毯襯托下，懷中抱著嬰兒的母親顯得格外年輕，她的頭髮綴滿了鮮花，一條藍色的透明薄紗纏繞著她的臀部、腿部和嬰兒的腳，將她們倆緊密地連繫在一起。她看起來就像是個年輕的少女，將神態可愛的嬰兒抱在懷裡，沉浸在母愛的冥想中。相較之下，左側身體輪廓清晰的女人就顯得十分衰老，手臂上突出的血管、乾癟下垂的胸脯、鼓起的腹部，一一顯示出歲月毫不留情地停留在人身上的痕跡。雖然捲曲的長髮遮住她的臉，使我們看不到她的表情，但手掩著臉、低垂著頭的姿態卻透露出她的悲傷。

《女人的三個階段》這一題材涉及人類生存的瞬間性，以女嬰成長為美女，再變成老嫗的過程來代表。這個主題自中古世紀以來，曾使許多北方畫家感到困惑，不過，本身並不是基督徒的克林姆，對敬神與抨擊社會均不感興趣，他的作品中也沒有表現出企盼獲得上帝拯救的意思，他本人的內在想像才是作品的趣味所在。

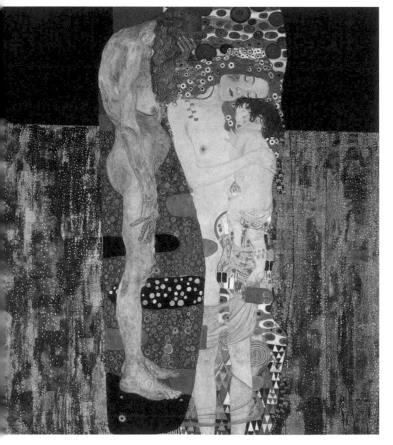

克林姆　女人的三個階段　創作媒材：畫布、油彩　尺寸：**180** × **180** 公分　收藏地點：羅馬，國家現代美術館

188.葵花園

1905-1906

克林姆從1898年左右才開始創作風景畫，約占他油畫作品的四分之一，被認為是當時最重要的風景畫家之一。克林姆曾經與情人艾蜜莉‧弗羅格和她的家人到阿特西湖畔度假，在那快樂、甜蜜如同蜜月般的夏令時光中，他發現了與奢侈、淫蕩、豪華的世紀末維也納截然不同的另一個大自然世界。他的風景畫最大的特色就是單純，即使畫面複雜、但看起來依然純潔、寂靜，對他來說，一處景色即是一處靜思的場所，它既是一座歡樂的泉源，同時也可能引來傷感。

這時期克林姆的筆法雖仍屬典型的印象派畫法，但也表現出他追求非凡構圖的意趣。《葵花園》這幅作品中沒有地平線，也沒有任何空間縱深感。他將焦距定在某個特定點上，藉由特寫畫面使人聯想到畫面以外的整片園景，由寬帶狀繁花圖案構成的縱向構圖，帶出黃色向日葵在一片綠葉汪洋中飄動搖曳的情景，予人繁麗又生機盎然的感覺。

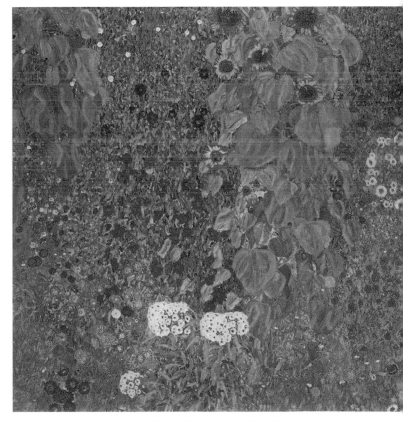

克林姆　葵花園　創作媒材：畫布、油彩　尺寸：110 × 110 公分　收藏地點：維也納，奧地利美術館

*189.*吻

1907-1908

在一個活潑而富有生命力的金色背景下，一對戀人在地毯般柔軟的草地上擁吻，男人的手輕柔又充滿激情地捧著女人的臉，女人的左手撫摸著男人的右手，另一手則勾抱著男人的脖子。《吻》兼容了克林姆兩個不斷重複的主題：濃重而神聖的金黃色和強烈的情慾。畫中，女人無視於周遭的環境，柔順地依偎在男人的懷裡，向他獻上她的臉龐和誘人的櫻唇。女人的正面臉龐和男人半側的臉構成一條曲線，男人被遮擋的正面及表情細節，那種直接揭示性慾、有可能打破美感的構圖便被巧妙地避開了。男人的衣服以陽剛性的直角呈現，女人的衣服則是用滑順的圓形線條和色彩繽紛的鮮花作裝飾，代表了接吻中的兩性不同的特徵。

大量使用金黃色、採用二維平面以及裝飾性極強的背景，讓《吻》這一幅畫作成為克林姆最初十年的「金色時期」的典型作品。

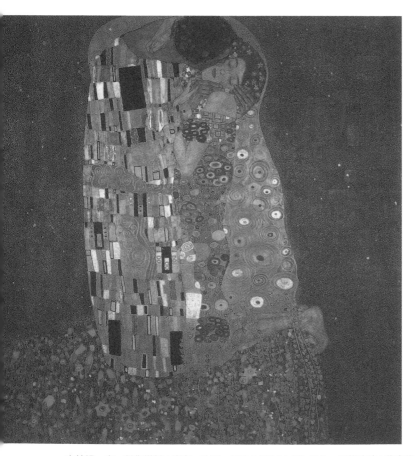

克林姆　吻　創作媒材：畫布、油彩　尺寸：180 × 180 公分　收藏地點：維也納，奧地利美術館

孟克
Edvard Munch
1863-1944

念完工程學之後，孟克選擇繪畫這條路。1884年結識了克利斯丁尼亞的波希米亞團體。1885年到巴黎，1886年在奧斯陸開畫展，其作品《生病的孩子》曾引起爭議。1889至1891年再回到巴黎居住，發現了線條與色彩的表現特性，決心放棄他先前的風格和主題。他透過對比的色彩、直線與曲線，以及簡化成雛型的人體來表達自己內心的深刻情緒。他的作品對僑派的藝術家，尤其是克爾赫納有極深的影響。

*190.*吶喊

1893

「一晚，我沿著小徑散步，一邊是城市，另一邊是腳下的峽灣。我疲憊不堪且病魔纏身。我停下腳步，朝峽灣的另一方望去；太陽正緩緩西落，將雲彩染成血紅。我彷彿聽到一聲吼叫響遍峽灣，於是畫了這幅畫，將雲彩畫得像真正的鮮血，讓色彩去吼叫。」這是孟克創作此畫的原因。

一條條紅色和黃色染成的天空，再加上幾筆淺藍，地平線上有條深藍色的波浪，吞沒海上黃色的島嶼，海上漂浮著兩艘小船，波浪向右滾滾而去，在逼近畫面邊緣處，轉成綠色。人像則猶如一條以暗色調出的蠕蟲，兩手緊緊地摀住耳朵，臉上還有兩個空洞洞的眼窩；背景上的兩個人站在橋上，對這個孤獨絕望的人無動於衷。此畫不僅讓我們產生視覺上的具體感，也連帶產生聽覺的效果；孟克

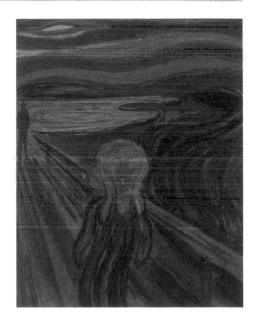

成功地把觀畫者捲入畫中，用聲波席捲觀畫者，這些聲波彷彿要從畫中湧出，侵奪那座橋樑以外的空間。吶喊的聲波在空中迴盪，沿著畫面邊緣劇烈抖動，然後併發到畫布之外……。

孟克　吶喊　創作媒材：畫布、蛋彩　尺寸：83.5 × 66 公分　收藏地點：奧斯陸，市立美術館　孟克館

*191.*橋上的少女

1899

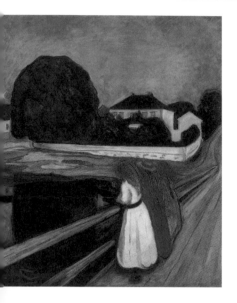

橋上三個身著白、紅、綠衣衫的憑欄少女，她們腳下的河流，像是無底深淵，周圍的氣氛也產生一絲令人不安的感覺，彷彿有什麼不幸的事就要發生；雖然這幅畫乍看之下明朗而輕鬆，但是實際上卻深藏著嚴肅而沉重的主題。

橋樑從直角一隅，勁道猛烈地如飛箭般貫穿畫面，背景上，有一幢深色屋頂的白色房屋，被籬笆和樹木半掩著，旁邊則是一棵棵枝葉繁茂的樹木，而水面如鏡子般映照出來的倒影，既陰暗又神祕。

有關生命的主題始終是孟克所樂於採用的，孟克以構圖、透視法和顏色的搭配來建構畫面，在型態上和色彩上，展現了令人驚嘆的綜合能力，背景則以濃重的色彩繪出一個個詭異莫測的團塊，來點出這幅畫的涵義。這幅畫除了以簡潔的筆法繪出情節之外，還寄望以象徵而深刻的手法，來表達人生的奧祕。

表現主義 · Expressionism

表現主義可追溯到1880年代，肇始於法國，同時也在其他國家展開。1911年「表現主義」首次被慎重使用於柏林分離派第22次的展覽中。表現主義是從印象派演變發展而來，卻反對印象派忠實描繪現實的作法。他們的繪畫作品具有狂野的景觀，將心情以抽象、詩化的手法描繪，形式被簡化，顏色被強烈凸顯成綠和黃的基礎色調。表現主義同時繼承了中古以來德國藝術中重個性、重感情色彩及重主觀表現的特點。在造形上追求強烈的對比、扭曲和變化的美感。不再把重現自然視為藝術的首要目標，因而擺脫了文藝復興以來歐洲藝術的傳統。

直接對表現主義產生影響的是挪威畫家孟克，他探索激烈色彩和扭曲線條的可能性，以表達焦慮、恐懼、愛及恨等心靈狀態。被稱為表現主義先驅的還有法國畫家烏拉曼克、盧奧、柯克西卡等。他們都是從寫實主義、印象派和後印象派的影響走向表現主義的畫家，在作品中表現主觀的內心感受，追求強烈的形式。

孟克　橋上的少女　創作媒材：畫布、油彩　尺寸：136 × 126 公分　收藏地點：奧斯陸，國家畫廊

*192.*生命之舞

1899-1900

生命之舞的涵義，在於表現兩性之間命定的對立狀態。1902年，孟克應維也納分離派之邀，展示了包括這幅畫在內的《人生壁畫》系列，這一組畫作概括了他在藝術上所有的基本主題，即愛情、憂慮和死亡。

在這組壁畫中，我們彷彿聽見了豪邁、完美的音樂，特別是在具有強烈波浪和舞蹈式節奏感的《生命之舞》中，各種抽象的型態也在這種節奏感中被表達出來，如：一對對姿態各異、象徵愛情的男女，以及分立於畫面兩側，以黑白暗喻生死，兩個孤立又相互對立的女人。

背景的綠色草地上，盡頭是一條伸向地平線的灰藍色海面，海面映出月亮的倒影；草地上，一白一黑的兩個女人被波浪形的淡紅色光圈圍繞；另外幾個女人正在跳舞的白色身

影，與男舞伴深色的衣服恰成對比；中間女人的紅色衣衫像一團烈火似地燃燒著，圍攏住她面前的舞伴。

孟克認為繪畫必須具備音樂性，他說：「一組壁畫如果每幅都是單調乏味且千篇一律的畫面，將會變得只有裝飾作用。我的主張是：一幅壁畫應具有成為如交響曲般的特質，這樣的『交響曲』可以在光耀中自由翱翔，也可以朝無底深淵墜下，同時也充滿抑揚頓挫⋯⋯。」

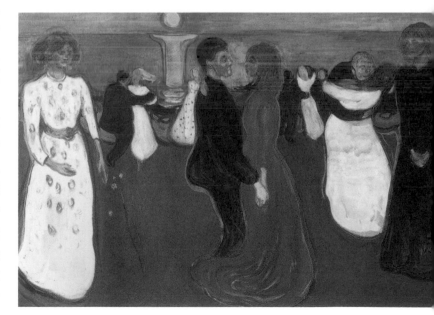

孟克　生命之舞　創作媒材：畫布、油彩　尺寸：125.5 × 190.5 公分　收藏地點：奧斯陸，國家畫廊

土魯茲—羅特列克
Henri Marie Raymond
de Toulouse-Lautrec
1864-1901

土魯茲—羅特列克生於南法的亞爾比，是當地的貴族後裔。自幼雙腿骨折後，下肢就停止發育，變成侏儒，可能是因為父母近親結婚造成先天骨質不良。土魯茲—羅特列克大量運用日本繪畫元素所創造的一系列精美海報作品，線條自由奔放，強烈而充滿動感，深受大眾的喜愛，使他一躍成為巴黎街頭的知名畫家，同時也開啟了海報藝術的創作先河。

193.紅磨坊

1892

1889年，一個叫齊德樂的商人趁著巴黎舉辦萬國博覽會的大好時機，在露天舞廳「白色皇后」的舊址門口豎起一個木製的磨坊，又沿著圓形舞池周遭擺了幾張咖啡桌，以法國著名的康康舞為號召，十九世紀末法國夜生活的主要場景「紅磨坊」就這麼熱鬧開業了！

齊德樂非常喜歡土魯茲—羅特列克的畫，於是向他提出了一個好主意：「好兄弟，如果你肯為我的紅磨坊畫一張畫，我就免費請你喝一個月的酒，如何？」這位矮小跛腳的畫家答應了。因此，每到夜晚，他便在這個使人迷醉的酒吧裡鬼混，用雙眼和畫筆，描繪下那個時代的種種人物和歡樂景象。

在這幅畫裡，土魯茲—羅特列克利用電影構圖的手法，把我們領進「紅磨坊」一角的真實情境中。近景左邊用來分割畫面的大斜角欄杆，一下子就拉近了觀者和圍坐桌邊聊天的評論家、西班牙舞者、攝影師，以及不知名貴婦人之間的距離，這些放置於中景的人物被用「半身鏡頭」的方式來處理。近景右邊則是黑色大翻花領洋裝襯托下的內利小姐那張被燈光照射得變了形的正面，對比強烈的金髮、紅唇和青色的臉，使她神情顯得緊張、詭異；正對著鏡子整理頭髮的當紅舞孃古呂厄小姐，以及土魯茲—羅特列克的表弟，戴圓禮帽的布里埃側臉，則被畫進了遠景裡。

另外，你不能不知道，在布里埃的旁邊，畫家土魯茲—羅特列克正斜著眼在看著你呢！

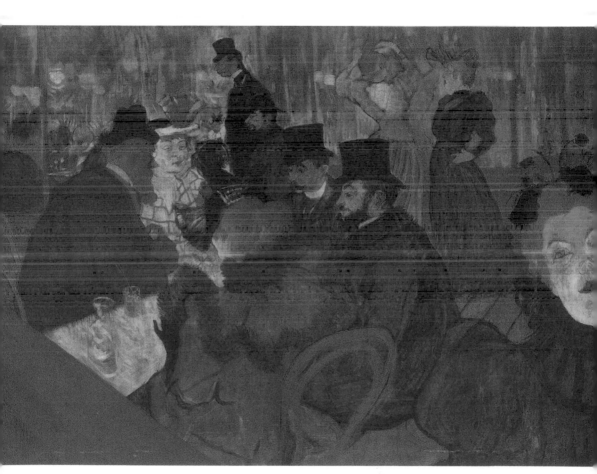

土魯茲—羅特列克　紅磨坊　創作媒材：畫布、油彩　尺寸：123 × 140 公分　收藏地點：芝加哥，藝術中心

194.

紅磨坊的女丑角Cha-U-Kao

穿著鮮黃色襯衣、綠藍色褲子的女丑角Cha-U-Kao，擅長舞蹈、雜技，是在紅磨坊專門模仿日本女人的演員，她那以日文發音的綽號，實際上是「喧鬧和雜亂」的意思。她負責把歡樂帶給別人，但土魯茲─羅特列克卻注意到她隱藏在彩妝之下的憂傷、哀婉與無奈的順從，於是為這位他所關心、同情的朋友留下了畫像，並藉此肯定她的表演才能。畫中舞池歡樂放蕩的氣氛和色彩鮮豔的服裝，正好反襯出Cha-U-Kao眼底痛苦的暗影與內心的憂傷。

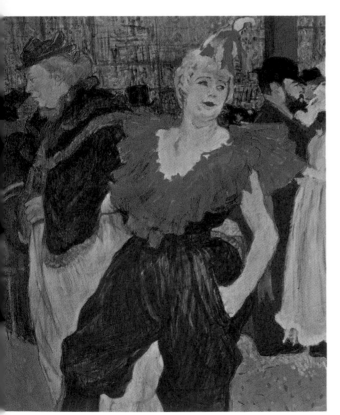

和Cha-U-Kao挽著手跳舞的是芭蕾舞者加布里埃爾，兩人的姿勢都是傾斜的，但畫面的整體構圖卻取得了完美的平衡。他們的背後是作家特里斯坦的側臉。這三個人曾一起帶著土魯茲─羅特列克到體育場去，教他認識著名的自行車分段比賽。向來著重描繪臉部表情，表現人物內心世界的土魯茲─羅特列克，這次又一如以往將生活在他周遭的好友入畫，難怪整幅畫充滿了濃厚的人情味。

土魯茲─羅特列克　紅磨坊的女丑角 Cha-U-Kao　創作媒材：石版、油彩　尺寸：75 × 55 公分
收藏地點：瑞士，溫特圖爾，雷因哈特博物館

195.

埃格朗蒂納小姐的舞隊

在淺黃灰色的紙板上，飄動不止的裙襬、白色和天藍色線條勾勒出的襯衣、寬邊帽和美腿，企圖向我們展現什麼呢？沒錯，正是熱情的康康舞！在看似隨性又快速的線條灑落下，節奏強烈的舞蹈音樂彷彿就在耳邊進行著。

這是土魯茲─羅特列克為埃格朗蒂納小姐（右二）所帶領的舞隊，到英國進行巡迴表演時所畫的宣傳海報速寫，草草的幾筆，充分說明他出色的速寫能力和醒目的用色技巧。據說為了完成這一系列畫作，畫家每晚都會置身在舞廳中，參與舞隊

的排練和演出。他運用天生的敏銳直覺和觀察力，準確地捕捉到每位舞者的個性和氣質，並藉著對她們不同身段和神情的一一描繪，呈現出熱烈、生動的表演實況。

土魯茲─羅特列克　埃格朗蒂納小姐的舞隊　創作媒材：紙板、彩色粉筆、鉛筆　尺寸：73 × 92 公分
收藏地點：杜林，私人收藏

康丁斯基
Wassily Kandinsky
1866-1944

康丁斯基是俄國畫家，也是抽象畫的拓始者之一。他的創作從野獸派出發，從梵谷、塞尚、高更和馬諦斯等人吸收知識，但之後就意識到要達到藝術的成熟境界，必須要自闢蹊徑。1909年他擔任「新藝術家協會」的主席，致力於推展各種不同的畫風。然而由於與會員間的歧異逐漸增加，導致與馬克在1911年12月分手，其後各自以「藍騎士」為名，組織當代藝術的兩項重要展覽。從此康丁斯基的畫風日益抽象，並且加入濃厚的音樂元素，從而走出自己獨特而深刻的創見。

196.構成第六號：洪荒　1913

在康丁斯基的心裡，洪荒是「好幾個世界撞擊在一起，發出雷鳴般的聲響，而藉由這幾個世界的爭輝，一個新的世界即將誕生」。

為了進一步表達出「洪荒」這個詞帶給他的感受，畫家開始了這幅畫的創作，他將幾組交織的線條，分配在畫布的右上、左下和中上，完成了相當平衡的基礎構圖。接著再運用冷熱交替的色彩，隨意似地盡情揮灑，讓各種顏色互相渲染，並創造出自然而漸層的效果。所以在這幅畫裡，我們看不到具體的洪荒景致，卻能感覺到渾沌初開的震撼，以及生命即將形成前宇宙的絢爛，甚至能聽到深具力量的爆發聲。

抽象藝術 · Abstract Art

藝術上不以自然造形或具體物像為出發點，而以不受物質形式拘束，或以純粹的形態為創作出發點的派別，稱為抽象派，抽象派在十九世紀末至二十世紀初發生，在美術上最先是用來與學院派及寫實主義相對抗。抽象派負有新精神與新技法的探索精神，以蒙德理安、康丁斯基等人為代表，分別走向抽象表現主義（熱抽象），或絕對主義（冷抽象）兩大分支。在俄國，抽象主義的健將就形成了構成主義。到了1932年在帕夫斯納（N. Pevsner）的號召下，在巴黎成立了抽象創作俱樂部（Abstraction-Creation Gabo），擁有國際性的影響力。特別是這些抽象主義的藝術家多半不只是藝術家，又都結合了設計家或從事設計教育工作者，所以對造形教育與現代設計教育的影響力相當大。

音樂可以被描繪出來，而繪畫不僅可以用眼睛觀賞，更能用耳朵聽！這是康丁斯基畢生都在努力研究並實踐的信念，他認為音樂和繪畫都是與人類心靈緊緊相繫的藝術，所以能用同樣的方式來欣賞。一幅畫裡，每一條線、每一個顏色，都能產生不同的聲響，而畫家的任務，就是把各種吵雜的聲音，調和成一首和諧的交響曲。這幅以樂曲形式命名的畫作，正是實現這樣的想法。

康丁斯基　構成第六號：洪荒　創作媒材：畫布、油彩　尺寸：195×300公分　收藏地點：列寧格勒，俄米塔希博物館

*197.*黃・紅・藍

1925

　　有一天，康丁斯基在外頭做完色彩研究回到家，突然發現牆上掛著一幅他從來沒見過的畫。這幅奇特的畫令他目炫，但他左看右看，卻看不出來這幅畫到底畫了什麼。過了老半天，才發現這幅畫原來是他自己的作品，只是不知道是誰把它掛反了。於是他得出一個結論：色彩和線條本身就能打動人心，而人由不同的角度看事物，就會產生不同的感受。

　　這是康丁斯基最為人所熟知的故事，也是抽象畫的由來。那一次的偶然發現，使康丁斯基漸漸捨棄了對具體事物的描繪，轉而用心鑽研線條和色彩對人類心理引起的反應，創作了許多純粹由顏色、線條和各式形狀構成的作品。

　　此畫採取「對立」的原則來構圖：右半部以深藍和深紫兩個圓為基礎，顏色和線條較為渾厚、濃重，重疊的平面也較多而複雜；左半部以淺黃色為主的畫面就顯得輕薄許多，平面既小且少，但細緻的線條反而增多了。背景的畫法剛好相反，沉重的右邊以清淡的鵝黃來襯底，輕盈的左邊以從邊框暈染出來的紫、藍來支撐。

　　此外，為了避免觀眾產生不得其門而入的感覺，康丁斯基還放了把鑰匙：幾個像小棋盤一樣的彩色方格，如果把自己縮小，站在這些像魔毯一樣的小方格上，我們將會進入這幅

康丁斯基　黃・紅・藍　創作媒材：畫布、油彩　尺寸：**127 × 200**公分　收藏地點：巴黎，私人收藏

畫的各個空間,感覺線條的力量、浸淫在顏色帶來的想像中。

至於為何要將畫取名為「黃·紅·藍」呢?康丁斯基認為,名字和具象的形體一樣,都會限制人的想像空間,所以他用了這個簡潔而寬廣的標題。

198.蔚藍的天空

1940

在這片透著薄薄雲影,彷彿汪洋一般令人愉快舒暢的蔚藍天空裡,遠遠看像是烏賊、魚、小鳥和烏龜的一群小動物,正不受重力的控制,隨著自己的旋律輕飄飄地浮沉、晃動。但是靠近仔細一瞧,又會發現這些奇形怪狀、和阿拉伯紋飾很相像的物體,其實是不存在於真實世界中的。

是的,這些造型特殊的彩色形體只存在於康丁斯基的想像世界中。這幅畫是他晚年返璞歸真的作品,充滿了稚趣,讓人覺得「乍看之下,驚喜地以為認出了什麼,但伸手一抓,那個東西又馬上消失不見了」。這是因為淘氣的康丁斯基故意拿實物當藍本再加以變化,打破人們的印象,平凡的事物也因此被賦予了魔力。

生命中的最後五年,康丁斯基的生活因為戰爭而擾攘不安,但他仍一心一意創作,最後即使畫布和顏料已經快要用光,他還是找來厚紙和木板,在殘酷的戰火中,努力用畫筆表達人類本質中原有的純真。

康丁斯基 蔚藍的天空 創作媒材:畫布、油彩 尺寸:100 × 73 公分 收藏地點:巴黎,私人收藏

波納爾
Pierre Bonnard
1867-1947

1867出生在巴黎市郊的波納爾，從小便酷愛繪畫，尤其喜愛室內畫。1891年為法國香檳酒廠製作廣告畫一舉成名，於是決定全心投入繪畫，並開始從事拼貼畫、插畫的創作。1894年他認識了瑪莉亞，波納爾為之著迷常將她入畫，並於1925年與她結婚。1942年之後的作品，不再表現具體的物品，而偏重於色彩的詮釋。1947年死於勒‧卡列。

*199.*桌子和花園

1934-1935

　　畫面中央的窗戶使本畫成了所謂的「畫中畫」形式，其迷人之處在於，窗外景致由觀賞者向畫面深處延伸，在有限卻豐富的景深中，陳列出日常生活的縮影。

　　波納爾經常憑直覺隨心所欲地調配顏色，他將紫色調成明亮的暖色調，畫中紫色的桌子因光線的照射而顯得相當突出；金色陽光灑在棕色的窗臺上，產生藍色的陰影，投射到紫色的桌上，留下藍紫色的光影；逆光的椅背呈暗色調，反襯出橘黃色的椅墊及桌上盆中的水果；而桌上安排的藍綠色花瓶，其中的綠色枝葉和鮮豔紅花在女子橄欖色衣服的烘托下，造成了鑲嵌的效果。

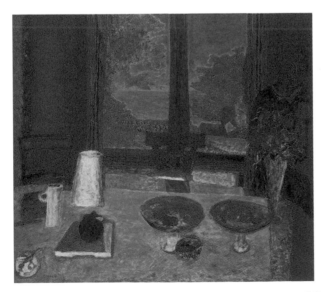

　　窗外藍色的海、天連成一線，綠色的樹以阿拉伯風格繪成，雲的上方有樹的剪影，樹葉上還妝點著金色的陽光，一片橘紅色的鮮花在地面開展，層次的安排十分和諧。

波納爾　桌子和花園　創作媒材：畫布、油彩　尺寸：127 × 135.5 公分　收藏地點：紐約，古根漢博物館

200.

窗外種著含羞草的工作室

這幅作品中涵蓋了波納爾繪畫的諸多特點：線條安排出的景深、近景傾斜的欄杆、畫面一角的女子形象、窗外的畫中畫……，這些都是波納爾塑造空間及深度的手法。

窗戶左邊是橘、黃、綠和玫瑰色等多種色調組成的色帶，右邊是一道橘黃色帶著紅色斑點的牆，大部分的畫面幾乎被窗外的景色所填充，右下角傾斜的欄杆更將觀者的焦點集中到窗外的世界。從畫面上方依序是漸層變化的藍色天空、櫛比鱗次的紅白房屋、參雜其中的藍綠色樹木、大片鋪陳的黃色含羞草、淺綠色的草地，還有四束紅花。其中最顯眼的便是窗外開展放肆的黃色含羞草，如同宣洩而出的黃色瀑布，形成了一堵黃色花牆，大刺刺地展示波納爾的幻想和愉悅。

黃色和室內的暖色調相互調和呼應，讓觀者視覺產生快感，心情也隨之喜悅飛揚，畫中充分展現波納爾對生命、生活的奔放熱情。

波納爾　窗外種著含羞草的工作室　創作媒材：畫布、油彩　尺寸：**125 × 125** 公分　收藏地點：巴黎，現代美術館

*201.*開花的杏樹

1947

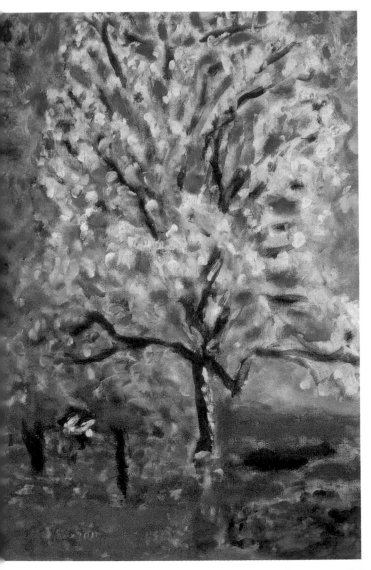

中央由地面抽拔而起的杏樹，恣意放縱地向四面八方發散，恍若一團熾熱的白色火焰。波納爾拋開以往常用的鏡子、方格、欄杆和「畫中畫」形式，以絕對的自由、奔放的心情填充了整個畫面，觀畫者也能感受到畫中突顯出的歡欣氣氛。主題的杏樹以白色為基本色調，用簡單豪邁的筆觸畫出怒放中的花朵，加上幾筆黑色線條勾勒出勃發的杏樹姿態，其上還綴有藍點，更顯生動。主角的杏樹在藍紫色、橘紅色背景襯托下，益發燦爛。

波納爾在這幅畫裡證明他能把視野擴大到簡單的畫框之外，把周圍和中間地區的畫面予以照亮，還根據光譜擴大色域。八十歲的波納爾完成此幅作品後，於同一年辭世，在畫中他畫下人生的璀璨句點。走到人生盡頭的他，以最直接的方式表現他一貫的熱情。

波納爾　開花的杏樹　創作媒材：畫布、油彩　尺寸：**55 × 37.5** 公分　收藏地點：巴黎，現代美術館

馬諦斯
Henri Matisse
1869-1954

馬諦斯師事牟侯，也服膺牟侯的信念：「色彩應該是被思索、沉思及想像的。」他經歷過後印象派的風潮，也曾經一度在1904年時，讓自己的風格筆觸近似希涅克（Paul Signac）。然而1905年夏天於柯里塢時，在德安的陪同下，他重新採取了對色彩完全放任的自由理念。他也從高更的作品中借取了對整體造型的單純化，和由平塗色塊組成畫面的方式。綜合這些所見所思的現象，使馬諦斯在一生的事業中從未捨棄這份「野獸」精神。

202. 舞蹈

1909-1910

在這幅狂野奔放的畫面上，舞蹈者被某種粗獷而原始的強大節奏所控制，他們手拉著手，圍成一個圓圈，扭轉著身軀，四肢瘋狂地舞動著……。

這幅畫的靈感來自古典雕塑，風格深深受到高更跟塞尚的影響。進行創作時，馬諦斯把模特兒帶到地中海岸邊，藍色的背景，寓意著仲夏八月南方蔚藍的天空；舞者腳下大片的綠色，使人想起青翠草原；而人物朱砂色的身軀，則象徵地中海人健康的膚色；整幅畫全以仰角的角度來設計。

馬諦斯有一位重要的資助人史屈金，當時他以高達一萬五千法朗的鉅額訂下這幅畫，打算用來裝飾他在莫斯科的豪華宅邸。馬諦斯原本的構想是，創作一個由《舞蹈》、《音樂》及《河邊浴者》組成的系列作品，來裝飾史屈金宅邸的樓梯走廊，不過後來僅前面兩幅被送往莫斯科，其中《舞蹈》這幅畫，主要是在緬懷神話世界中的黃金時代。

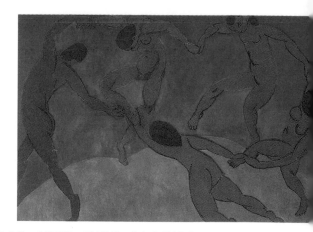

馬諦斯　舞蹈　創作媒材：畫布、油彩　尺寸：260 × 391 公分　收藏地點：列寧格勒，俄米塔希博物館

203.有茄子的室內景

1911-1912

　　這幅以馬諦斯住在法國南方小鎮科利烏爾時的畫室和房間為主題，所繪製而成的室內畫，是馬諦斯四幅《交響樂的室內景畫》中的其中一幅，不過這四幅畫從來沒有一起展示過。

　　此畫運用了大量的紋飾圖案，曾經屢次到訪摩洛哥的馬諦斯，對於伊斯蘭藝術相當傾慕，阿拉伯式的紋飾也成為他在1911年至1914年的創作特點。由於伊斯蘭教不允許以任何造型表現人體，因此紋飾圖案占據重要地位，畫家只能大量運用裝飾圖案，來彌補欠缺人物造形的不足。不過在這幅畫中，還是可以發現馬諦斯隱約畫了一些半人形的圖案。

　　畫中滿佈的花朵圖形，意味著在豐饒的天國花園裡，鮮花繁華怒放的情景；馬諦斯大量使用純色，塗抹出大片的獨立色區，畫面中間豎立著一道綠色的屏風，造成色彩交迭的效果；而為了使畫面產生壁畫效果，畫家使用混合顏料塗抹，讓表面失去光澤。曾經有人形容這件作品酷似東方地毯，你覺得呢？

馬諦斯　有茄子的室內景
創作媒材：畫布、混合材料
尺寸：210 × 245 公分
收藏地點：法國，格勒諾布爾，繪畫和雕塑博物館

*204.*帶鈴鼓的宮女

1926

　　馬諦斯曾經這樣說過：「畫家必須像木匠蓋房子一樣，把人物軀體的各個部分牢牢組合在一起。」而這一幅作品中的宮女，則以一個傳統模特兒會擺出來的姿勢，出現在畫家的筆下。

　　馬諦斯一向對顏色有精確的控制力，畫中的紅色、綠色、藍色、黑色、赭色，各自以繽紛亮麗的彩度爭奇鬥豔。在這幅作品中，我們看到馬諦斯改變了過去描繪裸體女人的風格與形式，拋棄了過多的阿拉伯紋飾與細節。畫中的裸女不再忸怩作態，而是沉醉在他所佈置的戲劇化、恬適如東方宮廷的夢想情境中。

　　《帶鈴鼓的宮女》這幅作品顯得比其他的宮女作品率真而節制，斜倚在沙發上凹凸有致的裸體，則在光線的刻意烘托之下，顯得豐潤細緻。地板的鮮紅色控制了整幅畫作的氣氛，與窗外的藍色天空形成緊密的呼應關係，這正是馬諦斯一直強調的：「不要以強光來強化形式，而是要以形式與形式之間的關係來相互襯托，尤其是在對背景的處理上。」（圖請見268頁）

野獸派 · Fauvism

野獸派是二十世紀諸多美術運動的開端者。這個運動最重要的理念，是提升純色的地位。第一幅以野獸派風格畫出的作品，是由馬諦斯在1899年左右完成的，他是這個團體的領航者。「野獸派」這個名稱的產生，源自於批評家渥塞勒（Louis Vauxcelles）在1905年進入秋季沙龍的展覽室時，看到這件作品之後，指著室內中央一件類似十五世紀的雕塑作品驚呼道：「唐那太羅（達文西的名字）被野獸包圍了！」野獸派畫家都受到新印象主義畫家、梵谷、高更及塞尚不同程度的影響，最顯著的特徵是使用強烈的色彩，不僅因為情緒，也為了裝飾效果，有時也像塞尚一樣，用純色來架構空間感。此運動在1905年的秋季沙龍及1906年的獨立沙龍達到巔峰。

馬諦斯　帶鈴鼓的宮女　創作媒材：畫布、油彩　尺寸：73 × 54 公分　收藏地點：紐約，私人收藏

205.音樂

1939

你知道你所看到的這兩個人物的姿態，其實是變換過18次才定稿的嗎？依據《美國藝術新聞》於1941年所刊登的圖片，馬諦斯確實在經過18次的換稿後，才確立你眼前這個圖像，這件事除了反應馬諦斯作畫的嚴謹外，也反映出當時長期置身於巴黎藝術生活中心之外，過著靜謐生活的他，聲名是多麼遠播、響亮。

畫面中，坐在右側的女子，她手上的吉他和臉龐上波浪狀的頭髮，使她和整個富有裝飾風格的背景融為一體，此外她的褲裙下擺，明亮的黃色三角形色塊，也是建構整個畫面風格的一部分。

畫中所用的顏色只有五種，即紅色的木板、綠色的桌面和碩大的樹葉、黑色的背景、

黃色和藍色的服裝等，事實上，在馬諦斯的調色板上，通常也僅使用這幾種強烈的色調，雖然如此，他依然可以巧妙運用，使畫面不顯單調。

馬諦斯　音樂　創作媒材：畫布、油彩　尺寸：115 × 115 公分　收藏地點：美國，水牛城，歐布萊特—諾克斯美術館

庫普卡
Frantisek Kupka
1871-1957

法國著名的詩人和藝術評論家紀堯姆‧阿波里內爾，曾讚譽庫普卡為「奧費主義」畫家，及未來派藝術的發明人之一。在庫普卡長達八十六年的生命歷程中，正是藝術經歷諸多變化的年代，從印象主義經野獸主義、立體主義、未來主義、達達主義、超現實主義，及其他許多的畫派，直到普普藝術。儘管他很清楚這些運動的發展，但卻從未與其中任何一個畫派取得聯繫或表示贊同。在《造形藝術方面的創造》一書中，庫普卡詳盡地闡釋了他成為一名畫家的經驗與體會，對於他作品的創作概念及演變，有詳盡的介紹。

206.色彩

1916

庫普卡很可能是第一位從事非具象藝術的畫家，他曾經多次拒絕接受「抽象藝術畫家」的標籤。他相信藝術必然是具體的：「繪畫只是具體色彩、形式與動態的呈現。而有價值的是創造力，一個人必須經過創作才能建構體系。」

戰爭結束之後，庫普卡創作了極少量的作品，在這段發展過程中，他一方面想接續戰爭之前的願望，一方面又想脫離抽象的思維朝象徵主義的方向前進。《色彩》這幅作品至少將庫普卡的畫風往後拉回了十年。畫中的太陽象徵著生命，位於女人張開的雙腿之間，而主題的肉慾色彩，似乎源自於他在十九世紀末二十世紀初所大量創作的女性裸體。

人的姿勢是一種奇怪的安排，扭曲的身體、面向觀畫者的肚子和腿、伏在前臂的頭，但軀幹卻是背對著我們。這幅畫似乎是一個睡著的女人與做愛之前爆發性動作的綜合體，色彩是德洛內風格式的。

這幅作品是一幅獨立的作品，也是一幅過度階段象徵性強烈的作品，宣示著他即將邁向非幾何圖形曲線創作的開端。

庫普卡　色彩　創作媒材：畫布、油彩　尺寸：65 × 54 公分　收藏地點：紐約，古根漢博物館

*207.*比例

1934

1926年之後庫普卡進入了「抽象－創造」的年代，他把比較多的注意力，投注於幾何圖形的斜面、交叉、切割、旋轉等排列組合的研究上。

他曾經說過：「45度角的斜行，具有相當特異的品質，而不加修飾的斜行，更能產生震攝人的角度。這些角度與線條使上、下、左、右的空間相互融解。」他對於畫面中直線與曲線之間的關係，切口與突出色塊所象徵的符號與意義，開始作有系統的研究。

無論是紛亂或整齊的佈置，他都有自己的見解與說法，這些以直角造型為主的創作，與蒙德里安的「新造型主義」十分接近，但庫普卡卻從未投身於這個主義當中，他對於用色十分的謹慎而節制。庫普卡多半通過改變色帶的長度，將長方形與粗線條結合起來，在畫面中產生一種無比的張力，作為他對幾何圖形創作的最佳宣言。

庫普卡　比例　創作媒材：畫布、油彩　尺寸：65 × 65 公分　收藏地點：巴黎，路易‧卡雷畫廊

*208.*樂曲

1936

眾所周知，庫普卡一向喜歡音樂，尤其是爵士樂。在他的「機械與爵士樂」時期，他將自己對二者的熱愛充分的結合在一起。當他在畫機械畫時，從中加入了音樂的樂趣與元素時，讓大家覺得既自然又新奇。

爵士樂當中那種簡單、又帶有切分音特點的節奏感，以及銅管樂器所呈現的金屬感和規律的節奏，都是繪畫時最好的象徵性元素，而這兩者之間的緊密融合，則充分展現在《樂曲》這幅作品中。

這幅畫是機械與音樂配合得最好、最成功的作品之一，畫中的輪子似乎正在高速的轉動著，燦爛光亮的火花從中心點中大量地噴射出來，軸、齒輪與齒桿所組成的結構，交織出一種機器運行的聲音，讓漫射的光芒形成一種音樂的節奏感與韻律感，是這幅作品最大的價值與成就。

庫普卡　樂曲　創作媒材：畫布、油彩　尺寸：85 × 93 公分　收藏地點：巴黎，現代美術館

盧奧
Georges Rouault
1871-1958

在西方現代美術史上，盧奧可說是一位特立獨行、諱莫如深的畫家，並且集畫家、陶瓷藝術家、版畫家和詩人於一身。他稱自己為「基督畫家」，終身為藝術而活，只為求得精神的滿足，而不求榮譽與財富。盧奧的藝術範圍極為廣泛，包括回憶兒童時代的朦朧景色、身世令人悲痛的妓女、雜技演員、無家可歸的流浪漢、法庭場景及聖經和傳道主題的畫像，其中尤為突出的當屬「聖貌」的各種畫作。他的作品想像力豐富、畫面和諧、具有凝聚力，在現代美術收藏品中占有極顯著的地位，儘管他盡其所能地避免成名，卻依然成為二十世紀藝術史上最輝煌的人物之一。

209.老國王

1937

《老國王》是一幅虛構的人物肖像，盧奧以國王臉上的光彩、袍子上的紅色、皇冠上的鮮黃色、背景上濃烈的藍色與綠色，以及濃重的黑色粗線條，共同組合、創造出一種落寞、過氣、老邁的悽涼印象，畫中人物所想要表達的心理內涵，在這幅作品中顯得有些含糊不清。1962年出版的盧奧傳記的作者考希翁說道：「馬諦斯非常喜歡這幅作品，他將複製品掛在他家的走廊中，與梵谷的《耳朵綁上繃帶的自畫像》複製品並列。他告訴我說，與盧奧濃烈、充滿現代感的畫面相比較，梵谷的作品顯出一種十八世紀繪畫才有的氛圍。」

　　盧奧的用色一向濃烈而厚重，經常被觀畫者讚譽為如寶石一般閃亮奪目，在這幅作品中，色彩在粗而重的黑色線條襯托之下，閃閃發亮。從這幅作品問世之後，盧奧的作品開始受到大家廣泛的喜愛，同時也開啟了他光采奪目、用心深遠與不朽的藝術地位。

盧奧　老國王　創作媒材：畫布、油彩　尺寸：75 × 53 公分　收藏地點：匹茲堡，卡內基藝術學院

*210.*莎拉

1936

盧奧在最後的創作階段中，是以心、眼睛和手來工作，而非以世俗合理性的公式來作畫。

他專注於從內心的直覺與詩的情境中，來引導他在繪畫技巧上的精進，而不再專注在物體的精確度或對實體的描繪。在《莎拉》這幅作品中，不難發現他對油彩的詮釋有了不同的看法。過度的使用顏料，使得畫中的人物比例不再像過去那般精確，事實上，由於大量的塗層，讓顏色的光彩更具神韻，閃閃發亮，整幅作品就像是一幅精緻的彩色淺浮雕，令觀畫者無不驚豔。

畫中人物的兩頰顏色，左右著裝飾性框架的基本色系，彷彿就要躍出畫面，盧奧刻意的探索並追蹤他內在影像的創作方式，雖然讓人物素材本身變了形，但絲毫無損於他在追求藝術層次上的精練功力。

讀盧奧的詩，看盧奧的畫，就像在聆聽一首快樂的狂想曲，簡單的詞彙、豐富的想像力、機伶又幽默的心情，配上強烈的好奇心，歡

盧奧　莎拉　創作媒材：畫布、油彩　尺寸：55 × 42 公分　收藏地點：盧奧畫室

樂、悅耳、繽紛而璀璨。

you must know these famous painting and painters　275

蒙德里安
Piet Mondrian
1872-1944

蒙德里安生於荷蘭，曾就讀於阿姆斯特丹的美術學校，初期以畫具象畫為主，後來受到立體主義的影響而轉投入抽象畫派的創作風潮中。他的畫風是利用強烈的色彩，和嚴謹的垂直和水平線條構成整個畫面，他的畫不僅在美術上、在建築與設計上都造成了很大的影響。第二次世界大戰時移居倫敦，逝世於紐約。

211.

1913

藍、灰和粉紅色的構成

蒙德里安說：「真正的藝術家是把大城市看作形象化的抽象生命，他會感覺大城市比大自然更靠近自己……」蒙德里安有一系列描繪建築物的畫作，這幅作品即是其中一幅。房屋正面的形象雖然引起蒙德里安作畫的興趣，但這幅徹底的抽象畫，看來卻與房屋一點關係也沒有。

這些畫作，表現出形體已日漸簡化而明確，那縱橫交錯的線條，顯示出蒙德里安的塊狀畫風。組成這幅畫的線條並非幾何圖形，粗細也不一致，它們的變化使畫面產生了特殊的「顫動感」，而色調的濃淡變化，使這種顫動感更為強烈，從紫色、水綠色、桃紅色、黃色等色彩，漸次變化；擴散至畫面四邊時，則互相融合在一起，形成細膩的混合色。

在這幅畫裡，空間像大氣般明亮，它彷彿正向外擴展，直到線條與色調幾乎在畫幅四邊消失，最後與光線融為一體。

蒙德里安　藍、灰和粉紅色的構成　創作媒材：畫布、油彩　尺寸：88 × 115 公分
收藏地點：荷蘭，奧特盧，克羅勒一穆勒美術館

212.油畫第一號

1917年，蒙德里安與一位荷蘭畫家，迪歐‧范‧都斯柏格，一起創辦了《風格》雜誌，這本雜誌有助於傳播歐洲的前衛主義，特別是對於抽象主義先鋒的新造型主義的思想與作品。這本雜誌曾在荷蘭、法國和德國出版，直至1931年創辦人去世才停刊。它的出現，代表歐洲作品正朝向更具幾何圖形的風格轉變。在幾何圖形的構圖裡，占領主導地位的是白色，並在直線與橫線中實現構圖的平衡感。

因此，就像這幅作品一樣，蒙德里安的畫逐漸簡化為正方形和長方形的構圖，畫面上僅出現一些原色：紅、黃、藍，並消除了筆觸的痕跡。畫中底色是一片耀眼而無層次的白色，井然有序地安排在構圖中，它是由一些筆直的黑色粗線條所構成，而這些黑色粗線嚴密地互相交叉，見不到一條曲線。蒙德里安的藝術語言自此開始散發獨特的風格，雖然看似簡單，卻是誰也模仿不來。

蒙德里安　油畫第一號
創作媒材：畫布、油彩
尺寸：96.5 × 60.5 公分
收藏地點：德國，科倫，伐拉夫—理查茲博物館

213.百老匯爵士樂

1942-1943

　　儘管蒙德里安幾乎至死都不放棄使用正方形、長方形、原色來建構畫面，但他創作生涯的最後幾年，畫風確實產生了變化，也成為晚期作品的特色。蒙德里安的兩幅《爵士樂》（《百老匯爵士樂》和《勝利爵士樂》）畫作就表現出強烈的情感、豐富多變的色彩，和更歡愉快意的節奏。

　　那些一向用來切割畫面的粗黑線條，這時變成寬粗的黃線，中間還夾雜著紅、藍、灰等色塊，以及閃耀的「方塊中的方塊」。從畫中還可感覺出蒙德里安受到美國文明的影響，那充滿生氣勃勃、百花齊放的色彩，使蒙德里安晚年的作品產生一股新的衝力，一種更鮮明的節奏，因而全面性地煥發出顫動感。

　　獻給爵士樂的畫是蒙德里安最後的作品，它們肯定是照亮蒙德里安一生的最後一道光芒。

蒙德里安　百老匯爵士樂　創作媒材：畫布、油彩　尺寸：127 × 127 公分　收藏地點：紐約，現代美術館

烏拉曼克
Maurice Vlaminck
1876-1958

烏拉曼克原本是自行車運動選手、音樂家、無政府主義的記者，和德安及馬諦斯是很好的朋友。在貝訶尼姆—尤恩（Bernheim-Jeune）於1901年所舉辦的一項「梵谷作品回顧展」中，對繪畫產生了頓悟。他任意地使用均質純粹的色調，創造出一種挑釁的風格。烏拉曼克在1910年之後，便沉浸在幾乎是一成不變的「野獸派」風格之中，使他成為實踐野獸派技法最透徹的畫家。

214.布日瓦勒村
1906

此畫顯露出烏拉曼克天真稚氣的一面，他曾如此描述自己：「我憑本能去解釋我所看到的一切，沒有任何條理秩序。在我傳達真實情況時，與其說我是位藝術家，不如說我是一個內心溫柔而滿腔狂熱的野蠻人。」

烏拉曼克在二十世紀野獸派畫家中，是最狂妄不羈的一個，在他所有的作品中，這是色彩最豔麗、最充滿活力的一幅，它在精神上不僅接近梵谷，而且令人吃驚地接近高更。

畫面上四處飛濺著紅色，包括寫實的村舍屋頂、恣意塗抹上去的田野和樹葉。這些紅色，加上鮮亮的綠色，與較暗沉的黃色和藍色，形成鮮明的對比，在畫面上產生了一首純粹

的色彩交響樂曲，彷彿在歌頌自然界的一切生命。綠色的樹幹彎扭著身子伸出地面，爆出紅色的枝椏；在粉紅色的小路上，一個身軀小巧的農婦走在上面，似乎正要衝向山下的村莊。

烏拉曼克　布日瓦勒村　創作媒材：畫布、油彩　尺寸：90 × 118 公分　收藏地點：杜林，私人收藏

215.花瓶

1930

這幅烏拉曼克典型的靜物畫《花瓶》，是他在五十多歲時所繪製的，佈局十分絢麗多彩。不論從血統還是藝術風格上來探討，烏拉曼克都是荷蘭和法國兩個民族的後裔；在這兩國的藝術中，靜物畫是長期的光榮傳統。十六世紀，靜物畫開始在荷蘭成為獨立的藝術形式，十七世紀成為荷蘭藝術的光榮之一，但一直到十九世紀中葉，當印象派革命性的抵制了所有關於歷史或宗教的題材創作，贊成描繪真實生活的事物時，靜物畫才一躍而成主流藝術，而不再只是一種有趣、屈居第二流的藝術形式。

在烏拉曼克心中，梵谷和塞尚是英雄，在靜物畫的創作上，前者激情有活力，後者饒富立體感，都是他所崇拜而嚮往的。烏拉曼克選擇追隨梵谷，賦予花卉五光十色、斑斕絢麗的形象，結果就像這幅畫一樣，看起來好像有點粗俗，但它的的確確充滿了烏拉曼克那獨特的、不褪色的生機。

烏拉曼克　花瓶　創作媒材：畫布、油彩　尺寸：**40 × 33** 公分　收藏地點：米蘭，私人收藏

馬列維基
Kasimir Malevich
1878-1935

藉著廣被熟知的《黑方格》和一系列的海報，蘇聯藝術的發展透過馬列維基的作品，獲得世人的青睞。是蘇聯的政治變遷造就了馬列維基的傳奇色彩，馬列維基的善變形象，與他在專制政權下身為受害者的姿態，透過他的作品可以一探究竟。從新印象主義，以及影響俄國前衛藝術極為深遠的野獸派著手，馬列維基奠定了成為絕對主義創始人的角色與地位，給予這位卓越的現代主義畫家最高的評價。

216.絕對主義繪畫

1916

　　絕對主義的繪畫語言不需要參照自然界的任何形式，便可以想像並創造出來，它植基於平面上的基本幾何圖形（例如：四邊形、三角形、圓形），和持久而不相衝突的顏色，便能與令人印象深刻的形式創造性，聯結成一體。絕對主義系列作品都有一個明確的特徵，那就是利用基本的幾何圖形、明確的顏色配對，藉著對比、旋轉、重疊、遮蓋等等手法，去創造一個簡明有力、象徵意義濃厚且令人驚奇的效果來。

　　當然，這些思潮都與馬列維基身處俄國共產社會有關，他在創作上所提出的絕對觀，與官方和公眾的保守觀念形成強烈的對抗，他心裡很清楚，要與舊思想對抗，在繪畫領域當中所產生的麻煩，要比其他範疇大得多。因此阿拉貢就曾經公開讚揚他是：「有自由思想的偉大理想主義者」。雖然在絕對主義繪畫的道路上，馬列維基所作的努力花了很長的時間，但最後證明連布爾什維克政府，也必須託付給他一連串的繪畫任務，並且給予他應有的尊崇與肯定。

（圖請見282頁）

絕對主義 · Suprematism

在1915年左右由俄國的馬列維基所主導的畫派，由於這一畫派強調單純與抽象的幾何造形的構成，創造了一個非感情的畫面，所以在某個角度上是與德國的表現主義打對臺的。絕對主義對現代的繪畫、商業設計、建築設計上均有影響。

馬列維基　絕對主義繪畫　創作媒材：畫布、油彩　尺寸：**88 × 70** 公分　收藏地點：阿姆斯特丹，市立博物館

*217.*黑方格

1923-1929

對於那些尋找藝術靈感與依託的人來說，《黑方格》已經成為一種象徵、一個集合口號、一種典型。當人們在詳述一位重要畫家，對於反物質文明及對時代思潮所作的努力時，馬列維基的作品必定是這些英雄事蹟中不可或缺的一部分。

1915年，在聖彼得堡舉辦的最後一次未來主義畫展當中，馬列維基展出他的36幅新創作的非具象作品，當時《黑方格》以威震八方之姿，發出巨大的吶喊聲。當時在立體主義、未來主義都已經實現了他們的目標之後，馬列維基以絕對主義開路先鋒的姿態，向世人展現他的新理念，引起俄國藝術界一陣模仿風潮。為了紀念這個日子，並且昭示他在藝術界的地位與傑出表現，他出版了一本名為《從立體主義到絕對主義：新的繪畫寫實主義》的著作。

之後，無論他的畫風如何轉變，《黑方格》都是他最具代表性，同時也是絕對主義創作中最有價值的代表作品。馬列維基的弟子休丁就說：「方格是俄羅斯藝術的一種現象，它具有世界性的意涵。」1935年死於癌症的馬列維基，當時的送葬隊伍的靈車上便展示著這幅作品，讓世人對於這位致力於嚴肅探索藝術世界的畫家，致上最崇高的敬意。

馬列維基　黑方格　創作媒材：畫布、油彩　尺寸：106.2 × 106.5 公分　收藏地點：聖彼德堡，俄國美術館

218. 1928-1932

複雜的預感，
身著黃衫的半身像

　　冷戰時期之後，西方世界總是嘲笑馬列維基創作的大轉變，是一場「喬裝的遊戲」，但是以美學與繪畫的角度看來，事實並非全然如此。

　　在忙碌的教學及官方委任的工作告一段落，重返畫壇之後，馬列維基只畫了半身或全身的人物畫像（用來炫燿帝俄時代留著傳統大鬍鬚的農民），以及以鮮豔色彩所描繪的運動員。這些人物都有著一張無臉龐的、空白的、扁平的、沒有任何特徵與表情的臉。

　　當面對這幅《複雜的預感，身著黃衫的半身像》時，無法避免一種不自在的感覺，身穿黃色襯衫的男子，以一張毫無特徵的橢圓形臉蛋，動也不動的站在一幢清晰可見的房子前面，這幢房子沒有門窗，四條色帶的土地與漸層的天空，讓背景顯得十分簡單。若去掉那些外在形式的美感，與畫家試圖賦予這幅作品的特殊涵意，那種對社會的不滿情緒與抗議的味道昭然若揭。而這些無臂無臉的人物，或多或少都帶著社會批判與悲壯的味道。

馬列維基　複雜的預感，身著黃衫的半身像　創作媒材：畫布、油彩　尺寸：99 × 79 公分
收藏地點：聖彼德堡，俄國美術館

克利
Pual Klee
1879-1940

克利出生於瑞士伯恩近郊，曾在慕尼黑美術學校習畫，並製作了許多以黑白為主的版畫和線畫，後來，成為一位彩色畫的畫家，創作出極為優異的作品。他也曾執教於威瑪、德索和杜索道夫等地，他對色彩的變化有獨特的鑑賞力，成熟時期的作品更大量採用多種多樣的混合媒材，譬如沙子或木屑等，創作出具有特別張力的畫作。他對色彩的看法與見解，成為之後藝術家爭相追隨的標準。

*219.*老人

1922

歷盡滄桑，渴望反璞歸真的克利，在四十三歲時，刻意以小孩子般的繪畫手法，完成這幅名為《老人》的肖像畫。他運用簡單、稚氣的線條勾勒臉型，使其與主題形成鮮明的反差。大圓形上，疏密相間的線條佐以溫柔諧調的配色，再加上與外貌混合的磚紅色畫底，表現出由暗至明的微妙變化，形成一種寧靜的效果。

克利曾在日記中寫道：「我的主題並不是要捕捉外貌上的特點，而是要走入內心深處，透過畫像，表露出心底的活動。我認為我的畫像，比實際還要真實。」克利自由地運用線條、輪廓、色彩、光線等因素，藉由「使被描繪的對象人性化」的方法，讓畫中人物更加生動。《老人》中，兩隻睜開的眼睛，展現出每個老人所特有的神態——彷彿已經看透了外在的世界，同時又透露出自己內心的省悟。

克利　老人　創作媒材：畫布、油彩　尺寸：40.5 × 38 公分　收藏地點：瑞士，巴塞爾美術館

*220.*難忘的構圖

<div align="right">1927</div>

克利的藝術理論是以造型的基本元素——線條、色彩、明暗為起點，他利用點線、面來建構自然界的事物，因此他對建築物相當著迷，不論他走到哪裡，總是醉心於建築物的研究。他認為畫家必須像工程師一樣，使作品的結構擁有「負荷力」，形式上的元素必須平衡，直到整體達到一種穩定狀態為止。他曾在日記中寫道：「諧調就是一種平衡，若是沒有根據，沒有深思熟慮的方法，是很難達到這種平衡的。」「而結構很好的畫面，給人一種完美和諧的印象。」

《難忘的構圖》中，深色的畫面上，克利運用大量的綠、藍、棕等顏色，搭配色彩明亮的方形、長方形，以及一些淺紅色的圖形形成和諧的對比，並且用三角形來跟方形圖案相對照，用它們來打破垂直線條的呆板狀態，產生形式和色彩之間的自主性，從而形成嶄新的時間和空間概念。

克利　難忘的構圖　創作媒材：油彩、紙板　尺寸：59 × 45 公分　收藏地點：瑞士，伯恩美術館

221.死與火

1940

《死與火》是克利晚年的作品，傳達出他對死亡的思想。畫作中，死亡的蒼白臉孔映襯在鮮紅的底色上，在畫的上端，加重的火紅底色則更深一層的代表死亡，畫中人物臉上帶著舒適的表情，從昏黃處勇敢地進入明亮處，代表著死亡對克利而言，不過是生命的一部分，是人生必經的過程。他藉由此畫表達出對死亡無處逃避，卻又能輕鬆面對的心境。人物手上托著的球形太陽，則代表均衡及永恆。

克利曾界定自我的風格形式為「與線條攜手同遊」，他的作品除了給人困惑的單純美感之外，還兼具慧黠與童稚的氣息。尤其是晚期的作品，筆觸更加洗練，用色也更加自由，他藉由這幅作品表現對生命的珍惜，就好像急切地想要收復已失去的青春一樣，每個線條都具有極大的誘惑力。

克利　死與火　創作媒材：亞麻布、油彩　尺寸：46 × 44 公分　收藏地點：瑞士，伯恩美術館

克爾赫納
Ernst-Ludwig Kirchner
1880-1938

克爾赫納深受高更和梵谷畫風的影響，也因此而特別崇拜「反自然主義」那種對於色彩的表現，以及突顯主題的方式。他是1905年在德勒斯登成立的「橋派」組織的主要成員，這些成員也繼承了高更和梵谷的思想，期望能在當地創造如巴黎野獸派的典範。

222.自畫像與模特兒

1907

　　這是克爾赫納在「橋派」鼎盛時期完成的作品，「橋派」成立於1905年，以吸收德國藝術界的新生力量為目的。此時期的克爾赫納採用飄忽不定、沒有明確界限的形式輪廓，來創作堅實的造型，因為他認為，形式乃是透過粗獷落筆、互相形成鮮明對照的強烈色彩而表現出來的。

　　在這幅畫上，黑色線條限定了部分形式和輪廓，展現了克爾赫納對表現主義的探索。畫面的華麗色彩雖然接近野獸派風格，但他冷靜的心理分析表達方式，又使這幅畫不同於野獸派的繪畫。畫中人物形體占滿了整個畫面，使得畫布顯得過於狹小，無法容納人物那四處蔓延的「存在」。暖色與冷色的厚實色塊，在畫面中形成鮮明對比，長而粗的黑色線條，則勾勒出占滿畫面左半部的畫家形體，使其明顯地與背景分離。克爾赫納企圖利用二度空間，來表現感情的衝撞，及裝飾色彩的力量。

橋派 · Brucke

這是1905年由克爾赫納等四位畫家，於德勒斯登成立的畫會。他們發展出一種既古拙又激進的繪畫風格，與當時中產階級的品味完全對立，卻很快地得到有使命感的年輕一代強烈的共鳴。這個畫派在早期雖有一個共同的風格，但後來又各自發展出明確的個人風格。後來因與納比派、藍騎士、新分離派等等的交往，讓過去緊密結合的巡迴展，逐漸凋零。

克爾赫納　自畫像與模特兒
創作媒材：畫布、油彩
尺寸：150 × 100 公分
收藏地點：漢堡，藝術廳

223.自畫像與貓

1918

克爾赫納置身於畫面中央，他那憂鬱蒼白的面孔和圓睜直視的雙眼，想向賞畫的你尋求某種答案，也許他想把捧在左手的花束獻給你。在他背後，紅色上衣的旁邊，貓的暗色身影顯現在一幅油畫前。克爾赫納彷彿想對我們訴說，他無止境的憂傷，與對自然的熱愛、對繪畫的迷戀。

學藝術的第一步，往往是從自身的探索開始，進而肯定自身的價值。他和許多畫家一樣，審視自己的面龐、檢閱嘴角的辛酸皺紋，還有那尋找自我、尋找生活意義的眼神。畫家透過一系列的自畫像，試圖進一步瞭解周圍的世界。過去，藝術家總把自己的肖像擺入宗教題材的繪畫中，以表示自己的虔誠，或是夾陳在歷史題材作品中，以表示自己身臨其境的感受。但是，現代繪畫中，自畫像的涵義有了變化，畫家不再只是把自己畫在歷史事件參與者的身旁，而是真實地呈現自己，讓自己成為畫中的主角。

克爾赫納　自畫像與貓　創作媒材：畫布、油彩
尺寸：128 × 85 公分　收藏地點：美國，劍橋市，布希‧瑞辛吉博物館

雷捷
Fernand Leger
1881-1955

雷捷1909年的作品《桌上的高盤》，標誌了他立體主義時期的創作開端。而更具代表性的作品則是次年發表的《林間的裸者》。但自從1913年，他向瓦西里埃學院建議其源自塞尚的「色彩和形式的對比強度」主張後，便慢慢遠離了狹義的立體主義畫風，走向他對工業革命的反思，並在作品中呈現其影響力。

224.抽煙斗的士兵

1916

　　塞尚曾經提出一個大膽的理論，他說：任何東西都可以簡化成幾何的立體圖形。雷捷覺得這個想法很新鮮，便用自己的作品來實驗；再者，二十世紀初，機器的發明已大大影響了人類的生活，雷捷本人很肯定這種金屬產物所帶來的進步和便利，所以他喜歡在畫作中，滿滿地填上如金屬零件般的立體造型。

　　看看這幅《抽煙斗的士兵》就能窺知一二了。他的畫法乾淨俐落，畫中的士兵很像機器人，身體的每一部分都由圓柱或圓錐拼成，而關節似乎也是活動式的，連煙斗裡冒出的煙，都是光滑的球體呢！但奇怪的是，這幅畫跟其他作品相比，為何顯得特別暗沉？畫家又為何會想畫士兵呢？原來當時第一次世界大戰爆發，雷捷被徵召入伍，他在戰場上看到了一個色彩消逝的殘酷世界。直到1916年，因為意外瓦斯中毒，才幸運地提前退伍。重新站回畫布前面，他開始描繪那些與他一起見證時代悲劇、有血有肉的戰友，以及在烈日下那些光可鑑人的砲栓，所帶給他的全新造型震撼。

　　這幅畫便是雷捷替全體士兵陳述苦悶心情之作。畫中那個士兵，抑鬱地抽著煙斗，黯淡的心情把整個畫面渲染成灰色，除了機械般的右手略略泛紫外，只有左臉帶著由橙與粉紅交織而成的血色。圓球似的煙霧圍繞在他的頭頸之間，加強了畫面深度，也彷彿為士兵提供慰藉與溫暖。（圖請見292頁）

雷捷　抽煙斗的士兵　創作媒材：畫布、油彩　尺寸：**127** × **69** 公分　收藏地點：日本，私人收藏

225.兩個持花的女人

1946-1950

　　滾過畫布周圍一圈的波浪型藤蔓，巧妙地成為精緻的框線，線外的灰色色塊變成了邊框。紅、黃、藍、綠四種大小不規則的色帶分佈在白底上；粗獷樸拙的黑線勾勒出兩個抓著花藤的長髮女人輪廓，彎彎曲曲的花枝將她們聯繫起來。

　　雷捷怎能想出這麼別出心裁的構圖和著色方法呢？原因有二，一是他以前畫過抽象畫，二是他曾經著迷於

雷捷　兩個持花的女人　　創作媒材：畫布、油彩　尺寸：130 × 162 公分　收藏地點：巴黎，路易絲·萊里畫廊

壁畫創作。

這幅新鮮古怪的畫作趣味十足，抽象與具象感兼有的表現手法，打破了人們對抽象畫與形象畫的既定印象，進一步分別為這兩種類別的畫，開拓了更寬廣的創作空間。雷捷還藉著這幅畫實踐了他對壁畫藝術的想法：畫面上要有相交成直角的線條，近景以紅色為主、遠景則塗上藍色。而為了配合現代建築的裝飾需求，圖案必須呈現出整體的設計感，因此他堅持畫上這種輪廓大方而清晰的龐大人物，使人遠遠看就能一目瞭然。

226.

1948-1949

消遣，向路易・大衛致敬

十八世紀末，支持共和制度的法國畫家大衛，替因推動民主革命而不幸被貴族刺殺的朋友馬拉，留下了一幅伸張公理正義的致敬之作《馬拉之死》。過了約莫一百五十年，雷捷也在自己的這一幅作品《消遣》中，畫上一個與馬拉遇害時相同坐姿的女人，她的手中拿著一張紙，上面寫著：「向路易・大衛致敬」。

雷捷仿效了大衛讚頌英雄人物的方式，將那股激情和聖潔，加諸在生活周遭的小人物身上，肯定他們的努力工作、平凡卻幸福的生活。令人景仰的英雄已不在畫中，取而代之的是生活中隨處可見的普通人，但馬拉和大衛的英雄精神並沒有消失，感覺敏銳的雷捷以這幅創作告訴我們：平凡的人們繼承了他們的遺志，在辛勤工作之後，騎著腳踏車出外遊憩，徜徉在白鴿飛翔、花朵盛開的晴天裡，追求並享受生活中的簡單幸福。

雷捷想說的是，這些為自己爭取尋常幸福的普通人，其實就是新時代裡值得敬佩的新英雄。

雷捷 消遣，向路易‧大衛致敬 創作媒材：畫布、油彩 尺寸：154 × 185 公分 收藏地點：巴黎，現代美術館

畢卡索
Poblo Ruiz Picasso
1881-1973

在十九、二十世紀交替之際,巴黎正匯集了由世界各地蜂擁而至的青年畫家,他們一面吸取印象派後期畫家的養分;一面積極研究來自亞、非、中東藝術的精髓,邁步為現代藝術劈開光彩奪目、變化萬千的新天地。而在這波史無前例、劇烈變動的競賽中,毫無疑問地由畢卡索拔得頭籌。不僅因為他開創了立體主義、打破歷來的繪畫造型法則,更由於他游刃有餘地遊走於各畫派、風格間的卓越才華,不論新古典主義、超現實主義、象徵主義,或是構成主義,任何形式與畫風,都融入了他的腦海中,併發在他那隨機、自然組合的畫布上。他的作品涵蓋了繪畫、陶瓷、雕塑、拼貼等作品。

*227.*亞威農的姑娘

1907

「我多麼討厭『亞威農的姑娘』這個畫名,這都是沙爾蒙(詩人兼藝評家)想出來的……它本來應該叫做『亞威農的妓院』。我們已經討論過好幾次了,畫中的那幾個女人,一個是馬克斯的祖母、一個是費爾南代·奧莉薇、一個是瑪利·洛朗森,她們都在同一家妓院裡。」而這幅作品卻成為立體主義的宣言。

立體主義是以一種新方法來解釋現實,當畫家的著眼點已經不在色彩,外表的探索也已經無法滿足需求時,唯一的方法就是把具像的形體拆開來分解。在這幅作品中,畢卡索以各種不同的幾何圖形結構,和靈活多變、層次分明的色塊,來組成人體,甚至背景與空間。並且將這些造

畢卡索 亞威農的姑娘 創作媒材:畫布、油彩 尺寸:**244 × 234** 公分 收藏地點:紐約,現代美術館

型與平面無限延展、組織，就像建築師在構築平面那樣。

畢卡索更採用了非洲藝術的元素，讓畫面顯得渾厚有力、充滿神祕的氛圍與魅力。他認為：將形體加以分解、分析，會讓人們更能深刻的欣賞藝術的精神層面與原始的力量。

228.三個樂師

1921

從1901年開始，「小丑」這個主題便不斷的出現在畢卡索的繪畫作品及習作裡，到了1921年，終於誕生了這幅登峰造極之作。《三個樂師》將小丑五顏六色的服裝特徵，以菱形圖案所組成的鮮明構圖，簡單的形體，完全平面式的裂解，塗上各種顏色色塊的表現手法，以及讓人一眼就能看出他所要表達的，小丑心中那股苦澀、無奈與悲傷的情緒，都在畫布上揮灑得淋漓盡致。而這樣的形式，被稱為「綜合立體主義」。

畢卡索藉著描繪小丑，暗示在哀傷面具下的自己，隨時可以變換扮演的角色。藝術評論家莫里斯·雷納爾說：「《三個樂師》就像一個琳瑯滿目的立體主義發明和櫥窗，是一幅充滿靈氣與詩意的傑作。畢卡索將他在義大利喜劇中所發現的人物，都集中放到這幅畫裡，將抽象的手法發揮到了極限。」

畢卡索　三個樂師　創作媒材：畫布、油彩　尺寸：203 × 188 公分　收藏地點：美國，費城美術館

229.鏡前的女人

1932

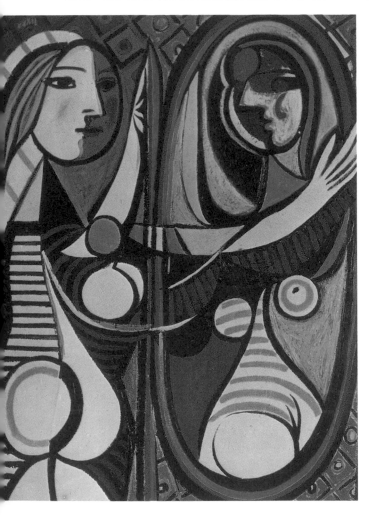

在這一幅以女人和鏡子為主題的作品中，畢卡索同時使用了立體主義，與傳統的繪畫技巧來創作。這時「鏡子」成了他用來充實空間的手段之一，透過鏡子他畫了女人的側面，和實際的女人作了強烈的區隔，充分顯示畢卡索在捕捉及攝取角度的敏銳觀察力，和獨到的見解。

整幅作品以粗細不均的黑色線條，以及對比、鮮豔的互補色：紅色與綠色、黃色與紫色來鋪陳。畢卡索不再使用單一且靜止的視點來作畫，而是通過女主角不同的動作，將「時間」這個因素引進畫裡。於是，在不同時間所呈現的形體在被分解之後，經過著色又重新被安排、組合、拼貼成一個畫面。這些豐富、跳躍的色彩，和延伸連續的空間，充滿了女性溫婉的魔力。畢卡索這麼解釋說：「我想達到的真實，是比實際更深刻、更真切的現實，這正是我所理解的超現實主義。」

畢卡索　鏡前的女人　創作媒材：畫布、油彩　尺寸：**162 × 130** 公分　收藏地點：紐約，現代美術館

230.玩球洗澡的女人

1932

在這一幅畫中，胖女人快樂地向前拋出白球，一隻壯碩的腿眼看就要落下地面，可是渾圓的身體和長髮卻輕輕地飄了起來。她到底是輕盈的還是笨重的呢？跟隨著畢卡索的眼睛和想像力在這個淡色系的畫面中悠游，可以感覺到浮浮沉沉、忽輕忽重的趣味。

「事物可以從任何角度來觀賞」，這個尋常的道理人人都會說，但畢卡索卻「畫」了出來。他把自己從各個角度看到的面貌，都描繪在同一幅畫裡，大大震撼了藝術界。從這幅畫裡，就能同時看到女主角的正面、側面和背面。奇怪的是，這樣的構圖竟不會過於複雜，我們仍然能辨認出她是一個胖女人！既抽象又具體的繪畫手法非常微妙。畢卡索把她的胖身子簡化成圓形和橢圓形，穿上有三角形圖案的泳衣，在簡潔的背景中玩耍，營造了一種純真、夢幻的氣氛。

畢卡索　玩球洗澡的女人　創作媒材：畫布、油彩　尺寸：146.2 × 114.6 公分　收藏地點：紐約，私人收藏

231.格爾尼卡

1937

　　一位藝術家同時也是一個時代的見證者，畢卡索以《格爾尼卡》具體表明了自己反抗暴政、追求和平的心聲，同時，這幅作品也成了他的政治宣言，被世人稱為：「抗議地球上所有戰爭的永恆紀念碑」。

　　這是一幅很特別的作品，原本它是畢卡索為了1939年在巴黎舉辦的「進步與和平」萬國博覽會西班牙館展覽所繪的一幅大型作品，卻因為畫的主題與畫的名稱宣示了反政府的鮮明立場，因而遭到被西班牙政府流放的命運。這幅畫讓畢卡索終身住在法國，無法回到自己的祖國，成為他一生最在意與遺憾的事。

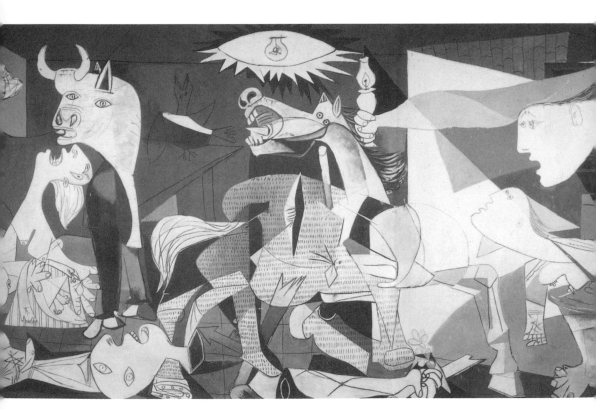

畢卡索　格爾尼卡　創作媒材：畫布、油彩　尺寸：351 × 782 公分　收藏地點：馬德里，普拉多美術館

《格爾尼卡》是一幅譴責和抗議西班牙政府，轟炸巴斯庫地區一座名為格爾尼卡古城的作品，畫中的「牛」代表殘暴，「馬」代表人民，而那些「白色的閃光」則代表武器，吶喊求援的雙手代表絕望，畫中充斥著哭泣的母親、四肢分離的士兵與折斷的刀子。整幅畫所使用的色彩很少，幾乎是單一的深灰色與白色的對比，缺乏色彩的形體，顯得狂暴而觸目心驚，它既象徵著死亡、戰爭的愚昧，也為大時代的悲劇作了最佳的見證。

有人曾經問他為什麼要用這些象徵物來作畫呢？畢卡索回答說：「我不是超現實主義畫家，我沒有脫離現實而活，因此不會用更有文學味道，或者更有詩意的弓和箭來表現戰爭，美感固然重要，但是要表現戰爭，我就一定會使用衝鋒槍和炸彈。」

畢卡索只用幾個星期就完成這幅作品，很快的該畫的意義就超出了「抗議」的範疇，而成了政治鬥爭中的文化示威。他說：「我用繪畫來進行革命者的抗爭活動……我不僅用我的藝術，也用我的全身心來進行戰鬥……。」

《格爾尼卡》是世上二幅用防彈玻璃覆蓋、保護的作品之一（另一幅為《蒙娜麗莎的微笑》），它被寄放並陳列在紐約的現代美術館當中。畢卡索曾經表示：「除非西班牙已經變成一個真正自由、民主的國家，否則《格爾尼卡》絕對不會回到祖國去。」因此，直到1981年，它才在全西班牙人民的殷切企盼，與大批警力的戒護之下，回到馬德里的普拉多美術館分館永久陳列，而這幅作品也成為西班牙最大的文化與藝術資產。

布拉克
Georges Braque
1882-1963

布拉克起初只是一個專注於色系黯沉的印象派畫家,但在1905年10月看過那些在阿佛爾美術學校同學的「野獸派」作品之後,終於在1906年轉向野獸派。從1907年之後,由於塞尚風格的發掘及與畢卡索的會面,讓他對繪畫有了一種全新的詮釋,促成了立體主義的誕生。

232.葡萄牙人 (又名:移民者) 1911

從立體主義的解構走入分析立體主義的堂奧,布拉克清楚的體會出這種抽象風格的不穩定性,因此,便開始以數字或字母來平衡這種不穩定性。最典型的就是這幅《葡萄牙人》。

在這幅作品中,布拉克希望能夠讓畫像不要因為過度的抽象分解,而使觀畫者過於迷惘,因此,首度將象徵性的葡萄牙字母與數字,當作裝飾物融入作品中,然而這樣的新穎手法,在當時並沒有引起畢卡索等人的重視,直到大家對抽象分析立體主義風格開始產生困惑之後的第二年,畢卡索才開始接受布拉克的先見之明,強力的跟進。

分析立體主義的流行風潮並不太長,加上跟進者的作品多半大同小異,反而讓人弄不清楚各個畫家之間的差異性在哪裡,但對開創立體主義先河的布拉克而言,開創下一階段的藝術風格,要比沉溺於過去的絢麗情境,重要得多。

立體派 · Cubism

1908年法國的秋季沙龍展中,馬諦斯批評布拉克的畫是在「描繪立方體」。批評家沃克塞爾便引用了這句話,作為立體派的稱號。初期立體派的繪畫,是將不同狀態及不同視點的觀察對象,凝聚在單一平面得到一個總體經驗。往往上下、前後、內部與外部同時呈現。後期立體派則利用多種不同素材的組合,如拼貼手法,來創造一個主題意念;因而畫面不再是透視物體的窗子,而是發生組合現象的場所。影響立體派的兩大因素:一是塞尚後期繪畫的抽象視覺分析,「自然界的物象皆可由——球形、圓錐形、圓筒形等表現出來」。另一個則是畢卡索發現自非洲民族面具上,反自然主義式的表現手法。從畢卡索的《亞威農的姑娘》就可以看到這兩種觀念的結合。

布拉克　葡萄牙人（又名：移民者）　創作媒材：畫布、油彩　尺寸：117 × 81.5 公分　收藏地點：瑞士，巴塞爾美術館

*233.*彈吉他的淑女

樂器一次又一次的成為布拉克的作畫主題，也因為對音樂的執著，他曾說過他自己是離不開樂器的！在他繪作此畫的那幾年，立體主義正朝向形體裂解的方向發展，且愈來愈自由地將這些裂解過的平面，重新組合運用，形成作品主題，1912年到1913年是立體主義的整合期，立體派畫家大量利用象徵性的符號、色彩和材料來創作，讓畫家的主觀觀點重新復合，在畫布的空間上隨意重構。

畫中明顯地呈現出當時立體主義的風貌，整個畫面被分成三條帶狀的水平線，而相互交織的直線和斜線，示意出淑女的面容和身軀；結構嚴謹且寬廣的矩形平面與雜亂拼貼的背景形成鮮明對照；主題吉他的部分，則以褐色的模擬木片和手扶椅的靠背，並以單一色調來襯托。

我們可以發現，畫作的顏色相當單純，重新組合的平面也在淡雅色彩的妝點下幾乎消失，這點跟當時立體主義在用色上，喜歡用赭色、灰色、咖啡色做為本色，以及分解畫面的特點相當符合，這也是解析立體主義畫作的最好方法。

布拉克　彈吉他的淑女　創作媒材：畫布、油彩　尺寸：130 × 74 公分　收藏地點：巴黎，龐畢杜藝術中心

*234.*音樂家

1917-1918

「畫家靠形體和色彩進行思維，而畫物則是他的詩歌。」從這句話看出布拉克已經開始對色彩的運用產生興趣，所以這幅畫作跟他早前的作品相比色彩上顯得更為豐富。

在畫的底部鑲嵌著閃爍微弱藍色和金色的光點，有點像浴室裡的裝飾。由於布拉科的父親是一位室內的裝飾畫匠和家具修復匠，他自己也曾經短期跟隨著父親學藝，這段經驗也讓他在日後的畫作中，出現生活性的裝飾。

布拉克的革新才能，主要蘊藏在對新空間的追求，也因此他在作畫時都會精心考慮所選擇的畫物，他發現外形比較簡單的東西在被裂解、重組後也比較容易辨認，這畫中的音樂家就是經過布拉克裂解之後，重建而成，而畫裡的音樂家還是保留著可供辨析的形象，不過值得注意的是，在畫布裡的物像在肢解之後，與畫中的空間渾然合為一體，緊密結合。

布拉克　音樂家　創作媒材：畫布、油彩　尺寸：221.5 × 113 公分　收藏地點：瑞士，巴塞爾美術館

235.大圓桌

布拉克很喜歡以有支座的桌子做為創作主題，他最初以此題材來創作是在距這幅創作的18年前，他共以這個題材創作了4幅畫，在這一組繪畫連作中，這件作品是最複雜、最富色彩的，因此是最重要也是最成功的作品。

在這幅畫中布拉克在處理繪畫的素材、色彩和空間上有了很大的轉變，他以前慣用深色的背景，被一種粒狀的灰沙所取代，由於塗上了一層薄薄的顏料，使畫的背景有了類似閃光似的效果。

布拉克標新立異地將畫中的桌子，置於兩堵牆相交的角落前，用單色調的牆，讓桌子和桌面的靜物顯得醒目，突出了桌子的立體效果，也讓物體有了躍然而出之感，產生令人驚嘆的效果！所以布拉克認為背景如同畫面的地基，承載著畫面的其他部分，主題的效果是否能突出，背景有著決定性的關鍵。

布拉克　大圓桌　創作媒材：畫布、油彩　尺寸：145 × 114 公分　收藏地點：華盛頓，私人收藏

尤特里羅
Maurice Utrillo
1883-1955

尤特里羅出生於巴黎的蒙馬特，母親是模特兒兼畫家的蘇珊‧法拉東（Suzanne Valadon）。少年時期就經常酗酒，在治療酒精中毒期間，由於受到醫師和母親的鼓勵而開始作畫。作品多為捕捉蒙馬特建築物、街道和教堂的詩情風景畫。代表作有《聖希萊爾的教堂》等。

236.

1914

7月14日的泰爾特勒廣場

在這個歷史性的日子裡，尤特里羅希望人們留下深刻記憶的時刻，是節日的開始，還是節日的結束？在這裡的泰爾特勒廣場顯得冷清，一切都很整齊、乾淨的街道，空著的長凳……。毫無疑問的，畫中的一切現象皆顯示節日慶典將要開始。窗上懸掛著的旗幟，遠處走入廣場的稀疏人影，在在預示著人群即將湧進泰爾特勒廣場。但尤特里羅此刻想要表現的，則是一片混亂熱鬧之前的氣氛，而這個時刻是充滿著期待和幻想的……。

尤特里羅用下列這些景物，構成了這個泰爾特勒廣場：黑色的路燈、綠色的葉叢、窗外飄揚的旗幟、圍出廣場範圍的樓房，和正走入畫面中央的稀落人影……，這幅畫裡沒有憂傷，有的只是孤單和寧靜。廣場上的佈置預告人群即將來臨，歡慶、活動和喧嚷的場面將占據這裡，而尤特里羅特意選擇這歡樂前孤單寧靜的一刻來描繪，使這幅畫更顯得意味深長。

尤特里羅　7月14日的泰爾特勒廣場　創作媒材：油彩　尺寸：45 × 60 公分　收藏地點：紐約，私人收藏

237.蒙馬特爾的風車磨坊 1948

這是一幅藉以瞭解尤特里羅的藝術和「歷史」意義的主要作品。在挖掘城市的內在時,他也挖掘了自己的心靈。尤特里羅在年少時染上了酒精中毒,他的母親為了讓他遠離酒精,而帶領他走入繪畫的世界;他的繪畫生涯可以說與酒精幾乎脫離不了關係。但從這幅畫裡我們可以注意到,裡頭的窗戶稍微開啟,空間也較為寬闊,街上有人在走動,這表示尤特里羅歷經了多年的排斥與封閉之後,他的聲望和婚姻都促使他向別人打開自己的心門,放棄極端的孤獨狀態;但是在他失去母親,同時放棄酒精之後,他的畫作也可悲地失去了它的靈魂和詩意。

尤特里羅在淡藍色的天空中,塗上了屬於自己獨特風格的色彩,使筆觸和樓房具有厚度。即使當尤特里羅在畫他年輕時所喜愛的景色時,他仍喜歡用一種得以表現牆面塗料質地的上彩方式,來畫房子、教堂和磨坊。他用刮刀將顏料塗在畫布上,塑造出一種立體感,表現出建築物因時間而磨損的粗糙表面。

尤特里羅　蒙馬特爾的風車磨坊　創作媒材:畫布、油彩　尺寸:73 × 93.5 公分　收藏地點:紐約,私人收藏

羅蘭珊
Maria Laurencin
1883-1956

出生於巴黎的羅蘭珊，母親未婚生子，辛苦地為人幫傭，將她撫養長大。她既是畫家也是一位詩人。她在繪畫學校結識了布拉克與畢卡索等立體主義藝術家，並在畢卡索的介紹下認識了名詩人阿波里內爾，有人問他們為何不結婚時，她回答説：「不喜歡在兩人之間加上多餘的『夫婦』二字。」她只畫自己喜歡的美好事物，充滿甜蜜與抒情的氣息。

238.

1932

西蒙・羅蘭珊的肖像畫

阿波里內爾曾經讚嘆的說：「羅蘭珊在繪畫的重要技法中，成功提出了完全屬於女性的一種美學觀。」的確，羅蘭珊的藝術作品，透過純女性的觀察角度，讓繪畫對象轉化為人文、文化與美學的純粹曲線。由於她豐富而纖細的表現力，所以即使遠離了一般的繪畫架構，卻仍然能保有同樣純粹的美感與深度。

她對自己的畫作，提出這樣的見解：「裝扮美麗的女人，對我來說就是偉大的藝術創作。我喜歡美麗女人的容貌、女人的手、女人的腳，這些美麗的東西一值都充塞著我的心。……我的野心是，當男人看見我畫的肖像畫時，會產生一種逸樂的心情，因為畫中訴說的，既是我的愛情故事，也訴說著別人的愛情故事。」這幅畫中的女主角，據說是她的親戚，羅蘭珊以粉色系來詮釋女人溫婉柔弱的姿態，在當時，多數畫家都在追求擺脫藝術窠臼的畫壇來說，無疑是一股清新的氣息。

羅蘭珊　西蒙・羅蘭珊的肖像畫　創作媒材：畫布、油彩　尺寸：63 × 48 公分　收藏地點：巴黎，私人收藏

莫迪里亞尼
Amedeo Modigliani
1884-1920

莫迪里亞尼出生於義大利比薩附近的港市利波魯諾。自幼即罹患肋膜炎、腸傷寒、結核病等，最後死於肺結核。在佛羅倫斯、威尼斯的美術學校習畫之後，前往巴黎，成為「巴黎畫派」（School of Paris）的重要畫家之一。他留下許多根據獨特人物的表情，描繪精細的肖像畫作品。代表作品有《繫黑領結的少女》等。

*239.*繫黑領結的少女

1917

　　這名女性就是莫迪里亞尼最欣賞的類型：修長、嬌弱而蒼白。即使本人看起來不見得完全如此。這位喜歡為人畫像的畫家，還是習慣用他最喜愛而不願放棄的畫法：長到誇張的脖子、鮮紅的嘴唇、慵懶的神情、柔弱無骨的姿態、以橢圓形組成的身體，以及他所有人物畫裡最重要的特點：沒有眼珠子。

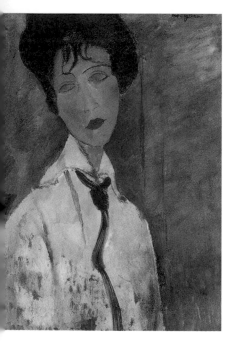

　　為什麼莫迪里亞尼只肯為他的模特兒輕輕描上眼線呢？有人猜測可能是因為他之前曾在羅浮宮，狂熱地研究過古希臘和埃及的雕像，而那些沒眼珠的古雕像，通常都表情木然，並露出神祕的淡淡微笑，所以後來他的畫作自然而然就吸收了這些令他著迷的特點。只是他可能不知道，希臘人在雕像完成之後，還要用顏料塗上眼珠子，讓作品更富生命力呢！

　　這幅畫的構圖其實有點鬆散，但畫家就是有辦法用灰濁、暗沉的大片牆壁和女子的烏黑頭髮撐起來。莫迪里亞尼一生畫人無數，對象大多是他認識的真實人物，而這些人的名字就隨著他的作品流傳至今。然而，這位「繫黑領結的少女」卻不知是何方來歷，只能肯定她的確是個真實存在過的人物。

莫迪里亞尼　繫黑領結的少女　創作媒材：畫布、油彩　尺寸：65 × 50 公分　收藏地點：巴黎，私人收藏

240.珍妮 · 赫布特妮

1919

1917年，莫迪里亞尼在巴黎舉辦畢生第一次（也是唯一一次）個展，卻因為展出大膽的裸體畫，頭一天就被警方以「淫穢」的罪名查封了。然而同時，就在展覽會外頭，他遭遇了一生中最重要的邂逅：和珍妮 · 赫布特妮一見鍾情。他們雙雙墜入愛河，還是藝術學院學生的珍妮不久就拋下學業，嫁給莫迪里亞尼，投入他的生活和事業之中。

從此莫迪里亞尼反覆畫她，畫中的她總是甜蜜、溫順，柔弱而無精打采，與他生性好強的前女友，女詩人畢特麗斯，是完全相反的典型。相互傾心的他們雖然偶爾也吵吵鬧鬧，但感情、婚姻一直和諧幸福，珍妮成為莫迪里亞尼畫布上永遠的主角，流傳至今的畫作就有二十多幅。他們相依相存、難捨難分，所以在莫迪里亞尼死去的第二天，身上懷有第二個孩子的珍妮為了追隨他也跳樓自殺了。

這幅畫中的珍妮，那一頭曾經被一些不友善的人們拿來惡意取笑的獨特紅髮，與背景中的紅色椅子和諧地呼應著。穿著黃色毛衣的她有著長脖子、沒有眼珠的藍眼睛、身體和臉龐呈橢圓形，除了這些莫迪里亞尼肖像畫的一慣風格展露無遺外，還多了一種夫妻間相敬如賓的氣氛，且畫面似乎比其他作品更加溫柔，也許是因為此時的珍妮正好懷了第一胎。

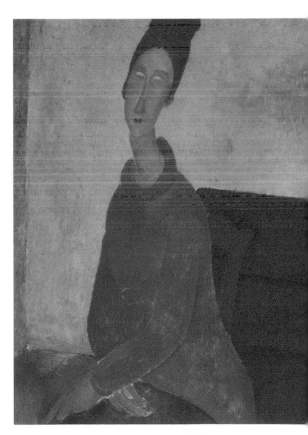

莫迪里亞尼　珍妮 · 赫布特妮　創作媒材：畫布、油彩　尺寸：100 × 65 公分　收藏地點：紐約，古根漢博物館

柯克西卡
Oskar Kokoschka
1886-1980

柯克西卡早期的作品，大多為刻劃心理的肖像畫，廿世紀二〇年代之後，則以描繪風景為主。第二次世界大戰期間的政治畫，流露出他對當時社會動盪的反思，晚期的畫作則大量取材於神話、宗教與文學。這位廿世紀最偉大的造型藝術家，直到去世後，才得到世人的認同與讚賞。他雄渾豪放的氣概及充滿幻想的風格，為年輕一代的藝術創作者帶來了深刻的啟迪與心靈的震撼。

241.風的新娘
1914

　　柯克西卡與艾瑪曾經是一對戀人，他與艾瑪在情感上的糾葛，促使他的藝術生命逐漸成熟，並為她創作了熱情謳歌的石版畫《巴哈大合唱》，以及這幅《風的新娘》。

　　在他創作的初期，受克林姆的影響很深，同時也遵循德國表現主義的手法，在構思作品內容和色彩的應用方面，採用粗獷的線條和濃重的筆觸，他認為世界是由人和物等紛繁雜沓的群體所組成，無數跳耀的原子，在生活中結合、分解。這一切，落在畫布上，就成了一片著了色的、騷動且雜亂無章的符號和線條，讓人產生強烈的感受。

　　在畫裡波濤洶湧的海浪包圍下，緊緊相擁抱的戀人，成為畫裡一個新的自我封閉空間。他以流動的筆觸，跳耀的色彩，超越、去除了現實的邊界，強調身體交流的活力，使畫面簡單卻又蘊藏豐富感情。柯克西卡在溶化和輻射的構圖中，用線條來表現陰影，雜亂無章的色彩，猶如正在奔馳的線條，讓玫瑰色和淡紫色調的裸體男女，自然融在旋風之中。

柯克西卡　風的新娘　創作媒材：畫布、油彩　尺寸：181 × 220 公分　收藏地點：瑞士，巴塞爾美術館

242.山色

1947

柯克西卡的畫作參雜著印象派的特點，他對於世界萬物的眷戀之情，可說達到了刻骨銘心的地步，畫中他追求色彩的透明，就是這一種心情的反映。

他打破一切形式，以色彩的律動來表現透明感，在畫布上，他下筆如神：翡翠綠、靛藍、螢黃……等等，這些純淨的色彩，如同一個個標點符號，在畫布上跳躍，在明亮的色彩區域內，形成強烈的反差。這些美麗的色彩，又好像是在「娓娓吟唱」，並賦予整個畫面以悲劇般的力度，讓「畫中颳出一陣強烈的風」。

在這瑞士風景畫中，整個畫面幾乎全部為大山所占據，而山巒似乎仍繼續向畫的邊緣延伸，層層疊疊的綠色森林，向閃耀的

冰川發出無情的沖擊，山谷下的房屋則櫛比鱗次，雲彩在天空中迅速飛竄，縫隙中洩漏出一束束的陽光。

酷似被狂風席捲過的畫面，佈滿了細微的光影，好像一縷陽光，被撕成金色的碎塊，天空被雲霧穿破，在波浪的筆觸下搖晃不已。將我們帶到位於山崖之間的村落上空及山谷和蒼穹之間的無垠天際。

柯克西卡　山色　創作媒材：畫布、油彩　尺寸：**90 × 120** 公分　收藏地點：蘇黎世，藝術陳列室

杜象
Marcel Duchamp
1887-1968

一向在藝術評論界備受爭議的杜象,極力想擺脫繪畫流派窠臼的作風,為後來的藝壇帶來了不可磨滅的影響。他獨一無二的創作思維,甚至個人的生活方式及態度,建構了一個簡樸而謙恭的隱密世界,形成一道難以突破的理解藩籬。杜象的信念,與他摒棄枯燥乏味、徒勞無益的學究式詮釋,形成了言之成理的觀點,其作品錯綜複雜的意念與構形,成為二十世紀影響繪畫潮流最重要的觸媒。

243.

1912

下樓梯的裸女第二號

從前,裸女在畫裡不是坐著,就是站著或躺著,從沒有下樓梯的。因此,杜象畫的這個《下樓梯的裸女》,弄得1913年策劃獨立沙龍展的藝術家們不知所措,開幕前,他們召開會議商量該怎麼辦才好,最後決定將這幅獨門獨派、旁門左道的作品退

回去。這個事件改變了杜象一生的命運,他默默收回這件作品,決定從此不再參加任何標榜著某種精神和主義的藝術運動團體,踏上一個人反叛不停的藝術之路。

這幅畫的靈感得自一張重複曝光的底片,這種科技副產品將人性的

達達主義 · Dada

達達主義是一個藝術運動,從1916年一直持續到1922年,最早在瑞士的蘇黎士發起,然後很快地傳到巴黎、漢諾威、科隆、紐約等地區,基本上達達主義是反傳統、反戰、反常規、反統治的意識形態,由於達達主義的虛無主義傾向很明顯,所以達達主義並沒有什麼成就,但是達達主義向常規與權威挑戰的精神,直接地開啟現代陶藝、表演藝術、拼貼、照片、蒙太奇等藝術的創作,間接地透過杜象對爾後的藝術發展有極大的影響。杜象的「物體藝術」及對機械主義的熱愛,對1960年代興起的局部獨立主義(Adhocism)、反設計(anti-design)有直接的啟發作用。另外1970年代中期在英國興起的龐克運動,也可以很清楚地看到達達主義的影子。

感覺消除地一乾二淨，一再複製形象，使人看起來好像只是一個透明的空殼子。覺得有趣的杜象便將裸女的動作按照先後，重疊在畫面中，一系列緊湊排在一起的膚色殘像記載了時間，像扇子一樣在樓梯中張開，有一種令人屏息的速度感和壓迫感，似乎要將觀眾捲進畫面中。

後來有一位調皮的攝影師，用他的鏡頭仿造了這件作品，他真的使用重複曝光的原理，拍出了一張「下樓梯的杜象」。什麼是「現成物品」？杜象指出：物品有兩種，一種是因為具有獨特的美感而被挑選上的「發現物品」，這種物品是經過藝術家的品味篩選出來的，也就是一般人認定的藝術品。另一種「現成物品」不論外表、造型，或者具不具美感都不重要，重要的是物品本身有沒有獨一無二的「涵義」？假使人們能夠賦予它新的詮釋，這種東西就能被當成藝術品。當然啦！反過來，杜象也主張傳統的藝術品（發現物品），也要能拿來當作實用的現成物品使用，譬如說一幅名畫也可以拿來當燙衣板！

杜象　下樓梯的裸女第二號　創作媒材：畫布、油彩　尺寸：146 × 89 公分　收藏地點：美國，費城美術館

244.自行車輪

1913

　　繪畫本來就是死人骨頭，和畫它的人一樣都只是藝術的歷史，藝術已死！觀眾和藝術家一樣重要，藝術家只有依靠名氣，才能存在，若每天都畫出很棒的作品，卻沒有人知道，那他仍然是不存在的！二十世紀初叛逆的藝術家杜象（不過他始終否認自己是個藝術家），不斷發表各種反藝術的言論，嚇壞了不少人，他永遠抱持著懷疑的精神，孜孜不倦地翻新遊戲規則，任何信奉教條的人都跟不上他的腳步。

　　1913年，畫膩了油畫的杜象拆下一個腳踏車輪，倒過來裝在板凳上，並且用燈光照出它的倒影，完成了這個新穎的創作《自行車輪》，當時他會這麼做，有一個原因是：想到如果靜靜地工作的時候，工作室裡有個會轉動的東西，不是很好嗎？

　　杜象選來當藝術品的「現成物品」，通常都是大量製造的工業產品，他認為人們總是只注重這些東西的功能性，冷漠地使用著，卻很少去思索它們承載的意義。他如火如荼地展開顛覆行動，《自行車輪》做好兩年後，他將另一個「現成物品」創作——一個男性的小便斗送進美國一間美術館去展覽，他把它反過來放，然後在上面簽了名，寫上《噴泉》這個名詞，讓美國人瘋狂不已；後來他又在蒙娜麗莎的畫像上加上了小鬍子，把人們公認的美感用幾筆破壞殆盡。「那個時候我也不太清楚我在做些什麼，但至少轉移了一群人的心思，讓他們開始做些有趣的事！」杜象說，他對現代藝術效應的影響仍在持續。

杜象　自行車輪　創作媒材：現成物品　尺寸：高126.5公分　收藏地點：原作品已散失

245.巧克力研磨器第2號 1914

　　杜象說觀眾在創作活動中扮演著很重要的角色，一件藝術品要讓觀眾欣賞過後，在心中產生自己的感覺和詮釋，才算是真正的完成。藝術家只是把東西選出來給大家看的一個中介者而已，沒什麼了不起的！這個言論惹惱了許多自以為獨一無二的保守藝術家，不過杜象才不在乎，繼推出《自行車輪》這種「現成物品」藝術品後，他持續睜著雪亮的雙眼，選出更多的「現成物品」，否定這些東西原有的功能，把它們放進展覽場去，順便嘲弄了高高在上、難以親近的「藝術」。

　　有一天，杜象經過一家巧克力專賣店櫥窗，發現了這個「巧克力研磨器」，他認為這種冰冷的機器就是他心目中最好的「現成物品」，人們除了拿它來磨可可豆，應該還要好好想想它代表了什麼。於是，他從上面俯視這部由幾個立體造型零件拼成的機械，將它畫了出來，一開始他用傳統油畫的透視技巧來表現，還加了光影效果。後來為了突顯人們和研磨器之間「冷

漠」的關係，客觀、準確地畫出機器實際的大小和模樣，杜象所幸捨棄了那些可以呈現立體感的手法，以絲線般的白色細線，繪出器械表面的冷光，創作了這幅簡化過的第2號作品。

　　這個扁平的《巧克力研磨器》，現在看起來已經是老古董了，但在不同觀眾眼裡，它永遠會是一件嶄新的創作。

杜象　巧克力研磨器第2號　創作媒材：畫布、油彩、線　尺寸：65 × 54 公分　收藏地點：美國，費城美術館

夏卡爾
Marc Chagall
1887-1985

被稱為「巴黎畫派的巨匠」和「超現實主義的先驅」。他把由想像力所創造出來的世界，用美麗的色彩描繪出來。到了晚年，他提倡「色彩就是愛情」的理念，更增添了畫面的光輝。由於他是猶太裔的俄國人，所以有探求新約聖經和舊約聖經的傾向，以宗教作為主題的作品也不少，他在法國留下了《聖經之呼聲的美術館》這幅經典之作。

246.我與我的村子

1911

　　想體會夏卡爾作品的意義、價值與詩意，就必須瞭解他所呈現的奇幻組合，並非由眼睛所觀察到的現實所建構，而是透過心靈的重新發現，按照過去的回憶與當前的激情所重新排列而成的視覺片段，至於畫的色彩則是按回憶所激起的情感而定，回憶隨時間的推移早已成為幻覺。

　　夏卡爾用交叉與重疊的構圖，陳述「他的」村子的真實景象：一個人與乳牛的側面，乳牛臉上有當時擠奶情景的回憶，圓頂教堂與東正教神父，扛著長鐮刀的農人，以及像房屋一樣傾斜的指路婦人。人與乳牛的目光交接在神祕的氛圍中，乳牛彷彿有了人的靈魂，成為村子、母親和婦女安全的象徵。而人與牛相互凝視的內在聯繫，藉由畫家戴戒指的手，獻上一束閃閃發亮的樹枝所表現的餵養動作，得到具體的表現。含情脈脈中，可以看出村子裡生活的一切都存在互相給養的關係，因而產生一種眷戀的情愫。

夏卡爾　我與我的村子　創作媒材：畫布、油彩
尺寸：192 × 151 公分　收藏地點：紐約，現代美術館

247.從窗口見到的巴黎

1913

在「從窗口見到的巴黎」這幅畫中，夏卡爾將天空、房子、艾菲爾鐵塔、街道、窗子等景象加以分解，任意地結合成一個遠景、一個不可能存在的空間，創造出屬於夏卡爾的奇幻世界；在這個世界裡，一切又都成為可能。人面貓、雙面人、倒置的火車、像是磁化般互相吸引的男女、乘著降落傘的空中飛人……等，這些外部的景致與內心的想像所交融而成的景象，猶如畫中作者一冷一暖的兩副面孔。而其色彩如構圖般之複雜，可由畫中窗戶框的顏色猶如霓虹燈變化多彩窺見。

夏卡爾採用立體派將景象分割再組合的技法來分景，使互相遠離的時間和空間融合並列在一起，這種分解法使他能夠通過想像重現現實，通過現實再現回憶，並將一個不真實並富有春天氣息的夢幻者的特色，巧妙地與周遭的環境諧調起來。

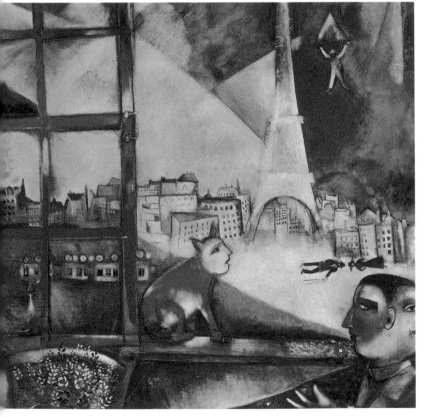

夏卡爾　從窗口見到的巴黎　創作媒材：畫布、油彩　尺寸：**133 × 140** 公分　收藏地點：紐約，古根漢博物館

248.文斯上空的戀人

1956-1960

夏卡爾晚期的作品充滿著比以往更率性、奔放、浪漫與夢幻的趣味。1950年，當他搬到多數藝術家都很喜歡的陽光城市文斯定居後，他的作品因技巧與經驗的純熟，而更顯得深刻、細膩。

在這幅畫中，我們可看到他一生中不斷迷戀著的主題：花朵、戀人、激情與夢幻。他拋開了立體主義的影響，讓畫面失去了方位，既沒有前景、遠景，也沒有深度，所有的一切都是抽象與虛構影像的重疊。夏卡爾將不同的景物，拼湊在一個透明的環境中，讓夢幻、唯美的情境，隨著戀人飛騰的身軀，飄到畫布之外，鮮豔的瓶花，和象徵意味濃厚的燭臺，則穩住了畫面的重心。

月亮、樹影、人物、花朵、燭臺和腳下的文斯城，交織在浪漫豐富的色彩當中，繽紛熱鬧的想像空間，就像那對戀人一樣隨處飛舞。

夏卡爾　文斯上空的戀人　創作媒材：畫布、油彩　尺寸：131 × 98 公分　收藏地點：私人收藏

歐姬芙
Georgia O'Keeffe
1887-1986

歐姬芙是美國最著名的抽象主義女畫家，出生於威斯康辛州的農家。六十六歲之前從未踏出國門一步。她在美國大陸的廣大風土中樹立了獨特的畫風，以自然事物和景觀為題材，描繪出許多表現奇異幻想的作品，因此被評論為「與神祕主義相關的作品系列」，代表作有《黑色鳶尾花》等連作。

249.音樂——粉紅與藍 II 1919

　　歐姬芙喜歡創作抽象畫，因為這種繪畫形式允許她在作畫過程中大膽拋棄事物外在形象的束縛，好好整理、過濾自己的情緒與感覺，然後仔細挑選顏色和線條，謹慎而諧調地把內在的心情安排在畫面中。每創作一幅抽象畫，就是對事物本質的一次釐清和發現，並且讓她更自由、直接地表達自己。

　　但具象繪畫的描繪對象可以是靜物、風景或是人，那麼抽象畫該拿誰來當模特兒呢？「音樂」這種無形流動的美妙聲音，再適合不過了！二十多歲時，歐姬芙在哥倫比亞師範學院求學，她的老師每天都會放一首曲子，讓學生畫下對音樂的感受，並享受這樣作畫的自在和樂趣。這幅抽象的《粉紅與藍 II》便是她對音樂的回應，旋律與音符的顏色在她的心目中顯得明麗而響亮，流暢的線條穿梭在畫布上，織成純淨的圖案。

　　從那時起，歐姬芙便養成捕捉自己情緒經驗的習慣，再加上當時經由朋友推薦，她讀了康丁斯基的著作《論藝術精神》，「創造的真正精神無法依靠理論來發現，卻能突然被感覺啟發」，這位前輩畫家如此寫道，深深打動了這位相信直覺的女畫家。

歐姬芙　音樂——粉紅與藍II　創作媒材：木板、油彩　尺寸：88.9 × 74 公分　收藏地點：紐約，惠特尼美術館

250.一朵海芋與紅底

1928

　　「我要把一朵花畫得很大，讓人們注意到它的存在。」看到十七世紀畫家拉突爾一幅靜物畫中的一朵小花後，歐姬芙如是想。從此她的畫筆就變得像是倍率很大的放大鏡，把罌粟、鳶尾花、玫瑰、山茶……各種花卉大尺寸的模樣，映在畫布上。結果，花瓣、花萼和莖的形狀，往往因為大幅度的特寫而無法被完全畫出來，因此，歐姬芙畫裡一朵花真實、完整的印象，是需要觀看者在心中自行補足的。這系列「一花一世界」的畫作，共有超過兩百幅之多。

　　歐姬芙會畫起海芋，是出自一個有趣的觀察結果。她發現大部分的人對這種花卉不是非常著迷，就是討厭得不得了，而她自己卻一點感覺也沒有。於是她興起了研究的念頭，將這種純白中漾著鵝黃的花朵，襯在紅色或粉紅色的背景上，畫得比實物還要大，竭力表現它蠟樣的花瓣質感。這樣的海芋令人印象深刻，最後居然成為歐姬芙的招牌。人們常把她和海芋聯想在一起。

　　歐姬芙畫裡的花卉，是蝴蝶、蜜蜂或小昆蟲眼裡的花卉，有時鏡頭靠近得畫面只剩下雄蕊而已，因此有人便指出歐姬芙真正要描繪的其實是女性的性器官和情慾。這一點畫家嚴正否認了，她認為植物的生殖器官和人類的本來就有雷同之處，她的作品只是將自然界的生命之美表達出來，而別人是因為看了她的畫，放進了自己的經驗和感覺，才說出那樣的話來。不過她也曾感嘆道，為何男性畫出女性的裸體，是藝術的象徵，而女性如果畫出自己的身體，就被視為一種羞恥呢？

歐姬芙　一朵海芋與紅底　創作媒材：木板、油彩　尺寸：30.5 × 15.9 公分　收藏地點：紐約，惠特尼美術館

251.夏日時光

1936

1929年開始，新墨西哥州高原沙漠那強烈、熱情的日光，照亮了她的畫布；沙漠上一望無際的荒涼景色，反而使其作品感覺更加豐富、深遠。

她喜歡在一片荒蕪的沙漠中尋找紀念品，這幅《夏日時光》中的牛頭骨，就是她最得意的戰利品，她覺得這種被豔陽曬到發白的骨頭雖象徵死亡，卻尖銳地切穿了活人的心，喚醒了種種感受；而在炙熱的驕陽下走到又累又渴時，偶然出現在眼前的小花，更令她驚喜異常。於是歸來後，她便不再只是描繪自己鍾愛的花卉，也試著把沙漠簡單乾淨的原始景觀，以及神祕的生命力展現出來。《夏日時光》就是歐姬芙一系列沙漠畫中，極具代表性的一幅，既寫實又洋溢著超現實的況味，與新墨西哥州那片因位於多種氣候交界處，而顯得瞬息萬變的沙漠氣氛若合符節。

起伏的黃土丘陵後面捲起千堆雪，白霧逐漸漫過整片湛藍的天空，即將改變的景觀神祕莫測；憑空出現的牛頭骨和幾朵豔麗的小花，不相干地並列著，帶有詭異而令人不解的氣息。歐姬芙細膩如實地繪製這些事物，因此有人說這比較像一幅靜物畫，而非風景畫。其實在沙漠裡，畫家看到的每一個東西都是絕對孤獨的存在，渺小又偉大，足以自成一個廣闊的世界。

歐姬芙　夏日時光　創作媒材：木板、油彩　尺寸：**92.1** × **76.7** 公分　收藏地點：紐約，惠特尼美術館

基里訶
Giorgio de Chirico
1888-1978

以高度象徵性幻覺藝術著稱的基里訶，是一位義大利畫家。他常認為自己是個藝術哲人，旨在發掘主題中居中心位置的神祕性，他將想像和夢幻的形象，與日常生活事物，或古典傳統融合在一起，使現實和虛幻揉而為一。基里訶的畫布上，充滿了以誇張的透視法所表現的刻板建築物、謎一樣的翦影、石膏雕塑及斷裂的手足，予人一種恐怖不安的詭異氣氛。這種象徵性的幻覺藝術，後來被稱為「形而上繪畫」，並被公認為達達主義及超現實主義等廿世紀繪畫藝術的先驅。

252.義大利廣場

1915

《義大利廣場》這幅畫創作於1915年，畫面空間是由一系列的平面來表現：前景的左邊有一道拱門，中間有一個塑像，後景是一排朱紅矮牆，一列火車正從牆後駛過。

從拱門中兩個站立不動人物的身材比例大小來看，就可以感覺到廣場的空間有多麼大，而整幅畫採用的藍、綠、黑、明亮的黃色以及陰影處的深藍綠色，則給人一種時間和空間的無限遼闊感。

基里訶的作品都有濃厚的象徵主義色彩，例如鐘錶是為了要表現時間無情地流逝；火車頭與帆船常常出現在同一幅畫中，象徵著不可避免的人間陰暗面。基里訶在面對無處可躲的現實孤獨時，希望能夠想像出一個讓人驚異的疏通管道，於是《義大利廣場》就成為一個心靈上的停駐之處，可以任由夢魂在其中游盪。

基里訶　義大利廣場　創作媒材：畫布、油彩　尺寸：51 × 64 公分　收藏地點：羅馬，私人收藏

253.洛哲與安吉莉卡

1950

　　這幅畫的主題和基里訶其他的畫作一樣，主要目的是想要繪製出一幅真正的「偉大作品」，或至少要繪製出一幅可以與大師或古典畫家們相較量的作品。基里訶參考了眾多大師的作品，從安格爾到拉斐爾，他的模特兒則是他的忠實伴侶伊莎貝爾，也就是最崇拜他的人。

　　這幅畫的主角是個裸體的女人，正以雙手挽起長髮的安吉莉卡，按照安格爾作品中模特兒的古典風格姿勢，她把全身重量都放在右腳上。她的鬈髮、臀部薄紗上的皺褶、光滑的皮膚，替畫面增添了幾分色彩。

　　但是，這是否就是所謂「偉大的畫作」呢？毫無疑問，這是一幅可以媲美大師級作品的畫作，但是卻引用了過多別人的創作元素，增添了太多的自滿情緒及痕跡明顯的光線技巧。

基里訶　洛哲與安吉莉卡　創作媒材：畫布、油彩　尺寸：100 × 150 公分　收藏地點：羅馬，私人收藏

254.

阿喀硫斯、神馬巴里奧和桑托

　　基里訶在這些奔馬圖的系列畫中，不斷重複採用古典主題，而且根據其他的資料，一再描繪同樣的對象。除了像這幅成對馬匹安靜順服的風格外，他還畫了些馬匹正在奔馳的作品，那些潑灑明亮的色澤及所使用的繪畫素材，使畫的構圖更加複雜。

　　基里訶引用古典畫家的題材，但仍創建了屬於自己的作品風格。他喜歡用戲謔的方式來模仿古典作品，所以他畫的馬和騎士一樣，不但顯得狂妄自大，甚至有些滑稽可笑。但是，這幅耀眼奪目的畫，卻吸引了大眾的目光，因此在巴黎的畫廊舉行展覽後，基里訶售出了不少畫作，由此可見其受到歡迎的程度。

　　隨著時間推移，基里訶的畫逐漸失去了原來的獨創性，並逐漸走向探索藝術技巧的研究之途。由於基里訶對藝術「技巧」的理解，使他更加如虎添翼，在藝術史上建立了難以動搖的不朽地位。

基里訶　阿喀硫斯、神馬巴里奧和桑托　創作媒材：畫布、油彩　尺寸：85 × 100 公分　收藏地點：羅馬，私人收藏

恩斯特
Max Ernst
1891-1976

在超現實主義畫家中，恩斯特占有相當卓著的顯赫地位。他超凡入勝的風格發展，蘊涵著非凡的意象，並且刺激著人們想像空間的翻騰，從一九二〇年代達達派的諷刺機智，到二十世紀三〇年代至四〇年代早期的超現實主義複雜難解的風格，在在受到他的影響。恩斯特的藝術風格在他生命的最後十年中，達到了最高峰，並且展現出不可思議、令人嘆為觀止的色彩與形式，以及充滿異國情調與妙不可言的筆觸。從他豐富的創作中，我們可以窺見恩斯特憂鬱、譏諷的幽默及其充滿憤怒與反抗的本質。

255.黃昏之歌

1938

　　想像力非常豐富的恩斯特一開始作畫，理性思維往往就會停擺。激動的情緒和層出不窮的幻覺不停追趕他，驅策他將想像中的神祕世界，以奔放的筆法重現在畫布上。這種任憑直覺帶領的創作過程如同招魂術一般，使畫家每每在超現實的幻想密林中流連，又歡喜又惶恐。因此，便有像《黃昏之歌》這樣如夢似真、奇異詭譎的作品誕生。這幅畫描繪的是一片存在於畫家心中的森林。傍晚，落日餘暉將棲息、生長在其中的珍禽異獸和奇花異卉，都染上昏黃的色調。

極端靜謐中，動植物的模樣卻充滿著動態，某種未知的神祕力量感染了整個畫面，使人在瑰麗中感受到對噩夢的恐懼。

　　鬼影幢幢的森林是恩斯特從小就神往又恐懼的地方，他一生陶醉在那種寧靜和詭異的氣氛中，滿滿是深入其中探索的慾望。創作這幅畫時，恩斯特將心中的感受以形象妖異的動植物來具體化；同時取法巴洛克畫法中的「變形」和「流動」，並且細膩描繪景物的質地、肌理，加深半夢半真的對比，吸引觀眾一同前往窺看。

恩斯特　黃昏之歌　創作媒材：畫布、油彩　尺寸：81 × 100 公分　收藏地點：紐約，現代美術館

*256.*新娘穿衣

1939-1940

　　十四歲時的某個深夜，恩斯特心愛的寵物鸚鵡霍恩博姆不幸死去，此時他的妹妹恰巧出生。這個敏銳的孩子居然馬上把這兩個事件聯想在一起，發出驚人之語：「這個小女嬰一定是吸吮了死去鳥兒的生命精髓才誕生的。」

　　也許是從那時開始，鳥與女人就成為一種結合的意象，於是身穿羽毛披風、鳥頭人身的修長美女形象，頻繁地現身在他的作品中。

　　這幅畫即是其中的代表，鳥頭美人將要出嫁，豔紅的鳥羽大衣下擺垂落地面，與右邊侍女往上揚起的紫紅色特異髮型巧妙相映。新娘左邊，同是鳥人的武士手持長矛，忠誠護衛著她，而侍女腳下則躺著一個長著兩對乳房、體型怪異的裸女。想像力高超的恩斯特一生被類似這樣的幻覺所擾，自小就深受神祕奇異的事物召喚，甚至曾經瞞著家人，在夜半獨自走到門外的鐵道旁，想看看電線桿後方有什麼東西，因此非現實的世界一向是他偏好的主題。而創作這幅畫的時期，他正因為躲避現實的政治紛亂而遷居美國，潛心作畫，畫風也變得較之前更為濃烈、更具敘事性。

　　這幅畫還有個趣味的小地方，循著侍女的目光望去，會發現有一幅構圖相似的「畫中畫」掛在牆壁上。

恩斯特　新娘穿衣　創作媒材：畫布、油彩　尺寸：130 × 96 公分　收藏地點：威尼斯，佩姬·古根漢基金會

257.了不起的阿爾貝

1957

一張倒三角臉出現在陰鬱的背景中，五官由幾何圖形組成，表情難以捉摸。一對碩大的三角眼微弱地發著光，散落的線條和顏色中，隱約可以辨認他軀體的輪廓。畫面左方有一個剔透如水晶的東西（或許是阿爾貝披風上的飾品），正射出烈焰般的紅色光芒。

這個憂傷、危險又隱含力量的形象，是恩斯特一生在幽暗的潛意識世界與繪畫領域中，無止境地摸索，而得出的成果，也許更是他撿拾夢的碎片，自我解析出來的心靈自畫像。因此在這幅奇特的畫作裡，我們能看見如夢般不可解的事物，與包括形象簡化、幾何運用、媒材的紋理變化等，畫家鑽研、創新出來的繪畫技法。

對於靈異神祕之事，恩斯特似乎有著超乎常人的感覺和能力，他總是在白天剪裁夜晚的夢境，不由自主地將好夢、壞夢的片斷、痕跡記錄下來。即便是醒著，驅不散的幻覺也始終纏繞著他。有一陣子木板、樹葉、麻布袋……等，生活中各類物品的紋理，輪番出現在他眼前，使他衍生各種奇怪的聯想，因而心神不寧。為了對付這些夢魘，他取出畫紙壓住這些東西，以鉛筆芯用力摩擦，沒想因此發現了「拓印」畫法。這個過程激發了恩斯特的好奇心，使他開始狂熱研究事物的紋理。這幅作品，即實踐了這種技法所帶來的精采效果。

恩斯特　了不起的阿爾貝　創作媒材：畫布、油彩　尺寸：**152 × 106**公分　收藏地點：休斯頓，私人收藏

米羅
Joan Miro
1893 -1983

1893年米羅誕生於巴塞隆納，是加泰隆尼亞人，個性堅毅寡言。二十六歲時前往巴黎，1924年他擁護超現實主義運動，並在1925年參加超現實主義畫派於皮耶畫廊所舉辦的首次畫展。1958年他為聯合國教科文組織大廈繪製《月亮》和《太陽》壁畫，並因此獲得古根漢基金獎。他以簡約再簡約的創作手法，將人、事、物徹底簡化，營造一種童趣、甜蜜的趣味，創造獨樹一幟的繪畫風格，深受大眾的喜愛。他死於1983年的聖誕節，享年90歲。

*258.*荷蘭室內景一號 1928

米羅參照十七世紀荷蘭畫家索爾格的《琵琶演奏者》一畫，而繪製了此畫。米羅在這幅畫裡擷取了索爾格畫中的琵琶演奏者，桌腳旁邊的貓和狗，以及窗外的城堡部分。在綠色和咖啡色的背景上，可見金橘黃色琵琶的側面，琵琶演奏家如幽靈般的白色剪影還有他臉上可愛小巧的鬍子，窗外的城堡和房間裡還有許多動物飛舞其中，整幅作品充滿了歡樂的節日氣氛，如同觀賞焰火慶典般的歡欣愉悅。

在作此畫時，米羅使用了他繪畫時的兩個特點：一方面喜歡

米羅　荷蘭室內景一號（左頁圖）　創作媒材：畫布、油彩　尺寸：92 × 73 公分　收藏地點：紐約，現代美術館

追求細節和精確性，另一方面，他運用幻想能力，在夢裡的形象中找到靈感的泉源；儘管是下意識、缺乏具體涵義，仍然組合出一幅令人眼睛為之一亮的歡慶場面。而《琵琶演奏者》的內容，也因為米羅獨創的特點和微諷的手法，有了不同的詮釋及嶄新的面貌。

*259.*海港

「……我凝視著畫冊上的畫稿，然後在一張紙上畫一些草圖，當這些草圖在我心裡變得活靈活現時，我就拿起一支淺色的畫筆，自由且迅速地，在一批畫布上畫草圖。……然後我再仔細地用碳筆畫草圖，有時用顏色很淺的圖畫來遮住第一幅草圖，最後開始作畫，並且讓原來帶色的草圖留下來……。」透過這樣一再重複的過程，米羅試圖在其中尋找出一種具獨創性、和諧的作畫方式。

　　一再簡化形象，米羅的符號語言在畫中輕快地流瀉著，灰底的背景讓紅、藍、綠、黃色等基本色輕易地凸顯出來，且使用黑色顏料勾出空白部分，讓底部變得透明並帶有一種使人不安的魅力。畫面裡出現了與米羅其他作品相同的特點：一樣的星星或眼睛，那是米羅特有的藝術語言。講究造型的米羅，用曲折的線條畫出介於現實與夢幻之間的海港景象。

米羅　海港　創作媒材：畫布、油彩　尺寸：130 × 162 公分　收藏地點：紐約，私人收藏

260.夜裡的女人

1950

　　畫中凌亂的筆觸、古怪的形狀，以及顏色的調配，遠超過超現實主義的起源和結構，尤其是米羅對幻想和神奇東西的喜愛和熱情。這幅畫裡，上部的物體和左邊的物體構成一個弧形，把中間的物體包圍其中，米羅用許多不同形式去表現一個女人，畫的中央是一個四足動物。右下角那些星星就好比是米羅燃燒在天際的熱情，「我常常把這些星星當作是文字的圖像來使用，所以在我的作品中常常出現，它們具有描述、修飾甚至象徵的作用」。

　　米羅的創作可說是睜著眼睛的夢幻世界，他常睜著眼睛、懷著思鄉之情，作他童年和青年歲月的大夢，而

為了獲得新的境界，他所存在的現實也無時無刻在產生變化。這幅畫在結構上達到完美的平衡，所有形狀在中心人物周圍的弧線上彼此交織，半透明的棕底背景上，白、黑、紅、藍、綠相互融合，將各種不同的虛幻形象，和四足怪物緊緊聯繫在一起。

米羅　夜裡的女人　創作媒材：畫布、油彩　尺寸：89 × 115 公分　收藏地點：紐約，私人收藏

261.藍色二號

1961

「最後這三幅巨大的藍色油畫，我花了很長的一段時間才畫好，時間不是花在作畫上，而是花在思索活動上。我需要在內心進行極緊湊的活動，才能取得理想和簡捷的效果。最初的階段是腦力活動，……就像舉行一次宗教儀式或慶典一樣。」

著名的《藍色》組畫，就是在這樣的儀式之中誕生的。米羅在《藍色》組畫中探討的主題就是追求無極限的感覺，《藍色一號》上已經達到沒有動感的運動，也就是沒有界線、沒有時限。而《藍色二號》讓我們沉浸在一片碩大的藍色畫面，也可以說是迷失於藍色深淵所製造出的神祕空間裡，還伴隨著快速前進的奇異感覺。

一系列不同大小、不同深度的黑色原點，正排成一列猶如樂譜上的音符，從垂直的橘色色帶出發，朝未知的無垠空間躍動前進……。

米羅　藍色二號　創作媒材：畫布、油彩　尺寸：**270 × 355** 公分　收藏地點：紐約，皮耶・馬諦斯畫廊

馬格利特
René Magritte
1898-1967

馬格利特是本世紀最傑出的比利時超現實主義畫家，他的繪畫往往賦與平常熟悉的物體，一種嶄新的意義與象徵，引領觀賞者進入感官的神祕世界。馬格利特的繪畫技巧極為精密，其逼真的寫實主義手法，與物體不按常規的擺放方式，形成了嘲弄般的對比。他的繪畫從有趣到怪誕，不著痕跡地表露了他的慧黠及睿智，更鞏固了其在超現實主義史上，不容忽視的地位。

262.強姦

1945

代表女人靈性的雙眼、鼻、唇，皆被性器官所取代，在這幅畫中，「性慾」果然強姦了「愛情」！在馬格利特活躍的二十世紀初，正是性解放萌芽的年代，藝文界就這個題材大書特書，而他也不例外。

「這是一個女人的臉，還是身體呢？」馬格利特這次要問我們的是這個答案模糊的問題。他是一位最反對「眼見為憑」的畫家，覺得萬物在表象之下還有別的涵義，因此總喜歡在畫作中提問。在畫中，長髮美女本來應當像天使般神聖、平衡的臉龐，被乳房、肚臍和簡化的陰部所引發的性愛、渴望和色情的聯想取代了，「強姦」這個意象巧妙而令人震撼地湧現出來。有趣的是，這種色欲的表達與諷刺，畫家可不曾想過拿男人的臉來改造。

馬格利特　強姦　創作媒材：畫布、油彩　尺寸：64 × 54 公分　收藏地點：布魯塞爾，私人收藏

263.光之王國

1948-1962

這是怎麼一回事？上面是飄著雲朵的晴朗白晝，下面卻是屋子裡點亮燈火、窗戶透出淡淡昏黃光線的黑夜景象？

「請問現在幾點鐘？」若指著這幅畫，詢問畫家馬格利特這個問題，肯定是問錯人了。他作這幅畫時並沒有把時間考慮進去，只是因為太著迷於這兩種相反的景象了，所以當他猶豫不決該先表現哪一種景象時，沒有特別偏愛任何一方的他，最後乾脆將兩者都畫了進去。完工時，畫家激動地站在這幅具有魔力的作品前，感到自己深深被吸引，於是讚嘆著「我將這令人喜出望外的力量叫做——詩。」

這幅畫一半是自然白光營造的透亮藍天，一半是人造燈光創出的神祕夜景，矛盾地共處在同一個空間中，展現著如詩境般不真實的氣氛。這也是馬格利特慣用的表達方式，讓原本衝突的事物兩相「撞擊」，製造出一種錯愕、古怪的感覺，迫使觀賞者用心去思索平日司空見慣的東西。

馬格利特　光之王國
創作媒材：畫布、油彩
尺寸：100 × 80 公分
收藏地點：布魯塞爾，皇家美術館

*264.*戈爾禮達

1953

《戈爾禮達》看來充滿了多度空間的動畫效果，是馬格利特最富含哲思的作品之一。這幅畫最奇特之處在於，畫面上不管是人、建築、窗子，甚至投影在牆壁上的男人倒影，分明都是靜止不動的，然而一個個頭戴圓頂禮帽的小人卻似乎還在不斷冒出來，那一列房屋也彷彿找不到盡頭般，持續往左延伸，直到穿出畫布仍不停歇，那裡的時間也受到感染而欲留還走。

這是因為一向不按牌理出牌的馬格利特，又拿手地打破了常規，在右邊一堵淡色牆面界定出來的寧靜世界裡，四處畫上懸掛在空中的小人，使得神祕的動態感油然而生。這些數不清的男人腳下站的都是不同的平面，雖然在同一張畫布上交會，卻絕對孤獨地處在自己的宇宙中。他們的臉雖然大部分都面向觀眾，表情卻都模糊不清，有人說這反映了畫家想生活在人群中，又帶著保留隱私的渴望，以及他對探索人類靈魂奧祕的熱衷。

馬格利特　戈爾禮達　創作媒材：畫布、油彩
尺寸：79 × 98 公分　收藏地點：休士頓，私人收藏

超現實主義 · Surrealism

超現實主義是從達達主義分離出來的一支藝術運動，於1924年發表《超寫實主義宣言》。這個主義的主張包括：排除慣例與系統、絕棄理性主義、活用佛洛依德的「潛意識」理論、接受實驗、接受自動技巧（automatic technique），以及在創作上以幻想、幻覺、錯覺與夢境來引導。超寫實主義在開拓繪畫領域上有很大的貢獻，也成為開啟現代藝術蓬勃發展的金鑰匙。

塔馬尤
Rufino Tamayo
1899-1991

墨西哥藝術家塔馬尤的繪畫，對現代藝術具有舉足輕重的意義，他不僅受到立體主義、超現實主義和表現主義等多方面的廣泛影響，還同時對哥倫布發現新大陸之前的文化，有淵博的認識，因而能夠貫徹其與眾不同的藝術思想。塔馬尤雖刻意使用有限的顏色作畫，卻充分發揮一切色調搭配的可能性，他的繪畫形式或呈現自然主義，或呈現象徵主義的風格，並經常融入華麗的流動線條圖形，或突發性的破裂圖案。儘管他畫作的主題十分簡單，但內容總是格外地豐富，而且隱喻深刻。

265.穿藍衣服的兩個人 1961

畫中的兩個藍衣人在哪呢？構成他們身軀的色塊和場景太相似了，簡直就像是某些昆蟲以保護色，在生存環境中偽裝一樣。若不是紅色的頭部和以黑色圈圈代替的眼睛清晰可辨，光看斑斑的色跡和隱約點綴著的閃爍光影，會以為這只是調色盤打翻在一塊木板上，風乾後斑駁掉色的結果，或者是一幅小孩子信手的蠟筆塗鴉。

有趣的是，從早到晚心醉神馳地作畫的塔馬尤，在朋友眼裡的確是「雙手佈滿顏料」，不停塗鴉的人。他畫人物的方法，就如同畫這幅畫時一樣，常常把焦點集中在臉部和眼睛，以頭部凝聚觀眾的目光。之後，便隨意的把人物的身體變形，盡情編織色塊，以抽象的畫法表達他一直想

訴說的概念：人與宇宙是生命共同體。而這一點，是他一次一次藉由作畫，追溯墨西哥古老藝術根源所得出的結論。因此在他的畫中總能找到樸拙、純真、鮮豔的民族風采，和輕快的顏色，更不乏現代藝術表現個人內在感受的特質。

使塔馬尤雙手佈滿顏料的就是他所生長居住的熱帶地區，在那裡他天生就懂得搭配出令人驚奇的色彩。幾乎是直接用顏色來作畫的他，很少打線稿或草稿，這幅《穿藍衣服的兩個人》中，一片片互相突顯、映襯的色塊就說明了這一點。即使如此，他還是相當注重構圖，這幅畫中便刻意安排了棕、黑、綠相間的短橫條，以平衡、穩定畫面。

塔馬尤畫中人物的手勢也相當值得注意，以這幅畫為例，依稀可以看到右邊的藍衣人雙手交疊，有點謙恭的樣子，可能是一位女性，這是塔馬尤作品中女性的招牌姿勢；左邊的藍衣人雙手則是張開的，一手遮掩著性器官，似乎是因羞澀而不敢裸露，而這種情況也不只出現在這幅畫裡。想必畫家顯然是沒有顧慮到畫中人的心情，刻意這樣畫的，因為他愈是如此強調，就愈能把觀眾的注意力集中到那個特別的部位去。

塔馬尤　穿藍衣服的兩個人　創作媒材：畫布、油彩
尺寸：81 × 100 公分　收藏地點：委內瑞拉，加拉加斯，現代美術館

266.魔鬼的肖像

1974

　　大霧瀰漫中，魔鬼若隱若現，在模糊的形體中，只見牠頭上尖銳的角刺入空氣中，為畫面帶來一絲緊張和恐怖的感覺。牠雙臂高舉，長著星芒般眼睛的臉上，露出巨大的缺口……，原來是因為牠仰著臉張大嘴怒吼的緣故，吼聲隨著胸口的太陽光響徹整幅畫，顏色似乎都被聲波沖散了。

　　這幅畫用了塔馬尤鍾愛的紅色和藍色，且混入了黑色，到處帶著斑駁閃爍的白色光斑，顯得神祕又濃重。這是畫家慣用的表現手法，他運用黑色是為了加重背景、淡化畫中人物，使得主角常常被顏色吞沒。因為他總是認為，宇宙空間和萬物是和諧平等的，沒有哪一方比較重要。

　　塔馬尤畫中奇異的色調總令人聯想起他的家鄉墨西哥，他的詩人朋友就曾經貼切地形容道：塔馬尤的畫作上，總少不了「從熱帶水果果皮和果肉中萃取出來的顏色」。

塔馬尤　魔鬼的肖像　創作媒材：畫布、油彩　尺寸：140 × 115 公分　收藏地點：墨西哥，私人收藏

*267.*長笛手

<div align="right">1983</div>

由於塔馬尤熱愛音樂，因此他的畫作總好像發出響亮的聲音。更因為他也是一位壁畫師，在大型的畫幅間，他筆下的人物總要遭遇如何面對空曠天地的問題，因此他們往往不是為浩瀚的空間震懾、讚嘆，就是顯得有點慌張侷促、不知所措。

從這幅《吹笛手》裡，就可以找到這兩項特質：主角吹笛手獨自一人坐在畫布中吹奏樂器，周遭只有笛聲包圍著他，顯得無比孤獨，但他似乎因此獲得了一點小小的安全感。

雖然畫家將吹笛手描繪得很大，使我們很靠近他而不確定他身處何方，但卻能感覺到他的脆弱和渺小，他龐大的身體邊緣彷彿正在逐漸溶化，顏色已流到背景中，和他附近的世界融為一體。這一點表現著墨西哥人對自然的敬畏，和與自然結合共存的觀點。

塔馬尤的畫總蘊含著墨西哥原始藝術的元素，除了一貫強烈而斑駁的顏色，以及物我合一的思考外，還有一種宗教巫術似的神祕感，你看，畫中的吹笛手的臉，就是一張戴著面具的臉，就像古老祭典裡，跳舞奏樂的先民們一般。

有人甚至臆測塔馬尤畫中的吹笛手其實是鬼，但畫中人並不曉得自己已是一縷幽魂，許多空虛的現代人不就是如此嗎？

塔馬尤　長笛手　創作媒材：畫布、油彩　尺寸：**130 × 95** 公分　收藏地點：私人收藏

杜布菲
Jean Dubuffet
1901-1985

杜布菲稱得上是戰後對歐洲與美國兩地的畫家,最有影響力的藝術家之一。這是因為他對「原生藝術」這種特殊現象的探索,包括孩童與精神病患者,在創作中所展現的藝術爆發力的研究與記錄。他的作品充滿趣味與詩意,善於利用多媒材來從事包括繪畫、拼貼等藝術創作,讓想像力無拘無束自由馳騁,故又被稱之為「另藝術」(Un Art Autre)。

268.爵士樂團
1944

杜布菲是一位最善於利用各種技法來從事創作的藝術家,這幅以各種千變萬化的「厚質顏料」,以及利用灰泥、黏膠和各種粉末鋪塗於畫布上為基底,再利用刮刀隨意刮擦的方式,創造隨性、潦草線條與痕跡的作品,就像是舊牆上的塗鴉,既充滿童趣又帶著濃濃的詩意。

他利用隨意露出的顏色來創造一種動感,這與他喜愛音樂有極大的關係,尤其是當時流行於美國的爵士樂,那種充滿情感的音符,彷彿藉著閃動不定的色彩,流轉在畫面四周。

這種獨特的刮擦法,經常被他用來創作肖像畫,令人印象十分深刻。

他曾表示,利用這種方法可以「去除個人化特質,將他們的形象大眾化,轉換成人類的基本形體……,透過一些技法所引發的想像力,最能增強畫面的力量」。

杜布菲　爵士樂團　創作媒材:畫布、油彩　尺寸:97 × 130 公分　收藏地點:私人收藏

拉姆
Wifredo Lam
1902 -1982

拉姆的畫，看起來總是變幻莫測，在其看似平淡無奇的景象中，塗抹著夢幻般的影子，既象徵著魔力，又吸引著我們，表現出如土著文化的舞蹈般，同樣的震動和顫抖，而這種純樸的舞蹈，往往又與宗教儀式有著極為密切的關聯。拉姆置身於一個征服者與被征服者交相抗衡的衝突時代，他親身參與了波濤洶湧的解放運動，因而在他的作品中，往往也反映出這些運動，及其心靈中無意識的反抗，他借助了崇高的形象，結合他個人的經驗世界，成功地表現了這種反抗。

269.叢林

1942-1943

拉姆是一位中國、西班牙、古巴黑人的混血，在他身上可以看到多元文化交相融合的神祕感，這樣的精神不時的在他的畫作當中竄動。拉姆的畫變幻莫測，充滿魔力、神祕與宗教儀式。

《叢林》這幅作品充滿了驚人的韻律感，直線與斜線的交錯，不只讓眼睛受到節奏的震撼，耳朵也彷彿受到襲擊，就像在夜晚聽到熱帶叢林中傳來的陣陣鼓聲。數個精靈從叢林當中浮現，四肢是莖桿，沉甸甸的水果是乳房，南瓜是臀部，面孔如滿月，既滑稽又充滿著原始的未知、殘酷、野蠻的超現實神祕美感。

拉姆自己說過：「當我在畫這幅畫時，打開畫室的門窗，路過的人都說，別看！那是魔鬼。」的確這幅作品很接近中世紀時人們對地獄的描寫。古巴沒有叢林，因此，拉姆很坦白的說：此畫的背景是甘蔗園。他以自己特有的詩意與形式，來表達身為古巴人的他，順從與反抗當時那個內外衝突的現實。1942年，當這幅作品首次展出時，曾遭到惡意的批評與攻擊，有些人看到他也喝威士忌，還覺得驚訝不已，他們以為拉姆喝的應該是血。但拉姆以莊重的態度與黑人高貴的尊嚴，以及精湛的藝術實力，博得大家的敬重。

拉姆　叢林　創作媒材：畫紙、油彩　尺寸：240 × 228 公分　收藏地點：紐約，現代美術館

*270.*婚禮

1947

　　1944年拉姆與德籍的化學博士海倫娜・霍爾策結婚，同年，他與超現實主義的創始者詩人布荷東，一同受邀到海地訪問，參加了幾場巫毒教的宗教儀式，儀式冗長、奇異，包括了獻祭和對亡魂的召喚，狂熱的舞蹈、震耳欲聾的鼓聲，將人類的感情赤裸裸的表現出來，整場儀式充滿了狂熱的野性美，讓拉姆深受震撼，他說道：「美必須是狂烈的，否則就不算美了。」

　　在《婚禮》這幅巨大的作品中，充滿著冷酷的視覺效果，受難者式的構圖，讓整幅畫作瀰漫著宗教式的神祕感。人物的臉部構圖，結合了動物、植物和人的形體，用面具的形式來展現，以色彩和線條來構築整個畫面，既擺脫了傳統的繪畫技巧，又具有很強烈的原始味道，這也是拉姆繪畫創作中最出色的元素之一。

　　依據衣服與鮮花來判斷，左邊的應該是新娘，旁邊站著的是新郎，第三位是證婚人。其中一位以動物的蹄站立，一位以人的腳站立，映證了拉姆試圖將非洲藝術中植物、動物與人的精神合為一體的強烈企圖。

拉姆　婚禮　創作媒材：畫布、油彩　尺寸：**216 × 200** 公分　收藏地點：柏林，國立博物館，國家畫廊

271.發端

直立的鑽石圖案，從1947年開始，成為拉姆繪畫創作時的主旋律，而且以一種單純的原型面貌出現，而不再加以特意的渲染。

一再重複的幾何圖形主題，是拉姆藝術創作最堅持的特色之一，在《發端》這幅作品中，兩個淡黃色的菱形被塞進三個菱形當中。而這些菱形圖案對拉姆來說，並非毫無意義，菱形的四個點，在這幅作品中代表著羅盤上的四個點，上下的兩個點分別代表高與低、天與地，而四條長度相等的四個邊則分別代表平等的思想，當然在這幅畫中，也同時代表著子宮，而子宮正是生命的起點與開端。

1950年拉姆與海倫娜離婚，二年後獲得哈瓦那沙龍首獎，從此他的聲望日隆，獲獎不斷，站上了藝術界的頂端，而這幅作品正好為他的藝術生涯，開展出寬闊的道路。

拉姆　發端　創作媒材：畫布、油彩　尺寸：185 × 170 公分　收藏地點：巴黎，現代美術館

達利
Salvador Dali
1904-1989

二十世紀至今，西班牙藝術大師達利始終享有「當代藝術魔法大師」的盛譽。他所創造的奇怪、夢囈般的形象，不僅啟發了人們的想像力、誘發人們的幻覺，且以非凡的力量，吸引著觀賞者的視覺焦點。對於達利的創作素來爭議不斷，不論外行人或評論家，都對他的作品既著迷又生氣。他所創造的藝術典型千變萬化，有對物件的批判反動，也有對宇宙萬物的深刻探索。喜歡他的人讚揚達利是文藝復興時期以來最偉大的藝術家，討厭他的人不屑於他過度追求金錢的態度。他能在不同領域、不同年齡與階層、鑑賞品味各異的人們心目中，擁有歷久不衰的美譽，足見他對當代藝術影響之深且大。

272.持續的記憶，軟鐘　1931

當加拉去世之後，達利便不再創作了。身為超現實主義畫家的達利與加拉的愛情故事，是藝術界中一段永垂不朽的佳話。沒有加拉，我們很難想像愛搞怪的達利，會將他的創作導向怎樣的瘋狂境界中。在超現實主義的浪濤下，深沉意識的詮釋往往帶給觀畫者一種恐怖的視覺經驗，但因為有加拉的「愛」，達利的詮釋顯得溫柔許多。

《持續的記憶，軟鐘》這幅作品，是達利最著名的創作之一，將物體「由硬變軟」給人們帶來一種無奈的深刻恐慌，觸動人們對常態事物的另一種想法，軟掉的時鐘，對人類的思想而言是一種「愈來愈糟」的假設。更因為主角是「時間」，時間變軟了只會給人們帶來一種，對青春歲月白白浪費的恐懼感，對年華不再的深深嘆息，這幅畫給人的第一印象就是這樣的驚慌感受，深深抓住了觀賞者的心理感受。

現代繪畫的創作理念，已經與過去詮釋美感與表達思想的作風不同，他們更想做的，不是帶給人們美的觀感，而是直接問觀賞者：「這樣的創作為何不能稱為藝術？」在達利的作品中，我們可以找到對現實的反諷，也可以在恐懼中體會另一股來自加拉的「美與愛」的呼喚，正因為這種對恐懼感的抵銷，讓達利的作品更具魅力。（圖請見348頁）

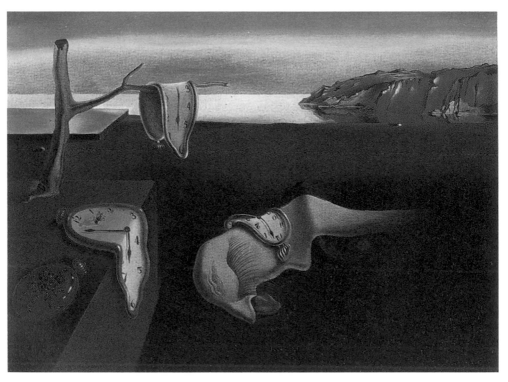

達利　持續的記憶，軟鐘　創作媒材：畫布、油彩　尺寸：24.1 × 33 公分　收藏地點：紐約，現代美術館

*273.*流動的慾念

1932

　　《流動的慾念》的構圖就像一齣戲劇的場景，小提琴形狀的黃色巨石占去舞臺上的主要位置，巨石的前後活躍著三個圖像，另外，還有第四個圖像置於右上方，以一團暗色來表示另一塊大石懸掛在蔚藍的天空中。

　　達利從欣賞的繪畫大師那裡吸取了眾多的主題，並將它們轉變成充滿情慾和狂妄的幻想。在這幅畫中，有兩個圖像就是取材於超現實主義夢幻世界的先驅之一：波希著名的三聯畫。一是畫的左邊，俯身在大石洞中，將一隻手浸泡在深藍色水裡的男子圖像，洞中依稀可見一個天藍色的球體，這就是取材自波希的名作《地上的樂園》中，作為生命之源的球體。二是畫的右邊，通過一道縫隙，將罐中液體倒入男子腳下的盆裡的年輕女子，她和波希畫中的女主角具有相同的特點：避免正視世界。

　　流動的慾念則充滿在這四個圖像中，例如：黑石上方開啟的抽屜流洩出的水。觀畫者可以從每個圖像組成的畫面中，找出各式各樣的慾念。

達利　流動的慾念　創作媒材：畫布、油彩　尺寸：**95 × 112** 公分　收藏地點：威尼斯，佩姬·古根漢基金會

274.嚴重的狂想症患者 1936

在荒涼的景色中活動、爬伏著的人像們組成了這一幅「涵義雙重」的畫作。畫的背景是沙土色的土地，金子般的赭石色讓右邊土地看起來像是受到充足的陽光照耀，且四處有著不太深的洞穴。畫面左邊則是陽光照射下所形成的深色陰影處，陰影下方是與太陽光相接的棕紅色枯土。

畫的正中央，圍繞著一個不明顯的圖形構圖，人形們以各種姿態活動著，受到陽光照耀的他們在地上投下長長的影子。近景的中心部位有兩個比其他人形更大，更突出的人像，一個用右臂遮住臉，另一個用左臂撐著頭部。

如果我們往後退幾步，將注意力集中在中間一帶，那些由人體活動所組成的總體形象，以及他們身體產生的影子所形成的變幻，就會看到畫面轉化成一張令人憐憫的老人面孔，一個嚴重的狂想症患者的臉孔。使用相同的方式，一樣可以看出由左上方的另一個人組成的老人面孔，這樣的圖像組合成達利獨特的「雙義」藝術創作手法。

達利 嚴重的狂想症患者 創作媒材：畫布、油彩 尺寸：62 × 62 公分 收藏地點：鹿特丹，伯門斯—范·華尼根美術館

275.

飛舞的蜜蜂所引起的夢

　　達利在描繪夢境時，是運用潛意識力量和排除邏輯的規律，以一種稀奇古怪、不合情理的方式，將普通物像扭曲、變形，象徵超現實主義企圖在超自然的夢幻狀態中，通過潛意識、象徵、巧合、自動反應來表達生存和繪畫的完全自由。他通常將這些扭曲變形的物像放在荒涼但陽光明媚的風景裡，他對這些物像的描繪精細入微，幾乎達到毫髮不差的逼真程度。

　　這幅畫所描繪的是，一場被一隻圍著石榴飛舞的蜜蜂所蜇咬而引起的夢，女主角是加拉，她懸躺在浮於海面的礁石上，身旁有一個石榴，從石榴裡蹦出一條魚，魚口中跳出兩隻凶猛的老虎，往她那有著柔軟曲線的身體撲去。右上方則是一隻駝著尖塔，腳如昆蟲足的大象。有刺刀的槍指著加拉的手臂，象徵蜜蜂的蜇刺。石榴、蜜蜂、老虎、大象、大海、刺槍，畫裡的每個物像都有深刻而且濃重的色情涵義。

達利　飛舞的蜜蜂所引起的夢
創作媒材：畫布、油彩
尺寸：51 × 41 公分
收藏地點：瑞士，羅加諾，私人收藏

276.

利加特港聖母的第一幅習作

《利加特港聖母的第一幅習作》是達利油畫中最著名的一幅，它開創了一系列宗教繪畫的連作，宣布了微暗派時期的開始。在這幅畫中，一切

前人繪畫所留下的神聖象徵圖象全部被打碎、懸浮在空中，彷彿世界是沒有實體形象的空虛狀態。唯一不變的是，象徵聖母的女子形貌雖然破碎，但一樣充滿著愛與美。

具有加拉外貌的聖母形象，微低著頭，眼神向下，雙手抬起，做出保護懷中聖嬰耶穌的姿態。畫的佈局圍繞著聖嬰的圖象而展開，聖母則處於建築結構的中心，聖嬰懸在聖母膝上枕頭的上方，位於聖母身體中心的空白處，在聖嬰的胸部也有一扇打開的小窗戶，這是按照一種完全符合中心透視的畫法所組成的圖。

達利後來又以這個主題完成過其他的創作，加拉和文藝復興時期的模式，地中海的光，伊加特港口的大海，這幾個永恆的主題，在達利的作品中就像被深化了一樣。

達利　利加特港聖母的第一幅習作
創作媒材：畫布、油彩
尺寸：50 × 37.5 公分
收藏地點：美國，密爾瓦基，藝術大學

卡蘿
Frida Kahlo
1907-1954

墨西哥女畫家卡蘿出生不久即患小兒麻痺症，少女時代的一場劇烈車禍，更使脊骨碎裂，接受手術二、三十餘次，甚至嚴重癱瘓。意外發生後，為排遣病榻中的寂寞，開始以作畫自我慰藉，並放棄習醫的志願。她近乎自戀地大量描繪自己，畫風濃豔強烈，擅用象徵，並融入墨西哥自然、人文景觀及傳說，充滿神祕的拉丁美洲氛圍。二十多歲與墨西哥知名壁畫家迪亞哥·里維拉結褵，因對方多次出軌而協議離婚，不久後又因彼此需要而再婚。她的一生傳奇色彩濃厚，除飽受病痛與丈夫的不貞折磨外，更與共黨運動以及同性愛慾糾葛不清（與女畫家歐姬芙間的超友誼關係最為人所熟知）。晚年，終於如願以償舉行個展，之後一年，她留下「但願離去是幸，我願永不歸來」的字句，揮別多舛的生命。一生傳奇曾被改編為電影《揮灑烈愛》。

277.

1938

與猴子一起的自畫像

「我畫我自己，因為我經常都是孤單一人，而且我也是我最瞭解的題材。」十八歲的卡蘿，有一天和男友乘巴士放學返家，巴士卻將她載往了截然不同的命運。突如其來的可怕車禍，使得卡蘿在病床上躺了三個月。更始料未及的是，當她以為自己已經完全康復時，突發的疼痛才使她警覺，後遺症已陰魂不散地纏上了她。於是出院約一年後，她再度入院。原來脊椎早已嚴重損傷，這使她後來動了三十多次手術，必須穿上各種材質的護身褡，並且數度流產。這一次住院，醫生將她固定在病床上，她動彈不得，只能日復一日平躺著，承受難當的疼痛和苦悶。不過病床的護罩上有一面鏡子，使她可以端詳自己。於是她向攝影師兼畫家的父親要了顏料和畫布，以及一副可以固定在病床上方的畫板，開始了自傳式的繪畫生涯。她藉著不斷描繪自己來療傷止痛，重新找回了新的生命。

在卡蘿的全身自畫像中，我們常常可看見她站或坐在空曠的場景中，畫面中只有一隻心愛的寵物陪伴，充滿荒涼而深刻的孤獨。在半身像或頭

像中，畫家筆下的自己，凝望著某一
方向，表情莫測，彷彿有著無法道出
的心情。這幅《跟猴子一起的自畫像》
含有卡蘿典型的自畫像特點：用色強
烈、人物身上的衣飾及背景充滿墨西
哥氛圍。而猴子在墨西哥神話中雖然
是慾望的象徵，在畫家眼裡卻是環繞
著自己頸子，溫柔而具靈性的動物；
畫中人嘴唇豐潤、雙眉如鷗，目光似
乎有些犀利，令人可以想像出卡蘿在
作畫過程中，如何敏銳而近乎殘忍地
透視著自己，與畫中的自己對望。

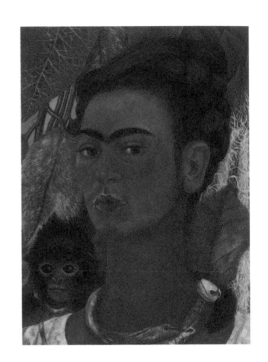

卡蘿　與猴子一起的自畫像
創作媒材：纖維板、油彩　尺寸：40.6 × 30.5 公分
收藏地點：紐約州，水牛城，歐布萊特－諾克斯美術館

278. 1938

我所見的水中景物或水的賜予

　　這幅畫裡畫著許多卡蘿生命中
的重大事件。畫如其名，她進入了畫
布，雙腿浸泡在占據整個畫面的浴缸
裡，俯身看見水中浮現了自己各個生
命階段的倒影。水中一切的情景都不
算陌生，卡蘿取下了自己從前許多畫

作，以及其他畫家作品裡的一部分當
作象徵，結合在這幅畫裡，娓娓回憶
著自己一生的故事。畫中有些部分後
來也被獨立出來，單獨成畫。這個富
感情、帶著笑淚與痛的生命，源自於
血水交融，所以畫裡的浴缸栓塞，連

接著微細的血管（這脆弱的血管，後來於《兩個芙烈達》裡再次出現）。當滴滴代表著她生命力的血淌下，一連串的生命歷險就展開了。

　　從下方水草叢中的夫婦肖像（那是與她血脈相連的父親與母親，取自1936年的畫作《我的祖父母、雙親與我》），依逆時針方向看起：那個脖子被繩索綑綁、如屍體一般的裸女代表著她流產的痛苦記憶（1932年《亨利·福特醫院》）；飄在水中的洋裝曾出現在1937年的作品《記憶》裡，當時她因妹妹與摯愛的丈夫發生婚外情而痛苦不已；裸女上方仙人掌似的水中植物，她曾畫在1932年剛到美國時的自畫像《站在墨西哥與美國邊界的自畫像》裡，當時卡蘿以這幅畫訴說著自己的彷

惶心情；右邊的高樓和坐在孤島上的一具白骨，則是她曾描繪過的夢想和墨西哥（1932年《夢想和自畫像》和1938年《墨西哥四居民》）……。這幅運用了高度象徵的畫作看起來雖然超乎現實，但每個部分卻都確實描繪著畫家的實際遭遇的和真實情感，卡蘿的所有作品幾乎都是如此真誠地表露著自我。

卡蘿　我所見到的水中景物或水的賜予　創作媒材：畫布、油彩　尺寸：91 × 70.5 公分　收藏地點：巴黎，私人收藏

279.兩個芙烈達

1939

與自己深深仰慕的偶像結婚,是多少女孩夢寐以求的事!感情豐富的卡蘿當然也不例外。1922年,剛成為墨西哥預科學院三十五名女學生之一(該校共有兩千多名學生)的卡蘿,遇見了心儀已久的壁畫大師迪亞哥·里維拉,而那正是她一生癡戀的開端。命運果真讓卡蘿與迪亞哥緊緊相繫,六年後他們再次重逢,並且陷入熱戀,決定共度一生,卡蘿心滿意足,幸福難言,頻頻畫下自己與心愛的迪亞哥在一起的甜蜜模樣。然而,悲傷與不幸也早就跟在一旁伺機守候。大她二十一歲的迪亞哥生性無法對愛情專一,婚後外遇不斷,最後甚至與她的妹妹克麗斯蒂娜發生了曖昧關係。1939年,為了逃離痛苦已逐漸多於快樂的婚姻,他們協議離婚。不過,彼此需要的兩人終究分不開,不到一年,他們便再度復合了。

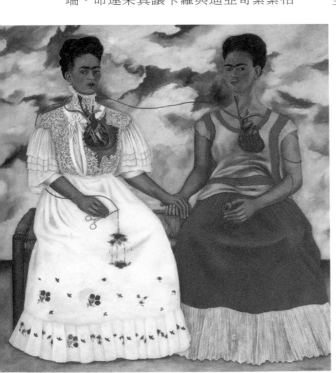

這幅畫即是心痛的卡蘿在與丈夫離婚後不久所創作的,當時的她因絕望而酗酒,使原本就羸弱的身體更雪上加霜。在婚變中歷經種種心境後,需重新學習獨立的她,才執起了畫筆剖析內在分裂的自己:兩個芙烈達血脈相連,都是畫家自己的一部分。其中一個身穿傳統的墨西哥原住民服裝,是迪亞哥所戀慕的她,脆弱的血管環過她的右手臂,接在她手裡拿著的護身符上面,這個護身符裡面裝著迪亞哥的

卡蘿　兩個芙烈達　創作媒材:畫布、油彩　尺寸:173.5 × 173 公分　收藏地點:墨西哥,現代美術館

幼年畫像，是她愛意與生命的泉源。另一個穿著歐式洋裝的芙烈達卻已經失去了她的所愛，也失去了一部分的自我，她的心臟只剩下一半，血管剛剛被剪斷，鮮血滴下只能拿著手術鉗聊以控制。這個被遺棄的歐洲芙烈達，很有可能會流血至死。

不祥的烏雲籠罩在兩個芙烈達·卡蘿的身後，這幅冷冽的畫作，陳述著她一生最熱烈的愛情和充滿磨難的婚姻。

280.毀壞的圓柱

1944

隨著不斷惡化的健康，將卡蘿一步步推向痛苦地獄的邊緣，她的自畫像也一張比一張更加冷凝，蓄滿絕望哀傷的張力。等到卡蘿在這幅畫中以全身上下釘滿鋼釘的模樣出現時，現實中，她肉體所承受的痛已達到頂點。那年是1944年，卡蘿的健康糟得不能再糟，醫生已經用上了鋼製的矯正衣來替代她無力的脊椎，她被關在一圈圈堅硬冰涼的鋼圈裡，每一次活動，都是與疼痛的殊死搏鬥。因此她幾乎是以殘餘的生命力在作畫，同時也是藉著創作成為一個第三者，冷淡地旁觀著命運所賦予她的悲慘。

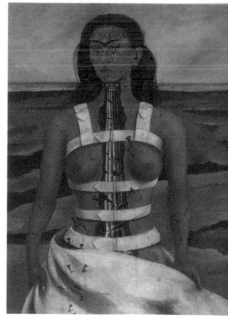

畫中，她形容自己的身體被痛苦割裂了，如同她背後那些因缺水乾涸而龜裂的溝畦一樣。而她毀壞的脊椎原本像是潔白、直立的愛奧尼亞式圓柱，如今已斷裂成一截一截，要靠著堅硬的鋼製繃帶撐著，才能勉強連接起來。她一個人淒涼地站在荒蕪的風景中，臉上掛滿了淚珠，釘子甚至穿過布匹刺進她皮膚裡，從額頭到大腿，她的身體無一處不在疼痛著。然而「痛」是無法與人分享的，唯有透過如此強烈的繪畫語言，她才能稍稍吐露內心的孤獨與無助。

卡蘿　毀壞的圓柱　創作媒材：畫布、油彩，裱在纖維板上　尺寸：40×30.7公分　收藏地點：墨西哥，私人收藏

培根
Francis Bacon
1909-1992

來自英國的培根，從未接受過正規的美術訓練，靠自學起家。1934年舉辦的首次畫展可以說是徹底失敗，受了打擊的他幾乎停止創作。直到第二次世界大戰爆發，對戰爭的恐懼才使他重拾畫筆。「快樂原本是一件內容十分豐富，且多采多姿的事情，懼怕當然也是如此。」培根曾如此說道。他感受人類的痛苦、孤獨、恐懼、荒蕪、掙扎，以繪畫超越語言所能表達的方式，強烈、毫不掩飾地吶喊內心的悽愴，觀畫者亦為之心碎。直到他死後，他的作品仍在世界各地不斷震撼著觀眾。

281. 1953
臨摹委拉斯蓋茲的《教宗英諾森十世肖像》習作

「我始終認為，委拉斯蓋茲的《教宗英諾森十世肖像》是世界上最美麗的畫作之一。我像著了魔似的描摹它。我一直在為它創造改頭換面的新形象，但從未成功過。我對此感到遺憾。……然而這幅畫卻是我心中十全十美的作品，無法再增添任何東西上去。」培根對委拉斯蓋茲的《教宗英諾森十世肖像》可說是推崇備至，他認為委拉斯蓋茲是位極高雅的人，人們可從委拉斯蓋茲的畫作中看到過去生活的影子。

這幅畫中，培根描繪的是教宗皮歐十二世出席彼得大教堂所舉辦的宗教儀式時的模樣。畫中的黃色座椅，與教宗身上穿的紫袍色調互補，其下的白袍於是顯得突出。刷直的深色線條如同柵欄般禁錮了教宗，他面露痛苦的表情，張開嘴大喊的悲劇模樣，直入人心，雖是無聲的嘶喊，但更具糾結人心的戲劇張力。

培根 臨摹委拉斯蓋茲的《教宗英諾森十世肖像》習作 創作媒材：畫布、油彩 尺寸：153 × 118 公分
收藏地點：紐約，私人收藏

282.

1962

彼得・萊西肖像習作

　　培根在得知彼得・萊西這位朋友去世的消息後，憑著記憶一氣呵成地完成這幅作品。簡單幾筆弧線，表現出畫中人物翹腿的姿勢和手持咖啡杯的模樣，坐位的顏色以冷色調的藍色層次做出立體的效果，全幅予人冷靜沉穩的感覺。培根觀察形象是從其形態的綜合角度出發，如視覺朦朧的瞬間、大量運動的形象、尋覓外表和活力的過程……。他還認為，如果不是通過情感來創作圖像，那麼任何反應現實的圖案，都只能算是虛假。

　　他藉由畫作呈現人物流露在外的氣質——這確實存在每個人身上，不過每個人多少有些不同而已。這幅畫裡，我們可以看出來布拉加利亞和畢卡索對培根的影響。布拉加利亞的《多面肖像》中，他利用了重疊的透明形象技術，其光影效果啟發了培根在繪畫上的荒誕效果；而畢卡索打破傳統繪畫單一觀點的技術——從不同角度觀察畫面——得到形象重疊的效果，也呈現在這幅畫中。

培根　彼得・萊西肖像習作　創作媒材：畫布、油彩　尺寸：198 × 145 公分　收藏地點：倫敦，私人收藏

283.

1965

模仿邁布里奇的攝影作品：裝水罐的婦人及用四肢行走的癱瘓兒童

「我一直渴望畫出微笑，但是我始終沒有成功。」培根曾如此說道。他自始至終都在傾聽人類內心痛苦的呼喚。他從不加以掩飾人世中的痛苦掙扎，真實地將其表現在畫作上。培根認為攝影使現代的形象藝術產生真正的交流，這幅畫作的主要泉源便是來自邁布里奇的攝影作品。對培根來說，邁布里奇的攝影是一部人類的動作辭典，賦予他

培根　模仿邁布里奇的攝影作品：裝水罐的婦人及用四肢行走的癱瘓兒童
創作媒材：畫布、油彩
尺寸：198 × 147.5 公分
收藏地點：私人收藏

一系列的奔放聯想，他將照片當作繪畫藍本，並利用它們來激起情感上的震撼。這幅畫裡，一名兒童和一名女子在一個懸離地面的大吊環上，極力保持平衡，這個圓環也被罩在一個玻璃箱中。人物彷彿受到難以名狀的痛苦，身體產生扭曲、變形，隨時都有從上面摔下的危險，其中女子似乎已失去平衡，向前傾瀉而出的水成了她無聲的驚呼。由紫色、橘色和紅色等三種色調所構成的畫面，有著培根作品給人的一貫感受——痛苦、恐懼、危險及顫慄。

卜洛克　一體，作品第31號　創作媒材：畫布、油彩　尺寸：269.2 × 531.8公分　收藏地點：紐約，現代美術館

卜洛克
Jackson Pollock
1912-1956

卜洛克是重視繪畫行為的「行動繪畫」先驅者。出生於美國西部懷俄明州的農家，而在紐約習畫。受到了隨意使用工業用塗料的墨西哥壁畫家希奎羅斯（Siqueiros），及組合無意識想像的超現實主義畫派的影響，一面斷斷續續地與酒精中毒症奮戰，一面從事創作。他的作品奔放自由，利用潑灑技巧及滴流法，創作出一幅幅震撼力十足的大型作品。44歲時，死於酒後駕車的事故中。

284.一體，作品第31號 1950

「滴流畫」是卜洛克最具代表性的創作手法，在畫面中我們可以看見那種恣意奔放、豪邁灑脫的創作方式，其張力與美感及厚重的色彩演譯，無人能出其右。五〇年代左右，卜洛克開始拋棄具像式的創作方式，朝能引起心靈共鳴、具有強烈內在意涵的創作領域邁進。在接觸了印地安人宗教儀式的「沙畫」，以及超現實主義的虛無理論之後，觸發了卜洛克的淺意識與創作原動力，開展了他的創作思考模式。手持一桶

色料與刷子，讓自己處於半昏迷的迷幻狀態之下的卜洛克，通常都會將一快巨大的畫布鋪在地上，自己則行走或漫舞於其上，將顏色藉著不同的速度與份量，潑灑或者滴落在畫布

上創作，這樣的作畫方式，在藝術史上稱之為「行動繪畫」。這是一種注重創作的過程而非只是結果的創作方式，崛起於五〇年代的美國，又稱為「抽象表現主義」。

這幅《一體，作品第31號》就是他的代表作之一，許多的科學家甚至以「碎型」的理論來分析他的創作原型，認為卜洛克必然採用了自然界的韻律來作畫，然而大多數的人仍然認為，這樣的圖案具有無窮的複雜性，他的創作應該是隨機性的組成一種微妙的秩序，因此無法被任意的複製。卜洛克的這類型作品只有不到二百幅，便因開車撞樹而亡，他的作品多半由博物館收藏。（圖請見前頁：P.361）

285. 青色柱子

1952

「我的畫沒有開始，也沒有結束。如果說是我在作畫，倒不如說是畫的本身擁有自己的生命。」卜洛克這麼詮釋自己的作品。

《青色柱子》這幅作品在1973年，由澳洲政府以史無前例的二百萬美元高價，自美國的收藏家手中購得，當時在澳洲引起軒然大波，以美國畫家的作品而言，也創下了一個空前的紀錄。1954年卜洛克出售這幅作品時，價格只有六千美元，二十年不到，便以數百倍的價格進駐國家級的藝術殿堂。一名觀畫者對《青色柱子》這幅作品的評論是：「彷如在世間的狂亂中，帶來良好的傳統與秩序。」對這幅畫的感受或許人人不同，但它的珍貴與稀有卻是無庸置疑的。

卜洛克為繪畫帶來了巨大的轉變，當時還不是很有名氣的收藏家佩姬·古根漢曾經大力資助他的創作，讓他沒有後顧之憂，而他的妻子，同時也是畫家的克萊絲娜則為他盡心盡力的付出，並且激勵他的創作靈感。對卜洛克而言，畫布是一座大舞臺，在這個舞臺上呈現他藝術思想的方式，是過程而非結果，這樣的理念深深影響了當代直到今天的創作者，也為繪畫藝術開啟一片全新的天地。

卜洛克　青色柱子　創作媒材：畫布、油彩　尺寸：210.8 × 487.6 公分　收藏地點：坎培拉，澳洲國立美術館

馬哲威爾
Robert Motherwell
1915-1991

馬哲威爾是美國抽象表現主義「紐約畫派」的創始人之一，為確立美國藝術在第二次世界大戰戰後時期卓越地位的功臣。馬哲威爾在他那些氣勢磅礴的拼貼和油畫作品中，將一種豪放大膽的符號意象詞彙，引進到抽象藝術中，這種風格與超現實主義那種有激動人力的力量十分神似。他震懾人心的作品內涵揭示了一個事實：他之所以成為一位有權威的藝術評論家，和一位影響深遠的藝術家，乃由於其以「哲學」為出發點，堅實地建構出屬於他獨特風格的藝術理念。

286. ⟨1961⟩

西班牙共和國輓歌系列，第70號

《西班牙共和國輓歌》系列作品是馬哲威爾最有氣魄的作品之一，畫中的黑與白、橢圓與長方形，幾乎可以看成是他的親筆簽名，馬哲威爾利用簡單的形象及簡單的語彙，創作出如此大型、繁複、美麗的作品來。

馬哲威爾認為：「一張圖畫的生成，來自於藝術家與畫布的共同工作。」那是讓感情自然表達出來的成果，而不是去描述它。「輓歌系列」作品詮釋的是一種哀婉、悲悽的情緒，以強烈的色面繪畫（Color field painting）來構圖，雖然他以西班牙共和國的特定悲劇與激情來象徵這個時代，卻無

馬哲威爾　西班牙共和國輓歌系列，第70號　創作媒材：畫布、油彩
尺寸：**175.3 × 289.6** 公分　收藏地點：紐約，大都會美術館

意在畫中讓人聯想到任何一種特定的政治形勢。

馬哲威爾是表現主義畫家，直接了當、竭盡全力地去發出最陰鬱、不安的聲音，暗喻的象徵意味強烈而濃厚。《輓歌系列》作品最初是由一幅小小的墨水畫開始，最後加上他對「詩」的熱愛與深刻的詮釋力，發展成如此壯闊雄偉的作品來，在他的創作生涯中，這是首例。

287.海邊系列，第2號 1962

《海邊系列》是馬哲威爾在畫面中激發暗喻的精品之作，在這系列的畫作中，色彩的運用與造型的創作，介於描述與隱喻之間。

這些作品是馬哲威爾在1962年夏天，於美國普羅溫斯敦以重磅、優質的畫紙所創作的油畫作品。馬哲威爾說過：「在《海邊系列》作品上畫那些飛濺的浪花時，由於使力過猛，經常造成畫紙破裂。後來，我將五層優質的畫紙黏在一起，畫紙才經得起我以肩、臂、手加在畫筆上的強烈力道。」

這幾幅畫中成串濺潑的顏色，就像被風刮起的水花，襯托著黑色、白色、赭色、藍色等色塊，讓畫面中呈現沙、海水與天空的相互關係。而其微妙之處在於油畫顏料中「油」的成分，從顏色中分離出來所造成的流動感與書寫的感覺，讓畫面的意境更加深邃。

馬哲威爾　海邊系列，第2號　創作媒材：畫布、油彩　尺寸：73.7 × 58.4 公分　收藏地點：日本，私人收藏

288.

開放系列，花園的窗子

《開放系列》作品與《輓歌系列》作品一樣，都是以一些對立的物件作為創作的基礎，但兩者的對立物件卻分屬於非常不同的類型。在《開放系列》作品中，對立物件不再是橢圓形與長方形的對比關係，而是不規則的色域與劃分色域的直線之間的關聯。當馬哲威爾使用這些不規則的圖形與幾何圖形來創造對比關係時，自然而然會產生無窮無盡的聯想，既喚起二者的對立感，也產生最大的和諧。

馬哲威爾對這系列作品的看法是：「開始時是一種諧調的整體，然後再將這系列的作品分隔成幾個區域。」這樣的做法與他開始研究馬諦斯的畫作有密切的關聯性，馬諦斯作品中經常出現的窗子，及窗裡、窗外的畫面安排，使馬哲威爾對牆與窗、內與外的關係產生新的思考。

《花園的窗子》利用鮮豔的色塊，讓畫面產生一種傳統式的對立感，而直線的運用更讓內外有了種鮮明的區隔。

馬哲威爾　開放系列，花園的窗子　創作媒材：畫布、壓克力顏料　尺寸：154.9 × 104 公分　收藏地點：私人收藏

達比埃斯
Antonio Tàpies
1923

斐譽國際的西班牙加泰隆尼亞畫家達比埃斯，崛起於五〇年代的材料繪畫藝術，他把顏料、亮光漆、沙子和大理石粉末混合在一起創造出巨大的畫面，呈現出淺浮雕式的效果，深受肯定。他對禪宗和道教的潛心研究，使他的作品呈現出涵義深刻、意喻深遠的氣氛。七〇年代，達比埃斯在其簡練的技法上加入了隨意發揮的線條圖案，創造出自然而粗獷的風格。八〇年代更大膽地嘗試亮光漆和墨汁等實驗性繪畫，是一位永不止息地追求創新的當代大師。

289.布匹

1973

在達比埃斯的創作手法中，文化的「高尚性」與生活中最粗劣、庸俗的物件之間，經常以強烈對比的方式呈現在大家眼前，利用這幅作品，它讓二者產生了流動的移情作用。物體的真實感與複雜無比的深沉意涵，讓創作的神聖化與世俗化，相互撞擊出強烈而令人產生敬畏與震撼的張力。

《布匹》是系列作品當中的一件，這一些布被重疊、弄皺、弄髒、打結、洗過，最後被掛了起來，它的材質一點都不起眼，普普通通，是家庭中的必需品，隨處可見。象徵著家庭中人的情緒與行為的真實紀錄，經過了時間的洗禮，讓生命的軌跡，層層疊疊地被綑綁、打結，一再地弄皺再鋪平、弄髒再洗淨，經過時間的不斷淬鍊，最後被懸掛起來的心情證物，平常卻不平凡。

達比埃斯　布匹　創作媒材：物體集合畫　尺寸：101 × 59 × 12 公分　收藏地點：紐約，瑪薩·傑克遜美術館

290.梯子

1974

　　這幅作品顯示了一種「上升與登高」或「沉淪與墮落」的隱喻。而「虛無」的東方哲學思想，無欲、無我、無私的主題，正是達比埃斯藝術創作當中唯一不變的創作因子，也是他的典型特徵。

　　這幅作品中的梯子，採用了一個不確定的視角，究竟是從上向下望，還是由下向上攀升，都由觀畫者自由決定。但達比埃斯仍然提示了一個水平面被逆轉錯置成垂直面的暗喻，就好像海德格與沙特以及東方哲學中神祕主義所強調的：「將矛盾暫時懸置的理念」，以此與西方哲學中強調實證、競爭、強權即真理的概念相互區隔。

　　達比埃斯在這幅作品中以剛硬的鑿痕去呼應虛無的主題，可以看出他的思想與工作方法間極度的不協調，在他的許多作品中都可以看到撕裂、切割、破壞的痕跡，但他想表達的意境卻又是溫柔的肯定，或許這正是他作品之所以充滿張力與神祕美感的原因。

達比埃斯　梯子　作媒材：混合材料、木板　尺寸：250 × 300 公分　收藏地點：西班牙，電話公司

291.紅與黑

1981

在達比埃斯的作品中我們經常會發現一些標誌，例如：十字、弧線、角、加泰隆尼亞旗幟的色塊或線條等等，這些符號、塗抹、斑痕或字母都象徵或暗示著某種意涵，這樣的創作形式也同時出現在當代其他畫家的作品中，譬如米羅、克利……等大師的創作中。

這幅作品中「＋」這個記號，以及被囚禁在兩塊深顏色空隙中的「O」，與畫面中大膽揮灑色彩、奔放不羈的濃重線條，形成強烈的對比印象。

符號對於達比埃斯來說，可能源自於他的童年記憶，或者多元文化的綜合思想，但它們在整體構圖中，也有屬於它們自己的造型邏輯與多重涵義，完全取決於在繪畫中與其他組成元素之間的關係，就像「＋」這個記號在紅與黑的色塊上；或者「O」這個符號在紅與黑之間，各自扮演不同的角色，也呈現不一樣的連結與象徵，但整體構圖卻又在可控制的限制當中，隨心所欲地鋪陳，這種精心安排的自由發揮，更加顯著的說明他對於表現主義的深刻看法。

達比埃斯　紅與黑　創作媒材：混合材料、畫板　尺寸：**170 × 195** 公分　收藏地點：德州，私人收藏

諾蘭德
Kenneth Noland
1924

提起諾蘭德，就讓人聯想起一幅具現代風格的圖像，無論出現在我們腦海中的形象是他那著名的「圓形」、「∨字型」或是「條紋」，還是人們較不熟悉的「貓眼」、「蘇格蘭格子圖案」，抑或是他那造型特殊的油畫作品，諾蘭德這個名字都代表著美國繪畫中一個特別的類型——以發揮顏色潛力為基礎的類型。諾蘭德的畫作，屬於我們這個時代最具原創性、最雅緻的類型，呈現出泰然自若之美。

在他的筆下，顏色的諧調和配置成為獨立的表現要素，排除了和任何既有形象最細微的任何聯繫，這幾乎是西洋美術史上的創舉。他的作品可說是二十世紀六〇年代和七〇年代抽象畫派作品的典範。

292.這個

1958-1959

「造型」本身對諾蘭德來說算不上什麼新鮮事，幾乎從創作開始，他就意識到造型的必然性。他曾經說過：「即使是製作『圓形』，實際上也必須用到造型，而我則非常有意識地利用了『方形』。對五〇年代的我而言，造型還停留在不自覺的階段。」而同心圓的佈局則是這個時期的代表作。

他指出：「當兩支眼睛都集中在這個圓形上時，好像會把自己淹沒，並且使人的視覺無限擴展，就像置身於密教藝術的曼陀羅中。」圓形提供了諾蘭德很大的發展潛力，並且為他的畫作奠定了大致的形式基礎。

連續性是諾蘭德作品的特徵。他始終忠實於系列畫作的基本創作路線，並將已知的東西固定下來，充分展現他對該系列作品的獨創能力，如此，才能從一個有效率的概念中，萃取出最意想不到的可能效果。

諾蘭德　這個　創作媒材：畫布、壓克力顏料　尺寸：213.3 × 213.3 公分　收藏地點：紐約，薩蘭德—奧賴利畫廊

293.彗星

1983

在「v字形」的系列畫作中，諾蘭德表現出他比前一個系列，更強烈的力道與對造型的詮釋力。用一組「v字形」的色條把畫的中心如實地聯結到畫的邊緣，就像熱情伸出的兩臂，充滿奔放的力感。

「v字型」這組系列作品是非常出色的創作，突出他對造型藝術的純熟運用與見解，配合經過稀釋，亮麗、豐富、複雜、濃淡多變的顏色，以及多元素材與質地的綜合運用，讓畫面呈現出十分華麗而且精細、和諧的特色。

在欣賞這類畫作時，對稱的、居中的「v字型」是個關鍵的格式，一個偏離中心且不對稱的圖形，會減弱面對作品時的感受。而一直延伸到上端的兩角，

更能加強這些畫在整體性上，不可忽視的存在感。

諾蘭德　彗星　創作媒材：畫布、壓克力顏料　尺寸：216 × 176.5 公分　收藏地點：紐約，薩蘭德—奧賴利畫廊

*294.*閃耀

1990

　　在諾蘭德晚期的「條紋」作品中，已經完全消除掉v字形與菱形的相對複雜性關係。在這些作品中，圖像與手法密切的融合在一起，這是在過去他的任何作品中都無法達到的巔峰。

　　諾蘭德讓條紋的長度去決定畫作的單邊尺寸，而條紋的寬度、數量和間隔，則決定另一邊的尺寸，而這二種尺寸都是創作時非常重要的關鍵。過去的

三十年左右，諾蘭德的毅力使他創作了許多優美、動人而璀璨奪目的作品，他對自己最喜歡的藝術體驗這麼描述：「當你觀賞一幅偉大的畫時，就像在跟他說話，它對你提出問題，也激起你心中許多的疑問。」他還說：「作為一個藝術家，大約要在你完成了作品以後，才能發現其中的東西。就像塞尚，在創作了那麼多的作品之後，經過了二十年，他才弄清楚自己在做什麼。這就是一個發現、一個展示自己的過程，而我正走在這條漫長的道路上。」

　　在《閃耀》這幅作品中，我們發現諾蘭德更開闊的創作視野，更大膽的使用媒材，更精確的掌握色彩，我們相信在「發現」的這個過程中，身為大師級畫家的諾蘭德的確走出了一條無人能及的康莊大道。

諾蘭德　閃耀　創作媒材：畫布（綁在木頭上）、壓克力顏料、普列克斯玻璃
尺寸：242.5 × 141 公分　收藏地點：畫家收藏品

安迪・沃荷
Andy Warhol
1928-1987

安迪・沃荷是美國的畫家及電影作家。出生於匹茲堡，大學時主修繪畫與設計。到紐約之後，以商業設計嶄露頭角。1960年代初期，他藉由對日常物品的重新詮釋，以一幅《康寶濃湯》，成為普普（POP）藝術的代表人物。他將瑪麗蓮夢露、伊莉莎白等知名演員，藉由漫畫式照片的印象及絹印的技巧，創作了反覆印象的獨特繪畫，深受世人的喜愛。

295.尋找失落的鞋
1955

五〇年代初，初出茅廬的安迪・沃荷和同學結伴來到紐約闖蕩。當時的美國正是平面廣告蓬勃發展的時候，消費取向的社會型態，給了剛從商業設計系畢業的他相當不錯的機運。由於在學生時代，他就曾替百貨業者畫過一些出色的廣告畫；某些頗賞識安迪・沃荷的客戶，也會趁著這位有點羞澀的年輕人每次到公司交稿之際，帶著他到櫥窗、櫃位或設計部門繞繞，請他幫忙出些點子。因此雖然才剛步出校園，安迪・沃荷這個名字在紐約廣告圈和時尚界裡，已不算太陌生。

《魅力》雜誌社的主編蒂娜就對安迪・沃荷有些印象，甚至還掏腰包買過他的作品。剛到紐約的第二天，

安迪・沃荷便帶著新作拜訪她，希望能尋得工作機會。這個主動積極的小夥子果然沒有失望，蒂娜正好急著要一批女鞋圖，而安迪・沃荷本來就對鞋子和腳著迷不已，於是他們第一次的合作立刻展開了。

安迪・沃荷回去後連夜趕工，第二天馬上交出一張畫有各色各樣獨特款式的鞋子圖，有些左右腳顏色不同，有些上面還附帶著性感的小腿。蒂娜看了覺得很新奇，但她的雜誌需要的鞋子線條必須更清晰，每雙鞋都要能突顯。所以後來安迪・

沃荷便重新一雙雙分開來畫，並取了些怪有趣的標題，例如：「你能帶鞋子到水邊，但不能讓它喝水」（無法防水的黃色高跟鞋）、「誰

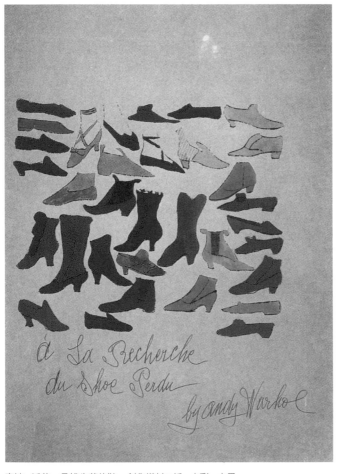

似貓一般瞻前顧後？」（鞋頭有貓臉圖案的女鞋）……等等。

　　樣式新穎的鞋是時尚的象徵，也是安迪·沃荷踏入廣告界最強而有力的符號，從那時起，他的鞋子畫就如同他的名片一般。這幅《尋找失落的鞋》是其中的代表作，一隻隻姿態各異的單腳鞋子，鞋頭朝著不同方向待價而沽，似乎也正準備出走，尋找自己的主人。

安迪·沃荷　尋找失落的鞋　創作媒材：紙、水彩、水墨
尺寸：48.9 × 64.1 公分　收藏地點：匹茲堡，安迪·沃荷美術館

普普藝術

人們都說安迪·沃荷是美國普普藝術大師，普普（POP）是Popular（大眾化、受歡迎的）的縮寫，這個流派的藝術關心的是普羅大眾的生活和所思所想。的確，畫盡美國人日常生活和心中所愛的安迪·沃荷，作品和人都是很普普的。

*296.*200個康寶濃湯罐 1962

「只要你肯付50塊，我就把該畫些什麼才會大受歡迎的祕訣告訴你。」紐約一家畫廊的女主人向安迪‧沃荷提出了建議。當時已嚐到名利雙收滋味的安迪‧沃荷，正在為蒐羅新題材，以及如何提升自己畫作的藝術價值而腸思枯竭。於是這個買賣成交了！

這位眼光獨到的女經紀商告訴他：「你應該畫一些這世界上人們最想要的東西，像是鈔票；或者畫些每個人每天都會看得到的東西，例如湯罐頭就是個不錯的主意。」這聽起來像是開玩笑，而安迪‧沃荷也被她逗笑了。

但是他並沒有將她的話當成耳邊風，回家的路上立即到超級市場，買下了各種口味的康寶濃湯罐頭。然後十分認真地為這些罐頭拍幻燈片，有的單獨一個，有的堆成一堆，或者把撕下來的包裝紙捲在一塊……，再用投影機投射到畫布上，描下想要的部分，用各種技法和材料著色。

最後，他發現自己愛極了湯罐上那紅、白、黃相間的外皮紙，便乾脆把200個疊在一起，畫了這幅《200個康寶濃湯罐》，仔細看，裡面各種口味都有呢！這尋常的日常食品，經過畫家的巧思安排，竟染上了抽象畫的風味。這批顏色鮮活的湯罐畫馬上就被雜誌社買下了，刊登時圖片旁邊還打著一排鉛字，那是安迪‧沃荷的創作理念：「我只是畫我喜歡的，大家經常使用，卻不太注意的美麗東西。」

花50元買點子真是個一本萬利的划算交易，不久，安迪‧沃荷就著這批畫在美術館開了一次個展，雖然評價兩極，藝術界人士大多不置可否，但紐約的普通大眾，卻都愛上了安迪‧沃荷這個名字。

當時相當知名的荷蘭版畫家杜庫寧也到場了，據說他在《200個濃湯罐》這一幅畫前足足站了十五分鐘，最後不發一語地走了。（圖請見376頁）

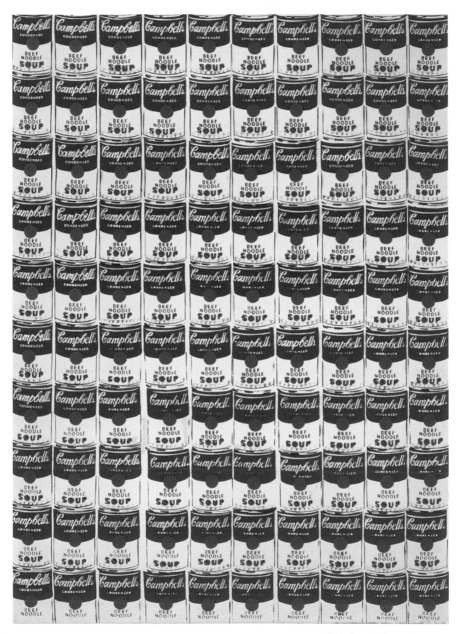

安迪・沃荷　200個康寶濃湯罐　創作媒材：壓克力　尺寸：182.9 × 254 公分　收藏地點：匹茲堡，安迪・沃荷美術館

*297.*瑪麗蓮夢露

1962

　　就在《200個康寶濃湯罐》系列主題展結束的那一天，風靡全球的性感巨星瑪麗蓮夢露自殺了。一向很喜歡她的安迪・沃荷也和許多人一樣感到震驚又傷心，忘懷不了她一手壓著被風吹起的裙子，一手獻出飛吻那可愛又撩人的模樣。因此他拿出收藏許久的劇照，創作了這位全球性感女神的肖像，來紀念她不朽的美麗。

　　當時，安迪・沃荷剛剛和助理一起畫完一批湯罐頭、可樂瓶、鈔票……，由於他們想要以大量堆疊的樣子呈現在畫面上，所以每件東西都要重覆畫上數百次，這樣既容易疲累而且相當耗時，於是他們靈機一動，想到了「絹印」這個好辦法，這種感光式的版畫複製圖案不但快速，還能隨意調配顏色呢！得到這個法寶，安

迪・沃荷創作重複出現的物品時，就更加得心應手了，他甚至還打趣地說：「我想要把自己變成一部機器。」他的畫也開始和畫中的現代工業產品一樣，有了「大量生產」這個特質。

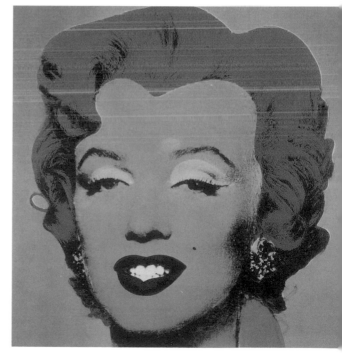

　　安迪・沃荷就使用絹印法畫出了二十三個配色不同的瑪麗蓮夢露頭像。其中，這個金頭髮、藍綠色眼珠，畫著淺綠眼影和大紅色唇膏的夢露，是他最喜歡的一個。所以，他再次將她複製了二十五次，放在同一個畫幅中。往後，他又用同樣的方式畫了貓王、麥可傑克森、毛澤東……，和許許多多的偶像與名人。

安迪・沃荷　瑪麗蓮夢露　創作媒材：畫布、合成聚合塗料、絹印
尺寸：101.6 × 101.6 公分　收藏地點：芝加哥，私人收藏

強斯
Jasper Johns
1930-1988

強斯是美國最具影響力的普普藝術畫家，並且獲得了與本世紀最偉大的畫家們——畢卡索、雷捷、米羅平起平坐的殊榮。他是第一位將實物納入畫作的畫家，深受杜象的影響，不同的是，他並沒有將這些實物當作主題，而只是將它們納入畫中。強斯公然聲稱要以恢復古老的形式，來避開形式主義者以及思想意識的死胡同，然而，他的作品卻不斷地對自己提出挑戰，並向當時的世界投以既嬉戲人間、又嚴肅認真的一瞥。自從開始創作，他就仔細探索更合乎時代潮流的表現方式，並尋求能夠正確地表現出美國國家和文明形象的呈現手法。在強斯的身上，絕對可以發掘無盡的寶藏。

298.三面美國國旗

1958

　　二十四歲的強斯為了糊口，和朋友合夥幫各種商店做櫥窗設計（其中還包括有名的Tiffany珠寶店），空閒的時候也創作一些素描和拼貼畫。一個陽光明媚的午後，他突然心生一念，把自己所有的作品都毀了，然後攤開一張新的畫布，將油彩和蠟溶在一起，趁著這種奇怪的顏料還沒凝固的時候，畫了一面稍稍泛黃的白色美國星條旗。

　　那是一個決定性的舉動，代表強斯正式揮別了傳統式的繪畫創作，步上忠於自我的獨創之路。他最後和安迪‧沃荷一起成為美國普普藝術的雙子星。那年是1954年，彷彿終於找出新方向，他承認自己其實很討厭畫素描，而且開始不斷把國旗、箭靶和抽屜……這些總是出現在生活周遭、由人們畫出來，卻不被當成一幅畫來看待的東西搬上畫布，希望人們能多花點時間來欣賞，因為「它們本來就是畫了！」。更重要的是，畫家本身很享受創作這些畫的過程，雖然從沒想過要讓自己的畫作成系列，但因為一個主題可以有無窮的變化，一畫起來，他就停不下來地思索各種用色的可能性和表現方式，在同一個主題裡探索個不停，彷彿在繪畫形式的迷宮裡漫遊，每一次都帶出來一整組主題相同的作品。

強斯　三面美國國旗　創作媒材：畫布、蠟彩　尺寸：76.5 × 116 × 12.7 公分　收藏地點：紐約，惠特尼美術館

299.

1958-1959

彩色數字——從0到9

　　1922年，一位美國詩人靈光一閃，彷彿看見金色的「數字5」坐上紅色的消防車，在雷鳴和閃電中，從他面前，滾滾穿過黑暗的城市。這段荒謬的奇想，令他詩興勃發，寫下了「偉大的數目字」這首詩。

　　三十多年後，強斯讀到了詩，興奮得眼睛都亮了起來，「對了，怎麼沒想到要畫數目字呢？」，這時他已經開始畫一些普通卻令人吃驚的事物，而「數字」會出現在價格標籤上、計算機上、報紙上、帳簿上……，於生活中無所不在，正是一個好題材。而且，數目字是人類憑空創造出來的圖案，自然界原本沒有這種東西，如今卻已經與生活息息相關、不可或缺了，但人們使用它，覺得非常便利，卻似乎從來不好好地去體會這些符號本身型態的趣味。

　　這一連串的想法刺激了他的創作慾，他揮著大筆，迫不及待地畫下一幅一幅的數字畫。有時只畫單獨一個數字，有時讓它們依序排排站，正的、反的、重疊的、左右顛倒的……，有時塗上灰色或黑色，像是浮雕，有時又五彩奪目。

　　這幅從0到9都有的《彩色數字》便是其中最亮麗的一幅，除了左上角第一個藍色格子內不放任何數目字外，畫家將大小相同的10種標準數字，填在畫定的小方格中，然後敷上多層次的蠟彩，創造了一個奇妙的數字遊戲世界。由於上下左右每排各有十一個格子，加上色彩變化多端，無論從哪一頭數起，都能看到數字從0開始，輪流著閃爍、播放。

強斯　彩色數字——從0到9
創作媒材：畫布、蠟彩和拼貼
尺寸：**170 × 126**公分
收藏地點：紐約州，水牛城，歐布萊特－諾克斯美術館

300.何所依據

1964

強斯翻新作畫方式的創意總是讓人為之咋舌，起先他用石膏做了幾個臉譜面具，和一幅畫放進同一個畫框裡。也曾經割開一張畫布，把兩個小鋼珠嵌進裡頭，或者把一根筆刷綁在一幅字母畫上。後來他喜歡在模特兒的皮膚上抹油塗碳粉，拓印在一張紙上，創造出深淺不同的灰色意象來，並且強斯也常常拿自己身體的一部分來試。

在《何所依據》這件超大型的作品中，強斯幾乎把先前用過的一切驚人手法都放了進去，所以這幅畫既是他所有繪畫實驗的總結，也是他的作品集錦。橫向開展的畫幅中，顏料鋪滲在一個個縱段上，訴說著畫家每一階段的思考和歷史。

左上一張黏起來的破椅子以及一隻腳是他曾經贈送給現代藝術博物館館長的一件作品，下面還有個翻

強斯　何所依據　創作媒材：畫布、油彩和實物
尺寸：223.5 × 487.5 公分　收藏地點：紐約，私人收藏

過來的畫架；一串吊在一起、互相輝映的紅（RED）、黃（YELLOW）、藍（BLUE）字母，是他熱衷於字母畫時的成果；後面一排彩色圈、一段灰色的光譜、一支扭曲的衣架和一個斜斜黏貼在上面的長條報紙，也在在紀錄著強斯走過藝術生涯的每一個過程。

強斯把這些過往的片段編織在一起，就像創作回憶錄一般，每一個章節段落，都有說不盡的故事，合起來看，每一次蛻變的過程和結果都變得清晰。

追蹤更多書籍分享、活動訊息，請上網搜尋　拾筆客　🔍

What's Art

你不可不知道的300幅名畫及其畫家與畫派

作　　　者：許汝紘

封 面 設 計：黃聖文

特 約 編 輯：孫中文

專 案 業 務：黃耀輝

美 術 編 輯：陳楷燁

總　　　監：黃可家

國家圖書館出版品預行編目（CIP）資料

你不可不知道的300幅名畫及其畫家與畫派 /
許汝紘作. -- 六版. -- 臺北市：高談文化出版，
2020.06
　　面；　公分. --（What's art）
ISBN 978-986-98297-6-2（平裝）

1. 西洋畫　2. 藝術評論

947.5　　　　　　　　　　　　　105002950

出　　　版：高談文化出版事業有限公司

地　　　址：新北市蘆洲區民義街71巷12號1樓

電　　　話：+886-2-7733-7668

官 方 網 站：www.cultuspeak.com

客 服 信 箱：service@cultuspeak.com

投 稿 信 箱：news@cultuspeak.com

總 經 銷：聯合發行出版有限公司

香港總經銷：香港聯合書刊物流有限公司

2022 年 4 月 六版 二刷

定價：新台幣 680元

會員獨享

最新書籍搶先看 ／ 專屬的預購優惠 ／ 不定期抽獎活動

Search　拾筆客　　www.cultuspeak.com